Le Monde *diplomatique*

Vol. 181 Octobre · 2023

Article de couverture

대안교육은 학교를 구할 수 있을까?

글 · 로랑스 드 콕

프랑스에서 대안교육을 내세운 사립학교들이 인기다. 하지만 '대안교육'이라는 하나의 이름 뒤에는 다양한 지적 전통이 공존하고 있다. 교육을 정치와 무관하게 오직 아동의 학습과 자아실현을 위한 기술로 보는 경우도 있는 반면, 공교육과 대중교육을 통한 저소득층의 계층 이동을 목표로 삼는 교육법도 존재하기 때문이다.

12면▶

21

30

Mondial

48

Dossier

Culture

69

Corée

92

기획연재

미국 좌파를 위한 레퀴엠

내년 미국 대선에서 유력한 공화당 후보는 도널드 트럼프로 보인다. 그가 91건의 범죄혐의로 재판에 회부됐음에도 말이다. 민주당의 유력 대선 후보는 바이든 현 대통령이다. 그렇다면, 지난 대선 당시 버니 샌더스를 강력하게 밀어주는 듯했던 좌파는 대체 어디로 갔을까?

세르주 알리미 ▮〈르몽드 디플로마티크〉 프랑스어판 편집고문

2020년 2월 28일, 사회주의자 버니 샌더스는 미국 대통령에 당선될 가능성이 높아 보였다. 그는 민주당 경선의 유력후보였다. 상당한 후원금과 함께, 주(州)마다 열성적인 지지자들을 모으는 데 성공했다. 당시 샌더스의 경쟁자였던 조 바이든은 부진을 거듭했다. 열광적인 지지를 얻지도, 많은 후원금을 모으지도 못했다.

그러나 24시간 후, 사우스캐롤라이나 경선에서 급진주의 진보파의 이탈이 일어났다. 샌더스(19.9%)는 바이든(48.4%)에게 큰 차이로 밀리면서 패배가 확실해졌다. 흑인 유권자들이 대거 바이든에게 투표한 것이다. 며칠 후 중도파, 보수파 민주당 대선 후보들이 바이든 당선을 위해 후보직을 사퇴했다.

"자본주의에 화를 내도 괜찮다"

내년 민주당의 첫 경선지는 과거에 많은 우승 후보들이 패배한 뉴햄프셔가 아니라 사우스캐롤라이나로 결정됐다. 뉴햄프셔에서는 바이든이 선두 달성에 실패할 수도 있다. 첫 경선 장소 변경을 주장한 인물은 바이든이다. 샌더스는 더 이상 민주당 경선 레이스에 참여하지 않을 계획이다. 샌더스는 2020년에도 당내에서 지지를 얻지 못했다. 바이든에게 투표하라는 목소리가 높았었다. 백악관으로 향하는 마지막 경선 레이스에서 좌파의 희망과 열정은 '낙선을 위한 투표' 앞에 무너졌다.

만일 내년에 재결집이 이뤄진다면, 그것은 무엇을 위해서가 아니라 누군가에 맞서기 위해서일 것이다.

버니 샌더스는 몇 달 전 출간한 저서에서 '본질적 질문'을 던졌다. '왜 우리는 우리의 진보적 원칙들을 해치지도 않고, 지지자들을 실망시킨 적도 없는 나보다 훨씬 더 보수적인 후보를 계속 지지하는가?' 이 책의 제목은 『자본주의에 화를 내도 괜찮다(It's Ok to be angry about capitalism)』다.(1) 이 책에는 민주당 내부의 로비에 대한 언급이 가득하다. 바이든에게는 230명의 억만장자가, 트럼프에게는 133명의 억만장자가 그리고 피트 부티지지(현 교통부장관)에게는 61명이 기부했다. 민주당원들, 자유무역협정 입안자들, 월스트리트의 선한 사마리아인들은 지난 30년간 자신들을 위해 일할 후보들에게 기부해왔다. 샌더스는 "그들은 여기서 교훈을 얻어야 했다. 그러나 그런 사람은 드문 듯하다"라고 덧붙였다.

샌더스는 트럼프의 서민층 지지도가 상승한 이유를 여기에서 찾는다. 백인은 물론 라틴계, 흑인 특히 남성들이 점점 트럼프를 지지했다. '민주당은 예전에는 공화당에 투표했던 교외의 부촌 주민들에게 표를 얻었다.' 이런 새로운 선거의 사회학은 샌더스를 불안하게 만들었다. 그는 상원에서 민주당 의원들과 민주당에 대해서 질의했다. '노동자 계층 곁에서 변화를 위해 싸울 것인가? 아니면 대기업들의 지배를 받으며, 그들의 부를 지켜 줄 것인가?'라고 물었다. 그의 대답은 명확했다. '내가 방문한 대부분의 주에서는 민주당의 기득권은 현상을 만족시키지도 못할 뿐만 아니라 현상을 유지하기 위해서만 열성적

이었다.'

트럼프가 백악관에 입성할 가능성에 경악한 샌더스는, 민주당의 단결을 위해 물러나야 한다고 판단했다. 대선 1년 전에 바이든 지지를 선언하면, 그가 맹렬히 비판했던 현상에 협력하는 셈이 되지만 그는 바이든을 지지했다. 상원 사회문제 위원회의 의장으로서, 샌더스는 바이든의 공약이었던 평등주의 약속을 로비가 어떻게 폐기시키는지 곁에서 목격할 수 있었다. 교통 인프라 개발 계획, 노년층 의약품 비급여 예산 상한선, 다국적 탈세 전문가의 이득에 대한 최저 15%의 과세안, 인플레이션 감축 법안, 10년간 4,000억 달러의 에너지 변환 프로그램(태양열, 풍력)이 어떻게 살아남았는지도 목격했다. 일부 자연보호 조항들은 클린턴 대통령 시절처럼 노동자들을 괴롭히는 대신, 노동자들을 교육시키려는 목적을 가지고 있다. 노동자들이 새로운 지식경제에 적응하게끔 말이다. 노동자들이 고임금을 받을 수 있도록 정부는 산업계에 고임금 고용 창출을 독려했다. 트럼프는 말만 많았고, 민주당은 일을 적게 했다.

샌더스는 민주당이 한 일이 적었다고 단언한다. '우리는 벌어진 상처에 반창고를 하나 붙여 놓았을 뿐이다. 대부분의 사람들은 우리가 한 일을 알아차리지도, 기억하지도 못한다.' 이는 민주당 정신의 부속품쯤으로 밀려나고, 열성적인 당원 활동으로 도움을 주는 정도로 강제로 밀려난, 특히 SNS상에서 밀려난 미국 좌파의 낙오된 실정과 매우 비슷하다. 2020년 샌더스의 실망스러운 실패는 궁지에 몰린 좌파의 실정을 잘 보여준다.

샌더스의 배후에는 러시아가 있다?

샌더스는 실패의 근본적인 원인을 언론의 적의와 민주당의 기득권 때문이라고 논리적으로 설명했다. 반자본주의 후보인 샌더스가 유력해지자마자 적의를 드러내는 그들에게서 샌더스는 최소한의 동정심이나 정직성을 기대했던 것일까? 이것이 모든 것을 설명해주지는 못한다. 그러나 마지막 선거에서 샌더스를 향한 집중포화를 보면 놀라울 따름이다. 〈워싱턴 포스트(Washington Post)〉는 샌더스가 민주당 경선에서 승리한 데는 러시아의 협조가 있었다고 주장했다. 러시아가 좋아하는 트럼프가 미국 대통령이 될 수 있도록, 트럼프에게 만만한 상대인 샌더스를 경선에서 밀어줬다는 것이다.

〈MSNBC〉의 한 평론가는 샌더스의 네바다 경선 승리를 '1940년 여름 프랑스의 추락'에 비유했다. 〈CBS〉의 한 기자는 알렉산드리아 오카시오코르테스 좌파 의원을 불러서 "어떻게 당신 같은 유색인종 여성이 늙은 백인 남성을 지지할 수 있는가? 어떻게 샌더스에게 민주당의 미래를 걸 수 있는가?"라고 물었다. 〈월스트리트 저널(The Wall Street Journal)〉과 〈NBC〉는 합동으로 설문조사를 준비해, 유권자들은 '최근 심장발작을 일으킨 75세의 사회주의 후보자'보다 40세 이하의 레즈비언에게 투표하기를 선호한다고 발표했다.

게다가 '별장을 소유한 소련 공산당의 중진'처럼 샌더스는 집을 3채나 소유하고, 샌더스 지지자 중 일부는 성추행으로 고소당했으며 유죄판결을 받았다'는 말도 있었다. 민주당 중도파들은 샌더스에 맞서 공동전선을 형성했다. 작업 3일도 되지 않아 효과가 나타났다. 후원금으로 수백만 달러를 거둬들이고, 고무적인 첫 성과를 거뒀던 후보들이 갑자기 바이든 당선을 위해 후보직을 사퇴했다. 버락 오바마는 그들의 정치적 미래는 바이든을 얼마나 빨리 지지하느냐에 달려있다고 설득했다. 샌더스는 '기득권의 습격'이라고 이 사태를 요약했다. 4년 전에도 이미 그는 비슷한 집중포화를 당한 적이 있다.(2)

그러나 트럼프에 대한 언론의 적의도, 공화당 집행부의 적의도 트럼프의 강렬한 인상을 막지 못했다. 전략적 선택과 연결된 여러 다른 요인들이 작용했다. 그들은 미국의 좌파에게 계속 불리하게 작용하며, 미국의 좌파는 더 이상 대권을 가져가지 못할 것이라고 말한다. 샌더스는 수천만 명에 이르는 투표 기권자들에게 주목했다. 청년, 저소득층, 다양한 소수민족 출신인 그들의 기권 이유를, 샌더스는 정치가 그들에게 변화에 대한 희망을 주지 못했기 때문이라고 판단했다. 이 기권자들은 좌파 후보에게는 엄청난 가능성이 될 수 있었다. 2020년 샌더스

는 이들을 믿고 도박했다가 판돈의 두 배를 잃었다. 당시 이미 80세에 가까웠던 샌더스는 경선에서 청년층의 지지에 위안을 얻었다. 그러나 장년층 이상은 대부분 그에게 반대했다는 사실을 확인해야 했다.

소수민족 중에서 히스패닉계 유권자들은 샌더스를 지지했지만, 아프리카계 미국인들은 바이든에게 훨씬 더 많은 표를 줬다. 샌더스의 선거운동 책임자들은 'Black Lives Matters(흑인들의 생명도 중요하다-역주)' 운동가들의 비위도 맞추고, 'Racial Justice(인종 정의-역주)' 프로그램을 내세웠다. 그렇게, 바이든을 지지하는 흑인 선거인단 수 이상의 흑인 표심을 모으려 한 것이다. 바이든이 예전부터 인연을 맺은 수많은 흑인 의원과 시장들은 대부분 중도파다. 그들은 민주당 기득권의 이해당사자인 만큼, 민주당의 기득권에 유리하게 투표했다. 게다가, 바이든은 오바마라는 최고의 패를 쥐고 있었다. 여전히 흑인 사회에서 엄청난 인기를 누리고 있던 오바마의 부통령직을 8년 동안 수행한 사람이, 바로 바이든이기 때문이다.

모순 위에서 출발한 좌파의 도박

좌파의 도박은 출발부터 모순 위에 세워졌다. 이는 좌파의 신념과 연결되기 때문이다. 좌파가 선호하는 SNS에서는 목적에 대한 약간의 의심이 생기면 맹렬하게 공격했고, 좌파는 이 도박을 유권자를 급진적 진보로 뭉치게 하는 방법이라고 생각했다. 파시스트, 인종차별주의자, 무장폭동자, 성차별주의자, 동성애혐오자, 외국인혐오자인 트럼프와 공화당 지지자들은 세상의 대재앙이라고 계속 말했다.

그러나 이런 진리는 최우선 과제만 부각시킬 뿐이다. 대선 승리를 위해서는 트럼프의 모든 적을 동원해야 한다. 그리고 이런 경우, 골수 지지층은 반(反)자본주의와는 거리가 멀더라도 당선 가능성이 가장 높은 후보를 선택하게 되는 법이다. 중도파 민주당원은 선거운동 없이도 여성, 흑인이나 히스패닉계 유권자, 학생 활동가, (공화당원이나 중도파를 포함한)교외의 부촌 거주민들이 모두 뒤섞인 온건 중도의 이름 아래 모일 가능성이 크다. 결국 급진적인 진보

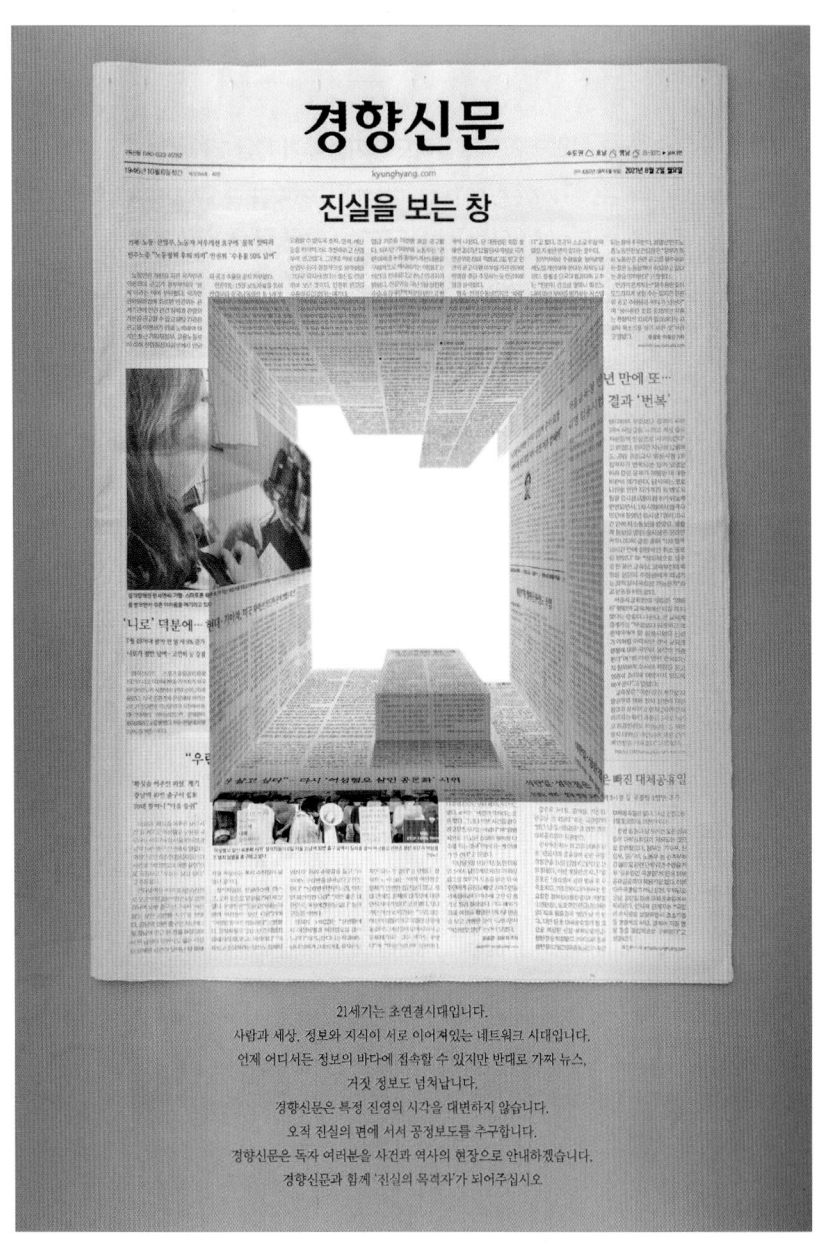

로 결집을 유도하기는 어렵다. 급진적인 발언은 표를 떨어 뜨릴 수 있다.

코넬 웨스트가 좌파 대선후보로 나선 이유

또 다른 형태의 가능성 있는 연합은 출신, 성별, 성적 지향과 무관하게 모든 미국인들이 집결하는 포퓰리즘 사회 플랫폼이다. 그러나 샌더스가 원했던 이런 연합은 자발적으로 생기지 않는다. 그는 매 순간 정치적으로 연구할 것을 주장한다. '민주당'에게 투표하도록 만들기 위해서라면 단순히 트럼프에 대한 의심과 증오를 이용하는 것으로 충분하다. 그러나 '좌파 후보'가 표를 얻으려면 세심한 공약이 필요하다. 일례로 최저임금 인상, 무상 치료, 자유무역협정에 대한 문제제기 등 연방차원의 주제들에 대해 일부 지지층이 만족하지 못할 때는, 아주 세심한 공약이 필요하다.

샌더스의 후임 캠프에서는 운동주의와 정체성주의 (경찰, 성전환, 이민, 사냥 등)가 인기가 높지만, 이런 주제로는 트럼프의 엘리트층에 대한 맹렬한 공격에 환호하는 대중 유권자들을 되돌리기 어렵다. 일례로 그 유권자들은, 전미 흑인 지위 향상 협회(NAACP) 같은 흑인 조직에게 위협을 느끼기 때문에, 경찰력 동원 해제에 찬성할 가능성이 거의 없다.(3) 진보주의 설교자와 반항적인 사람, 무학력자와 고학력자, 농촌과 도시를 아우르는 공동 투표는 최상의 상황 속에서도 예측이 어렵고, 실현은 더욱 어렵다.

1960년대 말 베트남 전쟁으로 급진주의 청년들, 일부 지식층, 시민권리 운동이 함께 반전 운동을 하면서 좌파의 전투적 태도에 유대감을 가지게 됐다. 이런 결집의 선봉장이 마틴 루터 킹이다. 그는 뉴욕 회의에서 베트남 전쟁 참전은 미국이 사회적 평등으로 가는 길을 막을 것이라고 전망했다. "가난 퇴치 프로그램은 어렵게 성사된 후 언제나 통제됐고, 즉각적인 성과를 내라는 요구도 받아들일 수밖에 없었다. 그런데 이 충동적인 전쟁에는 수십억이 소요됐다. 타국에서의 모험을 정당화하기 위해 안보를 내세웠지만, 도시는 분해되고 안보를 잃었다. 베트남의 폭탄들이 우리의 집에 터졌다."

대부분의 미국 진보주의자들은 '미국은 우크라이나 전쟁의 책임도 없고, 잘못도 없다'고 판단하면서 이런 역사적 비교를 거부한다. 그들은 암묵적으로 미 국방부의 예산 상승을 인정해놓고, 여기서도 기득권을 구별하려고 애쓴다. 내년 대선에 좌파 후보자가 없자, 존경받는 아프리카계 미국인 철학 교수인 코넬 웨스트가 인민당 (People's Party) 소속 대선후보로 나섰다. 그는 민주당도 공화당도 '월스트리트, 우크라이나, 빅테크'의 진실에 대해 말하기 원치 않는다고 주장한다. 그는 미국의 정치 부패를 비판했던 샌더스의 논조를 자기 것으로 만들었다. 이번 출마는 오로지 미국의 좌파들이 여전히 움직이고 있음을 증명하기 위해서다. **ID**

글·세르주 알리미 Serge Halimi
<르몽드 디플로마티크> 프랑스어판 편집고문

번역·김영란
번역위원

(1) Bernie Sanders, 『It's Ok to be angry about capitalism』, Crown, New york, 2023년.
(2) Thomas Frank, 'Tir groupé contre Bernie Sanders 버니 샌더스에 대한 집중포화', <르몽드 디플로마티크> 프랑스어판, 2016년 12월호.
(3) James Bickerton, 'Oakland NAACP Blames 'Defund the Police' for Rampant CRime in City', <Newsweek>, 2023년 7월 28일.

<민중을 이끄는 자유의 여신>, 1830- 외젠 들라크루아

너희가 빨갱이를 아느냐?

성일권 ▌〈르몽드 디플로마티크〉 한국어판 발행인

소설 『레미제라블』에서 빅토르 위고는 1832년 6월 파리 시내에 세워 놓은 바리케이드에서 죽어간 노인, '마뵈프'의 이야기를 통해 빨간 깃발이 등장하는 장면을 극적으로 묘사한다.

"무시무시한 총성이 바리케이드 위로 울려 퍼졌다. 빨간 깃발이 쓰러졌다. 폭력적인 총기 난사, 빗발치는 총탄 세례에 깃대가 부러졌다. (...) 앙졸라스는 그의 발치에 쓰러진 깃발을 집어들고 (...) 말했다. '여기 용기 있는 사람 없나요? 누가 바리케이드 위에 깃발을 다시 세우시겠습니까?' 모두가 묵묵부답이었다. 적들이 총을 겨누고 있을 그 순간, 바리케이드에 올라가는 것은 죽음을 예약하는 행동이었다.(...)

'정말 아무도 없습니까?' 앙졸라스가 다시 한번 호소하는 그 순간, 한 노인이 불쑥 나섰다. (...) 노인은 앙졸라스의 손에서 깃발을 빼앗아 들었다. (...) 여든 살의 노인은 머리를 흔들거리면서도 당당한 발걸음으로 도로를 뜯어낸 포석을 쌓아 만든 계단을 천천히 오르기 시작했다. 그 장면은 음울하면서도 장엄해 모두가 큰 소리로 외쳤다.

'모자 벗어!' 그가 한 계단씩 오를 때마다 엄청난 공포가 밀려들었다. 노인의 흰 머리카락, 늙어 빠진 얼굴, 주름지고 머리가 벗겨져 휑한 이마, 움푹 꺼진 두 눈, 놀라서 벌어진 입술, 빨간 깃발을 들어 올린 노쇠한 두 팔, 이런 모습들이 어둠으로부터 갑자기 나타나 횃불의 핏칠 조명 속에서 점점 확대됐다. (...) 노인이 마지막 계단 위로 올라섰을 때, 보이지 않는 1,200여 개의 소총들이

그를 겨누고 있는 그 순간, 어지러운 파편 더미 위에 올라선 그 처참하고 휘청거리는 유령은 죽음 앞에, 마치 죽음보다 더 센 존재인 양 우뚝 서 있는 바로 그때, 어둠에 휩싸인 바리케이드에는 거대하고 초자연적인 누군가가 와 있었다. 모든 것을 압도하는 그 경이로움 주위로 잠시 침묵이 이어졌다. 사방이 고요한 가운데, 노인은 빨간 깃발을 흔들며 큰 소리로 외쳤다.

'혁명이여, 영원하라! 공화국 만세! 박애! 평등! 그리고 죽음이여!'"

국왕 루이 필리프를 물러나게 한 1848년 혁명을 계기로, 공화국을 선포한 시민들은 빨간 깃발을 앞세워 임시정부를 세웠고, 군중 대표는 백성들의 비참함의 상징이자 과거와의 단절의 표시인 빨간 깃발을 국기로 공식 인정할 것을 요청했다. 당시 임시정부의 일원이자 외무장관이던 작가 알퐁스 드 라마라틴은 점진적 개혁 즉 자유, 평등, 박애의 정신을 의미하는 '삼색기'를 옹호했으나, 어느새 유럽 전역의 사회주의와 혁명가들을 급속도로 결집한 색상은 바로 빨강이었다. 5월 1일이 '전 세계 노동자의 날'로 지정된 1889년 이후, 빨간 깃발의 영향력은 훨씬 더 광범위해졌다. 이때부터 전 세계 노동자의 날 행진에서는 늘 빨간 깃발이 등장했다. 빨강이라는 색은 강한 정치적 의미를 얻었다. 빨강은 정치적, 사회적으로 가장 앞선 사상에 동조하는 이들의 상징이 됐으며, 추후에는 혁명가의 상징이 됐다.

나는 개인적으로 빨강을 숭배한다. 아니, 추앙한다고 해야 되겠다.

〈르몽드 디플로마티크〉 표지를 매월 유심히 보신 분이라면, 표제 부분 색상에 빨강 계통이 유난히 많다는 사실을 알 수 있을 것이다.

빨주노초파남보처럼 빨강은 세상의 첫 색이자, 인간으로 태어날 때 처음으로 어머니의 자궁에서 처음 맞닥뜨린 생명의 원형질이며, 이 땅의 수많은 이들이 인간이길 포기하지 않고 흘린 불사(不死)의 색이기도 하다. 부패 관료들의 폭정에 낫과 호미로 분연히 일어난 무명의 동학혁명군, 일제 제국주의에 피로 맞선 독립운동가들, 군사정권에 죽음으로 저항한 민주투사들, 노동3권을

주장하다가 곤봉과 방패로 으깨진 노동자들이 뿌린 피는 빨강의 숭고함을 보여준다. 그들이 흘린 수많은 빨간 피가 퇴비와 거름이 돼 부족하나마 모두가 자유와 평등을 구가하는 '민주공화국' 대한민국을 꽃피웠지만, 권력을 가진 자들이 그들만의 '자유'를 더 채우고자, 만인의 자유를 위해 피를 흘린 선대의 인물들을 '빨갱이'로 깎아내리고 있다.

'빨갱이'는 어원이 불분명하지만 흔히 북한을 추종하는 공산주의자와 사회주의자를 경멸적으로 지칭하는 말로 쓰여 왔다. 군사독재 시절에 주로 권력의 하수인 노릇을 한 검찰과 경찰, 언론이 즐겨 사용한 용어, '빨갱이'는 매카시즘 용어의 일종으로 현재까지도 계속 사용되고 있지만, 지금은 주로 극우 성향의 정치인들, 권력의 비호를 받는 극우 평론가들과 유튜버, 그리고 이들의 글과 방송을 맹종하는 사람들이 도를 넘어, 자신들의 입맛대로 '빨갱이' 낙인을 남발하고 있다. 급기야 교과서에 실린 항일운동가들과 군사독재와 노동 탄압에 항거한 이들마저 '빨갱이'로 내몰리고 있다.

지난 광복절 축사에서 최고권력자는 "공산 전체주의를 맹종하며 조작 선동으로 여론을 왜곡하고, 사회를 교란시키는 반국가세력들이 여전히 활개를 치고 있다"고 포문을 열어, 자신이 극우세력의 '수호자'임을 분명히 했다. 뒤이어 국무회의에서 "공산 전체주의 세력은 늘 민주주의 운동가, 인권운동가, 진보주의 행동가로 위장하고 허위선동하고 야비하고 패륜적인 공작을 일삼아왔다"라며, 그들과 맞서 싸울 것을 주문했다.

국방부와 국가보훈부, 통일부를 중심으로 '빨갱이 척결'에 나선 것은 대통령의 이 같은 발언이 있고 나서다. 국방부 장관이 홍범도 장군과 김좌진 장군을 '빨갱이'라며 욕보인 뒤, 공교롭지만 지난 9월 6일 고등학교 1,2,3학년이 모두 치른 전국 연합 모의평가에서는 홍범도나 김좌진 등의 이름은 보이지 않았다. 사실, 지난 2020년 홍범도 장군의 유해가 국내로 봉환되고, 영화 〈봉오동〉이 개봉하면서 관련 내용의 출제 빈도가 더욱 높아지는 추세였다. 그러나, 모의고사에서 '킬러 문항'을 배제했다는 이유로 교육과정평가원장까지 내쫓기는 마

당에 출제자 모두 몸을 사렸을 가능성이 없지 않다.

현 권력의 태도대로라면, 다음 교과서 개편 시에 삭제될 사회주의 성향의 독립운동가들은 10명 이상일 것이라고 교육전문가들은 지적한다. 열혈 독립운동가로서 임시정부의 초대 국무총리에 추대된 이동휘, 신흥무관학교 졸업 후 조선의용대 지도자가 된 윤세주, 의열단을 세운 김원봉, 기생으로 3.1 독립운동에 참가한 여성 독립운동가 정칠성, 봉오동전투에서 홍범도와 함께 일본군을 격파한 군무도독부의 최진동 등 수많은 이들이 교과서에서 척결될 가능성이 높다.

한편, 역사학계에서는 이들 항일 독립운동가들을 '빨갱이'로 간주하는 것은 온당하지 못하다고 주장하고 있다. 1930~40년대 중국 북동부, 소련 지역에서 항일 무장 활동을 한 독립운동가들은 게릴라란 뜻의 '파르티장(Partisan)', 즉 '빨치산'이라고 불렀을 뿐이지, 공산주의자인 '빨갱이'와는 무관하다는 것이다. 주권을 상실했던 시기에 일제와 싸웠던 모든 의병들, 즉 독립군들은 엄밀한 의미에서 모두 '빨치산'이라 할 수 있다. 홍범도는 주권을 일제에 빼앗긴 조선의 '빨치산' 대장이었다. 백선엽이 일제의 괴뢰군이었던 만주국군의 간도특설대에서 독립군을 토벌할 때, 홍범도는 일제로부터 주권을 되찾으려 싸웠던 영웅이다.

집권 세력은 '빨갱이'의 '빨'과 '빨치산'의 '빨'을 동일시한다. 둘 다, 자신들이 척결해야 할 불순분자라는 것이다. 현 권력과 지지층은 일제강점기 독립운동사를 풍전등화의 위기로 내몬 뒤 군부독재와 노동 탄압에 맞서 피를 흘린 민주열사들마저도 빨갛게 색칠할 조짐이다.

이미 행정안전부는 산하 '민주화운동기념사업회'가 2022년 한국민주주의대상의 수상자 선정에서 이른바 노란봉투법 제정 운동, 여성가족부 폐지 저지 운동 등을 공적으로 인정하는 등 취지에 어긋나는 정치 활동을 벌였다는 이유로, 국고보조사업을 전면 재검토하고 구조조정하기로 해 이 같은 가능성을 뒷받침하고 있다.

집권 세력이 위기에 처하거나 '군기'를 잡을 때마다 '빨갱이' 사냥에 나서는 것은, 자신들의 지지기반을 단단히 다지기 위한 전략적 선택의 일환이다. '빨갱이'의

원조 격인 소련 공산 정권이 무너진 지 30년이 넘었고, 수많은 '빨갱이 아류 국가들'이 자본주의로 돌아섰으며, 지구상의 유일한 '빨갱이' 북한마저도 왕조 국가로 변질된 마당에 국가 권력이 나서 '빨갱이' 척결에 나선 것은 기득권적인 친일 세력으로서의 자신들의 정체성을 분명하게 재천명하려는 의도에서다.

기득권 세력의 '빨갱이' 축출과는 달리, 사실 빨강은 인류 발전 및 진보를 도모한 혁명의 원천이자, 성스러움과 아름다움, 사랑과 창의력을 일깨우는 마법의 색이었다. 그리스인과 로마인들, 중세인들, 중국 황실, 기독교와 불교에서는 빨강은 종교적 사랑, 왕실의 권위를 빛내는 광채의 색이자, 사랑의 색이었고, 근대 격변기에 들어와서 도발적인 혁명의 색이었다. 미국 중서부의 지명이기도 한 스페인어 '콜로라도(Colorado)'는 '색상(Color)'과 '빨강(Red)'을 동시에 뜻하는 단어다. 빨강이야말로 '색 중 색(color of colors)'이라는 방증이 아닐 수 없다. 색채 전문가 미셸 파스투로는 "빨강은 고대 벽화부터 레드카펫까지 인류와 가장 오랜 시간 함께한 색이었다"고 말한다.(1)

21세기의 4반세기가 다가오고 있는 상황에서 IMF에 버금가는 경제침체에 사상 최악의 무역적자, 무차별적 살인·폭력과 사회 불안의 위기 속에 청년들은 결혼을 기피하고 출산율은 0.7 이하로 수직 낙하하고 있다. 우리 사회는 더 이상 국가권력의 철 지난 '빨갱이' 타령을 용납지 않는다. 광화문 거리에서 빨간 깃발이 펄럭이는 현대판 '레미제라블 서울'을 집권 세력은 보길 원하는가? 더 이상 어이없는 '빨갱이 놀이'로 진짜 빨간 깃발의 분노를 자극하지 말라!

〈르몽드 디플로마티크〉 한국어판 10월호는 대한민국 독립을 위해 빨간 피를 흘렸지만, 정작 해방된 조국에서는 '빨갱이'로 몰리는 독립운동가들의 현실을 특집으로 다루고자 한다. 부디, 일독을 권한다. **ID**

글·성일권

<르몽드 디플로마티크> 한국어판 발행인

(1) 미셸 파스투로, 『빨강의 역사』(미술문화, 2020)

대안교육은 학교를 구할 수 있을까?

프랑스에서 대안교육을 내세운 사립학교들이 인기다. 하지만 '대안교육'이라는 하나의 이름 뒤에는 다양한 지적 전통이 공존하고 있다. 교육을 정치와 무관하게 오직 아동의 학습과 자아실현을 위한 기술로 보는 경우도 있는 반면, 공교육과 대중교육을 통한 저소득층의 계층 이동을 목표로 삼는 교육법도 존재하기 때문이다.

로랑스 드 콕 ▌역사가, 교사

프랑스에서 계속 성장하며, 꽤 돈이 되는 분야가 있다. 최근 몇 년 사이 큰 인기를 얻고 있는 '대안교육'이 그것이다. 이 현상은 출판계에서도 두드러진다. 2012년 출간된 『우리 아동을 행복하게 하는 학교들(Ces écoles qui rendent nos enfants heureux)』(Actes Sud, Arles)도 그중 하나다. 저자 앙토넬라 베르디아니는 이 책에서 "교육이란 인간의 영혼으로 행하는 신성한 일"이라고 적고 있다. 국제연합 산하 교육과학문화기구인 유네스코(UNESCO)에서 고위직을 지낸 그녀는 열정적인 어조로 '아동의 정신을 양육하는 교육'이라는 이상을 부르짖으며 다양한 교육법과 실험 사례들을 제시한다.

폭발적 성장 중인 대안교육, 그 기원은?

언론인 카트린 피로 루에의 감수로 2017년 출간된 『초심자를 위한 대안교육(Les Pédagogies alternatives pour les nuls)』(First, Paris)은 대안교육을 쉽게 소개하는 책이다. 특히 자녀에게 최상의 것을 주고 싶은 부모들에게는 보물단지와도 같다. 책 속에는 행복과 기쁨의 교육, 박애주의적 교육의 대명사와도 같은 몬테소리, 프레네, 슈타이너, 드크롤리 등의 이름이 나열돼 있다.

프랑스의 대안교육 시장은 폭발적으로 성장하고 있다. 2022년 신학기 기준으로 비종교계 사립학교 1,449개 중 신설 학교의 수가 120개에 달한다. 그중 오드주 아르장 지역의 '레클레 드 렁볼(Les Clés de l'en- vol, 날아오름의 열쇠)', 일에빌렌주 샤토지롱 지역의 '그렌 드 주아(Graines de joie, 기쁨

의 씨앗)'. 모젤주 무아예브르 그랑드 지역의 '레 프티트 브랭디유(Les Petites Brindilles à Moyeuvre-Grande, 작은 나뭇가지들)', 리옹 지역의 '레 프티 플뤼스(Les Petits Plus, 가장 작음)' 등도 있다. 신설학교 중 2/3는 대안교육의 또 다른 이름인 '능동교육'을 표방하고 있으며 2.8%는 '민주주의학교', 8.3%는 '생태시민학교'에 해당한다.

대안교육기관의 증가 현상은 대도시에 국한되지 않는다. 지난해 9월 기준으로 신설학교 3개 중 1개는 인구수 2,000명 미만의 소규모 행정구역에 위치한 것으로 나타났다.(1) 최근 몇 년 동안 봉쇄조치가 거듭되면서 개인별 학습 지원이 용이하고 새로운 환경에 알맞은 교육 방식이 각광받은 것 역시 대안교육의 인기에 일조했을 것으로 보인다. 또한 공교육의 위기는 물론 많은 학부모들이 교육법의 현실에 대한 혼란을 느낀 탓도 있을 것이다.

그런데 대안교육을 정답이나 마법처럼 여기는 이들은 수치화되는 현실, 즉 비용에 대해서는 간과하는 경향이 있다. 부양가족 수에 따라 학비를 차등화하는 등 사회적 정책을 내세우는 학교들이 늘고 있지만, 프랑스 내 비인가 사립학교의 학비는 매월 300유로(한화 약42만 원) 이상으로 경제적 장벽이 없지는 않다. 때문에 저소득층 지역에서는 사립학교로 인한 젠트리피케이션 현상이 발생하기도 한다. 일례로 파리 외곽의 19구 지역에는 팡탱 시 중학교와 연계된 몬테소리학교 1개와 민주주의학교 1개가 있는데, 이 두 학교에는 좌파 부르주아 학부모들의 발길이 이어지고 있다. 이들은 미래 세대의 모든 아동이 행복을 누릴 수 있도록 대안교육을 발전시켜야 한다는 말을 늘어놓곤 한다.

오늘날의 다양한 대안교육 모델은 '신(新)교육 운동'에서 출발했다. 19세기 말 세계 곳곳에서 일어나던 교육 개혁 운동은 1921년 프랑스 칼레에서 열린 회의를 통해 '신교육을 위한 국제연맹(이하 '신교육연맹')'을 출범시켰다. 신교육연맹의 핵심 세력은 대부분 '신지학'과 연관된 인물들이었다. 신지학이란 1875년 시작된 일종의 철학 운동으로, 이성과 종교의 조화를 강조한다. 신교육연맹은 이내 세계 각국의 교육학자들을 공통의 신념으로 결집시켰다.

교육은 세상을 변화시키는 행동의 주춧돌이 돼야 하며, 이를 통해 평화와 박애를 실현하고, 아동에게 관

<다른 심층>, 2023 - 인드라 도디

심을 가지되 그들을 채워야 할 빈 그릇이 아닌 학습 능력을 갖춘 개인으로서 존중해야 한다는 것이다. 이는 아동을 수동적이고 순종적인 존재로 치부하고 그들의 고충에 대해서는 무심했던 기존의 학교들과는 다른 새로운 교육적 가치관으로, 심리학의 부흥에 힘입어 더욱 발전할 수 있었다. 여전히 신지학의 색깔이 짙은 용어들을 사용하던 신교육연맹은 정기간행물 〈새로운 시대를 위해(Pour l'ère nouvell)〉를 통해 "아동의 영적 역량을 해방"시킬 수 있어야 한다고 주장했다.(2)

몬테소리 vs. 프레네

다양한 교육학자들이 신교육 운동에 가담했다. 대표적인 인물로는 마리아 몬테소리와 알렉산더 니일이 있다. 몬테소리는 이탈리아 출신의 의학박사로 학습에 어려움이 있는 유아들을 위해 교구 조작에 기반을 둔 교육법을 개발했으며, 정신분석학에 조예가 깊었던 니일은 자유지상주의적인 교육 방식을 강조하며 영국 서머힐 학교를 세웠다. 또한『능동적 학교(L'École active)』(1922)를 쓴 스위스의 교육학자 아돌프 페리에르, 이 책을 자신의 애독서로 손꼽았던 프랑스 남부 시골 지역에서 활동하던 교육학자 셀레스탱 프레네, 읽기 학습의 '포괄적 교육법'을 주창한 벨기에의 오비드 드 크롤리, 소집단 학습의 선구자 로제 쿠지네, 1929년 설립된 신교육연맹의 프랑스 지부 GFEN(le Groupe Français pour une Éducation Nouvelle, '프랑스신교육협회)의 대표 폴 랑주뱅 등이 있다.

한편 1917년 독일 슈투트가르트에서 자유로운 발도르프 학교를 세운 루돌프 슈타이너는 생전에 직접 신교육 운동에 참여하지는 않았다. 그러나 1970년에 발도르프 학교 전체가 신교육연맹에 합류하기에 이르렀다. 하지만 슈타이너는 신지학을 반대하고 그보다 총체적인 차원의 '인지학'을 만들었다. 그는 인간이란 "우주의 공감과 반감"이라는 정반대의 두 힘이 빚어내는 결과물이며, 이 때문에 인간이 "보편적 정신"에 이르는 일련의 육신화의 과정을 겪는다고 봤다.(3) 오늘날에도 발도르프 학교는 우주론에 중점을 두고 있으며, 이 때문에 종파주의적이라는 비판을 받기도 한다.(4)

하지만 이 각각의 교육 세계는 조화롭게 공존하지 못했다. 오히려 그 반대였다. 여러 교육이론 사이의

분열은 신교육 운동 초기부터 드러났다. 특히 정치적인 대립이 두드러졌다. 새로운 교육이 사회 정의 실현에 도움을 주지 않는다면 어떤 의미가 있겠냐는 질문이 대두된 것이다. 이탈리아를 휩쓸던 파시즘의 바람이 독일에 상륙한 1930년대 초, 프레네와 몬테소리는 바로 이 질문을 둘러싸고 정반대의 입장을 취했다.

프레네는 공산주의자이자 빈민가 아동을 위한 '프롤레타리아 교육운동'을 지지하던 인물이었다.(5) 때문에 그는 몬테소리의 교육법이 흥미롭긴 하지만, 아동의 사회적·집단적 배경은 배제한 채 아동 개인의 발달을 돕는 데에만 초점을 맞췄다는 점에서 한계가 있다고 봤다. 실제로 자본주의 폐지를 주장한 프레네와 달리, 몬테소리의 교육법은 사회적·정치적 방향성이 없었던 덕분에 1936년까지 파시즘 정권 하에서도 공존할 수 있었다.

한편 니일의 경우 인지심리학과의 연관성은 부정한 채 아동을 모든 의무로부터 해방시켜야 하며 학습할 권리와 학습하지 않을 권리 모두를 존중해야 한다는 자유지상주의적인 접근법을 주장했다. 지금도 니일의 서머힐 학교에는 부유층 출신의 아동이 다수 입학하고 있다. 이는 19세기 설립된 이후 고위 상류층 아동 유치에 주력하는 프랑스의 '에콜 데 로슈' 등과 별로 다르지 않다.

반면 프레네는 권위에 대한 고민을 억누르고, 놀이나 프로젝트만을 중요시하며, 학교에서의 학습은 경시하는 능동적 교육법에 대해서는 비판적인 태도를 취했다. 마지막으로 슈타이너의 발도르프 교육법의 경우 그 이론과 실천이 다소 난해해 단순히 대안교육의 한 갈래로 보기에는 무리가 있다. 이처럼 다양한 대안교육의 사례들이 혼돈 속에서 유지되면서 아동의 행복에 대해서는 얕은 논의만이 지속되고 교육학적 이슈들은 정치와 무관한 것이 돼갔다.

파리 민주주의 학교 홈페이지에는 자립심, 나눔, 결속력, 협동심, 자신감, 자아실현 등의 가치관을 중시하고 있으며 아돌프 페리에르, 셀레스탱 프레네, 그리고 서드베리 학교의 영향을 받았다는 학교 소개가 적혀 있다. 하지만 이는 무의미한 융합에 지나지 않는다. 서드베리 학교는 1968년 컬럼비아 대학의 교육자들이 미국 매사추세츠 주 서드베리 지역에 세운 새로운 형태의 대안학교다.

본래 서드베리 학교에서 중시하는 요소들은 서머힐 학교와 유사한 점이 많았다. 학생 총회, 성인과 아동 간의 위계질서 폐지, 수업 자율 선택제, 프로그램·커리큘럼 철폐 등이 그것이다. 서드베리 학교의 설립자들은 이내 모든 활동을 자율화했고 진취적인 도전 정신을 더욱 강조했다. 파리 민주주의 학교에서는 "이제 학교는 변화를 통해 아동이 리더십, 자립심, 비판적 정신, 창의성, 적응성, 협동 정신, 자주성 등 21세기가 요구하는 역량을 갖추고 각자가 가진 미래의 꿈을 이루도록 도와야 한다"고 강조하고 있다.(6) 공산주의를 내세우던 프레네의 프롤레타리아 교육으로 이런 목표를 이루겠다는 것은 꽤 모순적이다.

프랑스의 교육운동가 라민 파르한기는 저서 『아동이 하고 싶은 걸 할 수 있는 학교를 만들어야 하는 이유 (Pourquoi j'ai créé une école où les enfants font ce qu'ils veulent)』(Actes Sud, 2018)를 통해 "사회에 필요한 건 순종적인 노동자가 아닌, 자율적이고 진취적인 인격체"라고 적었다. 비록 그가 파리에 세웠던 에콜 디나미크(l'École dynamique, 역동적 학교)는 지난해 문을 닫았으나, 파르한기 본인은 웰빙, 요가, 마음챙김의 분야에서 끊임없는 활동을 이어가고 있다. 특히 그가 아리에주 지역에 만든 푸르그 생태마을은 파르한기에게 유명세를 안겨주기도 했다. 그는 1970년 출간된 니일의 베스트셀러 『서머힐의 자유로운 아동(Libres Enfants de Summerhill)』의 제목을 따 푸르그 생태마을의 아동을 '푸르그의 자유로운 아동'이라고 부르기도 했다.

2022년 6월, 프랑스 언론매체 브뤼트는 이 마을에 대한 특집 방송 〈아동이 학교에 가지 않는 마을 이야기〉를 제작했다. 이 방송에 등장하는 마을의 아동과 어른들은 학교 출석의 의무에서 벗어난 삶이 주는 행복에 대해 이야기한다. '협동 실험 프로젝트'로 시작한 이 생태마을에는 파르한기 본인이 직접 운영하는 민주주의 학교

가 세워져 있으며, 스스로 삶을 경영하는 법, 긴장에서 벗어나는 삶 등 다양한 강의를 제공하고 있다. 5일짜리 강의 수강료가 1인당 약 1,000유로 선(한화 약142만원)이다. 천국이 아닐 수 없다.

더 적은 투자로 더 나은 결과를 얻다

푸르그 생태마을은 프랑스의 환경운동가 피에르 라비가 2007년 시작한 '콜리브리(Colibri, 벌새) 운동'과 연관된 협회에 속해 있다.(7) 콜리브리 운동은 밀림에 큰 불이 나자 '자신의 몫'을 하기로 결심하고 온 힘을 다해 불을 끄려던 벌새를 그린 아메리카 원주민의 설화(벌새는 결국 죽고 만다)에서 시작됐다. 벌새처럼 우리도 성장주의와 과소비에 맞서 '양심의 저항'을 해야 한다는 것이다.

프랑스의 아마냉 학교 역시 콜리브리 정신을 따르는 대표적인 학교다. 2006년 프랑스 드롬주의 한 생태농장 인근에 설립된 이 학교는 협동 정신, '진실된 삶', 평화 · 철학 교육을 지향한다. 아마냉 학교의 설립자 이자벨 펠루는 2014년 악트 쉬드(Actes Sud) 출판사를 통해 저서 『콜리브리 학교 : 협동의 교육(L'École du colibri. La pédagogie de la coopération)』을 펴내기도 했다. 대안교육 분야는 실제로 20여년 전부터 '악트 쉬드'나 '레자렌(Les Arènes)'과 같은 대형 출판사들을 통해 다수의 책을 출간하며 자기계발이나 반(反)모더니즘(특히 디지털의 습격 등 기술 분야의 모더니즘) 등의 분야와의 협력을 시도하고 있다.

그런데 이런 사례들이 행복과 재충전의 현장과 대안적인 삶의 '실험실'을 오가는 동안 모든 아동을 위한 학교라는 대안교육의 핵심 가치는 어느새 희미해지고 있다. 특히나 교육 불평등이나 사회적 불공정에 대해서는 무관심한 일부 신교육 운동에 어울릴만한 부르주아적인 전통이 이어지고 있다.

사실 프랑스의 경우 공교육 역시 대안교육 운동에 한 몫을 해왔다. 1970년대 이후로 대안교육은 학교 체제 개혁의 지렛대 역할을 해왔다. 다양한 계층의 아동을

수용하기 위해 교육 대중화의 차원에서 조직부터 실무까지 교육 체제 전반을 변화시켜야 했던 것이다. 교육개혁가들은 68혁명 세대의 반권위주의적 요구에 응답하고자 신교육 운동을 다시 한번 불러일으켰고, 이에 정부는 '교육법 혁신'과 '프로젝트 중심 교육법'을 장려하고 자율운영고교(생나제르 · 올레롱 · 파리), 그르노블 빌뇌브 학교 등의 혁신적인 교육 실험을 실시했다.

1980년대에 접어들어 신자유주의가 부상하자 상황이 바뀌었다. 예산 감축의 맥락에서 볼 때 더 적은 투자로 더 나은 결과를 얻고자 하는 기대가 생겨난 것이다. 덕분에 신교육 원리가 더욱 적극적으로 도입되기 시작했다. 교육 방식을 바꾸는 것만으로도 구조적 개혁(교사 채용, 학교 건물 개보수, 학급당 인원수 하향조정 등)에 들어가는 비용을 절감할 수 있기 때문이었다. 결국 '교육 혁신'은 위기에 처한 공교육을 구원할 일종의 주문이 되고 말았다. 프랑스의 교육학자 셀린 알바레즈가 몽테뉴 연구소의 지원을 받아 실시한 '학교를 위한 행동' 프로젝트도 이런 측면에서 이해할 수 있다.

알바레즈의 프로젝트는 몬테소리의 신경과학적 교육법에서 많은 영향을 받았는데, 2010년 당시 장 미셸 블랑케 교육부 장관은 이 프로젝트에 적극적인 지지를 표하며 알바레즈에게 전권을 위임하기도 했다. 그녀는 이후 3년 동안 젠빌리에 지역의 한 유치원에서 1만 유로(한화 약1416만원) 상당의 교구를 갖추고 읽기와 산수를 중심으로 하는 새로운 교육법을 실시했다. 하지만 2012년 정권이 바뀌면서 이 실험도 끝이 나고 말았다. 알바레즈는 이후 저서 『아동의 자연스러운 방법들(Les Lois naturelles de l'enfant)』(Les Arènes, 2016)을 통해 자신은 '혁신을 수용하지 못하는 제도가 낳은 비정치적 피해자'라고 소개했다. 그리고는 라디오 및 텔레비전 방송에 출연해 '제 일을 하지 않는 학교'들에 대해 비판적인 기자들에게 자신의 교육법을 설파하기도 했다.

그러나 에마뉘엘 마크롱 정부의 출범으로 '혁신'이라는 마법에 대한 믿음이 다시 힘을 얻기 시작했다. 올해 마르세유에서 처음 시행되는 학교 혁신 사업 '미래학교' 역시 참여 학교에 지원금 지급을 약속하며 대안교육

<훗날>, 2023 - 인드라 도디

을 실용화하고 있다. 마크롱 대통령은 교육 혁신에 5억 유로(한화 약7077억원)를 투자하기로 발표하면서 "자율좌석제를 도입해 수학을 가르치고, 실험 수업으로 언어를 가르치려는 모든 시도들"을 지원하겠다고 설명한 바 있다.(8)

교육 불평등을 감추는 왜곡

그런데 같은 지역 안에도 고성능 컴퓨터와 인체공학적으로 설계된 최신형 책걸상, 협동학습모델을 실현할 수 있는 쾌적한 교실 등을 갖춘 학교들이 있는 반면, 낡은 건물 속 허름한 교실 창문에 몇 년 동안 두꺼운 커튼을 드리우고 있는 학교들도 있다. 결국 대안교육이 학교 간 경쟁과 성과주의의 확산에 일조하고 있는 꼴이다. 또한 공교육의 압박에서 벗어난 사교육이 '혁신'을 내세우는 일을 정당화하며 전통적 교육방식과 시스템을 구식화하는 결과가 빚어지기도 한다. 교육 대중화에 대한 깊은 이해 없이 대안교육 도입에만 급급할 경우 공교육이 어떻게 무너지는지 알 수 있는 대목이다.

프랑스경제인연합(MEDEF)이 2017년 하계학술대

회에서 장 미셸 블랑케 교육부 장관을 초청해 '프레네, 몬테소리, 드크롤리, 슈타이너… 대안교육을 어떻게 바라볼 것인가?'라는 제목으로 좌담회를 열었던 것도 우연이 아니었던 셈이다. 사실 교육 정책의 효과를 따지기란 매우 어려운 일이다. 무엇보다도 교육의 효율을 측정하기가 쉽지 않기 때문이다. 또한 피에르 부르디외와 장 클로드 파스롱을 중심으로 하는 비판사회학에서는 높은 수준의 문화자본을 갖춘 아동은 학교문화와 멀어지는 일이 드물다는 점을 강조한다. 높은 수준의 문화자본을 갖춘 아동은, 대안교육과 무관하게 저소득층 아동에 비해 문제해결능력을 쉽게 얻는다.

실제로 부유층 부모들이 대안교육을 선호하는 것 자체가 효율성이라는 경험적인 기준보다는 소규모 학급 편성, 개인별 맞춤형 지원, 다양한 외부 활동 등 학교생활의 안락함 때문인 경우가 더 많다. 그러므로 대안교육이 실질적으로 아동의 학습 능력이나 교육 불평등 완화에 미치는 영향을 확인하려면 저소득층 아동의 사례를 살펴봐야 할 것이다. 1979년, 프랑스의 교육사회학자 비비안 이장베르 자마티는 파리 지역의 교사 375명을 상대로 조사연구를 실시했다.

그로부터 10년 전인 1969년부터 프랑스의 초등학교에는 대안교육운동의 영향을 직접 받은 '감각 활동 프로그램'이 시행되기 시작했다. 수학과 언어를 제외한 모든 교과목에 적용된 이 프로그램은 학생 중심의 교육으로 돌아가고 아동이 관찰과 탐구라는 도구를 통해 세상을 접할 수 있도록 한다는 데 중점을 두고 있었다. 이장베르 자마티는 조사 당시 부유층 학교와 저소득층 학교를 구분해 연구했다. 그 결과, 부유층 학교의 교사들은 학생들 대부분이 이미 가정 내에서 충분한 혜택을 누리고 있기에, 굳이 세상을 접하는 방법을 알려줄 필요가 없다고 보는 것으로 나타났다.

또한 이들은 사유, 비판, 학습방법 배우기 등 높은 수준의 지적 활동을 중시했다. 학생들이 장차 고학력자 및 고위직 종사자가 될 것이라고 예상했으며, 감각 활동 수업을 통해 새로운 학습 유형을 배울 수 있다고 답했다. 반면 저소득층 학교에서의 조사 결과는 달랐다. 교사들 대부분이 감각 활동 수업을 주요 과목의 수업 사이에 시행하는 놀이 및 휴식 정도로 봤다. 또한 아동이 평소에 접하기 어려운 것, 특히 자연 관찰 등을 더욱 중요하게 여겼다. 학생들에게 비판적 사고의 도구를 제공하기보다는 즐거움을 주는 것에 더 큰 의미를 둔 것이다.(9)

하지만 교육 불균형 문제를 해결하려면 아동의 지적 욕구를 경시해서는 안 된다. 같은 맥락에서 저소득층 아동에게 더 많은 것을 제공해야 하는 것은 너무도 당연하다. 수십 년 전의 연구에서 확인된 이런 현상은 최근의 연구 결과에서도 나타난다. GRDS(Groupe de Recherche sur la Démocratisation Scolaire, 교육대중화연구그룹)의 주축이기도 한 장 피에르 테라이유는 1970년대 교육 대중화 당시의 현상이 '결핍의 패러다임'과 연관돼 있다고 주장했다. 그래서 저소득층 아동이 지식 부족 상태에 처해 있을 것이라고 가정하고 아동을 '능동적'으로 만들 활동 프로그램을 개발하는 등 기존의 교육법을 저소득층 아동에게 맞추려 했다는 것이다.

교육부 장관이 비판받아야 할 이유

테라이유는 저소득층 아동의 결핍을 전제로 하는 이런 프로그램은 결국 지적 욕구의 타협으로 이어진다고 봤다. 실제로 다른 연구들을 통해서도 교사가 학생에 대해 가지고 있는 인식이 교육 방식을 선택하는 데 큰 영향을 미친다는 사실을 확인할 수 있다.(10) 저소득층 아동이라면 학습에 대한 동기를 다시 부여해야 하고 학교문화에 친숙해질 수 있도록 도와야 할 것이라는 인식이 지배적인 탓에 학습 성과에 대한 목표보다는 교육학적 장치들을 더 중요하게 여기는 경향이 나타나는 것이다. 게다가 대안적 교육 방식들이 기반으로 하는 근거는 학교문화에 친숙하지 않은, 보다 명확한 지시를 필요로 하는 아동에게는 지나치게 함축적으로 다가올 수도 있다. 그 결과 교사의 기대에 대한 오해가 생겨나고, 이는 이미 취약한 아동을 더욱 불안정하게 만드는 결과를 낳을 수 있다. 그러면 교육 불평등은 더욱 심화될 것이다.

난관에 빠진 블랑케 교육부 장관은 알바레즈의 실험 프로젝트에 대해서도 그러했듯이 여러 교육법의 효율성을 '설득력 있는 데이터'를 통해 입증하고자 했다. 신경교육학적으로 볼 때 좋은 교육법과 그렇지 않은 교육법을 구분할 수 있다고 본 것이다. 알바레즈 역시 저서를 통해 자신의 교육법은 과학적으로 그 효과를 확인할 수 있다고 주장한 바 있다. 하지만 그녀의 프로젝트를 관찰한 에두아르 장타즈 교수는 보다 신중한 입장을 고수했다. 그는 현재 몬테소리 교육법이 지닌 우수성을 입증할 수 있는 연구 결과는 존재하지 않으며, 알바레즈의 실험 역시 그 어떤 결과도 드러내지 못했다고 단언하기도 했다.(11)

그렇다고, 전통적인 교육법으로 돌아가자는 결론은 아니다. 저소득층 아동을 대상으로 하는 신교육 방식의 긍정적 결과는 여러 연구를 통해 이미 확인되고 있다. 『대안교육의 사회학(Sociologie des pédagogies alternatives)』(La Découverte, Paris, 2022)을 쓴 프랑스의 교육학자 기슬랭 르루아는 프레네 교육이 빈곤층 아동의 발달에 도움을 준다는 것을 밝힌 바 있다. 2007년, 여러 교육학자들이 프랑스 북부 지역에 위치한 프레네 학교를 5년에 걸쳐 연구한 끝에 내린 결론과 동일하다.(12) 충분한 학습 자산이 없는 학생들도 공부하는 방법을 가르치고 자기억제력을 길러주며 질문과 논쟁과 토론 등의 협동 교육을 시행한다면 중산층 출신 학생의 학습 성과를 따라잡을 수 있다는 것이다.

어떤 교육 방식이든 이를 실천하는 교사의 교육수준, 과거·현재의 교육법에 대한 지식, 교육문제에 대한 사회학·심리학적 연구 여부에 따라 그 효율성은 크게 달라지기 마련이다. 그러므로 정부 차원에서 교육 혁신을 단행하는 것보다는, 교사들에게 교실에서 직접 교육법을 실천할 자유를 주고 그 결과를 측정할 수 있는 다양한 도구를 갖출 수 있도록 돕는 것이 더 중요하다. 그러나 최근의 교육 정책은 정확히 그 반대의 양상을 보이고 있다. 그러므로 지금 손가락질을 받아야 할 것은 대안교육 그 자체가 아니다.

다른 교육법을 희생시켜서라도 일부 프로그램에만 혜택을 주고, 교육 불평등을 감추기 위해 대안교육을 왜곡하며, 대안교육을 미끼 삼아 또 다른 형태의 사교육을 제공하려 하는 교육 분야의 선택에 대한 비판이 필요한 때다. ㏒

글·로랑스 드 콕 Laurence De Cock
역사가, 교사. 『파시즘의 하루 : 엘리즈 프레네와 셀레스탱 프레네, 교육가 그리고 운동가』(Agone, 2022)의 저자.

번역·김보희

번역위원
(1) '120 nouvelles écoles à la rentrée 2022 : une croissance affirmée! 2022년 신학기, 신설 학교 120개에 달해 : 성장세 확인!', 보도자료, Fondation pour l'école, 2022년 8월 30일, www.fondationpourlecole.org
(2) 'Principes de ralliement 참여 원칙', <Pour l'ère nouvelle>, no. 1, Geneva, 1922년 1월, www.unicaen.fr
(3) R. Steiner, 『La Nature humaine : Fondement de la pédagogie 인간의 천성 : 교육법의 기반』, Triades, Paris, 2002 / Anne-Claire Husser, 'Des âmes ayant déjà vécu plusieurs vies. Réflexions sur les conséquences pédagogiques d'une conviction métaphysique à partir de la pensée de Rudolph Steiner 영혼은 이미 여러 번의 삶을 살았다: 루돌프 슈타이너의 철학에서 출발한 형이상학적 신념이 낳은 교육학적 결과에 대한 사유', <Le Télémaque>, vol. 56, no. 2, Caen, 2019.
(4) Jean-Baptiste Malet, 'L'anthroposophie, discrète multinationale de l'ésotérisme 인지학, 난해성에 대한 다국적인 은밀함', <르몽드 디플로마티크> 프랑스판, 2018년 7월호.
(5) Laurence De Cock, 'Dans la classe des Freinet 프레네 교실엔 규정이 없다', <르몽드 디플로마티크> 프랑스어판 2022년 12월호, 한국어판 2023년 1월호.
(6) https://ecole-democratique-paris.org
(7) Jean-Baptiste Malet, 'Le système Pierre Rabhi 피에르 라비의 시스템', <르몽드 디플로마티크> 프랑스어판, 2018년 8월호.
(8) 대통령 담화문, 2022년 8월 30일.
(9) Viviane Isambert-Jamati, 『Les Savoirs scolaires. Enjeux sociaux des contenus d'enseignement et de leurs réformes 학교의 지식 : 교육 콘텐츠와 그 개혁에 대한 사회적 이슈』, L'Harmattan, Paris, 1995.
(10) Sébastien Goudeau, 『Comment l'école reproduit-elle les inégalités ? Égalités des chances, réussite, psychologie sociale 학교는 어떻게 불평등을 재생산하는가? 기회의 평등과 성공과 사회심리학』, Presses universitaires de Grenoble et Université Grenoble Éditions, Grenoble, 2020.
(11) <France culture>, 2022년 11월 14일.
(12) Yves Reuter (dir.), 『Une École Freinet. Fonctionnements et effets d'une pédagogie alternative en milieu populaire 프레네 학교 : 저소득층 대상의 대안교육이 지닌 기능과 효과』, L'Harmattan, Paris, 2007. / Sylvain Connac, 『Apprendre avec les pédagogies coopératives. Démarches et outils pour l'école 협동교육법으로 배우다 : 학교를 위한 발걸음과 도구』, ESF éditeur, Montrouge, 2022.

서유럽의 가장자리

트리에스테, 기억에서 지워진 피의 국경

이스트리아는 20세기 초까지 오스트리아 변방의 영토였다. 이후 이탈리아와 유고슬라비아에 차례로 합병됐다가 마침내 슬로베니아령과 크로아티아령으로 나뉘기까지 지난한 국경 분쟁을 겪었다. 이탈리아 정부는 슬로베니아 소수민족(공산주의자 또는 기독교)의 대다수가 당한 박해와 억압을 정당화하기 위해 2차 세계 대전의 희생자들을 이용했다.

장아르노 데랑스, 로랑 제슬랭 ▮ 기자, 특파원

"떠나고 싶다는 생각이 들게 하는 것은 바다가 아니라 가까운 국경입니다. 유고슬라비아 시절, 이 국경은 낯선 미지의 세계로 열려 있었거든요."

여행작가 파올로 루미츠는 발코니에서 트리에스테만의 산업지대를 둘러싼 고원을 바라보며 말했다.(1) "트리에스테는 아드리아해의 끝자락 막다른 곳에 있지만, 망명자들이 서유럽으로 향하는 길에 지나는 관문이자 도시였어요."

1990년대에 이탈리아의 이 넓은 항구는 유고슬라비아를 분열시킨 전쟁을 피해 피난 온 이민자들이 거쳐 가는 곳이었다. 오늘날 이곳은 유럽연합으로 가려는 이민자들이 지나는 '발칸 경로'의 주요 관문이 됐다. 1993년, 망명자들을 돕기 위해 설립된 이탈리아 연대 연합(CIS)의 잔프란코 스키아보네 회장은 "망명자들을 많이 도왔다"라며 말을 이어갔다. "최근 몇 달, 망명자 수가 2배로 늘었습니다. 2022년에는 1만 5,000명이 등록됐는데, 주로 아프간에서 온 사람들이었죠. 전에도 이런 상황을 겪어봤어요. 조르지아 멜로니 정부는 '이주민 비상사태'를 선포했지만, 접수센터에서 수용할 수 있는 할당 인원을 줄였습니다. '비상사태'라는 구호는 순 엉터리예요."

매일 저녁, 자원봉사자들이 역 맞은편 리베르타 광장 공원에서 교대로 신규 이주민을 맞이한다. CIS에서 접수센터를 운영하는 다비데 피티오니는 "터키에서 이탈리아로 가는 길에 발칸반도를 건너려면, 밀수꾼들에게 1만 달러만 주면 된다"라고 설명했다. 트리에스테에서는 어디에나 국경이 있다. 도시 전체가 내려다보이는 카르스트 고원으로 이어지는 길에는 페세크(또는 페르네티) 검문소가 있고, 검문소를 지나면 슬로베니아로 이어진다. 슬로베니아가 2004년에 유럽연합에, 2007년에는 셴겐 조약에 가입하면서 도로가 개통됐다.

그러나, 모든 이들에게 개방된 것은 아니다. 이탈리아 경찰은 1996년 슬로베니아와 체결한 양자 출입국 협정에 따라 오랫동안 페세크로 들어오는 망명자들을 거부해왔다. 이렇게 추방된 이주민들은 보스니아 헤르체고비나까지 강제송환 되기도 했다. 하지만 이런 조처는 유럽연합 난민의 망명에 관한 규정에 어긋나 2021년에 이탈리아 법원은 자국 정부에 유죄판결을 내렸다. 스키아보네가 설명했다. "이탈리아 정부는 강경히 대응했지만, 슬로베니아 정부의 반대로 협정은 재개되지 않았답니다."

이탈리아의 국가적 관심사로 떠오른 '추모의 날'

텅 빈 주차장과 버려진 건물이 있는 페세크 검문소는 논란거리인 추모유적지 포이바(Foiba, 구덩이) 디 바소비차에서 가까운 곳에 있다. 이탈리아의 정치인 안토니오 타야니는 2019년 2월 10일 공식 '추모의 날' 행사 당

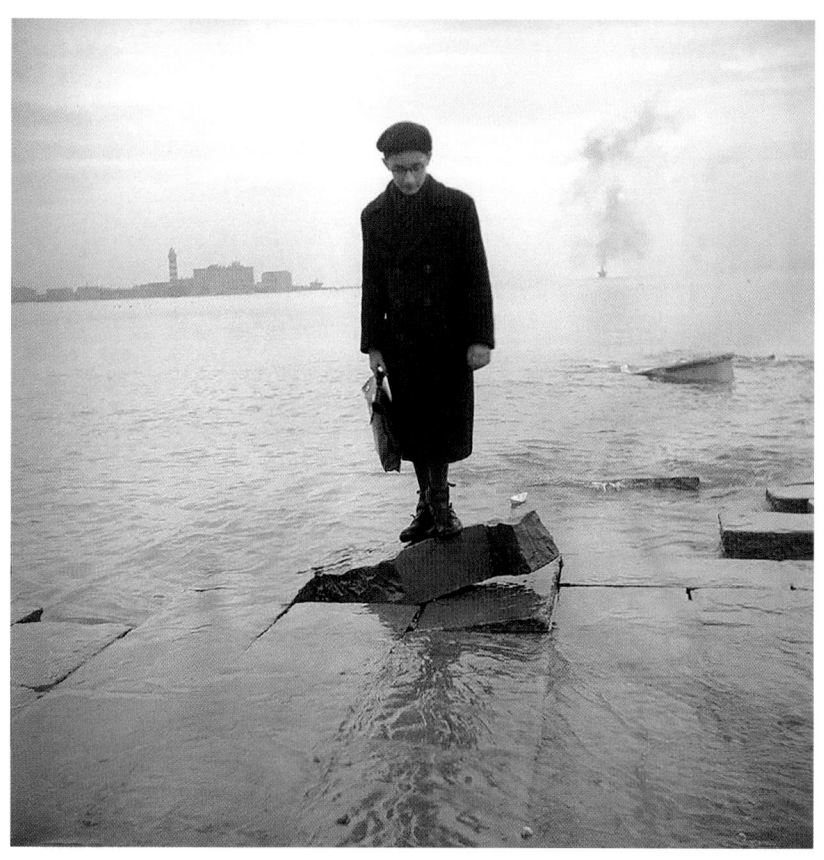

<아드리아해의 회색빛 바다, 트리에스테 부두>, 1948 - 마리오 마가이나

포이바 문제는 이탈리아에서 국가적 관심사로 떠올랐다. 지난 몇 년간 광장이나 거리에 노르마 코세토의 이름을 붙인 도시가 전국적으로 100개가 넘는다. 비시나다(비지나다) 마을에 살던 노르마 코세토의 이야기는 <라디오 텔레비전 이탈리아(RAI)>에서 영화로 제작되고, 연재만화로 제작돼 피에몬테주 학교에서 학생들에게 배포됐다.(3) 이 젊은 여성은 1943년 가을, 이탈리아가 항복한 이후 이스트리아 봉기 중에 강간당하고 포이바에 던져졌다. 수십 년 동안 괴롭힘과 박해를 견뎌온 슬라브인들은 당시 이탈리아인, 특히 파시스트 정권을 지지하던 사람들에게 대항해 봉기를 일으켰다.

모두가 함구하는 암묵적 합의

동부 국경은 오랫동안 이탈리아 우파의 텃밭으로 여겨졌다. 1915년에 이탈리아가 전쟁에 개입한 것은 (트렌토, 고리치아, 트리에스테 지방과 이스트리아, 그 인근의 섬, 달마티아 해안을 점령해) 국가 통합을 달성하기 위한 것이었다. 이전에는 베네치아였던 이 모든 지역이 당시에는 오스트리아-헝가리의 영토였다. 1915년 6월부터 1917년 9월까지 이손초강의 깊은 계곡에서 총 12차례에 걸쳐, 베르됭 전투의 이탈리아판이라 할 수 있는 이손초 전투(산악전)가 벌어졌다. 이탈리아는 희망을 다 이루지 못했다. 이탈리아군은 트리에스테를 탈환했지만, 연합군은 달

시, 바로 이곳에서 "이스트리아 이탈리아 만세, 달마티아 이탈리아 만세!"를 외쳤고, 슬로베니아와 크로아티아는 분노로 들끓었다.(2) 당시 유럽의회 의장(전진 이탈리아 및 유럽 국민당)이었던 타야니는 2022년 10월 조르지아 멜로니(극우 성향의 정당인 이탈리아 형제들 소속)가 구성한 정부에서 외무장관을 맡았고, 현재 국경 보호를 보장하고자 슬로베니아, 크로아티아와의 파트너십을 주장한다.

이 '추모의 날'은 제2차 세계 대전 말에 유고슬라비아 파르티잔이 자행한 학살의 희생자들을 기리고자 2004년 제정됐다(파르티잔은 파시스트이거나 파시스트로 의심되는 사람들을 포이바에 매장했다). 구 이탈리아 공산당의 분파인 좌파 민주당(이후 민주당으로 명칭을 변경)이 제안한 이 법안은 의회에서 만장일치로 통과됐다. 트리에스테주 이탈리아 파르티잔 전국협회(ANPI)의 두산 칼크 부회장은 안타까운 표정을 지으며 "원래 목적은 당시 상황을 우익 세력이 왜곡하지 못하게 하는 것이었다"라며 설명했다. "그런 면에서 이 법은 동부 국경 지대에서 일어난 폭력의 피해자를 모두 포용한다고 볼 수 있어요. 그런데 결과적으로, 이탈리아인을 상대로 자행된 범죄만 기억하게 됐네요."

마티아 대부분을 1918년에 개국한 '세르비아인 크로아티아인 슬로베니아인국(1918년 발칸 반도에 수립된 미승인국으로, 그해 12월, 유고슬라비아 왕국으로 통합됐다-역주)'에 넘겼다.

전쟁 중 팽창주의로 전향한 과거의 사회주의자 베니토 무솔리니는 참전 용사들의 좌절감과 '도둑맞은 승리'라는 주제를 활용했다. 역사학자 라울 푸포는 "우리는 유럽 접경의 크라이나 민족"이라고 말한다. 기독교민주당의 지역 지도자를 지낸 라울 푸포는 국경관련 역사 전문가다. "포이바 문제는 숱한 왜곡을 불렀어요. 정확한 희생자 숫자도 알 수 없고요. 2차 세계 대전이 끝날 무렵, 파시스트 관리, 경찰관, 사법부 구성원 등 수천 명이 숙청됐습니다. 총살되거나 수용소에서 죽은 사람도 있지만, 이는 포이바를 이야기할 때 거론되는 '대량 학살' 정도는 아니었죠." 포이바 데 바소비차에 얼마나 많은 시신이 묻혔는지는 아무도 모른다. 콘크리트로 막은 구덩이는 한 번도 발굴된 적이 없기 때문이다.

2차 세계 대전 말 유고슬라비아가 탐냈던 트리에스테는 마침내 특별한 대우를 받게 됐다. 1947년에 '트리에스테 자유 지구'가 만들어진 것이다. 처음에는 연합군이 관리했지만, 1954년 이탈리아(A구역)와 유고슬라비아 사회주의 연방 공화국(B구역)으로 분할됐고, 1975년에

오시모 조약이 체결되기 전까지 이 경계선은 국제 국경으로 인정되지 않았다. "이 구역에 사는 모두가 피해자인 동시에 가해자였죠." 이 역사학자의 부인은 이스트리아 난민 출신으로, 집단 이주가 포이바보다 훨씬 중요한 현상이라고 본다. 전쟁이 끝난 후에는 20만~30만 명의 이탈리아인이 유고슬라비아를 떠났고, 이탈리아와 유고슬라비아가 A구역과 B구역으로 자유 지구를 나눈 후 1954년에는 이주민 수가 정점에 달했다.

이런 망명자들 중 상당수가 프리울리베네치아줄리아주에 정착했다. 그중 일부는 지배층이 됐고, 모두가 반공 성향의 우익과 중도당에 투표했다. 이탈리아와 슬로베니아 사이의 국경이 차츰 개방되자 A구역과 B구역 주민들은 상대국으로 왕래할 수 있게 됐다. 이탈리아인들은 값싼 담배와 술, 휘발유를 구하러 유고슬라비아로 갔고, 유고슬라비아인들은 청바지와 같은 서구 소비재를 사려고 트리에스테로 몰려들었다. 푸포는 "매우 번창했던 시기였어요"라고 인정한다. "하지만 사업을 하지 않는 트리에스테 주민들은 '발칸 무리'가 주말마다 마을을 침입한다고 생각해서 도시를 떠났어요."

현재 이탈리아 의회에서 슬로베니아 소수민족을 대표하는 의원은 타티아나 로이츠 상원의원뿐이다. 이탈리아에는 약 10만 명의 소수민족이 있지만, '민족' 조사는

1809~1813년

프랑스 제국
속국

현재 국경을 흰 선으로 표시

0 50 km

1815~1914년

[] 1815~1867년 독일 연방

▨ 1866년까지 오스트리아 제국, 이후에는 이탈리아 왕국

1. 1866년까지의 오스트리아 제국.

1920~1937년

2. 1929년까지 세르비아, 크로아티아, 슬로베니아 왕국.

거부한다. "파시즘의 잔재 때문에 조사를 거부할 겁니다. 성을 '이탈리아식'으로 바꾼 사람도 많습니다." 공산주의에 동조했다는 의혹만으로도 탄압을 받았던 이탈리아의 슬로베니아 소수민족은 2차 세계 대전이 끝난 후에도 계속 의혹에 시달렸다. "트리에스테와 고리치아 지방은 우리의 문화적, 언어적 권리를 인정했지만 우디네 지방은 그렇지 않았습니다." 로이츠 의원이 설명했다.

프리울리 계곡은 공산주의 침략을 막기 위해 이탈리아 내무부가 북대서양조약기구(NATO)와 협력해 만든 비밀 첩보 기관 '글라디오(Gladio)'의 활동 무대였다. 글라디오는 이탈리아 공산당(PCI)의 집권을 막기 위해서라면 물불을 가리지 않던 1970년대의 이른바 '긴장 전략'의 막후에서 작업한 것으로 알려졌지만, 슬로베니아 산악 마을 인구를 줄여 국경 지역 '청소'에도 일조했다. 2022년 상원 선거에 앞서 민주당 권역 명부 전당대회를 이끈 로이츠 의원은 교회와 기독교 민주주의를 통해 이탈리아 사회에 더 잘 통합된 가톨릭 집안 출신의 '백계(白系)' 슬로베니아인이다. 하지만 1948년 티토와 스탈린의 분열이 지금까지도 치유되지 못할 상처를 남겼음에도 슬로베니아 민족의 대다

수는 여전히 '좌익'을 지지한다.

트리에스테가 내려다보이는 고원에 있는 트레비차노(트렙체)는 슬로베니아인들의 보루다. 마을 중앙에는 전쟁 중 전사한 주민 104명을 추모하는 비석에 붉은 별이 새겨져 있으며, 대다수는 유고슬라비아의 파르티잔(이른바 빨치산) 대열에 속했다. 민주당의 지역 활동가 마우로 크랄은 "우리가 1947년에 처음으로 그 사람들을 기리는 기념비를 세웠습니다"라고 자랑스럽게 설명했다. 멜로니 총리가 집권한 지 6개월 만인 4월 25일, 해방 기념식이 긴장된 분위기 속에서 열렸다. 그런 가운데, 이탈리아 사회운동(MSI)부터 이탈리아의 형제들까지, 극우파의 아바타로 불리는 이냐치오 라루사 상원 의장이 "반파시즘은 헌법에 명시되지 않았다"라는 (허튼) 주장을 폈다.(4) 트리에스테에서는 경찰을 대대적으로 배치해 무정부주의 시위자들이 공식 행사에 들어가지 못하게 통제했다.

이탈리아와 슬로베니아 현재 국경

지명은 먼저 해당 국가의 언어를 먼저 표기.

1947~1990년

이탈리아-유고슬라비아 국경, 1945~1954년

트리에스테 자유 지구, 1947년~1954년

출처: Christian Grataloup, 세계 역사 지도, Les Arène-L'Histoire, 2019.

2차 세계 대전이 끝난 후 연합군의 주도 하에 이탈리아와 유고슬라비아 사이의 국경을 획정하기 위한 위원회가 구성됐다. 유고슬라비아 국기를 게양한 트리에스테 외곽의 슬로베니아계 마을 론제라/로니에르처럼 양측 모두 소속감을 고취하기 위해 국기를 내걸었다.

이탈리아 국립 당파 협회(ANPI) 지역 회장 파비오 발론 옆에 있던 칼크 씨는 한숨을 내쉬었다. "우파는 어두운 기억을 달랜다는 명목으로 반파시즘에 대한 모든 기록을 지우고 싶어 합니다. 하지만 이미 1948년 공산당 서기장 팔미로 톨리아티가 승인한 파시스트 범죄 사면법으로 이미 '유화 조치'가 있었어요." 발론 회장은 이렇게 말한다. "공유된 기억을 이야기한 것은 좌파의 실수였어

요. 기억은 주관적이니까요. 역사적 사실은 과학적으로 규명해야 합니다. 오늘날 가치가 전복되면서 당파적 범죄 혐의를 선전하는 극우를 비판할 때 수정주의자라고 비난을 받는 것은 반파시스트들입니다. 이탈리아에는 뉘른베르크식 재판도 없었고, 파시즘을 타파하려는 노력도 없었습니다. 오히려 전쟁 후 집권당이 이탈리아 공산당에 맞서려고 과거 파시스트들을 이용했죠."

베를린 장벽 붕괴의 충격은 역사 수정주의의 물꼬를 텄고, 2차 세계 대전 말에 일어난 사건에 관한 논쟁이 다시 이탈리아에서 제기됐다.

역사를 다시 쓰겠다는 합의도 없어

슬로베니아 측에서도 오랜 침묵이 이어졌다. 하지만 2021년, 슬로베니아 코페르 대학의 인류학자 카티아 흐로바트비를로게트는 2차 세계 대전 이후 이탈리아인의 탈출에 관한 첫 책에서 한때 금지됐던 주제를 다뤘다.(5)

"2차 세계 대전 이후 유고슬라비아를 떠난 이탈리아인들은 이탈리아 출신의 파시스트나 공무원들이어서, 대부분의 슬로베니아인은 문제가 해결된 줄 알았다"라고 한 역사가는 설명했다. "하지만 이탈리아에 도착했을 때 망명자들은 파시스트로 간주됐고, 일부 '빨갱이' 마을에서는 기차에서 내리지도 못했어요. 망명자 중에는 크로아티아인과 슬로베니아인, 그리고 정체성이 모호한 사람까지 다양한 사람들이 있었는데, 하나같이 서구에서의 더 나은 삶을 꿈꿨죠."

유고슬라비아 당국은 때에 따라 이런 이주를 장려하기도 했지만 막기도 했다. "가족들은 뿔뿔이 흩어졌고, 남은 사람들에게는 함구령이 내려졌어요."라고 말했다. 증인들을 인터뷰하다 보면 대화는 곧잘 눈물로 끝났다. 스테파노 루사는 얼마 남지 않은 슬로베니아계다. 이 50세 언론인은 '카포 디스트리아(Capo d'Istria)'라는 라디오 프로그램을 진행한다. 프로그램 명칭은 슬로베니아의 주요 항구 도시 코페르의 이탈리아어식 이름에서 따왔다. 스테파노 루사는 "이탈리아어 텔레비전 방송도 있다"라며 설명을 이어갔다. "이 지역 이탈리아 인구가 2,000명

도 안 되는 점을 생각하면 특이해 보일지도 모르지만, 유고슬라비아 시대에 선전 도구로 만들어진 것입니다. 텔레비전 방송은 이탈리아 북부 전체로 전파됐고, 〈라디오 텔레비전 이탈리아(RAI)〉보다 먼저 컬러 방송으로 전환했어요. 꽤 대담한 영화를 내보내기도 했는데, 그 덕에 인기가 참 좋았죠."

스테파노 루사는 웃으면서 "오늘날까지 이런 미디어가 살아남은 이유는 슬로베니아가 이탈리아 소수민족의 권리를 보장한다고 선전할 수 있기 때문입니다"라고 말했다. 1991년 독립 이후에 슬로베니아의 우파는 공산주의자와 파르티잔의 범죄를 수시로 거론했다. 매우 보수적인 성향의 야네스 얀샤 총리는 2022년 4월 총선에서 패배하고 퇴임을 며칠 앞둔 시점에, 5월 17일을 '공산주의 범죄를 반성하는 날로 정하는 법령에 서명했다.

하지만 중도좌파 로베르트 골로프 정부가 해당 법령을 취소하면서 우파의 분노를 자극했다. 그렇게 해서 추모 논쟁에 불이 붙었고, 다시금 이 작은 나라를 분열시켰다. "주로 나치에 협력한 슬로베니아의 도모브란스트

보(domobranstvo, 자체적인 지역방위군)의 역할에 관한 논쟁이 주를 이뤘고, 이탈리아인들이 겪은 일은 거의 언급되지 않아요." 류블랴나 출신 역사가 네벤카 트로하는 유고슬라비아가 붕괴할 때까지 기록 보관소가 폐쇄돼 있던 와중에 이 주제를 처음으로 거론한 사람 중 하나다. "유고슬라비아의 문화유산을 인정하는 좌파와, 슬로베니아 애국주의의 이름으로 과거 부역자들의 행적을 미화하고 싶어 하는 우파가 문제를 함구하는 암묵적 합의를 이어가고 있습니다."

크로아티아의 상황도 다르지 않다. 이스트리아 북서쪽 끝에 있는 크로아티아의 작은 도시 부예(Buje)는 아드리아해에서 약 10km 떨어진 바위 절벽 위에 들어서 있다. 구시가지와 미식으로 유명한 이스트리아 반도는 관광객을 끌어들이지만, 오래된 집들이 폐허로 변해가는 이곳과는 무관한 일이다. 이곳의 (이탈리아계) 부시장 초라도 두시흐는 이렇게 설명한다.

"2차 세계 대전 이후 주민 절반이 마을을 떠났고, 소유자가 등록되지 않은 집들이 수두룩했어요. 이곳 주민들

1953년 가을, 트리에스테의 지위를 두고 이탈리아와 유고슬라비아가 팽팽히 맞섰다. 이탈리아와의 합병을 옹호하는 시위대는 강압적으로 진압되었고, 그중 일부는 트리에스테의 골도니 광장에서 목숨을 잃었다.

은 농민이었고, 파시스트도 공산주의자도 아니었는데 수많은 사람이 집에서 쫓겨났고, 목숨을 잃은 사람도 있었어요. 이 동네 커피집 주인은 딸이 이탈리아 군인과 함께 떠났다는 이유로 파르티잔들에게 납치됐는데, 아무도 그 사람을 다시 보지 못했답니다. 그 이후, 유고슬라비아 전역에서 온 노동자들이 공장 주변에 형성된 마을로 모여들었죠."

마을 광장에는 여전히 파르티잔 기념비가 서 있다. 유고슬라비아 시절에 세워진 비석은 크로아티아

가 독립하면서 상당수가 철거됐지만, 이스트리아에는 여러 거리와 광장에 '티토 원수'의 이름이 그대로 남아 있다. 1990년대 이스트리아의 부의장을 지낸 시인 로레다나 볼룬은 이렇게 설명한다. "오래된 상처를 다시 건드리게 될까 봐 아무도 이런 기념비를 철거할 엄두를 못 내요. 우리의 역사를 다시 쓰겠다는 합의가 없는 상황에서, 파르티잔에 대한 기억은 모두가 받아들이는 공통의 역사로 남을 겁니다."

1991년 크로아티아가 독립한

이후, 크로아티아령 이스트리아반도는 독특한 정치 노선을 택했다. 크로아티아 내에서 높은 지지를 받는 민족주의 정치 노선을 거부한 것이다. 중도좌파 지역주의 정당 이스트리아 민주의회(starski demokratski sabor)는 크로아티아령 이스트리아반도를 거점으로 삼아 30년 넘게 압도적 우위를 차지하고 있다. 이곳에서는 크로아티아어와 이탈리아어를 공용어로 사용한다. 이스트리아는 1918년까지는 오스트리아 영토였다가, 이후 이탈리아와 유고슬라비아를 거쳐, 마침내 슬로베니아령과 크로아티아령으로 나뉘기까지 국경이 복잡한 그물처럼 얽혀 있었다.

해안 마을 우마크에서 이탈리아어를 가르치는 마리안나 옐리치츠흐 부이치는 "유고슬라비아 시절에는 이탈리아로 가는 것이 지금보다 더 쉬웠는데, 역설적으로 유고슬라비아가 해체되고 크로아티아와 슬로베니아가 유럽연합에 가입하면서 모든 게 전보다 복잡해졌어요."라고 지적한다. 경계 지대는 곧 이스트리아의 정체성이나 마찬가지다. 민족주의자들은 독창적인 서사를 투영해 서로를 구분하려고 하지만, 일상생활에서는 교류와 다국어 사용이 만연해 있기 때문이다.

자신이 역사의 상처를 덜 입은 세대이자 '유고슬라비아'에 대한 향수를 간직한 세대라고 자부하는 옐리치츠흐 부이치는 고향 이스트리아를 무척이나 아끼며, 이스트리아-베네치아 방언이 영토 정체성을 보여

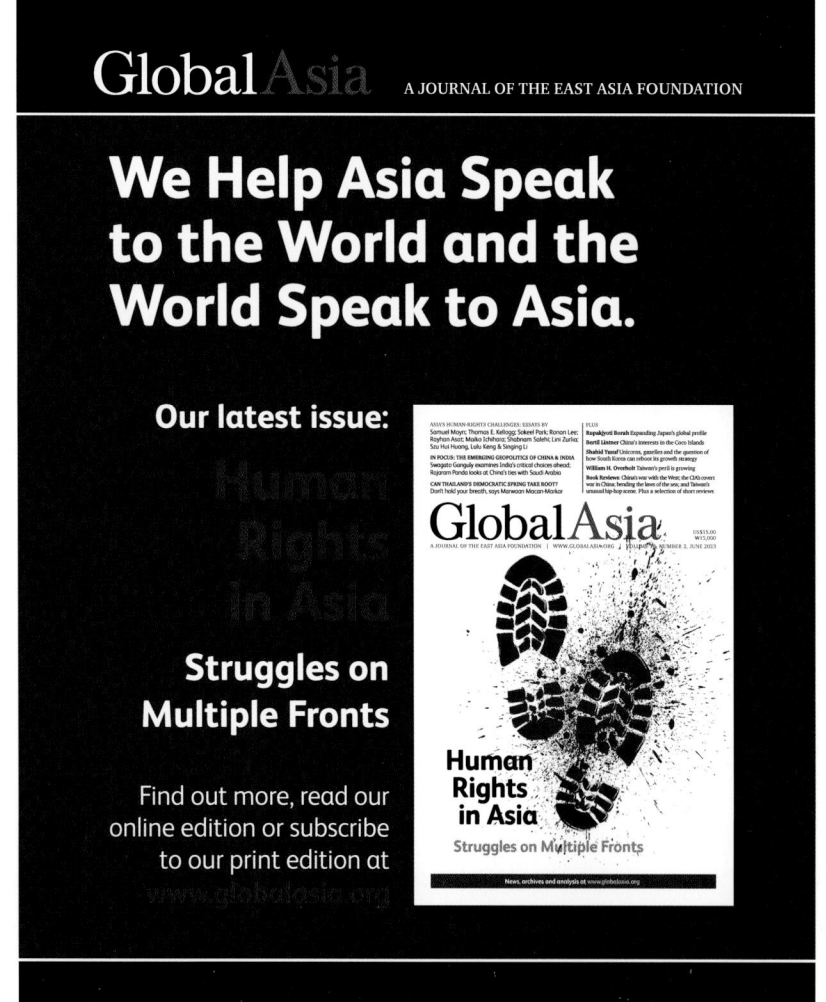

주는 지표라고 믿는다. "이스트리아에서 사람들이 예전부터 사용해온 언어예요. 20세기에는 이탈리아어와 크로아티아어를 의무로 배워야 했거든요. '이스트리아-베네치아 축제'를 창설하기도 한 이 활동적인 40대 여성은 부예의 중심가에 있는 한 카페에서 걸음을 멈추고 코소보 출신 알바니아계 주인에게 인사를 건넨다. "보세요. 이분도 이스트리아-베네치아 방언을 써요. 우리 공동체의 일원이니까요!"

전후에 수많은 이탈리아인이 옛 B 지구를 탈출했지만, '사회주의 건설을 위해' 유고슬라비아로 건너간 사람도 있다. 자코모 스코티는 이런 '역이주'를 감행한 마지막 생존자 가운데 한 명이다. 1928년 나폴리 지역에서 태어난 자코모 스코티는 1943년 연합군의 시칠리아 침공 이후 영미 군의 민간인 보좌관으로 이탈리아 전역을 돌아다니다가 트리에스테에서 국경을 넘어 유고슬라비아로 밀입국했다. 전직 기자였던 자코모 스코티는 유고슬라비아에서 골리 오토크가 여전히 민감한 주제였던 시절, 이 불운한 사람들의 삶을, 처음으로 거론했다.

"수많은 이탈리아인이 재건 작업에 참여했지만 일부는 곧 고국으로 돌아갔어요. 생활고와 굶주림에 시달렸거든요. 다른 사람들은 티토와 스탈린이 헤어졌던 1948년에 심각한 문제를 겪었고 일부는 '교도소 섬' 골리 오토크에 갇히기도 했답니다."

트란살피네 광장, 화해의 상징으로 변신

유명한 반군국주의 노래는 "고리치아, 저주받은 고리치아"라고 외친다. 이 곡은 1차 대전 당시 프랑스 군대가 부르던 〈크라온의 노래(Chanson de Craonne)〉에 비견된다. 트리에스테 만에서 북쪽으로 약 20킬로미터 거리에 있고, 슬로베니아 국경에 있는 이손조강 유역에 있는 이 도시는 지역 역사의 축소판이다. 이탈리아가 오스트리아-헝가리 제국으로부터 이스트리아와 달마티아를 빼앗아 통일을 이루기 위해 치열한 전투를 벌였던 곳이기도 하다. 이탈리아와 슬로베니아 두 나라에 걸쳐져 있는 도시를 굽어보던 몬테산토 대성당은 잿더미로 변했다.

고리치아(고리차)는 1918년에 이탈리아에 귀속됐지만 1945년에는 잠시 유고슬라비아로 넘어갔다가, 1947년 9월 16일에 철조망이 트란살피네 광장을 둘로 가르면서 새로운 국경이 세워졌다. 유고슬라비아령에서는 1948년부터 르코르뷔지에의 슬로베니아인 제자이자 건축가 에드바르트 라우니카르의 지휘로 자원병들이 투입돼 노바고리차(새로운 고리차)라는 신도시가 들어섰다. "티토는 노바고리차를 국경을 넘어 확산할 사회주의의 전시장으로 만들고자 했어요." 스토얀 펠코는 회상했다. 그는 2025년 유럽 문화 수도 프로그램의 책임을 맡았다. 유럽 광장으로 개명한 과거의 트란살피네 광장은, 이제 두 도시의 화해를 상징하는 장소가 됐다. 펠코는 이렇게 설명한다.

"지난 10여 년간 두 지자체는 교통 등 공공 서비스를 공동으로 조직했어요. 2020년 3월에 슬로베니아 당국이 코로나19 확산을 억제하기 위해 갑자기 A구역에 장벽을 올렸을 때 두 도시 인구가 얼마나 서로 밀접하게 얽혀 있는지를 알 수 있었습니다. 고리치아에는 슬로베니아계 소수민족이 많이 살고, 더 좋은 학교를 찾아 노바고리차로 이주하는 이탈리아인들이 늘고 있어요."

이제, 노바고리차의 부동산은 고리치아보다 비싸다. **ⅅ**

글·장아르노 데랑스 Jean-Arnault Dérens, 로랑 제슬랭 Laurent Geslin
기자, 특파원. 최근 공저, 『Les Balkans en cent questions. Carrefour sous influence발칸 반도에 관한 100가지 질문. 영향권 내의 교차점』(Tallandier, Paris, 2023)

번역·이푸로라
번역위원

(1) Paolo Rumiz, 『Aux frontières de l'Europe 유럽의 국경들』(2011)과 『Le Phare, voyage immobile 등대, 움직이지 않는 여행』(2015)의 저자
(2) 오늘날 이스트리아반도는 크로아티아, 이탈리아, 슬로베니아로 나뉘며, 달마티아는 대부분 크로아티아의 영토며, 나머지 영토는 몬테네그로. 보스니아 헤르체고비나로 나뉜다.
(3) Roberto Pietrobon, 'Foiba rossa, propaganda nera. Un fumetto revisionista nelle scuole del Piemonte', 2020년 2월 15일, www.micciacorta.it
(4) Benoît Bréville, 'Assauts contre l'histoire 역사에 대한 공격', <르몽드 디플로마티크>, 2023년 6월호.
(5) Katja Hrobat-Virloget, 'V tišini spomina: "eksodus" in Istra, Založba Univerze na Primorskem / Založništvo tržaškega tiska', Koper-Trieste, 2021.

프랑스 특파원이 본 1938년 오스트리아, 체코 위기

영국과 프랑스의 배신, 프라하 시민들은 오열했다

1938년 9월 뮌헨 협정 체결로, 나치 독일의 정복을 막고 평화를 지킬 수 있을 줄 알았던 것일까? 그해 3월 오스트리아가 독일의 손아귀에 떨어지고 4월 체코슬로바키아 나치가 체코슬로바키아 정부에 최후통첩을 했을 때, 현지에 있던 프랑스 언론인들은 세계 2차 대전의 시작을 감지했다.

안 마티외 ▌로렌 대학교 부교수

"**신**문 인쇄가 시작된 순간, 오스트리아 빈에서 쿠르트 슈슈니크 총리가 사임했다는 전화가 왔다. (...) 거리에는 나치들만 보였다. (...) 오스트리아에서는 독일인이 큰 비중을 차지한다. 오스트리아는 완전히 전의를 상실했다."

1938년 3월, 좌파 자유 일간지 〈뢰브르(L'Œuvre)〉의 외교 칼럼니스트 준비에브 타부아가 황급히 독자들에게 전한 내용이다. 그해 3월 11일, 국가사회주의 노동자당(오스트리아 나치당)의 아르투어 자이스잉크바르트가 새 총리로 취임했다. 당시 쿠르트 슈슈니크 총리는 사임할 수밖에 없었다. 12일 오후 히틀러는 그의 고향 오스트리아 린츠에 도착했다. 14일, 빈에서 안슐루스(Anschluss, 오스트리아 독일 합병)가 선포됐다.

당시 오스트리아에는 프랑스 언론사에서 파견한 특파원들이 있었다. 오스트리아를 잘 알았던 특파원 마들렌 자코브는 1934년 2월 주간지 〈뷔(Vu)〉에서 파견돼 '붉은 빈(1918~1934년 사회민주당 집권 시기-역주)'의 파멸을 취재했었다.(1) 잠깐 스페인 내전 현장으로 떠났었던 그녀는 이번에는 노동자총연맹(CGT)의 주간지 〈메시도르(Messidor)〉 소속으로 오스트리아에 돌아왔다. 그녀는 여기서 주간지 〈뷔〉의 전 편집장이자, 사진의 대가 뤼시앵 보겔과 재회했다. 1938년 3월 18일 주간지 1면을 장식한 그의 사진은 '나는 오스트리아의 사망을 목격했다'라는 제목의 르포 기사에 힘을 실었다.

나치 문양, 히틀러, 광기 그리고 치욕

마들렌 자코브는 오스트리아의 일부 도시에서 나치 문양인 하켄크로이츠(Hakenkreuz)가 얼마나 빠르게 퍼졌는지를 전해줬다. 안슐루스 선포 전에 그녀는 그라츠 시에 갔었다. "역 밖으로 발을 내딛는 순간, 나치 문양(하켄크로이츠)이 가득했다." 그녀는 문양 속에 침투된 감정을 느낄 수 있었다. 히틀러와 추종자들의 깃발 아래 모든 것이 완벽하게 조직돼 있었다. "상점에서는 '하일 히틀러'를 외치며 나치 경례로 손님들을 맞이하고, 나치 브로치와 나치 엽서를 팔았다. 하늘에서 반짝이는 하켄크로이츠는 마을 도처에 가득했다. 브로치, 넥타이핀, 시계 상자 심지어 시내 전차 트램에도 히틀러의 초상화가 있었다."

3월 13일 빈 공항에 발을 내딛자마자 이런 갑작스런 변화를 마주친 프랑스 특파원도 있다. 저명한 특파원인 앙드레 비올리스는 '하켄크로이츠가 그려진 200대의 비행기, 모노클(한쪽 안경)을 끼고 허리를 뒤로 젖힌 채 거만하게 행진하는 장성들, 회녹색의 독일 군복을 입은 대규모의 보병대원들'을 보고 끔찍한 충격을 받았다고 〈방드르디(Vendredi)〉지에 기고했다. 〈방드르디〉는 인

민전선 동맹의 3가지 성향(공산주의, 사회주의, 극단주의)을 대변하는 정치문학 주간지였다. 비올리스는 〈방드르디〉의 공동 편집장이었지만, 인민전선은 그 수명이 막다한 상황이었다. 따라서, 비올리스는 실상 〈스 수아르(Ce soir)〉 신문의 특파원으로 한 달간 중앙유럽으로 파견됐다. 〈스 수아르〉는 〈파리수아르(Paris-Soir)〉에 맞서 프랑스 공산당이 1937년 3월 창간한 신문이다. 사업가 장 프루스트가 소유한 언론사 〈파리수아르〉는 언론인 겸 작가인 루이 아라공과 장 리샤르 블로크가 운영했다.

"방치한다면 유럽 청년들은
히틀러주의자가 된다"

빈에서는 몇 시간 동안 야간 횃불 행렬과 함께 나치들의 무력시위가 이어졌다. 1935년 자르 국민투표 당시 마들렌 자코브와 동료들은 이미 이런 광경을 목격했었다.(2) 반유대주의 반대 연맹(LICA)의 기관지 〈르 드루아 드 비브르(Le Droit de vivre)〉에서 오스트리아인 월터 메링은 빈에 만연한, 쇠락의 분위기를 전했다. "나치가 동원한 야간 횃불 행렬은 아침부터 전 지역의 대로변에서 이어졌다."

히틀러의 개선을 상징하는 횃불 행렬은, 저속한 연극의 서막에 불과했다. 앙드레 비올리스의 충격적인 목격담은 〈방드르디〉에 다음과 같이 보도됐다. "사람들은 바짝 엎드려 복종했다. (...) 전날 밤 오스트리아의 자유를 소망하며 인도 위에 분필로 썼던 글들은, 비겁하고 무기력한 군중의 발길에 짓밟혀 지워졌다." 〈스 수아르〉에서는 놀란 심정을 이렇게 표현했다. "어찌나 비열하던지, 어떤 시민들은 의기양양한 미소를 띠고 독일 경비대로 달려가서, 차려 자세를 취하고 그 유명한 독일식 군대 인사를 했다."

반유대주의 극우 주간지 〈즈 쉬 파르투(Je suis partout)〉의 칼럼니스트 프랑스와 도투르는 오스트리아 청년들이 열성적으로 히틀러의 이상주의를 신봉하는 것에 우려를 표명했다. "히틀러가 독점적으로 유대인 문제를 제기하고 해결함으로써 이익을 보는 것을 계속 방치

한다면, 유럽 청년들은 파시스트에 그치지 않고 히틀러주의자가 될 것이다."

마들렌 자코브는 고함치는 시민들을 보고 놀랐고, 앙드레 비올리스는 '극도로 흥분한 외침과 환호'에 충격을 받았다. 마들렌 자코브는 "광기가 거리를 지배했다"라고 표현했다. 앙드레 비올리스는 나치즘을 전염병에 비유해 "거리에는 독일 군인과 장교들이 창궐했다"라고 묘사했다.

이렇듯 두 특파원은 비유법을 통해 '더 이상 국민이 아닌 국민의 변신'을 표현했다. 그들은 노예화에 굴복하지 않는 오스트리아인들에 대해서도 이야기했다. 마들렌 자코브는 "가정집 창문 너머에서 눈물을 억누르며 흐느끼는 소리들이 들려왔다. (...) 광기 어린 행렬이 이어졌고, 차마 그 광경을 볼 수 없었던 이들의 눈에서는 눈물이 넘쳐흘렀다. 고통스런 치욕의 눈물이었다"면서, "그날 밤 굳게 닫힌 창문 뒤에서 치욕과 분노를 억누르고 있을 진정한 애국자들을 생각했다"라고 썼다. 프랑스 좌파

1938년 9월 29일자 주간지 〈르가르〉의 표지.
체코슬로바키아의 위기를 특별호에 담았다.

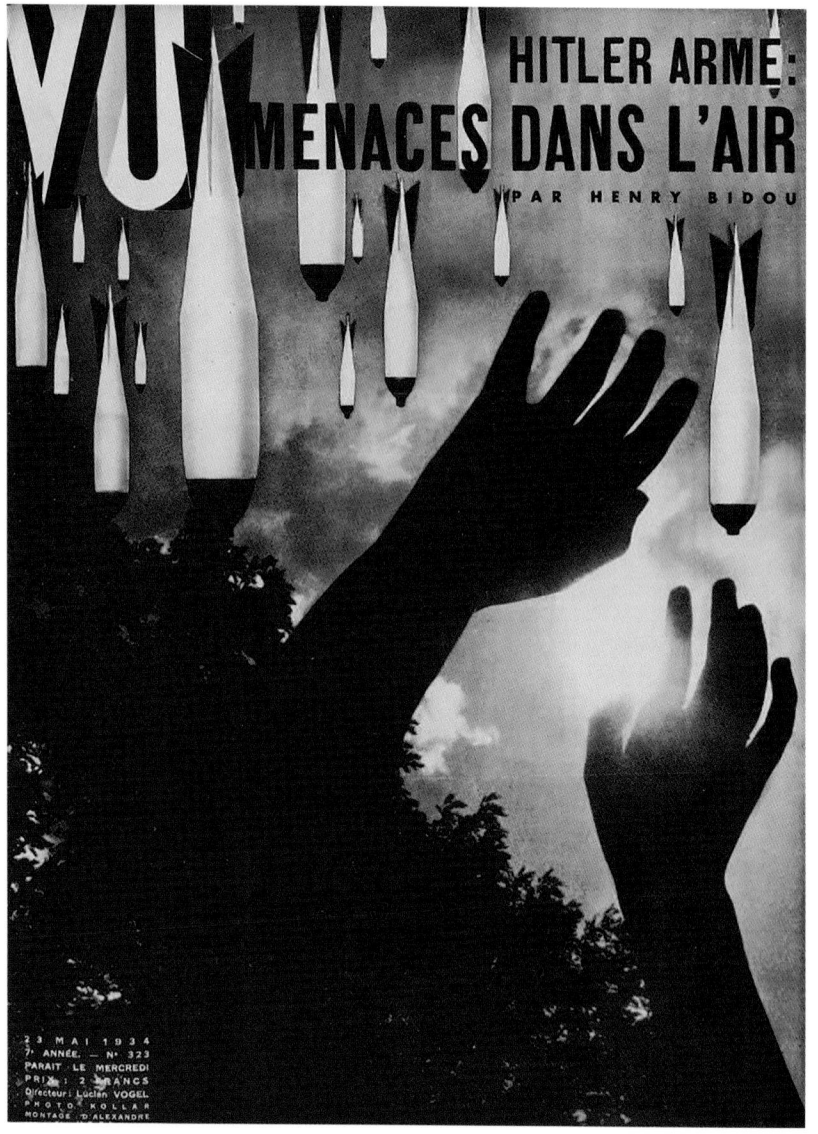

HITLER ARME:
MENACES DANS L'AIR
PAR HENRY BIDOU

23 MAI 1934
7ᵉ ANNÉE. — Nᵒ 323
PARAIT LE MERCREDI
PRIX : 2 FRANCS
Directeur : Lucien VOGEL
PHOTO : KOLLAR
MONTAGE D'ALEXANDRE

1934년 5월 23일자 주간지 <뷔>의 표지. 사진-프랑수아 콜라, 포토몽타주-알렉산더 리버만. 유럽에 고조되는 히틀러의 전쟁위협을 보도했다.

언론인들이 쓴 '치욕'이라는 단어는 프랑스의 보편적인 이상이 파괴되고, 인권이 유린당했음을 표현한 것이다.

"독이 뿌려진
이 도시를 떠날 때다"

며칠 후, 그들은 외국인에 대한 달라디에 시행령을 비판하기 위해 '치욕'이라는 표현을 썼다. 이것이 그들, 프랑스 언론인과 오스트리아 언론인의 차이점이었다. 프랑스 언론인은 여전히 비판하고 저항할 수 있었지만, 오스트리아 언론인은 목숨을 위협받았다. 금지된 정치적 견해가 담긴 글도, 몸도 철저히 숨겨야만 목숨을 건질 수 있었다.

마들렌 자코브는 빈을 배회했다. 공산주의자들, 왕정주의자들, 기독교들 등 나치즘, 파시즘에 반대하는 이들은 자신들의 선동도구인 글과 팜플렛을 찢거나 불태워 숨겼다. 행동파 언론인은 그들이 짐을 꾸리는 것을 돕기도 했다. 나치에 맞선 이들에게는, 도망만이 살길이었다. 자코브는 "이미 나의 친구들 중 상당수가 체포됐다"라고 썼다. 3월 18일, 앙드레 비올리스는 빈에서의 마지막 르포 기사를 썼다. 그 기사는 이렇게 끝난다. "이 매력적인 도시를 떠날 때가 됐다. 이제는 독이 뿌려져버린 이 도시를."

언론인들의 목적지는 체코슬로바키아였다. <스 수아르> 소속의 앙드레 비올리스는 사진작가 킴과 함께 프라하, 카를로비바리, 엘보겐, 에게르, 브라티슬라바를 돌았다. 킴은 스페인 내전과 인민전선 사진으로 유명한 사진작가다. '유럽의 중심'이라는 타이틀의 11개의 연재 기사는 5월의 첫 보름 동안 연기된 후 발표됐다. 프라하에 도착한 비올리스는 외국의 한 고장에서 느낀 놀라움을 담담하게 서술했다. 이곳에서의 놀라움은, 매우 정적인 모습으로 다가왔다. "빈에서 본 것보다 더욱 부자연스러운 군복들, 아스팔트 위를 걷는 군화 소리, 히스테릭하고 억지스러운 웃음, 부자연스러운 태도 또는 맹목적인 광신자들."

프라하 특파원들의 모든 기사에는 공통적으로 '침착'이라는 단어가 쓰였다. 1936년 여름, 스페인에

서 특파원들은 스페인 내전 승리에 대한 확신을 논증함과 동시에 놀라움을 표현하고자 이 단어를 사용했었다. 그러나 2년 후 1938년 4월 스페인은 폭탄으로 뒤덮였고, 대량학살이 일어나고 패전했다. 더 멀리 아시아에서는 1937년 7월 발발한 중일전쟁의 비극이 계속되고 있었다. 이런 상황에서, 체코슬로바키아에 희망이 있을까? 여하튼 언론인들의 발걸음은 체코슬로바키아를 향했다.

체코는 침착했으나… 영국의 오판으로 전운 속에

프랑스 공산당 기관지 〈뤼마니테(L'Humanité)〉의 국외 정치부 기자, 가브리엘 페리는 체코슬로바키아의 수도 프라하에 5월 21일부터 28일까지 머물렀다. 첫 기사에서부터 그는 확신했다. "체코는 겁먹지 않았다. 체코가 보여준 침착함은 오히려 반격하는 방법을 보여준다. 체코 국민들은 위험성을 무시하지 않았다. 그들은 맞설 준비가 돼 있고, 당황하지 않았다. 흔들림 없는 용기로 격한 선동가들에게 맞서고 있다." 페리에게 '침착'과 '흔들림 없는 용기'는 동의어였다. 스페인의 반(反)파시즘부터 체코의 반(反)나치까지 '용기'라는 주제는 일방만 존재한다.

이런 침착과 용기를 몸소 보여주는 인물이 있었다. 바로 체코의 에드바르트 베네시 대통령이었다. 담화의 필요성을 인지한 그는 수많은 인터뷰를 진행했다. 스페인으로 돌아갈 준비를 하던 〈메시도르(Messidor)〉특파원 필리프 라무르는 취재를 위해 체코슬로바키아에 머물렀던 9월, 베네시 대통령을 만났다. "유럽 전체가 불안에 떠는 가운데, 침착함을 잃지 않는 한 인물이 유럽의 중앙에서 군사 공격에 대항해 인류 문명의 방어를 선도하고 있다." 그는 이렇게 에티오피아의 하일레 셀라시에 국왕, 스페인의 마누에 아사냐 그리고 에드바르트 베네시 대통령의 특별함을 강조했다. 그러나, 이 문장 속에는 다가올 비극적인 운명이 감춰져 있었다.

특파원들은 체코 국민들과 대통령은 "침착하다"라고 반복했다. 그러나 4월부터 체코 영토 내에서 전쟁이 발발한 가능성이 커지자, 방공 훈련이 시작됐다. 비올리스는 이를 목격했다. "체코슬로바키아에 곧 닥칠 위험에 대해서는, 지도 위에 나와 있었다. 유럽의 중앙에 위치한 체코는 모든 국경지대에서 독일군의 습격을 받을 것"이라고 그녀는 보도했다. 체코슬로바키아 국민 모두가 침착함을 유지할 수는 없었다. 1935년 나치 숭배자인 콘라드 헨라인이 이끄는 나치정당 주데텐 독일인당이 체코 서부지역인 주데텐란트의 지방선거에서 승리를 거뒀다. 1938년 5월 지방선거는 나치 이데올로기의 지배력을 공고히 해줬다.

1938년 4월 24일 콘라드 헨라인은 주데텐란트 지역의 자치를 주장하며, 8가지 요청 사항이 담긴 칼스배드 프로그램을 체코슬로바키아 정부에 요구했다. 4월 28일부터 29일까지 열린 런던 회담에서 영국과 프랑스 지도자들은 베네시 대통령에게 콘라드 헨라인과 협상할 것을 요구했다. "이 시기에 이미 알 수 있었다. 영국의 지원이 있어야 개입할 수 있었던 프랑스는, 영국의 보증을 얻어내려 했으나 실패했다. 두 국가 간에는 어떤 협정도 없었으나, 체코슬로바키아의 운명은 영국의 손에 달려있다."(3) 프랑스는 로카르노 조약(1925년 10월 16일)으로 체코슬로바키아를 군사적으로 돕기로 약속돼 있었다.

1935년 5월 2일 프랑스와 소련의 양자 원조 협정 체결 후, 5월 16일 소련과 체코슬로바키아가 협정을 체결했다. 그러나 3년 후, 영국의 네빌 체임벌린 총리의 권유에 따라 독일과의 평화를 추구했던 에두아르 달라디에 총리와 외무부장관 조르주 보넷은 정치적으로 체코슬로바키아를 돕는 일을 전혀 하지 않았다. 프랑스 외무성에서 보관 중인 달라디에 문서에 쓰인 1938년 3월 29일 역사학자 르네 지롤트의 기록에 따르면, "주데텐란트 반란 문제에 대해 프랑스가 기권하게 하기 위해 독일이 자발적으로 도왔다"라고 한다.(4)

사회주의 신문 〈르 포퓔레르(Le Populaire)〉의 특파원 루이 레비는 6월 말부터 체코슬로바키아에 대한 취재를 시작했다. 그도 체코 국민들의 '침착함'부터 언급했다. "사람들은 저녁이 되면 카페에서 자문했다. (...) 사람들은 토론하고, 간략한 공보물을 읽었다. 그들은 침착

했다." 루이 레비는 1937년도에 이미 이 나라를 취재한 적이 있다. 국제연맹에 파견됐던 국제외교 전문가인 그는 "네빌 체임벌린이 프라하를 제대로 여행했다면, 체코인들에게 침착함을 권고할 필요가 없다는 것을 알았을 것"이라고 조롱하듯 덧붙였다.

공포와 증오를 연료로 삼은 '나치화'

"엘보겐에서 들었던 끔찍한 군화 소리가 여기서도 들려왔다. 회색 군복의 남자들과 발키리들이 보였다" 앙드레 비올리스는 4월 주데텐란트를 여행하면서 들었던 소리를 잊을 수가 없었다. "칼스배드에서 행진하는 군화 소리에 밤새 잠을 이룰 수 없었다." 마들렌 자코브는 이전에도 1934년 오스트리아에서, 그 다음해에는 자르에서 군화 소리를 비롯한 몇몇 특징적인 소리에 공포에 떨었었다. 중부 유럽의 나치화가 체계적으로 퍼지고 있었다. 주데텐란트 취재를 시작한 프랑스 특파원들의 글 속에 '공포(Terreur)'라는 단어가 등장하기 시작했다.

비올리스는 칼스배드와 인근 지역에 대해 "상점의 배척, 검열, 협박, 위협, 자르 국민투표 전에 자르에서 겪었던 끔찍한 일들이 여기에서도 횡행했다"라고 썼다. 1937년 6월, 루이 레비는 주데텐란트의 체계적인 스파이 조직망에 대해 서술했다. 1938년 7월 레비는 공포에 대해 "교활하고 은밀하게 효과를 발휘하는 것"이라고 묘사했다. "독일인이 운영하는 모든 기업체에서 공포를 이용한다." 공포는 폭력을 부르고, 정당의 정치인들은 공포에 떨었다. "후보자 자녀들은 학교 폭력에 시달렸다. 그들이 매일 들은 욕설 중 가장 약한 말이 '붉은 돼지'였다."

체코슬로바키아 정부는 침착했다. 오히려 특파원들이 대변인이나 선동가처럼 보일 정도였다. 그러나, 주데텐란트와의 문제에 관해서나 프랑스에 도움을 요청할 때는 정부의 불안이 드러났다. 5월, 가브리엘 페리는 "체코 공화국은 프랑스 정부로부터 기탄없이 도움을 받아야 한다. 평화를 지켜야 한다"라고 강조했다. 7월 루이 레비는 "동맹과 적, 모두 프랑스를 예의주시하고 있다"라고 외쳤다. 며칠 후, 〈방드르디〉 특파원 필리프 디오레

는 "체코슬로바키아의 독립은 세계평화와 프랑스의 안전과 사람들이 자유롭게 살 권리를 보장한다"라고 보도했다. 공산주의 주간지 〈르가르(Regards)〉의 특별 특파원 프란츠 칼 바이스코프는 1938년 4월, 기사를 다음과 같이 마무리했다. "주데텐란트는 체코슬로바키아의 알자스다. 알자스를 지키기 위해 최선을 다해야 한다. 그렇지 않으면, 스트라스부르는 조만간 독일령 주데텐란트 소속이 될 것이다."

이런 비유는 당시 언론인들의 상상 속에서 이뤄졌다. 안슐루스와 체코슬로바키아에 대한 우려로 국경 문제가 언론에 대두되기 시작했다. 〈스 수아르〉의 기사들에 잘 나타난다. 2월과 3월, 특파원 엘리 리샤르는 '하켄크로이츠의 국경들'이라는 의미심장한 부제의 연재 기사를 썼다. 그는 독일 인근 지역과 벨기에를 주의 깊게 조사한 후, 벨기에의 말메디 시에서 "독일인들은 확실히 이곳에서 은밀하게 작업하고 있다"라고 썼다.

4월, 장 리샤르 블로크는 어떻게, 왜 스위스가 위험한 상황인지 설명하며 경고하는 기사를 썼다. "독일이 오스트리아를 점령한 이후 눈에 띄는 변화가 있다. 한쪽편 건물에는 수많은 작은 깃발들로 장식된 반면, 건너편 건물들은 깃발도 없고 초라하다는 것이다. 한쪽 편 인도는 독일인들만 다니고 건너편 인도는 스위스인만 다니게 될지도 모른다."

'동쪽 지역은 이상 없는가?' 9월 말부터 발행된 연재 기사의 제목이다. 전직 〈파리수아르〉 기자이자, 유명한 특파원인 스테판 마니에는 알자스로 갔다. 그는 다음과 같이 상황을 진단했다. "물론 독에 닿은 것은 체코슬로바키아다. 그러나 두 국가의 충돌로 인해 관찰자들은 알자스의 스트라스부르에서 발열이 일어나는 첫 위기의 징후들을 발견했고, 적절한 평화 온도를 가늠할 수 있었다." 그리고, 병은 동쪽에서 서쪽으로 옮겨갔다.(5)

"체코슬로바키아의 비극은 막장에 이르렀다"

모든 특파원들은 국경 문제를 매우 심각하게 여겼다. 히틀러의 스파이, 가짜 종업원, 가짜 상인을 마주친

주민들은 무너지기 쉽기 때문이다. 나치 선동가들은 성공적으로 신규 추종자를 대거 끌어들였다. 스테판 마니에르는 "나치의 선동은 지역에 상관없이 같은 전략을 펼쳤다"라고 전했다. "알자스, 오스트리아, 보헤미안(체코슬로바키아)에서 지역민들의 증오심, 미신, 원한을 이용했다"라는 것이다.

1938년 9월 1일 히틀러는 베르히테스가덴 시에서 콘라트 헨라인을 만났다. 7일 해외 정치 칼럼니스트 폴 니잔은 <스 수아르>에 "체코슬로바키아의 비극은 막장에 이르렀다"라고 기고했다. 이 기사를 토대로 그는 이듬해에 '9월의 연대기'라는 책을 발간했다.(6) 15일 주데텐란트의 퓌러(총통)인 콘라트 헨라인은 주데텐란트 지역의 독일 합병을 공식적으로 요청했다. 베를린의 <스 수아르> 특파원 조르주 테보는 "독일 언론은 점점 심각한 분위기를 조장했다"라고 알렸다. 독일의 라디오 방송국들은 10분 간격으로, 모든 개연성과는 반대로 주덴텐란트의 상황이 엄중해지고 있다고 방송했다. 그리고 체코슬로바키아 정부의 군사 대비를 비난했다. 체임벌린은 베르히테스가덴 시에서 히틀러를 만났고, 콘라트 헨라인 요구의 적법성을 인정해줬다. 달라디에도 같은 입장이었다.

<르 드루아 드 비브르>의 특파원 상트 브라뒤는 칼스배드에서 나치 시위대를 본 후 "이것은 희극적인 아니 비극적인 패러독스"라며 다음과 같이 상황을 묘사했다. "평화로운 세상을 위협하는 난폭한 미치광이가 우리 앞에 있음에도, 미친 행동을 중지시키러 달려오는 게 아니라 우아한 외교관을 보내 중재한다. 의도하지 않았을지라도, 자연스럽게 미치광이를 돕고 있는 것이다."

"프랑스가 체코슬로바키아를 배신했다"

9월 21일 체코슬로바키아 정부는 굴복할 수밖에 없었다. 9월 22일 프란츠 칼 바이스코프는 <스 수아르>에서 "프랑스가 결국 체코슬로바키아를 배신했음을 알게 된 시민들이 길가에서 울고 있다"라고 알렸다. 프랑스의 도움을 촉구했던 프랑스 특파원들의 논조는 배신에 대한 비난으로 바뀌었고, 프라하 시위대의 외침을 전했다.

1938년 3월 18일자 주간지 <메시도르>의 표지. 오스트리아가 나치에 병합된 것을 죽음에 비유했다.

"프라하 시민들이 울고 있다. 히틀러에게 바짝 엎드린 달라디에! 우리는 저항하고 싶다! 우리는 강한 공화국을 원한다! 노예로 사느니 차라리 죽기를 택할 것이다!"라고 프란츠 칼 바이스코프는 전했다. '침착'은 '망연자실'로 바뀌었다.

공화국의 행동과 시민 교육을 위한 주간지 <라 뤼미에르(La Lumière)>의 특파원 뱅상 사보는 8월 중순부터 프라하에 머물렀다. 그의 기사는 9월 23일 처음 실렸다. "영국의 결정은 체코슬로바키아 시민들을 비탄에 젖게 했다. 모두가 반발했다. 그들은 이해하지 못했고, 믿지 않으려 했다. '프랑스가 우리를 배신했다고? 그럴 리 없어. 뭔가 오해가 있었을 거야. 곧 풀릴 거야.'라고 외쳤다."

반면 프랑스와 영국의 행동을 칭송한 언론도 있다. 순응주의 일간지 <르 프티 파리지앙(Le Petit Parisien)>의 한 논평가는 "독일과 체코의 갈등이 극심한 상황에

서 영국과 프랑스는 그 어느 때보다 긴밀한 동맹을 유지하고 있다"라고 썼다. "유럽의 평화는 지켜낼 수 있다"라고, 프랑스 외무부와 친한 우파 신문 〈르 탕(Le Temps)〉은 민중의 불안을 억누르려 했다. 일부 언론은 방법, 회담 내용, 향후 조약을 정당화하기 위해 '평화'라는 단어를 제목에 기재했다. '평화'라는 단어는 프랑스의 책임 있는 태도에 영향을 미쳤다.

급진주의 일간지 〈레르 누벨(L'Ère nouvelle)〉의 편집자는 9월 24일 논평에서 "지금은 모든 프랑스 국민들이 정부를 중심으로 단결해야 한다. 각자가 자신의 자리에서 주어진 임무를 완수해야 한다. 영국의 동맹국인 프랑스 같은 대국의 침착한 결단이 이런 시기에 평화를 지킨다"라고 했다. 〈랭트랑지장(L'Intransigeant)〉 신문에서 루이 라차루스는 "믿지 말자. 불순분자들을 믿지 말자! 우리는 누가 너희를 보냈고, 어떤 목적이 있는지 모른다. (...) 스페인에서 불간섭조약으로 애국심을 모욕했던 이들이 아닌지 알아보자"라고 분노를 표했다.

1938년 9월 29일, 마침내 뮌헨조약이 체결됐다. 몇 달 전인 3월 18일, 마들렌 자코브는 격분해 "오늘 오스트리아는 죽었다. 그리고 유럽은 방조했다"라고 신랄하게 비판했었다. 9월 30일, 앙드레 비올리스는 시민 구호

단체의 기관지 〈라 데팡스(La Défense)〉에 다음과 같이 비난과 분노를 쏟아냈다. "무엇이 이런 항복과 무기력으로 이끌었는가? 에티오피아, 중국, 스페인이 무참히 학살당했고, 오스트리아가 노예가 되더니 이번에는 체코슬로바키아 차례. 그렇다면 그다음은? 승리에 도취한 파시스트들이 꽃길을 거절할 이유가 있을까?" **lD**

글·안 마티외 Anne Mathieu
로렌 대학교 부교수. 『Nous n'oublierons pas les poings levés. Reporters, éditorialistes et commentateurs antifacistes pendant la guerre d'Espagne 우리는 쳐든 주먹을 잊지 않을 것이다. 리포터, 논설위원 그리고 스페인 내전 기간 반파시즘 해설자들은』(Syllepse, Paris, 2021년)의 저자.

번역·김영란
번역위원

(1) Jean-Numa Ducange, 'Vienne la Rouge 붉은 빈', <르몽드 디플로마티크> 프랑스어판, 2022년 5월호.
(2) 제1차 세계대전이 끝난 후 사르(Sarre) 지역은 국제연맹 위임통치령이 됐고, 90%가 넘는 주민들은 독일로 편입되고 싶다는 의사를 밝혔다.
(3) Bernard Droz, Anthony Rowley, 『Histoire générale du XXe siècle 20세기 역사』, Seuil, <Points histoire 역사적 순간들> 총서, Paris, 1986년.
(4) Réné Girault, <La décision gouvernementale en politique extérieure 정부의 외교 정책>, René Rémond, Janine Bourdin, 『Edouard Daladier, chef de gouvernement. Avril 1938 - septembre 1939. 1938년 4월~1939년 9월 에두아르 달라디에 총리』, Presses de Sciences Po, Paris, 1977년
(5) Gunter Holzman, 'J'ai assisté à la montée du nazisme 나는 나치즘의 부상을 목격했다', <르몽드 디플로마티크> 프랑스어판, 1995년 5월호.
(6) 『Chronique de septembre 9월의 연대기』, Gallimard, Paris, 1978년

작가들의 반동, 옛 시절에 대한 향수?

희망이 희박해지면 세상에 환멸을 느낀 이들은—정치에서나, 문학에서나— 과거에 대한 향수를 소환한다. 이런 전통에 속한 작가들은 너무 부르주아적이며, 대중의 욕망에 쉽게 부응하는 사회질서에 대해 매우 비판적 입장을 나타낸다. 하지만 이들이 보여주는 매우 보수적인 형태의 낭만주의는 바람직한 미래를 위한 해법을 제시하지 못한다.

에블린 피에예 ▌기자

무사태평하다. 느긋하다. 은근히 비판적이지만 용감하게도 굴복당하는 법이 없다. 위풍당당하게 세상의 환멸에 맞선다. 지난날의 위대한 꿈이 사라진 것을 몹시 슬퍼한다. 그리고 지도자들끼리 합의한 것에 과감히 반대하고 나선다. 우울하지만 강인한 명석함과 불온한 사상을 옹호하는 대담함을 갖고 있다. 주요 인사들이 옹호하는 가치를 거부하는 보기 드문 무례함을 보이기도 한다. 시대에 대한 혐오, 과거에 대한 향수와 파괴적인 현재에 대한 분노, 막다른 골목처럼 보이는 미래에 대한 깊은 불안감, 모든 것이 망가졌다는 느낌, 우리가 무력하다는 확신 등 그가 다루는 모든 주제는 뜨거운 화제가 된다.

반동적 상상력…이 슬픈 운명

여기서 서술된 것은 하나의 선언이라기보다는 상상의 지표들이다. 반동적 상상력은 점차 확산되면서 파괴적 명성을 얻었고, 이제는 소수자의 고독을 자랑스럽게 받아들일 수 있게 됐다. 패배자의 편에서 말이다. 문학은 오랫동안 그 역할을 해왔다. 그렇게 문학적 미덕이라는 이름으로 냉철한 반(反)진보주의 작품을 써서 성공을 거두고, 독자를 확보하며, 평론가들의 관심을 끈 작가는 (좌파를 포함해) 수없이 많다. 로제 니미에(Roger Nimier), 에밀 시오랑(Emil Cioran), 앙투안 블롱댕(Antoine Blondin) 같은 옛날 작가들, 실뱅 테송(Sylvain Tesson), 미셸 우엘베크(Michel Houellebecq) 같은 요즘 작가들, 그리고 루이페르디낭 셀린(Louis-Ferdinand Céline)이나 피에르 드리외라로셸(Pierre Drieu La Rochelle)도 빼놓을 수 없다. 모두 솔직함으로는 1위를 다툴 인물들이다.

이들 작가들의 작품 경향은 다양하지만 이들은 각자의 정치적 성향에 완벽하게 들어맞는 몇 가지 특징적 지표를 바탕으로 작품 활동을 전개했다는 공통점을 갖고 있다. 우선, 이들은 현재뿐만 아니라 다가올 미래의 개탄스러운 상황을 성찰한다. 이들에게 미래는, 아마 없다고 봐도 무방할 것이다. 미래는 현재보다 더 나빠질 것이기 때문이다. 이 슬픈 운명은 민주주의, 즉 모든 것을 평준화시키고 '부르주아'라는 이들에게 승리를 준 '평등'이라는 한심한 이상에서 초래됐다.

하지만 이 같은 운명은, 이룬 것이라고는 소비주의밖에 없는 자유주의의 결과이기도 하다. "보통 사람들"의 열망이 아닌 다른 열망이 지배하는 세상이라면 그런 세상에서 무엇을 바랄 수 있겠는가? 영웅은 될 수 없고, 역사의 비참한 결과를 보면 아무것도 믿을 수 없다. 권태와 영혼의 불안, 작은 개인보다 더 큰 이상으로 고양될 수 있었던 시대에 대한 향수가 남아 있을 뿐이다.

『푸른 경기병(Le Hussard bleu)』의 저자 로제 니미에는 "지구의 주민들이 좀 더 어려워지면 나 자신을 인간으로 귀화시킬 것"이라고 썼다. 이들에게는 잃어버린 초월적 감각을 되찾고 세상과 정신의 상품화를 되돌리는 것, 명예와 신성을 존중하고, 삶의 생명력을 복원하고, 그것을 허용하는 사회 질서를 다시 세우는 것만이 지켜야 할 유일한 대의다.

귀족적 댄디즘, 소(小)부르주아의 고전적인 꿈

그 밖의 모든 것은 경멸을, 심지어 모욕을 초래할 뿐이다. 이들의 작품에서 잘 짜인 문장과 형식을 통해 묘사되는 각성한 존재(1)가 가진 무기라고는, "반(反) 부르주아적" 아이러니와 공화주의적 평등주의의 허약한 논리를 경멸하는 태도밖에 없다. 따라서 이들 작품에서는 삶이 버거워 환상적인 과거로 회귀하려는 일종의 낭만주의와 "귀족주의"를, "엘리트"와 반란의 기운으로 대변되는 도덕적 타락과 대비시키는 상상력이 발휘된다. 여기에는 사춘기와 불복종의 기풍이 있고, 무리와 섞이지 않는 사람들의 댄디즘이 있고, 보편적 어리석음의 게임을 거부하는 사람들의 필사적 우월함이 있다. 이는 소(小)부르주아의 고전적인 꿈이기도 하다.

평등주의에 대한 이런 경멸의 뿌리는 아주 고귀한 영혼을 제외하고는 대부분 인간은 군대나 교회 등에서 관리하지 않는 한 별로 가치가 없다는 확신이다. 이런 확신은 우리를 허무주의로 이끈다. 평준화를 이루는 민주주의는 개인, 국가, 유럽 문명, 이 모두를 퇴폐의 길로 끌고 가기 때문이다. 단, 평등주의와 변덕을 부릴 천박한 자유로 인해 사라진 가치를 급진적 방법으로 되찾을 가능성이 있을지도. 그렇게라도 하지 않으면 미래에 기대할 수 있는 것은 아무것도 없다.

실뱅 테송(Sylvain Tesson)은 프랑스의 NGO '유러피안 길드(La Guilde Européenne du Raid)'의 창시자를 영웅으로 내세웠다. "레지스탕스가 되기에는 너무 어려서 OAS(Secret Army Organization) 특공대에 들어간", "68년 5월의 부르주아가 물렁한 바리케이드를 준비하는 동안 감옥의 담벼락 안에서 명예와 충성을 꿈꾸던 소년"(2)을. 테송은 그가 처형된 것은 우리 인류의 타락을 반증하는 것이라 봤다. 모험가 테송은 자연 그 자체에서 세계에 대한 자신의 비전을 확인했고, 알프스 산맥은 그를 받아들였다. "풍경은 그의 영예, 위계, 순결의 원칙에 응답했다. (…) 정치적으로 각성된 이들이 산의 풍경의 상징성에 기대 좀 더 일찍 봉기하지 않은 것이 이상할 지경이었다. 수직성은 평등주의 이론에 대한 비판을 의미했다."(3) 재미있다. 하지만 정말 어리석다. 그리고 분명하다.

테송 같은 작가들이 '타락'만큼 자주 언급하는 단어는 '쇠퇴'다. 부르주아의 승리는 존재의 공허를 나타내는 신호로, 항상 치졸한 탐욕에 굴복할 준비가 돼 있는 두 발 동물의 내적 비참함을 보여준다. 테송의 독창적 표현에 따르면, "개인주의의 지배"는 더럽고 비겁하고 비열한 인간 본성을 드러낸다. 따라서 이 같은 "반동주의자들"의 발언은 인간 본성에 대한 비극적 이해에서 나온, 무엇보다도 도덕적인 발언이다. 노력하지 않으면 쉽게 멍청해지고 나태해지는 것이 인간이다. 인간이 추악함을 극복하고 위대해질 수 있는 것은 노력과 희생을 통해서다.

놀랍게도, 진부하지만 도발적 색채를 띤 이런 생각들이 대중의 반향을 불러일으키고 있다. 좌파를 비판하면서도 교조적이라는, 심지어 "스탈린주의적"이라는 비난을 받을까 두려워하는 권력자들, 정치인, 언론의 비호를 받고 있다. 이는 간과하지 말아야 할 점이다. 한때 〈르피가로(Le Figaro)〉의 주필이었으며, 베트남 전쟁을 지지했고, 지혜롭고 현명한 삶의 표본으로 통하는 그리고, "전통은 성공한 진보"(4)라고 말한 장 도르메송(Jean d'Ormesson)이 2017년 사망했을 때, 국가적 애도가 이뤄졌다.

모호함을 창출한 반동주의자들

또한 "나는 유대인과 (…) 프랑스 혁명이라면 토가 나온다"(5)며, 확고한 신념으로 나치 독일에 협력했던 자크 샤르돈(Jacques Chardonne)을 보자. 그가 그토

록 대중의 인기를 끌지 않았다면, 그가 프랑수아 미테랑 대통령이 가장 좋아하는 작가 중 한 명이라는 사실도 끝까지 비밀로 남았을 것이다. 샤르돈이 과거 필리프 페탱(Philippe Pétain)의 열렬한 지지자로 반유대주의를 옹호한 과거 전력은 침묵에 부쳐지고, 2018년에는 그의 이름이 "국가 기념관(Commémorations nationales)" 목록에 올랐다. 사람들이 중요시한 것은 재능뿐이었다. 영화감독 올리비에 아사야스(Olivier Assayas)는 그의 소설을 각색해 〈애정의 운명(Les Destinées sentales)〉(2008년 개봉)이라는 영화까지 만들었다. 그 소설에는 의미심장한 대사가 나온다. "불행한 사람들에게 더 나은 세상을 믿게 만드는 것, 아주 쉬운 일입니다. 그런데 그건 사실이 아니에요. 더 나은 세상은 없으니까요. 바꿀 수 있는 것은 외형뿐입니다. (…) 항상 똑같은 사람들이 지배하니까요."

작가는 자신의 정치적 선택과 겹치지 않는 세계관을 전달할 수 있다(입헌군주제를 지지한 오노레 드 발자크의 사례가 대표적이다). 하지만 로제 니미에나 에밀 시오랑 같은 작가들의 경우는 그렇지 않다. 이 작가들은 공통적으로 작품에 기독교를 다소 그리워하는 허무주의를 드러내며, 자유민주주의 체제로 인해, 짐승 같은 천성이 더욱 악화되는 인간을 그린다. 이런 그들의 '주제'는 물론, 평소 발언에서도 확인된다. 그럼에도 그들은 칭송받고 기념된다. 이들 중 몇몇의 작품은 '플레이아드 총서(Bibliothèque de la Pléiade)'에도 포함됐다. 오늘날 논란의 여지가 있는 우엘벡은 예외로 하고, 스스로 "교양 있는" 인물을 자처하며 특정 극우파의 사상을 문학으로 승화시키는 그들의 예술적 재능은 실로 감탄스럽다.

<아도르노스>, 1984 - 프레장스 팡슈네트

실뱅 테송이 라디오 쿠르투아지에서 여전히 방송 진행을 하면서 펴낸 『눈 표범(La Panthère des neiges)』(갈리마르 출판사, 파리, 2019년)은 70만 부 넘게 팔렸고, 극우인사 에릭 제무르(Éric Zemmour)와 조프루아 르죈(Geoffroy Lejeune)(6)에 그다지 적대적이지 않았던 미셸 우엘벡의 『전멸(Anéantir)』(플라마리옹 출판사, 파리, 2022년)은 일주일 만에 7만 5,000부가 팔렸다. 이 책들을 극우

유권자들만 읽었을까? 반(反)자유주의와 정신성이 풍부한 '순수한' 세상에 대한 열망은 좌파의 관심을 끌기에도 충분하다. 이들의 반항적, 반자유주의적, 반엘리트적 성향은 안전해 보인다. 이들 반동주의자들은 일종의 모호함을 창출하기 때문이다.

소렐이 '혁명'보다 '재생'을 선호한 이유는?

분명, 어떤 권위주의적 경향에

서 벗어나기 위해 "무엇인가가 되는 것"보다 "무엇인가를 가지는 것"에 시간을 쏟는 것이 얼마나 헛된 일인지 비난하는 것만으로는 부족하다. 부르주아가 대중(혹은 '민중')을 경멸한다고 비난하는 것도 해결책이 되지 못한다. 계몽주의 혐오가 집단 해방을 향한 강한 추진력이 되는 경우는 거의 없다. 도덕성으로 시스템과 세계와 개인을 '재생'하기를 원한다면, 사회 문제와 정치적 과제를 피할 수 없다. 혁명적 조합주의의 이론가이자 열렬한 드레퓌스주의자였던 조르주 소렐(Georges Sorel, 1847~1922)은 노동계급이 "도덕성의 승리를 위해 세상을 재생할 것"(7)이라 생각했다.

소렐은 분명 '혁명'보다는 '재생'이라는 용어를 선호했다. 그는 "진정한 사회주의는 반의회적, 반자유주의적, 반인도주의적, 반진보적"이라고 주장하면서, 자유민주주의를 금세기 최대의 실수라 여겼다. 소렐이 그 자신의 도덕 철학을 피력한 유명한 저서 『폭력에 대한 성찰(Réflexions sur la violence)』(1908)을 "부흥의 날을 기다리는 동안, 분별력 있는 노동자들은 (...) 쩨쩨한 민주주의자들의 눈치를 보지 말고 영혼의 힘을 길러야 한다"(8)는 권고로 끝맺었다. 권력의 컨베이어 벨트를 장악한 지식인에 대한 철저한 거부를 기반으로 하는 소렐의 사상은 그를 악시옹 프랑세즈(Action française)의 왕당파와 잠시나마 가까워지게 만들었고, 안토니

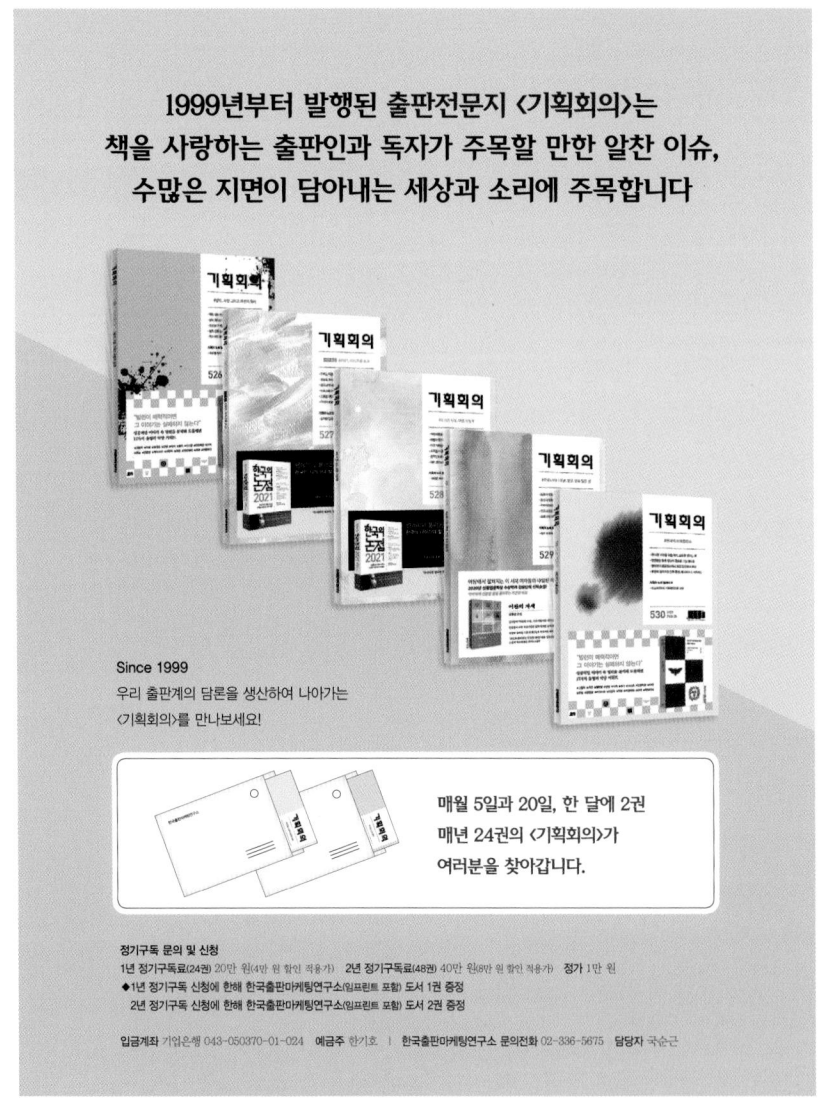

오 그람시와 베니토 무솔리니로부터도 찬사를 받았다. 오늘날 소위 "교양있는" 극우파의 선구자로 꼽히는 알랭 드 브누아(Alain de Benoist)는 소렐을 '보수적 혁명가, 보수적이기 때문에 혁명가'라 부르며 그에게 경의를 표했다.

사회에 만연한 혼란은 문인들의 반동주의가, 더 광범위하게는 그런 반동주의가 퍼뜨리는 사상이 성공을 거두게 만들고, 그 가운데 사회에서는 "정치적으로 그릇된" 발언이 받아들여지고 과거에 대한 향수와 "진보"에 대한 불신이 자리 잡았다. 이런 현상은 (다른 어떤 이유보다도) "좌파는 미래에 대한 구상이 부족하다"는 사실, 그리고 "피해자들의 기억이 투쟁의 기억을 대체했다"는 사실로 설명될 수 있을 것이다. "지금까지 피해자로 간주된 사회적 주체들에 대한 우리의 인식이 바뀌었다." '좌파'가 된다는 것의 의미는, 도덕적 분노 외에 없는 게 아닐까?

가장 반동적 상상력으로 무장한 신자유주의

극우파의 이런 주제, 기질과 정서는 설문조사에서도 드러났다. 장 조레스 재단이 2021년 장기간에 걸쳐 실시한 '프랑스의 균열(Fractures françaises)' 설문조사 결과(2021년 10월 21일 발표)에 따르면, 프랑스 국민의 75%가 프랑스는 쇠퇴하고 있다고 생각하며, 10명 중 7명이 자신의 삶에서 "과거의 가치"가 더 중요하게 작용하고, "예전이 더 좋았다"라고 답한 것으로 나타났다. 2023년에도 상황은 나아지지 않고 있다. 프랑스 설문조사 기관 오독사(Odoxa)의 최신 여론조사 결과를 보면, 프랑스 국민 중 21%만이 미래를 낙관적으로 보고 있는 것으로 나타났다. 이는 프랑스 주변 4개국 국민의 38%가 같은 질문에 대해 "그렇다"고 응답한 것과는 대조적이다. 게다가 프랑스 국민 중 30%가 미래에 대해 두려움을 느끼고 있다고 응답했다.

그런데 2022년 파리정치대학 정치연구소(CEVIPOF)의 정치 신뢰도 조사에서 권위주의를 지지하는지 질문하자, 39%가 "의회나 선거에 신경 쓸 필요

가 없는 강한 사람이 나라를 이끌어야 한다"라고 답했다. 시대착오적이며 무분별한 극우파처럼, 스스로를 '금기(퇴행의 동의어)를 공격하는 것을 두려워하지 않는 혁신가'라고 자부해온 에마뉘엘 마크롱은 지금까지 그랬듯 담담한 어조로 말할 것이다. "의무는 권리에 우선한다." 그는 2023년 3월 〈TF1〉과 〈France2〉와의 인터뷰에서 "우리 공화국에서는 법을 너무 많이 만든다"라고 말했다. 이처럼 전투적이고, 영웅적이며, 거창하고 심지어 희생적으로 들리는 이 말은 분명 경고다.

분명 마크롱 대통령은 카를 슈미트(1930년대 "방종한 의회주의의 월권이 공화제를 타락시켰다"라고 주장한 독일의 정치철학자이자 헌법학자-역주)의 저서를 열독했을 것이다. 그는 자신의 논리를 정당화하려면, 가장 격렬한 반동적 상상력으로 무장한 신자유주의를 이 시대에 적극 도입해야 한다는 것을 알고 있다.

이제, 바람직한 미래를 창조할 임무는 좌파에게 넘어갔다. ⅅ

글·에블린 피에예 Evelyne Pieiller
기자

번역·김루시아
번역위원

(1) Vincent Berthelier, 『Le style réactionnaire. De Maurras à Houellebecq 반동주의적 스타일: 모라스에서 우엘벡까지』, Amsterdam, Paris, 2022년.
(2) Jean Mouzet, 『Éclats d'actions. La Guilde européenne du raid 행동의 파편. 유러피안 길드』(Stock, Paris, 2018년)에 실린 Sylvain Tesson의 서문. 다음 책에서 인용됨: François Krug, 『Réactions françaises. Enquête sur l'extrême droite littéraire 극우문학에 대한 프랑스 설문조사 결과』, Seuil, Paris, 2023년.
(3) Sylvain Tesson, 『Blanc 하양』, Gallimard, Paris, 2022년.
(4) 1981년 1월. 1981년 1월 아카데미 프랑세즈에서 열린 마르그리트 유르스나르 환영식 연설.
(5) 1940년 11월 장 폴랑(Jean Paulhan)에게 보낸 편지. 『Jacques Chardonne-Jean Paulhan. Correspondance (1928-1962) 자크 샤르돈과 장 폴랑의 서신 (1928~1962)』, Stock, Paris, 1999년.
(6) François Krug의 위의 책과 'Céline mis à nu par ses admirateurs, même 지지자들이 밝혀낸 셀린', <Agone>, 54호, Marseille, 2014/2. 참조
(7) Arthur Pouliquen, 『Georges Sorel ou le mythe de la révolte 조르주 소렐, 반란의 신화』, Editions du Cerf, Paris, 2023년.
(8) Stéphanie Rosat, 『La gauche contre les Lumières 계몽주의자들을 반대하는 좌파』, Fayard, Paris, 2020년.

이주민 노동자들로 구성된 지점들이 있는 여러 상업지구들. 싱가포르, 2006 - 수잔 마이젤라스_ 관련기사 61면

MONDIAL

지구촌

우크라이나전 정보 쓰나미의 난제

'전쟁 안개'를 돌파하려는 프랑스 최전선 정보기관

러시아-우크라이나 전쟁에서 전면적 공세가 벌어지는 이 시기, '실용 가능한' 정보를 찾는 정보기관의 역할이 그 어느 때보다 커졌다. 프랑스에는 그 역할의 중심에 군사정보국(DRM)이 있다. 또한, 육해공 연합으로 여러 조직이 특화된 수단을 활용해 정보를 수집한다. 여느 국가와 마찬가지로 프랑스 정보 조직의 고충은 기하급수적으로 증가하는 '정보의 쓰나미'다.

필리프 레마리 ▌기자

프랑스가 우크라이나-러시아 교전에 직접 가담하지는 않지만 깊게 관여하고 있다는 것은 주지의 사실이다. 프랑스는 우크라이나군에 장비와 탄약을 지급했고, 군사 훈련과 정보를 지원했다. 이와 함께 프랑스는 지상군이나 항공모함을 우크라이나-러시아 국경을 접한 여러 국가(루마니아, 폴란드, 리투아니아, 에스토니아)에도 배치했다. 프랑스 해군은 흑해의 관문에 있는 동부 지중해를 상시 순찰 중이다. 2022년 말에 이 지역에 배치된 병력은 이미 아프리카에 주둔한 프랑스군의 수를 넘어섰다.

프랑스 군사 정보기관은 이런 부분적인 태세 전환에 따라 다른 국가의 정보기관과 마찬가지로 동맹국과 적국의 작전 능력을 평가하는 역할을 한다. 군사 정보란, 수시로 힘의 균형이 바뀌고 전투 배치 방향이 결정되는 가운데 더 넓은 범위에서 상대 행위자나 주체의 기량을 평가하고, 전략을 보완 및 우회하며, 군사뿐 아니라 정치적 결과까지 가늠하는 모든 활동을 의미한다. 그리고 이 모든 활동은 군의 사기, 장비와 절차의 상호 운

용 가능성, 인력, 훈련수준, 전술과 대응책, 비축된 군수물자, 군대와 국가의 관계, 전략의 깊이, 핵 위협, 인구 통계 등의 변수에 따라 달라진다.(1)

'전쟁의 안개', 군사작전의 불확실성

1992년 제1차 걸프전 시기, 사회당의 피에르 족스는 '군사 이익이 걸린 정보력을 통합할 필요성'을 통감하고, 분산된 조직들을 통합해 군사정보국(DRM)을 신설했다.(2) 군사정보국은 각종 정보처와 정보원, 군부대로부터 입수한 군사 관련 정보를 수집하고 조정, 종합하는 역할을 하는 기관으로, 당시로는 구성이 단출했다(정원 2,000명). 이 조직은 '전쟁의 안개'(군사작전의 불확실성에 대한 비유. 19세기 프로이센의 군사 사상가 카를 폰 클라우제비츠가 저서 『전쟁론』에서 언급-역주)라고도 불리는 불확실성을 해소하기 위해 정보를 처리하고 생산한다.

단기적으로 교전이 진행 중인 전장에서 프랑스군이나 연합군의 전술 행동을 위해 정

(1) 러시아는 매우 심도 있는 군사 전략을 보유했지만. 우크라이나는 군사 전략을 나토 동맹국에 의존해야 한다.

(2),(5) Sébastien Lecornu, '국방부 장관', <Le Journal du Dimanche>, 2023년 4월 16일.

보를 수집하고, 중기적(몇 주 또는 몇 달간)으로는 참모들의 전략적인 의사결정에 이바지하는 정보를 가공하며, 장기적(6개월에서 1~2년)으로는 군대의 군사나 정치 지도자들을 위해 정세를 심층적으로 분석한다. 이 기간을 넘어서는 것은 정보의 영역이 아닌 전망과 미래 연구의 영역이다. 그러나 기간과 관계없이 한 번 수집된 정보는 쉽게 변질되기에 지속적인 정보 갱신이 요구된다.

두 핵심 정보기관 사이의 영역 다툼

지난 4월 13일 국회 국방위원회에서 드몽그로 장군은 자신이 소속된 부처의 주요 현안에 대해 설명했다.

"유럽 지역에서의 최우선 순위는 우크라이나 전쟁이다. 우크라이나 전쟁은 현재 장기적인 소모전 양상으로 치닫고 있다. 따라서 각 교전국의 재건 능력과 양국의 힘의 균형의 변화를 정확히 파악해야 한다. 이 전쟁은 세계의 다른 지역에서 도미노 효과를 일으키고 있다. 그 예

로, 비록 대대적인 주목을 받지는 못했지만, 아르메니아와 기세를 회복한 아제르바이잔 사이에서 벌어진 전쟁을 들 수 있을 것이다."

"아프리카 대륙은 여전히 프랑스의 관심 영역 안에 있다. 러시아와 중국을 비롯한 여러 경쟁국이 아프리카에서 각자의 방식으로 활동을 넓혀 나가고 있으며, 지역 내 테러 위협은 사라지지 않았고 오히려 기니만 지역으로 계속 확산하는 상황이다. 일부 아프리카 국가들의 취약성은 부인할 수 없는 현실이다. 아프리카의 상황은 이주민, 마약, 무기 밀매가 얽히고설킨 인신매매 문제와 이 지역의 내재적 취약성과 깊게 연관돼 있다."

"중동 지역에서는 테러 위협이 통제 중이지만, 경계를 늦춰서는 안 된다. 중동의 정세는 아주 빠른 속도로 변화하고 있다. 새로운 변화는 분명히 또 다른 변화의 서막이 될 것이다. 특히 이란과 시리아는 중동 내 여러 국가와 우호관계를 다시 구축해 나가고 있다.""아시아에서는 중국의 군사력이 증가함에 따라 인도양을 중심으

<방패잡이> 작품의 뒷면, 1934 - 파울 클레

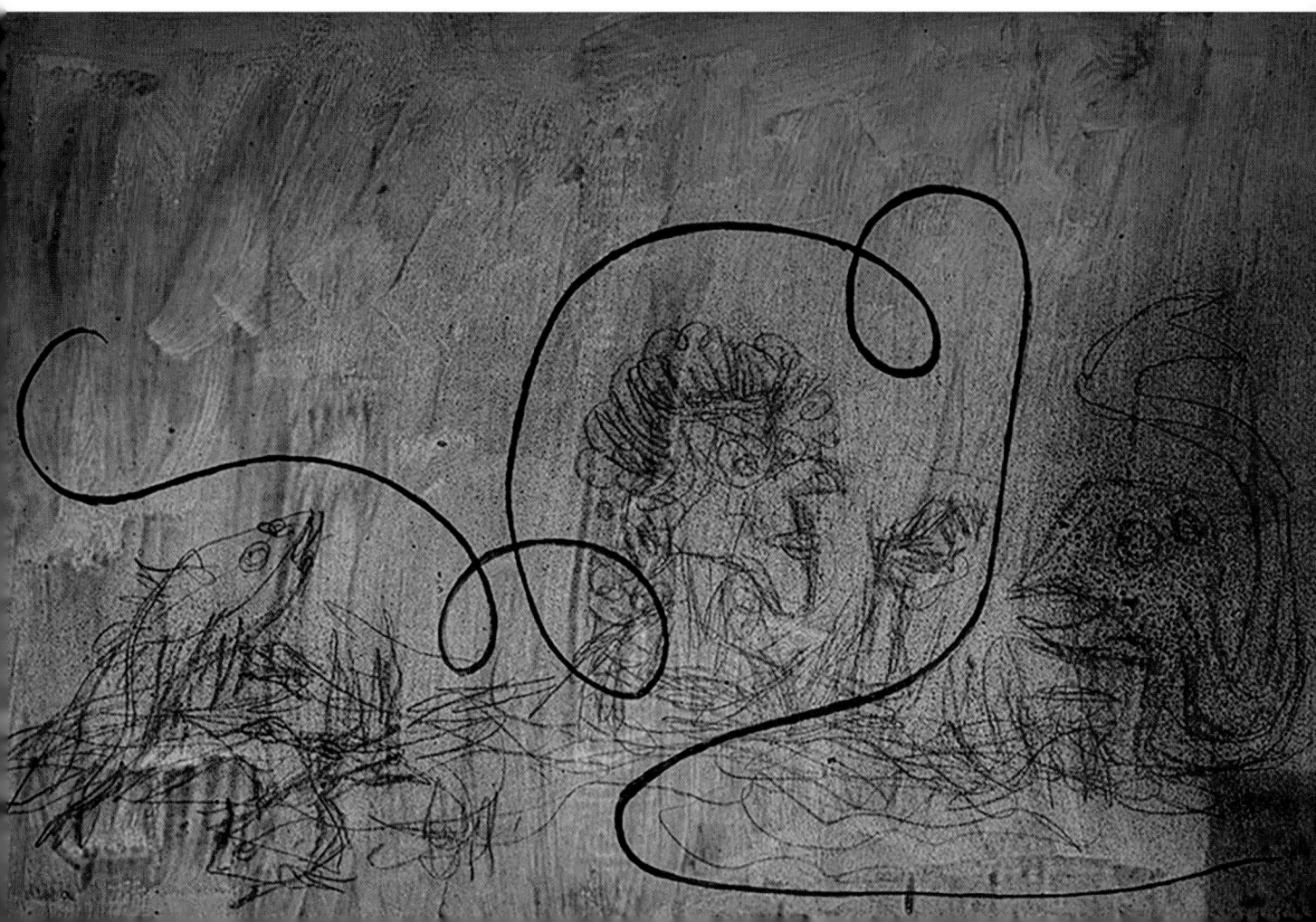

로 프랑스의 국익에 어떤 영향을 미치게 될 지 예의 주시 중이다."

프랑스의 핵심 정보기관인 프랑스 해외 정보국(DGSE)도 이런 지정학적 큰 그림을 부정하지는 않을 것이다. 그러나 군사정보국 이 다루는 정보만큼은 '군사적 사안'에 국한 돼야 한다고 여긴다. 그렇다면 그 경계선은 어디인가? 이 작은 첩보 세계의 특징인 상대 적 재량권에도 불구하고, 국방부 산하에 있 는 두 기관 간의 영역 싸움은 주기적으로 되 풀이된다.

(3),(4) <Cols Bleus> (PDF),
2022년 11~12월.

지난해 군사정보국 수장이 짧은 간격을 두고 여러 차례 교체된 것도 두 기관의 '알력 다툼' 때문일 것이다. 에리크 비도 장군은 군 사정보국장으로 취임한 지 7개월 만인 2022 년 3월, 갑자기 경질돼 랑글라드 드몽그로 장 군으로 교체됐다. 티에리 뷔르카르 국방참모 총장의 이런 이례적인 결정에는 러시아의 우 크라이나 침공을 제대로 분석해내지 못했다 는 점도 영향을 미쳤을 것이다(실제로 프랑 스군은 미군과 달리 러시아군의 침공 가능성 을 거의 믿지 않았다).

'데이터 레이크'라 불리는 아르테미스

프랑스 군사 정보조직 내에서는 2022 년 9월부터 문화혁명이 일어나고 있다. 크게 7~8개의 지리적, 테마별 '플랫폼'으로 조직 이 재편됐다. 각 플랫폼은 '협업'의 기치 하 에 육해공 3군, 정보망과 특수작전사령부, 사이버사령부와 연계됐다. 이를 통해 육해 공, 우주, 사이버 등 각 분야 전문가들(위성 이미지, 레이더, 사이버 영역, 지리공간 관련 자료, 정보원이나 문서정보 해석 등)과 정보 의 흐름(동향 파악, 연구, 적용, 전파)을 관리 한다.

현 군사정보국의 수장 자크 랑글레드 드 몽그로 장군은 이번 개혁을 통해 정보 조직 의 역할을 '분리'하고, 특히 '연구와 활용' 기 능을 통합하게 될 것으로 기대한다. 드몽그 로 장군은 여전히 쌓인 과제가 많다고 강조 했다.(3) "끊임없이 변화하는 주변 상황에 전 략적으로 대응하려면 조직이 기민하게 움직 여야 하며, 우선순위를 정하고 나설 때와 물 러설 때를 판단해야 한다. 신생 기업과 협업 해 신기술을 익히고, 기하급수적으로 증가하 는 정보의 흐름에 적응해야 한다. 아르테미 스(Artemis) 프로그램은 해결책이 될 수 있 지만, 정보 역량을 강화해야 한다.

아르테미스는 데이터 레이크(미가공 상 태로 저장된 엄청난 양의 데이터-역주)로 불 리는 인공 지능(AI) 소프트웨어다. 군사정보 국의 플랫폼에 연결된 AI를 통해 정보를 처리 하는 플랫폼 기능을 제공할 것이며, 군의 정 보 부문 책임자는 이 플랫폼에 접근해 정보 를 활용할 수 있다. 한 가지 난관은 '정보 접 근권'을 제한해 기밀을 유지하는 것으로, 접 근 권한을 구분하는 절차가 필요하다. 정보 '리소스(Resource)'의 9할을 차지하는 '디프 웹(deep web)' 탐색도 주요한 과제다. 아울 러 AI를 활용해 해상과 상공에서의 상황이나 인터넷상의 비정상적인 활동에 대한 감시를 자동화하면, 시간을 절약하는 동시에 효율성 도 높일 수 있다.

현재 이 같은 첨단기술 개발에 관한 연 구가 진행 중이다. 물론 원칙적으로 군사정 보국은 다른 5개 전문 부처와 상호보완 방식 으로 협업한다. 해외정보국 외에도 군대와 군수산업의 정보 보호와 방첩을 담당하는 국 방보안국(DRSD)이 있고, 국토감시국(DST) 이 담당하던 일부 업무를 넘겨받아 창설된 내무부 산하의 프랑스 대내안보총국(DGSI),

경제부 산하의 세관정보조사국(DNRED)과 불법금융거래방지기구(TRACFIN)가 있다. 총 2만 200명으로 구성된 프랑스 정보조직은 급속도로 성장 중이다(영국 1만 6,000명, 러시아 5만 5,000명, 미국 10만명).

나토 2위 정보제공국, 프랑스

타국의 정보기관 역시 주요한 정보 원천이다. 정보 교류는 물물교환이나 호혜의 논리에 따라 이뤄지므로 높은 신뢰를 전제로 한다. 그런 이유로 나토(NATO) 내에서 프랑스는 두 번째로 중요한 정보 제공국으로 꼽힌다. 군사정보국은 군대에서 정보 수집 임무를 수행하는 특수부대의 도움을 받기도 한다. 육군만 해도 전담 연대를 갖추고 '첩보' 임무를 맡은 전체 계급의 인원이 약 7,000명에 달한다. 정찰 연대 중에는 육군 특수작전사령부 예하의 제13용기병공수연대(13e RDP), 제1해양보병공수연대(1er RPIMA)가 있고, 전술 차량을 운용하는 제2위사르연대(2e RH), 전자정보 수집과 통신망 교란을 임무로 둔 제44통신연대(44e RT)와 제54통신연대(54e RT), 지형 정보를 수집하는 제28지형대(28e GG), 항공 영상과 전술 무인기를 운용하는 제61포병연대(61e RA)가 있다.

군사정보국은 해병이나 항공특공대, 주요 사단 내 특공대(공수부대, 산악부대), 훈련 조직(영상이나 언어 등), 특수 사령부(사이버, 우주, 해저)에서 수집한 정보를 활용하기도 한다.

"정보역량 강화가 무엇보다 중요"

해군의 정보 임무 총괄자이자 해군 항공 작전 참모차장인 그자비에 프티 해군 중장은 정보는 군사적 개입이나 억제, 해양 안보 임무를 비롯한 모든 작전의 계획과 수행의 바탕이 된다고 지적한다.(4) 그리고 정치·군사 목적을 위한 정보와 '자국이나 동맹국의 이익을 거스르는 적의 행동'을 파악할 수 있는 전략적 정보, '부대 단위'에서 적에 맞서 신속한 기동을 가능하게 하는 전술 정보를 구분한다. 프티 중장은 "고강도 전투를 위해, 정보 능력을 강화해야 한다"라며, "스스로 상황판단을 할 능력이 매우 중요하다. 해저에서 우주위성에 이르는 해양 부문을 정확히 파악하려면 주변 세계를 이해하고, 불분명한 신호를 분석해내야 하므로 정보역량 강화가 무엇보다 중

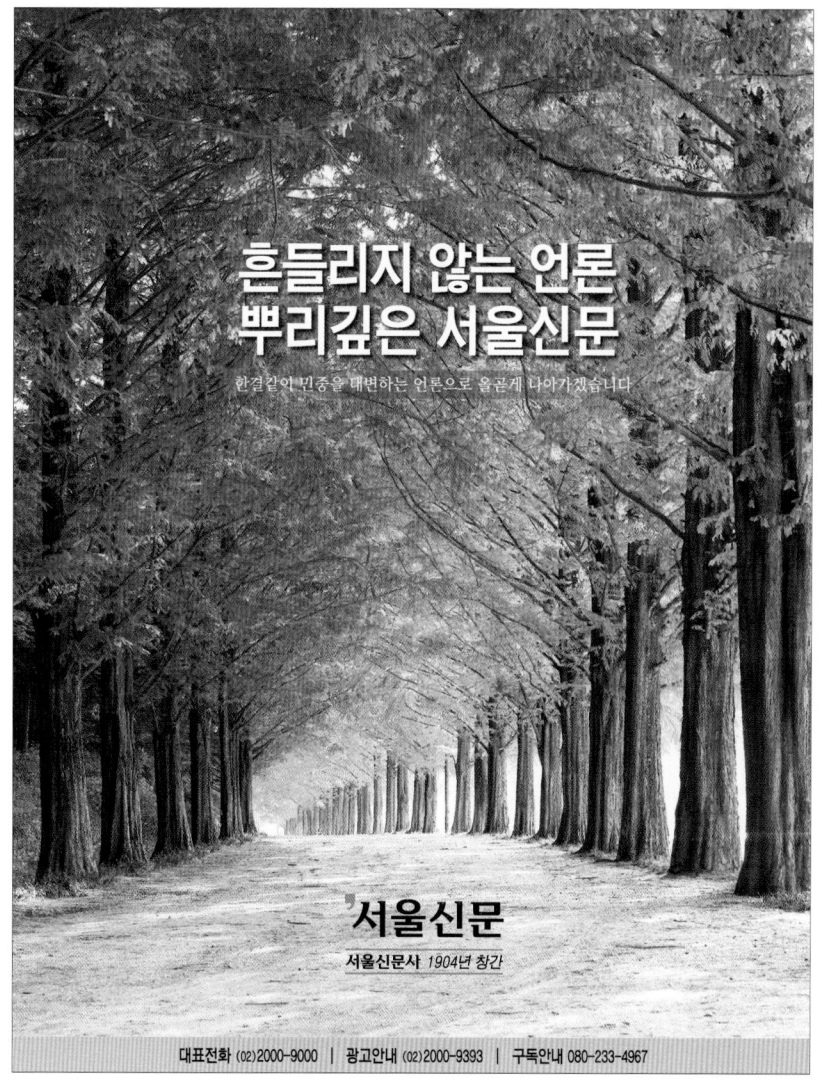

요한 과제"라고 덧붙였다.

프랑스는 과거에도 대내외 첩보 역량에 높은 가치를 부여했으나, 2015년과 2016년의 테러가 발생한 이후 최근 몇 년 동안 해당 부문에 대한 국방예산과 비(非)국방예산을 대폭 늘렸다. 세바스티앙 르코르뉘 국방부 장관은 현행 군사계획법(LPM)에 이어 현재 채택 중인 차기 군사계획법이 적용되면(2024~2030년), 군사정보국, 해외정보국, 국방보안국에 할당된 자원이 2배로 늘 것으로 기대한다.(5) 2017년에 5억 유로 수준이었던 이들 기관의 예산은 2030년에는 10억 유로에 달할 것이며, 현행 군사계획법에 따라 이미 채용된 400명 외에도 일자리가 600개 더 생겨날 것이다.

해외정보국과 군사정보국, 예산 대폭 증가

르코르뉘 장관은 이 기간에 걸쳐 집행될 예산 50억 유로 중 대부분이 '국가 방첩활동의 동력'으로 불리는 해외정보국에 집중된다는 점을 부인하지 않는다. 해외정보국은 다양한 기관을 대신해 "매우 높은 수준의 데이터를 처리할 수 있는 서버, 유지 관리를 위한 엔지니어, 정보를 하는 분석가를 관리해야 합니다." 해당 기간, 군사

정보국의 자체 예산도 2배로 늘 것으로 보인다. 장관은 2030년까지 대내외 정보 조직 인원이 수만 명에 이를 것으로 예상한다. 그중 대다수는 해외정보국에 배정될 것이다. 아울러, 앞으로 사이버 부문에 투입될 군사계획법 예산 40억 유로 중 일부가 군사 시스템을 '방어'하는 데 사용돼 사이버 테러에 대비하고 암호체계 분야에서도 발전을 이룰 것이라며 만족을 나타냈다.

1만~1만 5,000명의 육군 예비군 인력은 향후 5년 내에 사이버 기술로 대체될 가능성이 있다. 광학 관측 능력 제고(현재의 CSO 광학정찰위성을 대체할 IRIS 위성), 전자기파 차단 항공기 아르샹주(트란살 가브리엘의 후속 모델) 시운전, 새로운 해양 및 항공 드론의 구매, 세레스 위성을 대체할 셀레스트 위성 도입과 같은 항공우주 관제시스템 개발에 막대한 자원이 투입될 것이다. ⓛⅅ

글·필리프 레마리 Philippe Leymarie
기자

번역·이푸로라
번역위원

연이은 쿠데타의 원인은?

지난 7월 26일, 니제르 군부가 일으킨 정변으로 아프리카와 국제사회는 이례적으로 크게 동요했다. 아이사타 탈 살 세네갈 외교장관은 '쿠데타 남발'이라는 논평을 내놓았다. 니제르는 사헬 지역 내 지하디즘 퇴치 운동의 핵심 거점이다. 하지만 이번 쿠데타는 사헬 지역 국가들의 민주주의 및 서구와의 관계 변화를 드러낸다.

안세실 로베르 ▌〈르몽드 디플로마티크〉 국제편집장

'**전**염병', '감염'… 현재 아프리카 사헬 지역(사하라 사막과 아프리카 중부 사이 동서 지역-역주)의 상태에 대한 진단은 불안감과 일종의 당혹감까지 자아낸다. 2020년 이후 이 지역 4개국에서 발생한 총 6번의 쿠데타(말리와 부르키나파소 각각 2번, 기니와 니제르 각각 1번)로 평론가들은 혼란에 빠졌다. 이 일련의 사태를 어떻게 봐야 할까? 말리와 부르키나파소의 군부가 행동에 나선 이유는 테러리즘의 확산과 잠재된 정치적 갈등이었다.

니제르에서는 최근 몇 달간 지하디스트의 공격이 크게 감소했다. 기니 역시 이슬람주의자들의 위협에 직접 노출된 국가는 아니었다. 그럼에도 기니 군부는 2021년 위헌적인 3선 연임을 강행한 알파 콩데 대통령을 몰아냈다. 이방 기샤우아 연구원은 이 일련의 쿠데타를 '포퓰리즘'(1)이라는 공통점으로 설명했으며, 카메룬 정치학자 아실 음벰베는 '신(新)주권주의'(2)로 해석했다.

사실 모든 쿠데타는 내정 간섭의 불법성과 비효율성을 규탄한다. 쿠데타로 부르키나파소 과도정부 대통령이 된 이브라힘 트라오레 대위는 2022년 10월 21일 연설에서 "우리 자신밖에 믿을 수 있는 게 없다"라고 강조했다. 쿠데타를 이끌었다고 알려진 말리 국방장관 사디오 카마라 대령은 8월 13일 모스크바에서 "말리 국민은 조국의 운명을 스스로 결정하고 더 신뢰할 만한 파트너와 함께 말리의 독립성을 키우기로 결정했다"라고 선언했다. 경제학자 은동고 삼바 실라가 지적한 프랑스 제국주의의 위기나 러시아의 영향력 증대만으로는 최근 사태를 설명할 수 없다.

포퓰리즘과 신주권주의

사헬 지역의 연이은 쿠데타는 무엇보다도 두 역사적 흐름의 종식을 명백히 보여준다. 먼저 지난 수십 년간 이 지역을 황폐하게 만든 안보위기 관리는 프랑스와 유엔이 주도하는 국제사회가 담당해 왔다. 하지만 국제위기그룹(International Crisis Group)의 장에 르베 제제켈 사헬담당 국장은 이제 사헬 국가들이 '주도권 회수'에 나섰다고 지적했다. 1991년으로 올라가 보자. 냉전 종식과 함께, 사헬 지역에서도 민주화 바람이 불기 시작했

(1) <France culture>, 2023년 8월 10일.

(2) Clarisse Juompan-Yakam, 'Achille Mbembe : ''La critique de la Françafrique est devenue le masque d'une indigence intellectuelle'' 아실 음벰베: "지적 빈곤의 가면이 된 프랑사프리크에 대한 비판"', <Jeune Afrique>, Paris, 2023년 8월 9일.

<꿈의 들판 2>, 2018 - 데니스 오사데베

(3) Oumar Kandé, 'Situation au Niger, intervention de la Cedeao, sécurité au Sahel : L'analyse de Bakary Sambe de Timbuktu Institute 니제르의 상황, ECOWAS의 개입, 사헬 지역의 안보: 팀북투 연구소 바카리 삼베의 분석', 2023년 8월 11일, www.leral.net

다. 세네갈 정치학자 질 야비의 표현처럼 비프랑스어권 아프리카도 "권위주의의 후퇴"라는 흐름을 피해가지 못했다. 에티오피아의 격렬한 시위와 유혈 진압, 끝날 줄 모르는 케냐의 선거 불복 위기 사태, 수단의 내전이 그 증거다. 팀북투연구소장인 바카리 삼베는 서아프리카지역에 형성된 반란군 '카르텔'과 '군사 쿠데타 동맹'으로 이제 역내 상황이 전환점을 맞이할 것이라고 우려했다.(3)

연속적인 쿠데타를 관찰하던 이들은 이 두 역사적 흐름의 갑작스러운 동시 종식으로 큰 충격에 휩싸였다. 게다가 7월 26일 니제르에서 일어난 쿠데타의 기회주의적 측면은 당혹감도 유발했다. 니제르 군부는 조합주의(Corporatism)적 이익 보존을 위해 사헬 지역뿐만 아니라 국제사회에 영향을 미치는 일반적인 쿠데타 양상을 모방했다. 사헬 지역의 불안정한 정세는 전 세계적으로 진행 중인 지정학적 질서 재구성의 확대경처럼 보인다.

쿠데타 세력의 '신주권주의'는 독립적인 대외정책을 시도하는 다른 국가들(튀르키예, 사우디아라비아, 남아프리카공화국 등)의 주장을 반영한다. 군사정권의 부상은 전 세계적으로 관찰되는 민주주의의 위기와 권위주의적 경향을 대변한다. 국제 사회의 사헬 지

(4) Anne-Cécile Robert, 'La guerre en Ukraine vue d'Afrique 아프리카가 바라본 우크라이나 전쟁', <르몽드 디플로마티크> 프랑스어판, 2023년 2월호.

역 안보위기 관리 실패는 전 세계적인 다자주의의 위기를 드러낸다. 프랑스에 대한 거부감과 (쿠데타 이후 니제르에서 매우 활발히 활동 중인) 미국, 중국, 러시아의 영향력 증가는 국제 관계의 재구성을 보여준다.(4)

이처럼 변화하는 지정학적 맥락 속에서 쿠데타는 국가와 민주주의의 위기에 적응하는 수단이다. 쿠데타 세력의 목표는 권력을 군에 집중시켜 단기적으로나마 긴장을 완화하고 반론을 잠재우는 것이다. 아프리카의 군대는 오랫동안 제도 및 국가 자체의 구조적 취약성이 악화시킨 위기 상황을 해결하는 역할을 해왔다고 주장한다. 이제 사헬 지역에서 쿠데타는 민간 정권이 억제할 수 없는 안보 위협에 대한 대응책을 자처하고 있다.

토고 작가 티에르노 모네넴보는 "우리는 말리, 기니, 부르키나파소의 쿠데타를 지지할 수밖에 없었다. 정당한 명분이 있었기 때문이다. 이들 국가의 지도자들은 통치 능력을 상실한 상태였다"(5)라고 인정했다. 역설적인 것은 사헬 지역 국가의 군대 역시 부패와 협잡에 물들어 있기 때문에 효율적이지도 전문적이지도 않다는 사실이다. 이들이 테러와의 전쟁에서 주기적으로 저지른 '실책'이 그 증거다. 게다가 쿠데타 세력이 세운 과도정부가 약속하는 '민정 이양' 시기 역시 불확실한 경우가 많다.

(5) Tierno Monenembo, 'Au Sahel, la guerre froide deviendra chaude 사헬 지역의 냉전은 뜨거워질 것이다', <Le Point Afrique>, 2023년 8월 18일.

그렇다면 이토록 외부 의존성이 높은 국가들을 어떻게 민주화할 수 있을까? 니제르는 국가 예산의 약 55%를 국외 자원에 의존하는 나라다.(6) 빈곤과 부의 불평등은 니제르를 지속적으로 취약하게 만드는 요소다. 니제르는 지중해를 통과해 남유럽에 연결되는 사하라횡단 가스관(TSGP) 사업을 알제리, 나이지리아와 공동으로 추진 중이다. 이 사업은 니제르에 많은 돈을 벌어다 줄 것이

(6) 'Rapport provisoire d'exécution du budget de l'État à fin mars 2023 2023년 3월 말 국가 예산 집행 임시 보고서', 니제르 재무부, www.finances.gouv.ne

(7) 'Rapport sur le développ-ement humain 2021/2022. Temps incertains, vies bo-uleversées : façonner no-tre avenir dans un monde en mutation 2021/2022 인간 개발 보고서. 불확실한 시대와 혼란스러운 삶: 변화하는 세상에서 우리의 미래를 만들어 가다', 유엔개발계획 (UNDP), 2022, www.undp.org

다. 니제르 군부 역시 이 수입에 눈독을 들이고 있다. 하지만 니제르는 유엔 인간개발지수(HDI) 순위에서 전 세계 191개국 중 189위에 위치한 최하위권 국가이며(7) 코로나19 팬데믹과 대(對)러시아 제재에 따른 경제 침체로 신음하고 있다. 니제르는 또한 세계 3위 우라늄 생산국이지만 인구의 85%가 전기를 공급받지 못한다.

바줌 대통령은 공금 횡령 혐의로 대통령 전용 이동 수단 관리 책임자였던 이브라힘 무사, 일명 '이부 카라제'의 체포를 지시했다. 부의 불평등이 만연한 상황 속에서 부패와의 전쟁, 실지회복주의(Irredentism, 타국의 영역 내에 있는 일정 지역의 주민 대부분이 인종적·언어적으로 자국민과 동일할 때 그 지역을 자국에 병합하려는 이념 및 운동. 이탈리아 역사상의 용어로 '이탈리아 이레덴타(Italia irredenta: 미회수 이탈리아)라는 말에서 유래한다. 이는 민족주의와 인민자치의 원리를 깔고 있다-역주)와의 싸움(투아레그족의 분리 독립 문제는 다민족 국가인 니제르가 여전히 풀어야 할 숙제다)을 벌이고 있는 니제르는 독립 이후 2021년 실패로 끝난 쿠데타 시도를 제외하더라도 이미 1974년, 1996년, 1999년, 2010년에 걸쳐 4차례의 쿠데타를 경험했다.

'배드 거버넌스'를 몰아내자

소셜네트워크에 의한 조작과 선동을 고려하더라도 니제르 국민은 (부르키나파소나 말리에서 벌어진 쿠데타와 유사한) 이번 사태를 용인하는 듯하다. 쿠데타를 지지해서가 아니라 두려움과 체념 때문이다. 바줌 대통령에 힘을 보태려는 시도가 있었지만 수십 명이 체포되고 언론이 협박과 폭력을 받으면서

(8) Gilles Yabi, 'L'inconsist ance du procès de la démocratie après chaque coup d'Etat 쿠데타 이후 민주주의 과정의 일관성 결여', West African Think Tank, 2023년 8월 11일, www.wathi.org

(9) Jean-Pierre Olivier de Sardan, 'Une sécurisation au service du peuple est-elle possible au Sahel 국민을 위한 안보가 사헬 지역에서 가능한가?', 2023년 3월 15일, www.wathi.org

(10) Marc Antoine Pérouse de Montclos, 『Une guerre perdue. La France au Sahel 패배한 전쟁, 사헬 지역의 프랑스』, Jean-Claude Lattès, Paris, 2020.

(11) Rémi Carayol, 'La France partie pour rester au sahel 사헬 지역에 머물기 위해 프랑스를 떠나다', <르몽드 디플로마티크> 프랑스어판, 2023년 3월호.

(12) Philippe Leymarie 'Le temps des mercenaires 프리고진 사망 이후 러시아 용병들의 미래', <르몽드 디플로마티크> 프랑스어판, 2023년 8월호.

(13) Hubert Kinkoh, 'Why aren't more African Union decisions on security implemented?' Institute for Security Studies, 2023년 8월 17일, https://issafrica.org

(14) 'Le point sur la situation au Niger depuis deux semaines 지난 2주간 니제르 상황 종합', Brut Afrique, 8 août 2023, www.brut.media

무산됐다. 수십 년 동안 아프리카 지도자들과 역내 기구들이 추진해 온 민주주의는 니제르에서 힘을 발휘하지 못했다.

니제르에서 벌어진 쿠데타 이후 아프리카에서는 '수입된 정치 체제'의 장점과 한계에 대한 격렬한 논쟁이 벌어졌다.(8) 알리운 티네 아프리카좀센터(Africajom Center) 소장은 트위터의 후신 엑스(X)에서 "쿠데타뿐만 아니라 쿠데타를 유발하는 뿌리 깊은 정치적 원인, 즉 '배드 거버넌스(Bad governance)', 부패, 불처벌 관행을 아프리카에서 몰아내야 한다"라고 강조했다. 쿠데타 세력은 민중 특히 청년들에 기대고 종교 당국과 전통 사회 지도자들의 지원을 구하며 차선책으로서의 정당성을 구축한다. 2011년, 북대서양조약기구(NATO)는 리비아에 개입했다. 2019년, 시리아와 이라크에서 패배한 이슬람국가(IS) 일부 세력은 아프리카로 진출했다. 이로 인해 테러가 확산되고 사헬 지역 국가들의 정세가 불안정해진 것은 사실이다.

하지만 이제 테러의 확산은 현지 관할권에 달려있다. 지하디스트들은 어디에 정착하든 신속함과 잔혹성을 앞세워 정착한 국가의 잔해 위에 자신들의 질서를 재건할 수 있다. 지하디스트들은 여성 차별적인 샤리아 법에 근거해 정의를 실현하고, 상인들을 보호하며, 토지 분쟁을 해결하고, 이슬람 율법 학교를 세운다. 사회학자 장피에르 올리비에 드 사르당은 "지하디스트의 거버넌스는 테러와 공공서비스의 극적인 부재라는 서로 분리할 수 없는 두 축에 기초한다. 따라서 이 두 축을 동시에 흔들기 위해서는 실질적이고 지속가능한 공공 치안 서비스를 주민들에게 제공하는 것이 최우선 과제다"라고 설명했다.(9)

하지만 사헬 지역 내에서 안보에만 치중한 프랑스는 2014년 이후 수백 명의 테러리스트를 제거하는데 성공했지만 현지 상황을 개선하지는 못했다.(10) 프랑스는 말리에서 얻은 교훈을 받아들이길 완강히 거부했고 결국 니제르까지 혼란에 빠트렸다.(11) 뿐만 아니라 외국 군대의 장기 주둔은 현지 자원을 유용하고 사회 분열을 악화시키는 음성적인 경제 구조를 만들어 냈다. (성공이 보장되지 않은 자신들의 비전과 방식을 현지에 강요한) 해외 열강, 특히 프랑스의 오만함은 아프리카 군부의 반감을 키웠다. 프랑스는 식민지배 및 탈식민지배 시절에 대한 책임을 넘어 '비현실적이고 비효율적인 국제 질서'를 상징한다. '신주권주의'를 내세운 말리의 쿠데타 세력은 중국과의 불공정한 합의를 용인했고 바그너그룹에 사업권을 관대하게 양도했다. 프랑스는 이런 쿠데타 세력에 힘을 실어줬다.(12)

테러와의 전쟁 실패는 도덕적 권위가 퇴색 중인 서구와 동일시되는 '국제 사회'의 책임이다. 말리는 자국 주둔 중인 유엔평화유지군(MINUSMA, The United Nations Multidimensional Integrated Stabilization Mission in Mali)의 철수를 망설임 없이 요구했다. 아프리카연합(AU)과 서아프리카국가경제공동체(ECOWAS) 역시 다자기구의 정당성 위기를 겪고 있다. 사헬 지역 사회는 AU와 ECOWAS의 호전적 담론과 제재가 인위적이고 부당하다고 여긴다. 두 역내 기구는 또한 국경을 봉쇄해 무역을 방해하는 등 군사정권보다 국민에게 더 큰 피해를 준다는 평가를 받고 있다.(13)

AU는 안보 위기 앞에서 항상 무기력한 모습을 보여 왔다. 대표적인 예로, 나이지리아의 주도로 ECOWAS가 창설한 서아프리카 평화유지군(ECOMOG)은 시에라리온 내전을 성공적으로 중재했지만(1990-1997년)

법외 살인으로 비난받았다. 게다가 ECOWAS는 (코트디부아르의 알라산 와타라, 기니의 알파 콩데 등의) 사헬 지역 국가원수들의 위헌적인 3선 시도를 막기 위해 압력을 가한 적이 없다. 중앙아프리카공화국 언론인 세디크 아바는 ECOWAS는 "두 가지 중요한 점을 간과했다. (기니와 말리의) 쿠데타 예방 노력을 하지 않았으며 안보 도전 대응에 실패했다"라고 지적했다.(14) 현재 볼라 티누부 나이지리아 대통령이 의장을 맡고 있는 ECOWAS의 '각성'은 이 지역이 불안정화 될 위협에 직면했기 때문이며 국내 정치와 나이지리아의 역내 강대국 지위 유지를 고려한 티누부 대통령의 적극적 행동주의 때문이다.

쿠데타를 일으킨 군부의 비전은?

아프리카에서 여전히 민감한 문제인 군사 개입 가능성을 놓고 아프리카는 깊게 분열됐다. 카보베르데를 제외한 ECOWAS 회원국(쿠데타 발생 4개국은 회원국 자격 정지) 지도자들은 군사 개입에 찬성하지만 국내(의회, 미디어)의 반발을 극복해야 하는 숙제가 남아있다. 8월 19일, AU는 외교적 해결이 우선임을 재확인하며 ECOWAS의 선택을 '숙지'했다는 입장 표명에 그쳤다. 알제리와 차드를 비롯한 주변 강대국들은 군사 개입을 꺼리는 입장이다. 모든 군사 개입은 위험을 동반한다. 특히 민간인 지역에 대한 개입은 더더욱 그러하다. 바줌 대통령 집권 당시 야당을 지지했던 니아메 시민들은 이제 쿠데타 세력이 수립한 조국수호국민회의(CNSP)를 지지하고 있다.

쿠데타를 일으킨 군부는 기니 과도정부 대통령인 마마디 둠부야 대령의 표현처럼 '실용적인' 범아프리카주와 애국심을 자극하는 슬로건 외에 명확한 정치적 구상을 제시하지는 않는다. 그럼에도 이들은 강력하고 상징적인 조치들을 취했다. 부르키나파소는 프랑스와의 조세 협약에 문제를 제기했다. 기니는 외국 기업에 기니 현지에 본사 설립을 명령하고 원자재 현지 가공을 촉구했다. 쿠데타 세력은 국가의 자원을 국가를 위해 쓸 것인가, 사리사욕을 채우는 데 쓸 것인가? 둠부야 기

니 과도정부 대통령과 부르키나파소 과도정부 대통령인 트라오레 대위는 "국가의 자원을 활용해 내생적 성장(Endogenous growth)을 도모할 것"이라고 주장한다.

2023년 7월, 상트페테르부르크에서 열린 러시아-아프리카 정상회의에서 부르키나파소 과도정부의 트라오레 대통령은 풍부한 광물 자원을 보유한 아프리카 국가 원수들의 '구걸 행위'를 노골적으로 비난하며 "반발하지 않는 노예는 동정 받을 자격이 없다. AU는 서구의 꼭두각시에 불과한 정권에 맞서기로 결심한 아프리카 국민에 대한 비난을 멈춰야 한다"라고 역설했다. 부르키나파소의 혁명가 토마 상카라를 연상시키는 붉은 베레모를 쓴 트라오레 대통령은 상카라와 자신을 동일시한다.

트라오레 대통령은 과연 아프리카 대륙을 종속적인 위치에 가두는 국제 분업 구조에 대한 해결책을 제시할 수 있을까? 8월 7일 CNSP는 경제학자 라민 제인을 니제르 총리로 임명했다. 라민 제인은 아프리카개발은행(AfDB)에서 니제르 대표로 일하고 2000년대 국제금융기구와의 협상을 주도했을 당시 아프리카 신생 국가들의 숨통을 옥죄는 정책을 옹호한 인물이다. **ID**

글·안세실 로베르 Anne-Cécile Robert
기자

번역·김은희
번역위원

"우리의 부(富)는 외국인 노동자의 고통으로 세워져"

미래지향적 싱가포르의 이면

싱가포르는 오랫동안 번영과 안정의 모델로서 중국에 영감을 준 나라다. 그런데 9월 1일 새로운 대통령(명예직)을 선출한 싱가포르에 이민자 학대, 생활비 상승 등의 문제가 불거지고 있다. 20년째 막강한 권력을 장악해온 총리도 대중의 불만을 우려하기 시작했다.

마르틴 뷜라르 ▌〈르몽드 디플로마티크〉 프랑스어판 부편집장

유리와 강철 타워 꼭대기에 'NTUC(National Trades Union Congress)'라는 빨간 글씨가 보인다. 싱가포르 유일의 전국노동조합의회, NTUC의 패트릭 테이 위원장은 "리콴유(싱가포르 건국의 아버지)가 이 건물을 우리에게 선물했다. 그는 노동자들의 공간이 생기기를 바랐다. 당시에는 건물 주변이 황량 그 자체였다"라고 자랑스럽게 말했다.

싱가포르 정부는 여세를 몰아 건물 주변에 금융·관광 중심지 마리나 베이를 건설하는 '호의'를 베풀었다. 공공과 민간이 자연스럽게 융화됐고, 다국적 기업과 고급호텔이 줄지어 들어섰다. 대표적 예로 2010년 건설된 '마리나 베이 샌즈'가 있다. 호화로운 55층 건물 3개가 나란히 있고, 지상 200m 높이의 옥상에서 수영장이 3개 건물을 연결한 형상이다. 지상층에는 고급 쇼핑몰과 대형 카지노가 있어, 스트레스 해소가 필요한 직장인들과 마카오에 질린 본토 중국인들이 몰려든다.

공존하는 노사 협의, 유쾌한 난장판

일명 'NTUC 빌딩'은 이처럼 주변에 든든한 '동반자'가 수두룩한 최적의 입지에 자리하며, 삼성 같은 굴지의 기업들과 정부기관들이 입주해 있다. 한편 국회에서 급히 돌아온 테이 위원장은 활기찬 모습으로 9층에서 우리를 맞이했다. 그는 노조위원장인데도 여당 인민행동당(PAP) 의원이다. 그는 이것이 모순적이거나 잘못됐다고 생각하지 않는다. "덕분에 의회에 노동자의 의견을 대변할 수 있다. 입법자로서 노동자를 위한 변화를 실현시킬 수 있어 행복하다." 그는 오히려 노조를 견제세력으로 보는 관점에 손사래를 친다. "우리의 임무는 갈등 고조를 막는 것이며, 이를 위해 협의과정이 존재한다. 이 때문에 국민이 원하는 안정이 유지되는 것이다." 기업 대표, 노조위원장, 정치인, 고위공무원, 장관이 이 유쾌한 난장판 속에 공존하며, 때론 서로 다른 역할로 옮겨가기도 한다.

싱가포르의 사회·정치 관계는 이렇게 흘러왔다. 1965년 독립 때부터 정부, 기업, 노동자(대표) 등 트리오 체제를 성공적으로 유지하며 모든 장애를 극복하고, '근친상간'에 가까운 밀접한 관계를 이어왔다. 이들은 '권력을 전유한 엘리트 집단'을 구축했다. 싱가포르 전문가인 마이클 D. 바르(Michael D. Barr)(1)는 '싱가포르의 생존은 150명에게 달려있다'는 리콴유의 1966년 연설을 단적인 예로 들었다. 싱가포르를 지배하는 가문의 수는 확실히 알 수 없지만, 확실히 알 수 있는 것은 리콴유가 1963년부터 PAP당의 진보파와 그 동조세력을 제거한 사실이다. 120명을 체포한 이 작전의 명칭은 '콜드스토어(Coldstore)'였다.

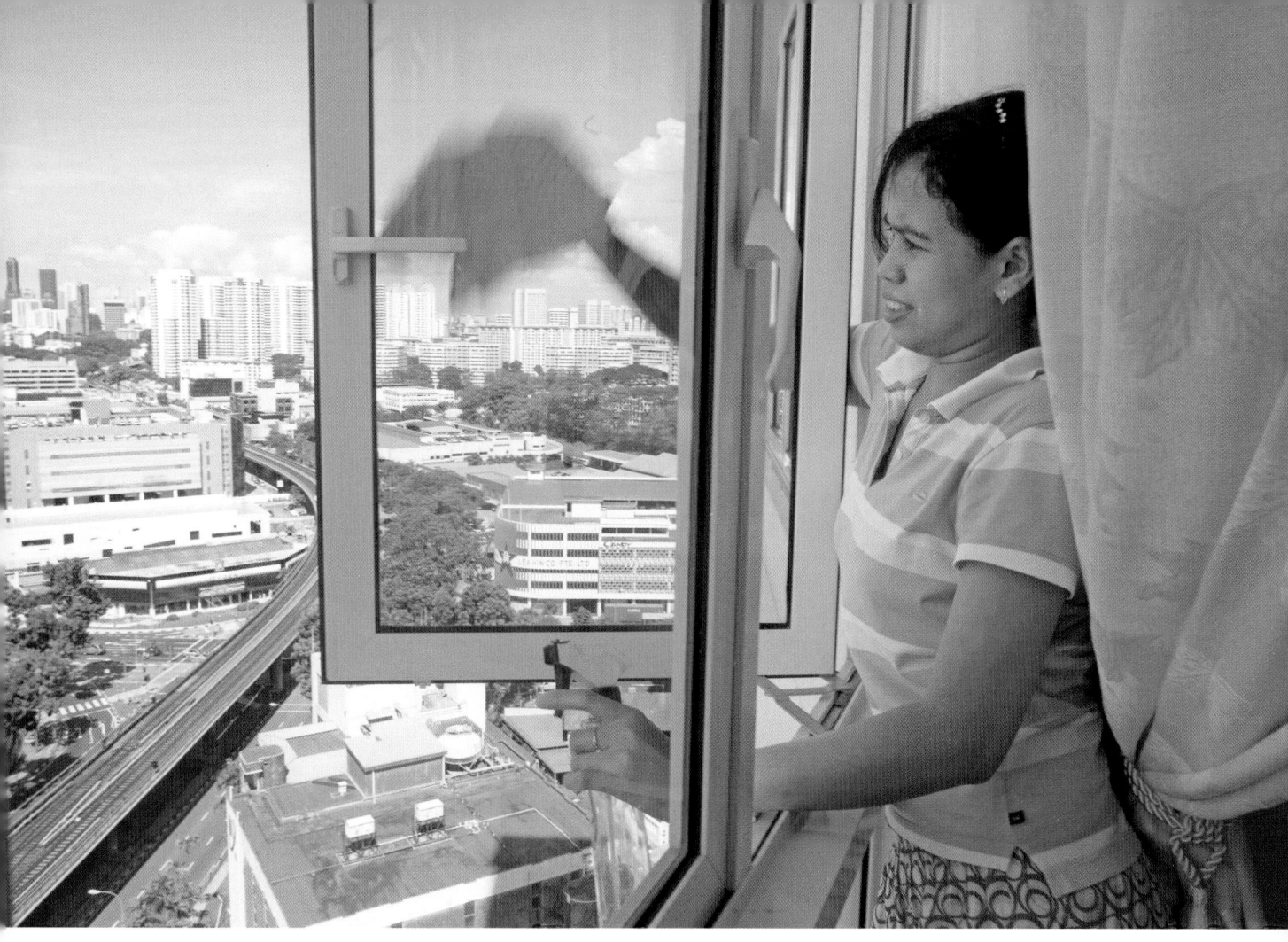

며칠 후면 두 번째 (노동)계약이 끝나는 27세의 미나. 그녀는 남편과 자녀가 있는 인도네시아로 돌아갈 예정이다. 싱가포르, 2006 - 수잔 마이젤라스

(1) Michael D. Barr, 'The Ruling Elite of Singapore: Networks of Power and Influence', <I.B.Tauris>, London, 2014년.

그로부터 25년이 흐른 1988년, 이 같은 일이 또 반복됐다. '스펙트럼 작전'은 20여 명의 인물(정치운동가, 노조원, 변호사, 학생, 지식인 등)을 '마르크스적 음모'를 꾸몄다는 혐의로 체포했다. 오늘날 이 사건에 대한 언급은 거의 불가능하다. 각 시대의 정치적 망명자를 조명한 탄 핀핀 감독의 영화 〈싱가포르에게, 사랑을 담아〉(2013)는 동료 감독들의 인정과 호평을 받았지만, '국가 안보를 침해한다'는 이유로 상영이 금지됐다. 2015년, 만화가이자 작가인 소니 류는 『찰리 찬 호크 체의 그려진 삶』이라는 멋진 작품을 통해 싱가포르의 공식적인 역사를 재조명했다.(2) 앞서 언급한 영화처럼 검열을 당하진 않았지만, 해당 출판사는 싱가포르국립예술

(2) Sonny Liew, 'Charlie Chan Hock Chye, une vie dessinée찰리찬호크체의그려진 삶', <Urban Comics>, Paris, 2017년.

원의 투자금을 반환해야 했으며, 그 결과 운영난에 빠지게 됐다.

싱가포르에는 70년 넘게 총리가 3명밖에 없었다. 그중 두 명이 리콴유와 그의 아들 리셴룽이다. 2004년에 총리직에 오른 리셴룽의 퇴임 약속과 함께 한 왕조가 마침내 막을 내리게 됐다. 그러나 퇴임 시기가 계속 늦춰지고 있다(박스기사 참조). 싱가포르는 다른 나라에서는 용어뿐 아니라 그 실체조차 생소한 '반자유적 민주주의'를 확립했다. 투표권은 존재하지만, 야당들에 대한 규제도 존재한다. 헌법에 명시된 파업권은, 사실상 행사할 수 없다. 최근 사례를 들면, 2012년 버스 기사 파업이 결국 불법 판정을 받고, 파업 지도부가 체포된 것이다.

그러나 이 시스템에 반론을 제기하는 싱가포르 국민은 거의 없다. 고위 공무원이었던 중국계 웨이첸탄은 "생존을 위해 항시 투쟁하는 마음으로 산다"라고 말한다. 그는 가족과 함께 20세기 초에 싱가포르에 정착했으며, "본토 중국인과 다르다"고 강조했다. 싱가포르 부유층 사이에는 베이징, 상하이, 홍콩에서 온 부자를 포함해 이민자에 대한 두려움이 만연해 있다.

반면, 제임스쿡대학의 스테판 르 퀘 고용관계학 교수는 권력이 억압적인 것만은 아니라고 주장한다. "권력은 복지를 가져온다. 정부, 기업, 노조는 사회적 안녕 및 경제성장 보장이라는 공통 목표를 가진다." 사실 '세계지도의 작은 빨간 점'(바하루딘 유숩 하비비 전 인도네시아 대통령의 표현)은 1970~1980년대 한국, 홍콩(당시 영국령), 타이완과 함께 아시아의 네 마리 용이 됐다. 네 국가의 인권 수준은 낮았지만, 전 세계에 저가상품 공세를 펼치며 다국적 기업을 만족시켰다. 중국의 모델이 된 싱가포르는 이후 10년간 고분고분하고 잘 훈련된 인력을 활용해 수출지향적 경제구조를 구축했다. 이후 싱가포르 인력의 생활수준이 높아지면서, 이민자들이 그 자리를 대체하게 됐다.

'작은 스위스'로 불리는 조세피난처

"중국이 문을 개방하자, 리콴유는 첨단기술 기반의 생산에 집중하고 싱가포르의 지리적 이점을 활용해서 핵심적 중심지로 발전해야 한다는 판단을 내렸다."

웨이첸탄은 '건국의 아버지'에 대한 존경심을 드러내며 자랑스럽게 말했다. 그는 싱가포르가 외국인 투자(2022년 기준 약 2,000억 달러)를 유치하고자 조세피난처를 자처한 덕분에 작년에 세계 최고의 금융 중심지가 될 수 있었다는 사실은 잊은 듯하다. 사실상 싱가포르는 '작은 스위스'로 불리고 있으며, 두바이에도 영감을 주고

세계화한 도시국가

출처 : Singapore Urban Redevelopment Authority, Master Plan 2019 ; Charlotte Ruggeri, Atlas des villes mondiales, Autrement, 2020.

있다. 오늘날 아시아 대기업의 절반 이상이 싱가포르에 사무실을 두고 있다. 공식적으로 확인된 사실은 아니지만, 홍콩에 기반을 둔 외국회사 상당수가 싱가포르로 자산을 이전하고 있다는 소문이 공공연하게 들린다. 어쨌든, 싱가포르 통화청에 따르면 '패밀리 오피스'라 불리는 중국 및 홍콩 자산운용사 수는 3년 전만 해도 몇 안 됐는데, 점점 증가해 2021년에는 700개에 달했다.

이 도시국가의 역할은 금융, 은행, 보험에 국한되지 않는다. 싱가포르는 활기찬 동남아시아 중심부이자 말라카 해협 길목이라는 지리적 이점을 살려 상업 및 산업 허브로 거듭났다. 무엇보다 상하이 다음으로 큰, 세계 2위 규모의 컨테이너 항구 덕분이다.(3) 또한 주변국에서 구매한 모래로 싱가포르 서부에 모든 핵심 기능을 자동화한 투아스 항만 건설을 추진하고 있어, 허브로서의 기능을 계속 이어갈 것으로 보인다. 공업부문(정유, 화학, 전자 등)도 뒤따라 이전할 예정이며, 첨단기술 부문은 남부와 동부에 집중될 것이다. 세계은행에 따르면, 현재 두 부문은 싱가포르 GDP의 약 25%(프랑스는 17%)로, 결코 적지 않은 비중이다.

요컨대 독단적인 정부(개발을 계획하고 재정적으로 지원), 다국적 기업(여기서 이익을 챙김), 노조(합의를 도출) 셋이 싱가포르를 정상으로 끌어올린다. 1인당 국민소득은 7만 7,000달러(또 다른 조세피난처인 룩셈부르크 바로 다음)로 세계 최고 수준이다. 인구 약 550만 명에 면적 729km^2(프랑스 파리와 이를 둘러싼 '작은 왕관' 지역에 맞먹음)에 달하는 이 섬나라는 만사형통인 것처럼 보인다.

그러나 해당 통계와 대부분의 사회복지 프로그램은 싱가포르 국적 및 영주권 소지자만 추산한 것이다. 나머지 이민자들은 제외

(3) Philippe Revelli, 'Triangle de croissance ou triangle des inégalités 성장의 삼각형 또는 불평등의 삼각형', <르몽드 디플로마티크> 프랑스어판 2016년 7월호.

된 것이다. 그러나 이 나라를 굴러가게 만드는 장본인은, 바로 싱가포르 경제활동인구의 40%를 차지하는 이민자들이다!

기업, 대학, 연구소, 관공서는 자신들의 입맛대로 이민자를 고른다. 이렇게 선택된 행운아들은 싱가포르에 체류하는데 반드시 필요한 서류를 받게 되며, 체류기간은 엄격한 서열체계에 따라 2~5년 또는 그 이상이 된다. 서열 꼭대기에 있는 높은 스펙의 외국인은 EP(Employment Pass) 비자를, 바로 밑의 기술 자격증 소지자는 SP(Salary Pass) 비자를 받는다. 싱가포르 노동부에 따르면, '소셜 덤핑(저임금 등 부당한 노동조건을 통해 생산비를 절감한 저가 상품을 수출하는 일-역주)을 방지하기 위해' EP 및 SP 비자 소지자에게는 해당 분야의 최고 1/3에 해당하는 임금을 지불해야 한다. 가족을 데려올 수는 있지만, 월세가 매우 비싸다. 한 호주 연구원에 의하면, 외곽에 위치한 방 5칸짜리 집의 월세가 1만 싱가포르달러(2023년 9월 18일 기준, 한화로 무려 약 973만원)다. 이 '소중한' 이민자들은 싱가포르 경제활동인구의 약 10%를 차지한다.

"제초제가 사람보다 비싸다"

나머지 30%는 WP(Work Permit) 비자를 소지한 미숙련 노동자다. 이들은 매우 열악한 환경에서 지낸다. TWC2(Transient Workers Count two)와 같은 인권단체, 인권운동가, 변호사들도 이들의 부당한 처우를 지적한다. 알렉스 오 TWC2 공동책임자는 외진 곳에 위치한 허름한 사무실에서 우리를 맞이했다. 그는 미숙련 노동자들이 겪는 지옥 같은 상황을 설명했다. 그들은 최저임금도 받지 못하며(싱가포르에는 최저임금 개념

(4) TWC2 홈페이지에 게재된 증언 참고, https://twc2.org.sg

자체가 없음), 가족을 데려오지도 못한다. 또한, 싱가포르인과의 결혼도 엄격하게 금지돼 있다.(4)

이들 대다수가 건축, 조선, 화학, 정유, 청소 분야에서 일한다. 또는 카페나 식당, 호텔에서 허드렛일을 한다. 주로 미얀마, 중국, 말레이시아, 필리핀, 방글라데시 출신이며, 무급으로 추가근무를 하거나 휴무가 의무임에도 불구하고 일주일 내내 일하는 경우가 태반이다. 알렉스 오에 따르면, 싱가포르 법은 교묘하게도 "노동자가 요청하거나 동의하면 원하는 만큼 일하도록 허용한다"고 '마치 양측이 평등한 것처럼' 명시하고 있다.

힘든 일을 도맡아 하는 미숙련 노동자들은 저임금과 가건물 기숙사에 갇혀 산다. 몇백 미터에 달하는 방범망이 쳐진 곳도 있다. 지하철 종착역에서 30분은 버스를 타고, 내려서 또 걸어야 하는 투아스 일부 구역처럼 말이다. 이 기숙사는 고용주가 제공하며, 노동자는 일을 그만둘 경우 싱가포르에서 추방된다. 노동자들은 대개 비나 땡볕에 노출된 소형트럭을 타고 일터로 이동한다. 그리고 풀 한포기 없는 건물 앞, 도로, 공사판에서 일한다.

(5) 의원은 기명투표와 연기투표를 결합한 시스템을 통해 선출된다. 좌석은 '최고의 패자'에게 할당된다.

스테판 르 쾨 교수는 "제초제가 사람보다 비싸다"고 말한다. 노동자들이 점심시간에 그늘 밑이나 땅바닥에서 자거나, 밤늦게 그들을 '수거'해 갈 트럭을 기다리며 바닥에 꿇어앉은 모습을 흔히 볼 수 있다. 싱가포르인들에게 이 광경은 전혀 이상하지 않다. 게다가 체면을 중시하는 싱가포르의 모든 가정은 가사도우미를 한 명 이상 고용한다. 필리핀, 미얀마, 말레이시아, 중국에서 온 젊은 도우미들은 필리핀 가정에 거주하며 정해진 근무시간 없이 고용주가 원하면 언제든 달려가 일해야 한다. 학대를 받는 경우도 있다. 알렉

스 오는 "수년의 투쟁 끝에 이 '소녀'들은 한 달에 한 번 무조건 쉴 수 있게 됐다"고 말했다. 한 달에 한 번!

알렉스 오는 이렇게 단언한다. "싱가포르 모델은 간략하게 정의된다. 우리가 부유한 이유는 높은 생산성뿐 아니라 저임금에 고통받는 외국인 노동자가 있기 때문이다. 싱가포르는 중국과의 경쟁에 맞서기 위해 제품의 질을 높여왔는데, 이제는 일본과의 경쟁에 부딪혔다. 인건비를 낮추는 동시에 첨단기술에 주력하기 위해, 싱가포르는 자국 남성과 여성 모두가 집안일에서 벗어나 커리어를 쌓으면서 안락한 생활을 영유할 수 있도록 이민제도를 선택한 것이다."

몇몇 NGO와 운동가를 제외한 모두가 이 이중 시스템을 용납했다. NTUC는 이 문제에 관심을 표명하며, 총리가 서문을 작성한 연례보고서에 한 직원이 추가수당을 받았으며, 또 다른 직원이 일정 자격을 취득하는 데 성공한 사례를 언급했다. 두 야당은 이 문제를 주요 쟁점으로 삼지 않는다. 탄쳉복 박사가 설립한 전진싱가포르당(PSP)은 투표권이 없는 의원이 2명밖에 없는데, "우리가 데려온 사람들을 올바르게 수용해야 한다"라고 말할 뿐이다.(5) 1965년 이후 최초로 의원이 10명인 노동자당(WP)은 외국인이 일자리를 빼앗을까 걱정하는 청년 싱가포르인들을 대변하는 입장이다. 청년 싱가포르인들은 '이민자가 우리의 일자리를 빼앗았다'라고 생각한다.

잉글리시와 '싱글리시', 두 언어계급

"이민자 유입은 싱가포르인에게 명백한 이득을 창출해야 한다." 프리탐 싱 WP 당수는 2022년 4월 21일 국회에서 이렇게 밝혔

다. 그로부터 며칠 후, 그는 '오직 영어시험을 통과한 외국인'만이 영주권 또는 귀화 자격을 획득할 수 있어야 한다고 주장했다. 그의 주장은 큰 논란을 일으켰다. 싱가포르는 영어, 만다린, 말레이어, 타밀어 등 4개 언어를 공용어로 사용하며, 각 민족의 안정성을 중시하는 나라이기 때문이다(중국계 싱가포르인 74.3%, 말레이시아계 13.6%, 인도계 8.9%, 메티스 포함 기타 3.2%).

"영어 실력이 싱가포르인으로서의 자격의 결정할까?" 매튜 매튜스와 마빈 테이 연구원이 이런 질문을 제기했다.(6) 교육 수준이 높은 부유층은 완벽한 영어를 구사하지만, 일반 서민층은 '싱글리시'를 사용한다. 4개 국어가 섞인 이 역사적 방언은 오랫동안 신문, 광고, 텔레비전에서 사용이 금지됐었지만, 최근 다시 공공장소에서 사용되기 시작했다. 그러나 프리탐 싱이 쏘아올린 논쟁은 싱가포르인끼리의 경쟁이 점점 치열해지는 상황에서 영어가 선택의 수단으로 사용되기 시작함에 따라 더욱 큰 반향을 일으켰다.

경쟁은 학교에서부터 시작된다. 서양에서 포괄적 능력이 뛰어나다고 그토록 찬양하는 그 유명한 '싱가포르 모델'과 함께 말이다. 초등학교 처음 두 해는 영어(읽기, 쓰기), 수학, 모국어에 전념한다. 그다음 두 해에는 과학과 과외활동이 추가된다. 그러나 극도로 엄격한 PSLE(초등졸업시험)이 모든 것을 결정한다. 좋은 중학교에 입학해 좋은 대학과 최고의 직장에 들어가려면, 어린이들은 12세에 이 시험에서 훌륭한 성적을 거둬야 한다. 이 시험에서 중간 성적을 받은 학생들은 이공계열에 만족해야 한다. 그 나머지는?

이런 상황이니, 학생들이 받는 압박감은 매우 크다. 한 부모의 표현에 의하면 '몰상식'한 수준이다. 자신의 아이가 자살할까 걱정하는 부모들도 있다. 2022년, 10~29세 청소년 125명이 자살로 생을 마감하며 사상 최고치를 기록했다.(7) 용슈링 감독의 영화에 출현한 여선생은 "PSLE에서 좋은 결과를 얻지 못할 것 같은 학생에게 학교는 지옥이다. 내가 계산방식을 바꿀 순 없지만, 적어도 배움의 기쁨을 줄 수 있다"고 말했다.(8) 이 극도로 선별적인 교육방식은 첨단기술과 문화에 반드시 필요한, 배움에 대한 목마름과 창의성을 말살한다.

30대의 한 스타트업 대표는 "이런 교육방식은 계층과 민족 간 불균형을 낳는다"라고 지적했다. 말레이시아계인 그녀는 편하게 의견을 표출하면서도, 익명을 요구했다. 그녀의 설명에 의하면, PSLE에서 좋은 성적을 얻으려면 집에서부터 완벽한 영어를 사용해야 하고, 무엇보다 사립학교를 다녀야 한다. PSLE 성공률과 교육비는 정비례한다. 그녀의 부모님은 '부유하지도 가난하지도 않은' 소상인으로, 자녀의 성공을 위해 온갖 희생을 자처했다. 유명 역사학자이자 불평등 반대 운동가인 텀핑친(PJ Thum)에 따르면, 싱가포르 최상위 부유층 20%의 자녀 교육비는 최하위층의 4배에 달한다.(9) 또한 20~39세 중국계 싱가포르인의 대학 졸업자 비율은 59.2%인 반면, 말레이시아계는 16.5%에 불과하다.(10)

공식적으로는 차별이 없으며, 모두가 평등한 대우를 받는다. 물론 리틀 인디아, 차이나타운, 캄퐁 글램(무슬림) 등 정체성이 뚜렷한 지역이 존재한다. 그러나 이는 모임이나 쇼핑을 위한 곳이지, 민족끼리 몰려 사는 동네는 아니다. 이곳에 거주하는 사람들의 4/5는 99년간 주택을 '빌릴' 권한을 가지고 있다. 이들은 대개 대규모 공공 주택단지에 사는데, 싱가포르 민족별 비율(중국계74.3%,

(6) Mathiew Mathiews, Malvin Tay, 'Must you speak English to qualify as Singapore PR or new citizen', <The Straits Times>, Singapore, 2023년 3월 4일.

(7) Gabrielle Chan, '476 suicides reported in Singapore in 2022, 98 more than in 2021', <The Straits Times>, 2023년 7월 6일.

(8) Yong Shu Ling, 'Unteachab-le', 2019년.

(9) Thum Ping Tjin, 'Explainer : Inequality in Singapore', <New Naratif>, 2023년 4월 28일, https://newnaratif.com

(10) 싱가포르통계청, 2023년, www.singstat.gov.sg

(11) 'Lawrence Wong launch-es 'Forward S'pore' to set out road map for a society that 'benefits many, not a few', <Straits Times>, Singapore, 2022년 6월 28일.

(12) <2019 Global Wealth Report>, Credit Suisse, 2020년, www.credit-suisse.com

말레이시아계 16.3% 등)에 따라 각 민족을 수용해야 한다. 따라서 싱가포르에 게토는 존재하지 않는다. 그럼에도 사람마다 평등함의 차이는 여전히 존재한다.

로렌스 웡 부총리 겸 차기 총리는 2022년 6월 '앞으로, 싱가포르(Forward Singapore)'라는 협의 플랫폼을 출범했다. 중산층의 우려를 감지하고, 권위주의의 미래가 밝지 않음을 깨달은 그는 말을 돌리지 않고 직설적으로 지적했다. "학생들은 어릴 때부터 위험 부담이 큰 시스템에 얽매이고, 졸업자와 노동자는 고용불안에 시달리며, 내 집 마련이 실상 불가능한 상태다."(11) 청년들이 부모세대처럼 집을 사는 일이 사실상 불가능해졌기 때문에, 결혼 후에도 부모집에 같이 사는 경우가 많다.

싱가포르 주민의 절반이 세계 최상위 부유층의 10%에 속하는 상황에서, 로렌스 웡은 "성공의 척도는 여정의 끝에 놓인 꿀단지가 아니라, 개인의 목적과 성취에 의한 것이야 한다"라고 말했다.(12) 그리고 "사회계약이 실패한다면, 싱가포르 국민 대다수는 소외감을 느끼고, 시스템은 자기편이 아니라고 생각하게 될 것"이라고 경고했다. 유교적 가치와 변형된 서구적 가치가 혼합된 '사회계약'은 몇 가지 의문을 던진다. 2020년 총선을 보자. 여당은 선거구를 편의대로 나누고, 야당의 미디어 접근을 강력하게 제한했으며, 9일에 불과한 선전기간에도 역사상 최악의 득표율을 기록했다. 그럼에도 과반수(여당 83석 대 야당 10석)를 유지하고 있다.

파란만장한 과도기

싱가포르 건국자의 아들이자 18년째 정권을 잡고 있는 리셴룽 총리가 퇴임 의사를 밝힘에 따라 다양한 움직임이 보이고 있다. 리 가문이 막을 내리고 새로운 세대(독립 이후 4번째인 '4G' 세대)로 권력이 이양되는 과정에 혼란이 야기되고 있다.

지난 7월, 총리는 수브라마니암 이스와란 교통부 장관의 사임을 요구했다. 억만장자 옹벤셍처럼 부패행위조사국의 수사 대상이 됐기 때문이다. 이처럼 장관이 수사 대상에 오른 것은 37년 만에 처음이다.(1) 몇 주 전에는 외교장관, 내무장관, 법무장관이 고가의 주택 개조로 의심을 받았다. 결국 무죄 판결이 났지만, 불평등이 최고조에 이른 상황에서 초호화 주택의 이미지는 대중의 분노를 일으켰다. 인민행동당(PAP)을 뒤흔든 스캔들에 이어, 국회의장은 최저임금제 도입을 주장한 야당 의원을 "빌어먹을 포퓰리스트"로 불렀다는 이유로 사퇴해야만 했다. 분명 혼자 중얼거렸는데, 모두가 들어버린 것이다.

PAP당과 정부의 주요 인물인 타르만 샨무가라트남은 2023년 9월 대선을 위해 사임했다. 싱가포르 대통령은 명예직이지만, 행정부 주요 직위를 지명하는데 관여할 수 있다. 따라서 차기 총리로 예정된 로렌스 웡에게 영향력을 행사할 수단을 갖게 된다. 대선에서 타르만의 승리가 확실시되면서 싱가포르 미래 지도자를 뽑는 2025년 11월 23일 총선이 한층 파란만장할 것으로 예상된다. **LD**

글·마르틴 뷜라르 Martine Bulard
<르몽드 디플로마티크> 프랑스어판 부편집장

번역·이보미
번역위원

(1) Arnaud Leveau, 'Singapour, une transition pas si tranquille 싱가포르, 고요하지 않은 과도기', <Lettre confidentielle Asie21-Futuribles>, 파리, n°174, 2023년 7-8월.

정권에 불리한 해석은 모두 '거짓'

(13) Éric Frécon, 'Singapour. Des politiques et des efforts de transition, d'ajustements… ou de façade?' Gabriel Facal, Jérôme Samuel(Edited by), 'L'Asie du Sud-Est 2023. Bilan, enjeux et perspectives 2023년 동남아시아. 결산, 쟁점 및 전망', <Irasec>, Bangkok, 2023년.

과연 차기 총리는 여기서 교훈을 얻을 수 있을까? 그럴 가능성은 미미해 보인다.(13) 공론화는 안정성을 해치는 잠재적인 위협으로 여겨지기 때문에 여전히 제한적이며, 환경문제도 마찬가지다. 지하철 8호선 크로스 아일랜드 노선 공사도 크게 논란이 됐다. 싱가포르 최대 자연보호구역 지하를 뚫고, 면적 3만㎡의 땅을 개간해야 하기 때문이다. 교통부는 이동시간을 6분가량 단축하고 요금을 15% 인하하겠다는 약속을 내세웠고, 현재 공사가 진행 중이다. 제임스쿡대학의 캐롤린 윙 부학장은 마리나 베이 노선을 만들 때도 똑같은 논란이 있었다고 지적했다. "공공복지라는 명목과 경제적 정당화(관광객 유치, 일자리 창출, 다양성 제공 등)를 내세워 반대의견을 묵살했다. 삶의 질을 단순히 경제성장과 동일시할 수는 없다." 그는 이런 방향의 '지속가능성'에 의문을 제기했다.

현재 싱가포르 정부는 논쟁을 억누르고 있다. 정부는 대형 언론의 이사회 및 편집장을 직접 지명할 수 있는 수단을 갖고 있다. 국경 없는 기자회의 언론자유지수 순위에서 싱가포르는 180개국 중 129위다. 예를 들어 작년에 <더 온라인 시티즌(The Online Citizen)>이라는 정보 사이트의 테리 슈 발행인과 대니얼 드 코스타 편집장은 3주간 구금됐고, 사이트는 몇 달 전에 폐쇄됐다.

2019년 거짓 및 조작에 대한 보호법은 이 제도를 완성한다. 이제 정권에 불리한 어떤 해석도 모두 '거짓'으로 간주되며, 제재가 가해진다. 특히 사형제도에 반대하는 운동가들이 큰 영향을 받게 됐다. 지난 4월 26일, 한 싱가포르인이 대마초 1kg을 반입했다는 혐의(결국 아무것도 발견되지 않음)로 사형됐다. 그로부터 3주 후, 또 다른 싱가포르인이 마약 1.5kg을 거래했다는 혐의로 사형에 처해졌다. 7월에도 두 명이 처형됐는데, 그중 한 명은 여성으로 헤로인 30g을 거래한 혐의를 받았다.

2022년 3월 이후 15명이 사형됐는데, 공정한 재판을 받은 경우가 드물었다. 용기를 내서 활동하는 인권운동가는 감시, 경찰 소환, 검열 등 괴롭힘의 표적이 된다. 분명 싱가포르는 중국이 아니다. 그러나 텀핑친처럼 유명하고 존경받는 인물도 <뉴 나라티프(New Naratif)>라는 공격적인 사이트에 개입했다가 결국 추방당했다며, "상황이 너무 힘들어졌다"고 토로했다. ⒧Ð

글·마르틴 뷜라르 Martine Bulard
<르몽드 디플로마티크> 프랑스어판 부편집장

번역·이보미
번역위원

농민폭동과 사육제,
그 사이 어디쯤의 교외 소요사태

지도자도 명확한 요구사항도 없는 시위. 작은 불꽃 하나만 튀어도 들불처럼 번질 수 있다. 지난 6월 프랑스에서 일어난 소요 사태는 대혁명 이전 구체제(앙시앵 레짐)의 농민 폭동 같은 하층민의 반발을 연상시킨다. 제왕적 대통령의 오만함이 그때와 유사한 상황을 만들고 있는 것이다. 사람들이 모인 거리에는 분노와 희열이 뒤섞이고, 시위대는 압제를 끝내기 위해 불을 지르고 약탈을 벌인다.

로이크 바캉 ▮사회학자

리 서부 낭테르에서 알제리계 청년 나엘 메르주크가 경찰의 총에 사망한 이후 6일 동안 프랑스 전역이 소요사태로 몸살을 앓았다. 이 상황을 이해하려면, 대혁명 이전 프랑스의 대표적인 대중 집회 양상인 농민폭동과 사육제를 짚어볼 필요가 있다. 16~17세기 서구권에서 주기적으로 나타난 농민폭동, 그리고 육식이 금지되는 사순절에 앞서 화려한 가면과 분장 차림으로 즐기는 사육제는 프랑스 특유의 정서가 깔린 군중 회합의 형태로서 당국의 폭정에 맞선 하층민의 뿌리 깊은 저항 의지를 토대로 한다. 따라서 이 둘은 현 사태의 기저에 깔린 속성을 이해하는 열쇠가 된다.

구체제 농민폭동과 비슷한
현대판 유색청년들의 반란

대혁명 이전의 농민폭동은 특히 집단 폭거로 나타났는데, 주된 이유는 극심한 식량난, 국가의 실정, 지도층의 권력남용 등이다. 당시 지배계급인 귀족과 교회, 왕실에서 곡물 가격을 높게 책정하고 과도한 세금을 거두며 강제징집을 남발했기 때문이다. 따라서 이 시기의 농민폭동은 주로 제후들에 대한 공격으로 나타났으며, 농민들은 약탈과 방화, 살상을 일삼았다.

16~17세기의 농민폭동이라 하면, 소설과 TV시리즈의 주인공이었던 자쿠 르 크로캉의 활약을 떠올리겠지만, 태양왕 루이 14세 시기 농민폭동은 자발적으로 이뤄졌다. 즉 농민들을 이끄는 지도자도, 뚜렷한 요구사항이 담긴 청원서도 없었다. 다만 비참한 삶을 거부하고 부당한 권력에 맞서겠다는 농민들의 집단의지가 이들의 인내심을 자극한 사건을 계기로 급격히 표출된 것이었다.

따라서 현대판 '게토'지구의 청년들, 즉 소외되고 낙인찍힌 빈민가 유색인종 청년들의 반란은 구체제 농민폭동과 비슷하다. 거짓을 일삼으며 자신들을 기만한 체제에 대해, 공화정의 이상적인 기치만 내세운 채 이들 다수의 기대를 저버린 제도에 대해 반기를 든 것이기 때문이다.

민주주의 공화국이라는 프랑스의 오늘날 현실은 어떤가? 자유와 평등, 박애를 앞세운 이 나라에서 사람들은 자유를 누리기는커녕 현대식 게토인 서민지구에 격리돼 살아간다. 또 평등은 고사하고 계급 간 불평등의 장벽에 부딪히기 일쑤다. 인종차별로는 부족했는지 지난 30년간 신자유주의 정책이 기승을 부리고 복지정책이 후퇴하며 불평등이 깊어졌다. 박애는? 끓는 솥을 냄비로 닫아 진정시키라고 공권력을 부여받은 경찰은 모욕과 희롱을 일삼는다.

이 나라의 수장인 에마뉘엘 대통령도 낮은 곳으로부터의 목소리를 대놓고 무시한다. 대오의 선두에 있는 이들에게만 호의의 제스처를 보내는 것이다. 대통령은 내로라하는 다국적기업 사장들에게 "Choose France"라며 러브콜을 보내지만, 그는 온갖 어려움을 무릅쓰고 이 나라에 발을 들인 이들이 저 낮은 곳에 이미 꽤 있다는 사실은 외면한다. 온전한 공공서비스도, 시민권도 누리지 못하는 이들은 저임금과 차별을 견디며 살아간다.

수백 년간 이어져온
낮은 곳으로부터의 저항정신

대개 폭동은 분노로 점화된다. 하지만 지난 7월 초에는 또 다른 감정이 사람들을 움직였다. 바로 '희열'이다. 이는 사육제 현장에서 흔히 수반되는 감정이다. 대혁명 이전 구체제 하의 프랑스에서는 사육제 기간이 짧게는 며칠, 길게는 3주까지 이어지며 모두의 기분을 고조시켰다. 축제에 참여한 사람들은 가면을 쓰고 변장을 한 채 마을 곳곳에서 가장행렬을 진행했다.

모두의 즐거움이 표출되는 가운데, 기존의 위계질서도 한꺼번에 뒤집혔다. 성별, 신분 등에 따른 차별이 이 순간에는 설 자리가 없었다. 각 개인의 신분이 구별되던 평소와 달리 사육제 기간만큼은 기존의 모든 서열이 무너졌기 때문이다. 피지배계층은 지배계층을 비아냥거렸고, 나이 어린 사람은 나이 많은 사람을 비웃었으며, 약자가 강자를, 소외된 이들이 기득권 세력을 조롱했다. 잠시나마 기존 질서를 뒤집어 상위 계층의 전횡을 까발리는 합법적인 제도였던 셈이다.

이런 측면에서, 최근 소요사태에는 세 가지 큰 특징이 있다. 일단 시위대가 사용하는 불꽃놀이용 폭죽은 축제의 양상을 연출한다. 혁명기념일 전 축포를 쏘아대는 사람들처럼 시위대는 현장에서 폭죽을 터뜨렸다. 두 번째 특징은 자유로운 동영상 촬영과 더불어 점점 사람들의 흥분 상태가 고조됐다는 점이다. 사람들은 현장 대치 상황과 시위하는 자기 모습을 신나게 촬영하고 몸싸움과 방화, 약탈 장면을 찍어 실시간으로 온라인에 뿌리면서 더욱 더 폭주했다.

촬영된 화면은 희열감의 원천을 넘어서서 집단 흥분 상태를 연장시켰으며, 시위대 스스로에게는 뿌듯한 감정까지 안겨주었다. '짭새'와 끊임없이 대치하는 야밤의 참호전에서 장렬히 맞서는 영웅이 됐기 때문이다. 마지막 세 번째는 사육제와 마찬가지로 이번 봉기가 일시적으로나마 기존 질서를 뒤집었다는 점이다. 하지만 일시적으로 뒤집힌 질서는 결국 기존 서열을 더욱 공고히 하는 결과를 가져온다. 예나 지금이나 권력의 몽둥이가 등장하며 시위대를 진압하는 이유다.

한편으론 물리적으로, 또 다른 한편으론 상징적으로 민중 봉기의 양상을 띤 농민폭동과 사육제는 기존 질서에 대해 피지배계급이 품은 의심과 불신이 표출되는 자리다. 약속을 저버린 채 부당 권력을 남용하는 이들에 대한 저항 의사가 드러나는 현장인 셈이다. 그리고 2023년의 소요사태 역시 이와 맥을 같이 한다. 즉, 이번 교외 폭동은 프랑스에서 수백 년간 이어져 내려온 낮은 곳으로부터의 저항 정신을 근간으로 한다. 따라서 이번 폭동의 정치적 의미를 파악하지 못한다면, 이어질 또 다른 폭동도 막아낼 수 없을 것이다. **ⅠⅮ**

글·로이크 바캉 Loïc Wacquant
사회학자. 캘리포니아대학교 버클리캠퍼스 교수 겸 파리 정치사회학 유럽센터 객원연구원. 저서로 『Misère de l'ethnographie de la misère 빈민 민족지학의 참혹한 실태』(Éditions Raisons d'agir, Paris)등이 있다.

번역·배영란
번역위원

<이드리스의 손>, 2011 - 프랑수아 바르 _ 관련기사 64면

DOSSIER

도시에

1973년, 충격의 한 해

비동맹주의가 남긴 백조의 노래

1973년 9월, 칠레에서 아옌데 정권을 전복시킨 군사 쿠데타가 일어난 지 며칠 후에 알제리 수도 알제에서는 비동맹 정상회의가 열렸다. 이 회의에서는 회원국들을 위한 야심 찬 개발 구상이 제시됐고, 그 내용은 이듬해 1974년 유엔 총회에서도 채택됐다. 그 구상의 주요 골자는 '국유화, 산업화, 국가의 자원 통제, 다국적 기업에 대한 상호 대응, 외국인 투자에 대한 경계' 등이다. 그러나 이런 '신(新)국제경제질서' 구상은 그해 10월, 아랍-이스라엘 분쟁에 따른 위기와 선진국들이 추진한 전략에 밀려 퇴색되고 말았다.

아크람 벨카이드 ▌〈르몽드 디플로마티크〉 프랑스어판 기자

평소 근엄한 표정을 짓던 우아리 부메디엔의 얼굴에 환한 미소가 번졌다. 검지와 중지 사이에 커다란 하바나 시가를 든 알제리의 부메디엔 대통령은 제4차 비동맹국 정상회의 폐회식을 주재하면서 흡족한 표정을 감추지 못했다. 1973년 9월 5일부터 9일까지 알제리 알제에서 열린 비동맹국 정상회의에는 75개국이 참가했다. 그 밖에도 야세르 아라파트 자치정부 수반이 이끄는 팔레스타인을 포함한 약 30개 국제기구와 해방 기구, 스웨덴과 오스트리아를 비롯한 비회원 자격의 11개국이 참가했다(관련 기사 참조).

그로부터 8년 전까지만 해도 알제리의 부메디엔 대통령은 쿠데타를 일으켜 아흐메드 벤 벨라 대통령을 축출했다는 이유로 진보 진영 지도자들로부터 외면당했다. 하지만 이제는 쿠바의 피델 카스트로, 유고슬라비아의 요시프 브로즈 티토 등 쟁쟁한 국가수반들과 어깨를 나란히 하게 됐다. 해당 회담을 통해 부메디엔 대통령이 거둔 주요 성과로는 이념적인 결실과 더불어 발전 문제가 우선시돼야 한다는 견해를 관철했다는 점을 꼽을 수 있다. 사실 리비아의 지도자 무아마르 카다피가 친공산주의와 친소련 국가들을 격렬하게 비판하며 연설하자, 카스트로가 소련은 반제국주의와 탈식민지화 운동을 지지한다며 격분했다. 자칫하면 아무런 소득 없이 회의가 종료될 뻔했다. 하지만 자존심과 우선권을 내세운 지도자들 간의 충돌도, 천연자원 통제권을 포함한 경제문제에 관해서는 만장일치에 가까운 합의를 막지는 못했다.

비동맹 세력은 반둥에서 열린 아프리카-아시아 회의(1955)와 베오그라드에서 열린 첫 비동맹국 정상회담(1961)을 통해 세계를 양분한 거대 세력으로부터의 독립성을 재확인했으며, 줄곧 세계 평화와 미국과 소련 간의 '평화적인 공존'을 옹호해 왔다. 제3의 세력임을 드러내지 않았다는 점에서는 비동맹 세력의 입장은 모호해 보이지만, 그 덕분에 친미 국가(사우디아라비아, 시에라리온, 싱가포르)와 다른 사회주의 진영 국가(알제리, 쿠바, 인도)가 공존할 수 있었다.

**"경제적 해방 없는
비동맹의 자유는 완전하지 않아"**

하지만 1973년에는 비동맹 국가들이 자부하듯 냉전의 양극 체제에 화해 분위기가 조성되고 있었다. 1973년 1월 열린 파리평화협정으로 미군이 베트남에서 철수했다. 이에, 이 비동맹국들은 강대국 간 협상에서 개발도

상국들과의 더욱 공정한 부의 분배를 고려하지 않는 현실을 개탄했다. 인도 총리 인디라 간디는 국제적 노동 분업과 다자간 무역 협상에서 진전이 없는 현실을 지적하며 "경제적 해방 없는 비동맹국의 자유는 완전하지도 현실적이지도 않을 것이다"라고 말했다.(1)

그리하여 알제에서 열린 비동맹국 정상회의에서는 다음과 같은 방향이 정해졌다. 비동맹 국가들은 '신국제경제질서'와 '발전을 위한 권리'를 요구했다. '원조'라는 단어는 전혀 사용하지 않았다. 관건은 원조가 아니라 산업화를 이루고, 능력을 발휘해 국제 정세를 활용하고, 최상의 가격으로 수익을 창출해 경제적으로 자립하는 것이기 때문이다. 천연자원을 상품화해 국제 관계를 재정의할 지렛대로 삼는다는 발상은 1970년 9월 잠비아의 루사카 회의에서 처음 제기됐고, 이후 비동맹 국가들의 행동 원칙으로 자리매김했다.

리비아와 알제리는 탄화수소를 국유화했고, 원자재를 국유화하는 다른 국가들을 돕겠다고 제안했다.(2) 국유화 문제는 국가가 외국기업에 대한 보상 수준을 결정하는 유일한 주체라는 점에서, 주권 확립의 필수 조건으로 받아들여졌다. 이들 비동맹국은 분쟁 시 자국법을 준거법으로 적용하는 합의 방식을 고수하기도 했는데, 이는 명명백백 국제 중재를 거부한다는 표시였다.(3) '신국제경제질서'라는 구상을 세우기까지는 사상가 사미르 아민(1931~2018)의 이론뿐 아니라 중남미경제위원회(Cepalc)의 연구, 그리고 1세기 가까이 원자재에 관한 주권 문제로 몸살을 겪었던 비동맹국 대표단의 기여가 매우 컸다.(4)

칠레 대표단은 (조국의 '심각한 상황'을 언급하는 메시지를 본회의에 전달한) 살바도르 아옌데가 불참했을 때도 외국인 민간 투자를 규제하고 초국적 기업의 영향력을 제한하는 몇 가지 제언을 하는 등 구상을 구체화하는 데 적극적으로 이바지했다.(5) 그 구상의 골자는 세제 혜택을 없애고, 비동맹국과 합작법인을 만들며, 다국적 기업의 관행을 감시하는 기수를 설치해 정보를 공유하는 것이다. 아울러, 아르헨티나나 인도네시아와 같은 국가의 요청으로 관세 무역 일반 협정(GATT) 협상의

틀 안에서 비동맹국 간의 공통 입장을 채택하기도 했다.

비동맹운동 지도자 아옌데, 그 죽음과 칠레의 몰락

1974년 5월 유엔 총회에서 알제리의 부메디엔 대통령이 성명을 발표하고 일련의 합의를 거쳐 '신국제경제질서'가 채택됐다. 하지만 이런 절정은 죽어가는 백조의 마지막 노래가 됐다. 수년에 걸쳐 비동맹 운동에 적극 헌신한 칠레의 아옌데 대통령은 미국의 사주를 받은 쿠데타로 세상을 떠났다(관련 기사 참조). 군사 정권이 들어서면서 알제 회의에서 '보편적인 사회주의'를 주장했던 칠레는 차츰 시카고학파에서 영감을 받은 신자유주의의 실험대로 전락하고 말았다. 1960년대 말 서구에서 시작된 신자유주의 정책은 이후 수년 동안 케인스주의를 몰아내고 주요한 경제 척도가 돼 알제에서 도입한 구상을 무색하게 만들었다.

1973년 10월 아랍-이스라엘 분쟁도 비동맹 운동의 추진력을 약화하는 데 작용했다. 또한 천연자원 즉 석유가 국제관계에 영향을 미칠 가능성도 세간에 각인시켰다. 1968년에 창설된 아랍 석유 수출국 기구(OAPEC) 회원국들은 배럴당 유가를 일방적으로 70% 인상하고 생산량을 5% 감축해, 미국과 네덜란드 등 무기 공급을 통해 이스라엘을 지원하는 국가에 금수조치를 취하기로 했다.(6) 아랍 국가들이 다수인 석유수출국기구(OPEC) 역시 이 방침을 따를 수밖에 없었다.

1971년 8월, 미국은 일방적으로 금 태환 제도를 폐지하는 조처로 국제 금융시장에 큰 혼란을 초래했다. 이미 흔들리던 서방 경제는 이 충격으로 경기 침체의 늪에 빠지고 말았다. 그뿐만 아니라, 탄화수소가 없는 개발도상국의 에너지 비용까지 폭발적으로 증가했다. 알제에서 가장 가난한 비동맹국을 상대로 가격을 인하하고 원자재 가격을 차별화하자던 쿠바의 제안은 벌써 망각 속으로 사라진 후였다. 비동맹국들 역시 자국의 이익을 챙기기 바빴다. 일부 회원국, 특히 프랑스어권 아프리카 국가들은 산유국의 이기주의를 꼬집었다. 이제 막 독립을 달

성한 아프리카 국가들이 살아남으려면 프랑스든 영국이든 미국이든, 자국에서 이미 원자재를 장악하고 있는 강대국과 우호적인 관계를 유지해야만 했다.

우크라이나전 이후 '비동맹' 용어, 원래의 비동맹과 관련 없어

결국 원유 가격 상승과 그에 따른 일부 선진국의 대응은 간접적으로 '신국제경제질서'의 싹을 잘라내는 데 일조했다. 여기에는 석유 달러를 확보하는 메커니즘이 작용했다. 생산국이 갑작스러운 횡재로 이익을 얻으면 부유한 국가는 그 중 상당 부분이 자국 시장에서 재활용되기를 원하기에 자본의 자유로운 이동이 저해되지 않도록 총력을 기울였다. 그래서 각국의 총리, 외교관, 국제통화기금(IMF), 세계은행과 같은 국제기구가 모두 팔을 걷고 나섰다.

한편, 외국 은행과 금융 기관은 중동에 유동 자산을 상당히 많이 보유하고 있어서 다국적 기업의 투자나 융자 등의 방법으로 남반구 개발 도상 국가의 투자 사업에 자금을 댈 수 있었다. 물론 '수혜' 국가가 일반적인 기준(국제 중재 수용, 투자자에게 유리한 세제 혜택, 비국유화 보장 등)을 준수한다는 전제 조건이 따라붙었다. 끝으로, 가격 상승에 따라 과거에는 수익성이 없거나 수익성이 없는 것으로 간주됐던 예금을 활용하는 것도 가능

잊지 말아야 할 아옌데의 교훈

에피쿠로스학파처럼 미식을 즐기던 아옌데는, 스토아학파처럼 의연하게 입에 총구를 들이대고 죽음을 맞이했다. 1973년 운명의 9월 11일, 쾌활했던 그는 로마인처럼 평온하게 생을 마감했다. 예상치 못한 죽음이었다. 아옌데는 하나의 전설이 돼, 사람들의 뇌리에 남았다. 그에게는 두 가지 모습이 있었는데, 그의 생전에 사람들은 겉으로 보인 한 가지 모습만 알고 있었다.

유쾌한 급진적 사회주의자로서, 마치 '인형'을 조종하듯 사람들을 움직이는 능력이 있고(1) 피스코(칠레 전통 포도 증류주)를 좋아하며 미식과 농담, 아름다운 여성에게 관심이 많은 사람. 그런 사람이 바로 우리가 알고 있던 아옌데다. 사실 아옌데는 진지한 좌파 진영에서는 드물게 유머 감각을 갖춘 친구였다. 미래의 영웅처럼 권위를 드러내지 않았고, 수염도 베레모도 없는, '친구 같은 대통령'의 모습을 보였다. 커다란 뿔테 안경을 쓰고 콧수염을 약간 기르고 상기된 목소리로 가볍게 빈정대는 친근한 사람이었으며, 동지애도 깊었다. 즉 운명의 그림자 따위와는 거리가 멀며, 사람들을 속일만한 위인도 아니었다.

나는 볼리비아 감옥에서 출소한 후, 몇 주간 아옌데의 초대를 받았다(당시 네루다도 이슬라 네그라의 집으로 나를 초대해줬다). 그때만 해도 나는 미겔 리틴 감독의 카메라 앞에서 칠레의 대통령과 대화를 나누며 내가 터득한 마르크스-레닌주의의 교훈을 가르치려 드는 오만함을 보였다. 아옌데는 '개혁'을, 나는 '혁명'을 하려는 사람이라며 구태의연하게 역할을 구분한 것이다. 이렇듯, 나는 그 시절에는 다소 과한 면이 있었다. 그에 대해 변명하자면 4년 가까이 감옥에서 공상만 품었기 때문이다. 어리석게도 황당무계한 꿈을 꾸던 시기였다.

사실 당시의 칠레는 (태평양 물이 꽤 차갑기는 하지만) 낙원과도 같은 휴양지의 이미지가 강해서 사회주의로의 체제 전환은 생각하기 힘들었다. 과한 처벌이 이뤄지지도 않고 돈 한 푼도 귀히 여기는 소박한 사람들이 모인 나라였다. 칠레 국민들은 대개 낙천적이었다. 증오나 경멸, 공격적인 태도, 어둡고 천박한 탐욕과는 거리가 멀었다. 과거 발마세다 대통령의 자살도 먼 옛일이 됐을 때였다. 부자 동네에서는 끓는 솥에서 굴과 성게가 익어가는 소리가 들렸고, 이내 먹음직스러운 뽀얀 국물이 만들어졌다. 이 나라의 아름다운 피조물에 더해 의회는 활발하게 굴러갔으며, 군인들도 의식 수준이 높았다.

유럽 정 반대편에서 유럽의 향수를 선사하는 나라, 칠레에 대해 혹자는 '남미의 영국'이라 칭하기도 했다. 하지만 그런 가운데, 은밀히 전쟁을 준비하고 뒷돈을 대던 북쪽 이웃 미국의 존재를 망각했다. 특별 자금으로 초기에 마련한 돈만 무려 100만 달러였다. 포위와 봉쇄, 자금 지원, 태업, 필요하면 살인에 이르

해졌다. 대기업들은 전 세계를 대상으로 서비스와 전문성을 제공했다. 나이지리아처럼 대형 다국적 기업의 유혹에 저항해 편파적인 계약을 뿌리칠 만한 비동맹 국가는 거의 없었다.

러시아의 우크라이나 침공으로 '비동맹'이라는 용어가 다시 유행하게 됐지만, 지금까지 존립하는 비동맹 운동(현 의장국은 아제르바이잔)과는 직접적인 연관이 없다. 이 분쟁에서 어느 편도 들지 않고 러시아에 대한 제재 체제에 편승하는 것은, 신자유주의에 편입되지 않고 동맹국 간의 통합 연대 협력을 강화하려는 이상과는 무관하다. **LD**

글·아크람 벨카이드 Akram Belkaïd
<르몽드 디플로마티크> 프랑스어판 기자

번역·이푸로라
번역위원

(1) <르몽드>, 1973년 9월 7일.
(2) Georges Fischer, 'Le non-alignement et la conférence d'Alger 비동맹과 알제 회의', <Revue Tiers-Monde>, 제56호, Paris, 1973년 9월.
(3) Samir Amin, 'Une remise en cause de l'ordre international 국제 질서에 대한 의문'; et Maude Barlow, Raoul Marc Jennar, 'Le fléau de l'arbitrage international 국제 중재의 재앙', <르몽드 디플로마티크> 프랑스어판, 1975년 6월; 2016년 2월.
(4) Baptiste Albertone, Anne-Dominique Correa, 'L'institution qui a inventé l'Amérique latine 라틴 아메리카를 발명한 기관', <르몽드 디플로마티크> 프랑스어판, 2022년 2월호.
(5) Evgeny Morozov, 'Une multinationale contre Salvador Allende 살바도르 아옌데에 대항하는 다국적 기업', <르몽드 디플로마티크> 프랑스어판, 2023년 8월호.
(6) '1973, un choc pour prolonger l'âge du pétrole 1973년, 석유 시대를 연장시킨 충격', <마니에르 드 부아르>, 제189호(에너지 분쟁, 환상, 해결책), 2023년 6~7월호.

기까지 자금의 사용처는 다양했다. 화물운송업자, 구리 광산, 백악관과 CIA는 일손을 놓지 않고 부지런히 일했지만 이 사실이 밝혀진 건 한참 시간이 흐른 후의 일이었다.

위대한 아옌데는 사라지지 않는다

언론도 간혹 보도가 늦었고, 활동가들도 움직임이 지체됐다. 화해와 합의를 좋아하던 이 나라에서 최악의 상황은 상상할 수 없었고, 잔혹한 참사는 예측할 수 없었다. 편히 말을 놓으라던 아옌데는 원한이나 악감정과도 거리가 먼 사람으로, 내게 종종 책상 위 체 게바라 사진을 가리키며 미소를 짓곤 했다. "다른 길을 통해 같은 곳을 가는 살바도르 아옌데에게"라는 자필 서명이 들어가 있었기 때문이다. 체 게바라의 말처럼 다른 길을 통해 같은 곳을 갈 수도 있다. 하지만 이 말은 다정하면서도 매우 비현실적인 은유처럼 들렸다.

카뮈에 따르면 "민주주의란 겸손함의 실천"이다. 민주주의는 나이가 들수록 이해가 깊어지고, 그 기간이 단축될 수도 있다. 문제의 그날이 오기 전까지만 해도 종종 들르던 칠레에서 나름대로 쿠데타를 기대하긴 했지만, 이렇게 과격한 방식이 아닌 좀 더 온건한 방식일 줄 알았다. 하지만, 칠레는 그렇게 스스로를 과신했던 어리석은 이 프랑스인에게 신속히 교훈을 주고 싶었던 모양이다.

단순한 겉멋이나 오만과는 거리가 먼 이 위대한 남자와 그 친구들의 목숨을 건 희생은 서구권의 우리에게도 그 같은 비극이 닥칠 수 있음을 일깨워준다. 우리를 찾아올 비극은 보다 평화로운 얼굴을 하고 있을 것이다. 그러니, 내가 그랬듯 정치에 관심을 끊었을 때도 우리는 아옌데의 교훈을 잊지 말아야 한다. 잊지 만 않는다면, 언제 어디서든 허투루 넘기지 않을 수 있기 때문이다.

'친구 같은 대통령' 아옌데는 사라지지 않는다. 다른 곳도 다 그렇지만 걸핏하면 과거를 잊는 유럽은 그에게 진 빚이 많다. 사후 반세기가 흘렀다고 해도, 그를 기억하는 것이 결코 과한 일은 아니다.

– 2023년 7월, 레지스 드브레 **LD**

글·레지스 드브레 Régis Debray

번역·배영란

(1) 칠레에서는 아옌데에 대해 '무녜카(Muñeca)'라는 단어를 종종 쓰는데, 이는 스페인어로 손목, 인형, 꼭두각시 등을 가리킨다. 칠레 국민들은 좌파 진영 내에서 합의를 모색하고 화해를 이끌어내는 아옌데의 탁월한 능력을 가리켜 이 단어를 사용하곤 했다.

칠레를 떠도는 두 망령

한 명은 전직 의사 출신으로 선거와 민주주의를 상징하는 인물이고, 다른 한 명은 쿠데타를 일으킨 장군으로 기관총과 독재의 표상이다. 1973년 9월 11일의 두 중심인물 가운데 누가 칠레 역사에서 명예의 전당으로 들어갈 것인가? 오늘날 칠레에서 그 답을 찾기란 쉽지 않아 보인다.

프랑크 고디쇼 ▮역사학 및 라틴아메리카 연구 교수

"자유로운 인간이 보다 나은 사회를 건설하기 위해 걸어갈 드넓은 길은 곧 다시 열립니다. 이 사실을 결코 잊어서는 안 됩니다."

살바도르 아옌데 칠레 대통령의 고별 연설에서 나온 말이다. 칠레인이라면, 성향을 떠나 일명 '드넓은 길' 연설이라고 일컫는 이 연설을 모르는 사람은 없을 것이다. 아옌데가 이 연설을 한 날은 1973년 9월 11일, 즉 피노체트 장군이 군사 쿠데타를 일으킨 날이었다. 1970년 국민 투표로 선출된 아옌데 대통령은 군부가 쿠데타를 일으키자 무기를 쥐고 일부 측근과 함께 라 모네다 대통령궁 안에 갇혔다. 그날, 아옌데는 자신이 살아서 나가지 못하리란 사실을 알고 있었다. 이에 고별 연설을 내보내며 "배신자와 반역자, 비열한 자에게는 응당 벌이 내릴 것"이라는 도덕적 교훈과 함께 "노동자들이 가야 할 올바른 길을 충실히 따라간 떳떳한 한 사람"으로서의 증언을 남기고자 했다(박스기사 참조).

그로부터 반세기가 지난 지금, 아옌데 스스로 예견했듯 그의 차분한 목소리는 오늘날에도 여전히 울림을 만들어내고 있다. 살바도르 아옌데, 남미 남단 최초로 투표로 선출된 사회주의 대통령은 20세기 세계 좌파의 핵심인물로 손꼽힌다. 냉전이 한창이던 1970년대, 칠레에서 사회주의가 지속된 기간은 채 3년(1970년 11월~1973년 9월)이 되지 않는다. 그럼에도 이 짧은 사회주의 실험은 인구 900만의 이 나라를 변화시켰고, 전 세계 활동가와 지식인 사회를 흥분케 했다.

사회당과 공산당을 주축으로 한 좌파 진영은 1969년 '인민연합'이라는 좌파 전선을 결성해 민주적이면서도 혁명적인 사회주의로의 체제 변경을 제안했다. 무력을 사용하지 않고 선거를 통해 제도적인 사회주의를 구축하자는 것이었다. 즉, 총과 유격대보다는 노동자 운동과 서민 계급을 동원한다는 게 그 핵심이다. 적법성을 중시하는 군대의 역사적 전통과 정권의 유연함을 '과신'한 아옌데와 그 측근은 군대가 국민투표 결과를 존중해줄 것이라 기대했다. 무력충돌 없이 군대와 정계 지도부에 다수의 뜻을 관철시킬 수 있으리라 믿은 것이다. 쿠바 혁명의 전략적 선택과는 거리가 먼 이런 준법적 행보는 (미겔 엔리케스가 이끄는 신생 정당 혁명좌파운동 등의) 원외 좌파 세력에게 자살행위로 간주됐다.

1970년 9월 4일 선거에서 아옌데는 우파 및 기독민주당 후보를 상대로 36.6%라는 득표율로 승리를 거뒀고, 나라 안은 한껏 기대로 벅차올랐다. 집권 초기 아옌데 정부가 실시한 40개 조치는 경제 성장과 (상당히 과감한) 부의 재분배 실현, 임금 인상을 추구했다. 뿐만 아니라 이전 정권에서 실시한 토지개혁을 심화하거나, 광물을 비롯한 국내 주요 자원도 정부 관할 하에 두고자 했다. 수십 개 대기업과 90%의 은행이 국유화됨으로써 (직원과 공공 운영위원회의) 공동 경영 체제를 기반으로 하는 '공공재산'도 구축됐다.

그러나 민간 부문이 국가 경제에서 차지하는 비중은 여전히 컸다. 사측 주도의 파업이 늘고 토지 및 공장

<설득하기>, 2019 - 프랑수아 바로

점거가 연이어 발생하며 어수선한 분위기가 이어졌지만, 의회에서 좌파는 아직 소수에 불과했다. 대규모 자산가와 자본가들은 좌파 전선의 정책에, 마늘 냄새를 맡은 흡혈귀처럼 몸서리를 치며 반발했다. 1970년 11월 6일, 당시 리처드 닉슨 미국 대통령은 국가안전보장회의에서 칠레에 대한 우려를 표했다. "특히 우려되는 것은 아옌데 대통령의 권력이 더욱 강화될 수 있다는 점, 세상이 그의 행보를 성공적이라 인식할 수 있다는 점입니다. (...) 우리는 남미가 그 파급효과도 생각하지 않은 채 칠레를 뒤따르게 좌시해서는 안 됩니다." 아옌데가 취임한 지 불과 3일 만에 나온 말이다.

아옌데 전복을 노렸던 미국의 음모

1971년, 보유량 세계 1위의 구리 자원이 미국 기업 손을 떠나 정부로 귀속되자 백악관은 이를 일종의 선전포고로 받아들였다. 게다가 아옌데는 비동맹국가들의 지도자를 자처하며, 피식민국가의 자결권을 옹호하고 국제 금융 시스템을 비난했다. 칠레의 국유화로 타격을 입은 거대 다국적기업과 미 대사관, 미 중앙정보국은 아옌데 정부의 급진적 사회주의 행보를 공중분해 하려는 음모를 구상했다.(1) 미 상원 보고서에서 드러나듯(2) 백악관으로부터 수백만 달러의 지원금을 받은 칠레 우파는 집권 좌파의 권력 기반인 사회주의 진영을 와해시키고자 노력했다. 우파는 군부 쪽 반발 세력을 중심으로 지원군을 모색했고, 극우단체 '조국과 자유'는 테러를 일으켜 불안을 조장했다. 대기업 사측 지도부와 일부 자유 직업군은 보이콧과 사업장 폐쇄를 실시했다. 결국, 칠레 경제는 초토화됐다.

〈엘 메르쿠리오〉를 비롯한 보수 언론은 우파의 방해 전술에서 핵심 역할을 담당하며 "사회주의 독재"의 "폐단"을 연일 경고했다. 따라서 사회주의 혁명 절차가 차근차근 진행되는 다른 한편에선 물가가 폭등하고 국제적인 보이콧이 이뤄지며 암시장이 성행함으로써 도심 중산층의 마음이 혁명 세력으로부터 점점 멀어졌다. 결국 1972년, 보수 계열 기독민주당은 혁명에 대한 유보 입장을 철회하고 전면 반대 노선을 채택했다.

물론 노동자 운동 쪽에서도 우파의 방해 전술에 저항했다. 고용주가 파업을 시도하려 할 때마다 자발적으로 작업을 진행한다거나 노동자 단체(Cordón industrial) 중심으로 연대 세력을 규합하는 식으로 집단행동을 늘리는 것이다.(3) 하지만 좌파 내부의 분열은

"역사가 그들을 심판할 것이다"

1973년 9월 11일 화요일, 하늘은 흐렸고 남미는 겨울이었다. 칠레에서 쿠데타는 이미 시작됐고, 해군은 태평양 연안에 있는 항구도시 발파라이소를 장악했다. 공군은 콘셉시온 공항에서 전투기 '호커 헌터'를 띄울 채비를 마쳤고, 수도 산티아고에서는 육군이 세르히오 아레야노 스타르크 장군의 지휘 하에 오전 8시 30분부터 이동을 시작했다.

살바도르 아옌데 대통령은 새벽 일찍 발파라이소 상황에 대해 보고를 받았다. 그리고 오를란도 레텔리에 국방부 장관과 이야기한 후, 사태의 심각성을 깨달았다. 이에 대통령은 믿을 만한 조력자들과 대통령궁에 남기로 결심했다. 관저 내에는 의사 아우구스토 올리바레스와 정치학자 호안 가르세스, '대통령의 친구들'이라 불리던 호위팀이 남아 대통령 곁을 지켰다.

아옌데는 자신이 상당한 규모의 군사작전과 맞서야 한다는 사실을 완벽하게 인지했다. 대통령궁에 있던 약 300명의 헌병대는 상부의 명령으로 11시 전 이미 철수한 상태였고, 아옌데 곁에는 측근 인사 몇십 명이 전부였다. 세상을 떠나기 몇 시간 전에 찍은 몇 장의 흑백 사진을 보면, 당시 대통령은 전투용 소총을 들고 헬멧을 쓰고 있었다. 그의 곁을 지키던 사람들은 결국 유례없는 전투에 맞서야 했을 것이다. 눈앞에 탱크들이 늘어서 있고, 대통령이 항복을 거부한 후 두 대의 전투기가 관저 위로 연신 폭격을 퍼부었다. 1층이 부분적으로 붕괴됐고, 건물 전체가 화염으로 휩싸였다.

날로 심해졌고, 정부는 양측의 충돌을 피할 수 있으리란 헛된 믿음을 내려놓지 않았다.

피노체트, 16년 동안 국가주도의 테러 자행

1973년 9월 11일 아침, 미국 닉슨 정부(및 브라질 독재 정권)(4)의 지원을 등에 업은 군부는 여러 군 조직을 동원해 쿠데타를 일으켰다. 좌파는 정치적으로나 군사적으로나 무방비 상태였고, 칠레의 대항전은 결국 비극으로 끝났다.(5) 보수 민족주의 계열의 가톨릭 세계관과 안보 논리를 기반으로 한 민-군 연합 독재 세력은 노조를 무자비하게 진압하고 계엄령을 선포하며 검열을 실시했다.

'사회주의 암 덩어리'에 맞서 전국적으로 국가 주도의 테러가 자행됐다. 이후 16년 동안, 군대와 경찰은 수만 명을 고문하고 3,200명 이상을 암살했다. 암살당한 이들 중 1,000여 명이 시신조차 찾지 못해 실종된 상태다. 강제 망명길에 오른 사람도 수십만에 달했다. 군부의 과격한 통치가 이뤄지던 이 시기는 - 특히 1975년부터 - 칠레를 '신자유주의 연구소'로 변모시킨 경제 충격요법의 진행 시기와 일치한다. 칠레는 실로 '시카고 보이즈'의 대표적 실험실이자 경제학자 밀턴 프리드먼이 주창하던 통화 이론의 시험 무대였다.

쿠데타 후 50년이 지난 지금, 사회 분열이 심화된 칠레에서는 과거의 기억을 등에 업고 열띤 대립이 이어진다. 물론 2021년 대선에서는 공산당으로부터 화력 지원을 받은 가브리엘 보리치(광역 전선) 대통령이 신자유주의 정책에 대한 비판론을 제기하면서(6) 극우 진영의 호세 안토니오 카스트(공화당) 후보와 맞붙어 56% 득표율로 승리하긴 했다. 그러나, 중요한 점은 1차 투표에서 카스트 후보가 다른 유수의 정당을 제치고 선두에 올라섰다는 것이다. 공공연히 피노체트 장군을 신봉하는 카스트는 우파 계열의 강성 인사로, 유럽에서 칠레로 도피했던 전 나치 중위의 아들이다. 가톨릭 원리주의자인 그는 그 가족과 마찬가지로 독재 정부를 지지했으며, 형제 중 한 명도 독재 정부 시절 각료 출신이었다.

반면, 보리치 대통령은 아옌데 전 대통령을 귀감으로 삼는 경우가 많다. 반제국주의 활동가를 고양하는 차원보다 1973년 민주주의를 유린한 이들 앞에서 민주적 제도와 인권 존중을 호소할 때 주로 아옌데를 소환한다.

최후의 연설에서 아옌데는 '반역'을 꾀한 장성들의 '배신'을 규탄했다. 제도적 질서를 무너뜨린 장본인이기 때문이다. 마지막까지 대통령은 공화제에 입각한 법의 수호자를 자처했고, 무력을 쓰지 않은 채 사회주의를 추구하고자 했던 자신의 의지를 상기시켰다. 숨을 거두는 순간까지 그는 이 나라에 민주적 전통이 살아있으며, 칠레의 군대에도 헌법 정신이 살아있다는 자신의 확신이 틀리지 않았음을 보여줬다.

8월 9일, 제도적 해법의 가능성을 아직 믿고 있던 아옌데는 민군 합동 본부를 두고 다시금 내각에 군부 인사를 영입했다. 하지만 부질없는 짓이었다. 파트리시오 아일윈과도 편지를 주고받고 무수한 양보를 약속하며 기독민주계열과의 타협 지점도 모색했으나, 이 또한 모두 수포로 돌아갔다. 8월 22일, 하원은 아옌데 정부를 위헌이라 규정하고, 군사 개입을 허용했다. 칠레군 총사령관 카를로스 프라츠 곤살레스는 압박에 못 이겨 결국 사임했다. 아옌데는 그 자리에 아우구스토 피노체트를 임명했다. 피노체트가 법을 준수할 인물이라 여긴 것이다.

기회주의자였던 피노체트는 공군 총사령관 구스타보 리에게 설득돼, 9월 8일 쿠데타에 가담하기로 결심한다. 고위 장교들 중 상당수는 발을 빼거나 체포됐으나, 3군의 총사령관과 헌병대장이 쿠데타에 가담했다. **ⓛⴄ**

글·프랑크 고디쇼 Franck Gaudichaud
저서 『Découvrir la révolution chilienne(1970-1973) 칠레 혁명의 이해』(Editions sociales, Paris, 2023)에서 발췌

번역·배영란

하나는 2006년 사망한 독재자의 망령으로, 그 공과에 대한 평가는 한 번도 제대로 이뤄진 적이 없다. 또 하나는 평화를 추구하던 사회주의자의 망령으로, 손에 소형기관총을 든 채 죽은 망자의 모습을 하고 있다.

반세기가 흐른 지금도, 칠레는 두 망령 사이에서 갈피를 잡지 못하고 있다. 🔟

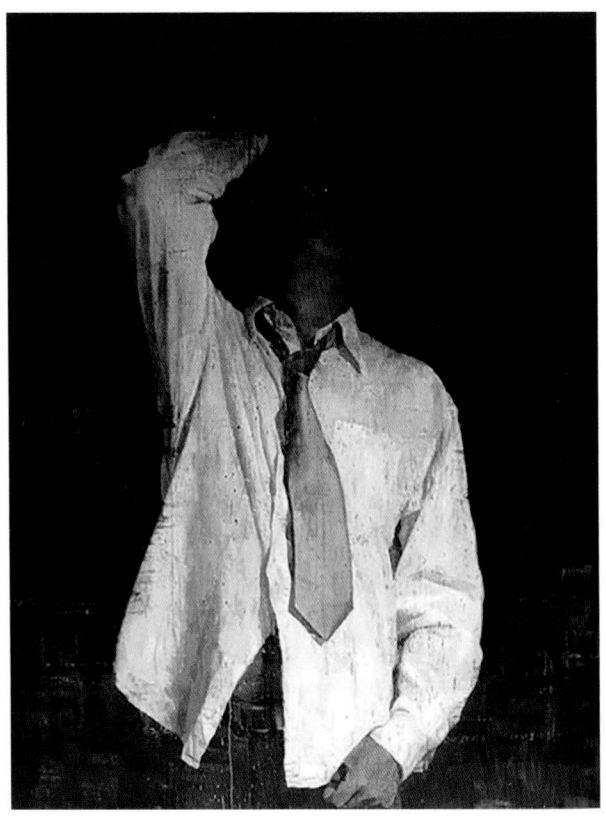

<내 이름을 기억해>, 2017 - 프랑수아 바르

보리치 대통령은 의회 다수당 소속도 아니고 민중 운동과의 접점도 없다. 게다가 그의 세력 일부는 부패 스캔들에 연루되기까지 했다. '극 중도'를 통치 이념으로 삼는 보리치 대통령은 여러 가지 측면에서 아옌데가 꿈꾸던 "드넓은 길"과 꽤 거리가 있는 행보를 보인다.(7)

2년 전, 권위주의와 신자유주의 유산의 청산이 가능해 보였다. 2019년 10월에 일어난 대대적인 민중봉기 덕분이다. 하지만 이후 반대파 쪽 상황이 순조롭게 진행됐다. 2022년 국민투표에서 페미니즘과 진보주의 성향의 개헌안이 압도적인 표 차이로 부결되자 새 헌법 구상의 주도권은 역설적이게도 공화당으로 넘어갔다. 2023년 5월 제헌의회 선거에서 공화당이 압승을 거둔 결과였다. 이제 '피노체트의 아이들'은 자신들의 멘토가 1980년 구상한 헌법을 어떻게 바꿀 것인지에 대한 결정권을 손에 넣은 상태다.

오늘날, 칠레의 정치권에는 두 망령이 떠돌고 있다. 이 두 망령은 조국의 서로 다른 청사진을 그리고 있다.

글·프랑크 고디쇼 Franck Gaudichaud
툴루즈 장 조레스 대학 역사학 및 라틴아메리카 연구 교수. 저서로 『*Découvrir la révolution chilienne(1970-1973)* 칠레 혁명의 이해』(Editions sociales, Paris, 2023) 등이 있다.

번역·배영란
번역위원

(1) Evgeny Morozov, 'Une multinationale contre Salvador Allende 미국의 ITT, 칠레 군부 쿠데타의 강력한 후원자', <르몽드 디플로마티크> 프랑스어판 및 한국어판 2023년 8월호.

(2) 다음 2권의 미 상원 청문회 보고서 참고. <Multinational corporations and United States foreign policy>, Government Printing Office, Washington, DC, 1974.

(3) Franck Gaudichaud, 『¡Venceremos! Expériences chiliennes du pouvoir populaire 우리는 승리하리라! : 민중 권력 중심의 칠레 사회주의 실험 』, Syllepse, Paris, 2023(2판).

(4) National Security Archive, 'Brazil Abetted Overthrow of Allende in Chile', 2023년 3월 31일, https://nsarchive.gwu.edu

(5) Patricio Guzmán 다큐멘터리 3부작, <La Bataille du Chili 칠레의 항전>, Atacama production, France-Cuba-Chili, 1975-1979.

(6) 'Tout commence au Chili', <르몽드 디플로마티크> 프랑스어판, 2022년 1월호.

(7) Pierre Serna, 『La République des girouettes. 1795-1815 et au-delà. Une anomalie française: la république de l'extrême-centre 엎치락뒤치락 공화국』, Ceyzérieu, Champ Vallon, 2019 / Tariq Ali, 『The Extreme Cente』, A Second Warning, Verso, 2018

젊은 정치범들의 거대한 감옥, 우루과이

1973년 6월 27일의 쿠데타가 일어난 이래 우루과이는 인구수 대비 정치범의 수가 가장 많은 나라가 됐다. 약 11년 동안 지속된 독재정권 시절, 국민의 거의 10% 정도가 망명을 선택했다.

다니엘 가티 & 로베르토 로페스 벨로소 ▌기자

검은 땅 위에 나란히 놓인 하얀 깃발 12개가 제14 공수 보병대대 안에서 발견된 유골들을 덮고 있다. 몬테비데오에서 약 20km 떨어진 이곳은 우루과이 독재정권 시절(1973~1985) 구금과 고문의 장이었다. 국가인권연구소(INDDHH) 법의인류학 팀에 따르면 군부정권 당시 실종된 197명 중 한 여성의 유골도 포함돼 있다고 한다. 그녀는 고문으로 인해 사망했다. 국가인권연구소는 2023년 6월 6일 10시 13분, 땅속 30cm 아래 도자기 조각 밑에서 석회로 뒤덮인 이 여성의 유골을 발견했으나 아직 신원을 파악하지 못했다. 정부가 쿠데타 50주년을 기념하기 3주 전의 일이다.

2년 동안 우물에 갇혀 있던 무히카

1973년 6월 27일 이른 아침, 대통령은 군대의 지원을 받아 의회를 해산했다. 후안 마리아 보르다베리는 민족해방운동 게릴라인 투파마로스(MLN-T)에 맞서 싸워야 한다면서 '친위 쿠데타'를 정당화했다. 그러나 투파마로스는 이미 군사적으로 패배했고 게릴라 대부분은 수감되거나 망명했다.

칠레의 아우구스토 피노체트 정권(1973~1990)(1)의 특징이 즉결 처형이고, 아르헨티나 독재정권(1976~1983)은 '강제 실종'으로 3만 명까지 몰살시켰다면, 우루과이 정권은 '대규모 젊은 수감자들의 장기적인 정치적 투옥'으로 규정된다고 역사학자 알바로 리코는 설명했다.

우선 '대규모'라고 한 것은, 정부가 이 기간에 전체 인구수와 비교할 때 가장 많은 수의 정치범을 공고했기 때문이다. 그 수는 인구 1만 명당 18명이며, 재판 없이 체포 및 구금된 수는 1만 명당 31명에 달했다.(2) 이 숫자에는 (몬테비데오주 농구경기장처럼) 소위 '유치장'이라고 불리던 곳에 수감된 사람들이나, 교도소로 송환된 미성년자는 포함되지 않는다. 지금까지 51개의 '합법적' 구금 장소, 9개의 지하조직, 3개의 비밀 매장지가 확인됐다.(3)

다음으로 '장기적'이라고 한 것은 '적'을 없애기 위해 유난히 가혹했던 이 투옥의 본질 때문이다. 정권이 '인질'로 지목한 사람들(훗날 우루과이공화국의 대통령이 되는 호세 '페페' 무히카를 포함한 남성 9명과 투파마로스 지도부의 여성 11명)의 구금 조건은 유독 가혹했다. 예를 들어 무히카는 우물 속에 2년이나 갇혀 있었다. 1974~1976년에 두 번째 탄압의 물결이 쿠데타가 일어나기 전에 합법적으로 활동했던 조직의 투사들을 공격했다. 특히 공산당(PCU)과 인민승리당처럼 외국에서 재조직된 정당들이 그 대상이었다. 이 집단에 속한 사람들 대부분이 실종됐다. 감옥을 선택했다고 해서 조직적인 고문을 막을 수는 없었다. 고문은, 때로는 몇 개월씩 그리고 항상 대규모로 자행됐다.

복지국가의 위기, 사람들은 떠나고

20세기 초반 30년 동안은 우루과이는 사람들이 이

민을 오는 나라였다. 그러나, 복지 국가의 위기와 함께 사람들이 이민을 떠나는 나라가 됐다. 1960~1985년 38만 명 이상의 우루과이인들이 모국을 등졌다. 1973년부터는 대부분 정치적인 이유로 떠났다.(4) 그들은 먼저 사회주의자 살바도르 아옌데가 아직 집권하고 있던 칠레로 건너갔고, 주로 1973년 봄에 진보주의의 '봄'을 겪었던 아르헨티나로 떠났다. 일부는 베네수엘라로 향했다. 이런 상황에서 유럽으로 가는 사람은 거의 없었다. 그해 말 아옌데가 실각하면서 칠레라는 선택지는 사라지고 말았다.

1975년 극우 세력이 부에노스아이레스를 점령했고 아르헨티나는 함정으로 변모했다. 결국 이 함정은 1976년 3월 쿠데타 이후 수천 명의 라틴아메리카 망명자들을 억류했다. 우루과이 실종 및 구금자 유가족 협회에 따르면, 실종자 총 197명 중 141명이 아르헨티나에 있었다. 코노수르(남미 최남단의 지리적·문화적 영역. 칠레, 우루과이, 아르헨티나 및 파라과이와 브라질 일부가 이에 속한다-역주)의 독재정권들이 콘도르 협력 작전(코노 수르 지역에 속한 국가의 정부들이 자행한 암살 및 첩보 등의 정치적 탄압 활동-역주)의 주요 무대로 삼은 곳이 바로 아르헨티나였기 때문이다.(5)

1975년부터 우루과이를 떠나는 이민자들은 거의 대부분이 서유럽, 쿠바 또는 사회주의 진영을 택했고, 점점 더 많은 이들이 멕시코로

건너갔다. (스웨덴을 비롯한) 북유럽 국가들, (문화적으로 유사하고 공통의 뿌리를 갖고 있는) 프랑스, 스페인, 이탈리아, (고발 업무가 용이한 국제기구들이 자리한) 스위스가 구대륙에서 이들이 선호하는 목적지였다.

상황은 망명국에 따라 달랐다. 동유럽은 대부분의 망명자가 공산당원이었고 망명은 규제되고 통제된 절차에 따랐다. 쿠바는 주로 투파마로스와 공산당 투사들을 받아들였

다. 스웨덴에서는 보조금 혜택을 넉넉하게 받을 수 있었다. 프랑스, 특히 스페인은 정치적 출신이 좀 더 다양하고 제도적 지원은 적지만 사회통합의 수준이 더 높았다. 우루과이인들은 정치적 망명자들이라면 누구나 겪는 일들을 경험했다. 처음에는 망명이 짧게 끝날 것이라고 생각했던 그들은 동향인들과의 사적인 관계와 언어적 유대를 중시했으나, 나중에는 생각을 바꾸고 가정을 꾸려 아이를 낳았다. 망명국이 자녀들의

<목욕 II>, 2014 - 프랑수아 바르

출신국가가 되게 하기 위해서였다.(6)

독재는 현재진행형, 민주주의에의 열망

1976년 이후 2차 난민 물결이 밀려온 다음, 프랑스에 들어온 우루과이 난민 수는 1,500~2,000명으로 집계됐다. 적은 수에 비해 높은 구조화 수준이 프랑스 난민 정책의 특징이다. 프랑스계 우루과이 사회학자인 드니 메르클렌에 따르면(7) 파리와 일 드 프랑스에 집중된 이 '마을' 공동체에는 많은 협회가 있다. 그중 1972년 우루과이 정치범 보호 위원회(CDPPU)를 창설한 알랭 라브루스는 격동의 1960년대에 해외 협력 파견원으로 몬테비데오에 머물렀던 프랑스 기자다.

우루과이 정치범 보호 위원회는 프랑스 정치 지도자들, 특히 좌익 지도자들과 아주 밀접한 관계를 맺었다. 파리는 1978년 이런 성격의 협회로는 최초인 우루과이 실종자 유족 모임(AFUDE)과, 루이 주아네와 장루이 베일이 주도한 우루과이 국제엠네스티 법률사무국(SIJAU)의 본부였다. 이들은 1970년대 말 몬테비데오에서 정치범 실태에 대한 조사 임무를 이끌었다.

독재정권 시절 살아남은 우루과이 외교부는 2014년, 프랑스에 구축된 연대 네트워크의 중요성을 공식 인정했다. 이후 프랑스의 수도는 특히 이주 과학자들의 귀환이나 결연을 도움으로써 여러 형태의 연대를 위한 플랫폼을 마련했다. 예를 들어 1973년 6월 27일부터 7월 11일까지 이어진 우루과이 노동조합 총파업은 지난 세기에 벌어진 파업 중 가장 긴 세계 3대 파업의 하나다. 우루과이 사회는 이 총파업으로 처음부터 쿠데타에 저항했다.

새로운 경제 위기 및 변화하는 국제정세와 맞물린 이 저항은 민주주의로의 이행과, 1985년 3월 1일 선출된 대통령의 임명에 유리하게 작용했다. 대다수 망명자가 고국으로 돌아오고 정치범들이 석방됐으나 독재의 흔적은 여전했다. 1986년 12월에 가결된 법률 15,848조는 군부에 대한 면책을 인정했다. 2005년 좌익이 집권하고 이 법률 조항을 재해석하면서 82명을 기소할 수 있었으나, 인권단체에 따르면 수많은 범죄가 처벌을 피해갔다.(8)

오늘날 우루과이인의 17%가 쿠데타가 정당했다고 생각하며, 69%는 민주주의가 최상의 정부 형태라고 본다. 핵심적 소수만이 독재정권의 복귀를 지지한다.(9) 보수 성향의 루이스 라카예 포우 대통령이 의지하는 연정의 일원인 극우 정당 카빌도 아비에르토가 그런 경우에 속한다. 포우 대통령은 2023년에는 그런 거추장스러운 동맹을 무시하고 세 전직 대통령(콜로라도 당의 훌리오 마리아 상기네티, 포우 현 대통령의 아버지이자 국민당 출신의 루이스 라카예 에레라, 프렌테 암플리오 당의 무히카)이 등장하는 민주주의 전복 50주년 기념사진을 내세우고 싶어 한다. 쿠데타에 책임이 있는 사람들이 여전히 재판을 받지 않은 상황에서, 이런 동맹의 움직임이 부적절하다는 비판이 일고 있다. **LD**

글·다니엘 가티 Daniel Gatti & 로베르토 로페스 벨로소 Roberto López Belloso
〈르몽드 디플로마티크〉 우루과이어판 기자 겸 편집자
(프랑스어 번역: 르노 랑베르).

번역·조민영
번역위원

(1) Evgeny Morozov, 'Une multinationale contre Salvador Allende 미국의 ITT, 칠레 군부 쿠데타의 강력한 후원자', <르몽드 디플로마티크> 프랑스어판 및 한국어판 2023년 8월호.
(2) 다음 2권의 미 상원 청문회 보고서 참고. <Multinational corporations and United States foreign policy>, Government Printing Office, Washington, DC, 1974.
(3) Franck Gaudichaud, 『¡Venceremos! Expériences chiliennes du pouvoir populaire 우리는 승리하리라! : 민중 권력 중심의 칠레 사회주의 실험 』, Syllepse, Paris, 2023(2판).
(4) National Security Archive, 'Brazil Abetted Overthrow of Allende in Chile', 2023년 3월 31일, https://nsarchive.gwu.edu
(5) Patricio Guzmán 다큐멘터리 3부작, <La Bataille du Chili 칠레의 항전>, Atacama production, France-Cuba-Chili, 1975-1979.
(6) 'Tout commence au Chili', <르몽드 디플로마티크> 프랑스어판, 2022년 1월호.
(7) Pierre Serna, 『La République des girouettes. 1795-1815 et au-delà. Une anomalie française: la république de l'extrême-centre 엎치락뒤치락 공화국 』, Ceyzérieu, Champ Vallon, 2019 / Tariq Ali, 『The Extreme Cente』, A Second Warning, Verso, 2018

<모로코의 와르자자트>, 2010 - 니코스 에코노모폴로스_ 관련기사 78면

CULTURE

문화

<모로코의 와르자자트>, 2010 - 니코스 에코노모풀로스

모로코, 영화 촬영을 위한 엘도라도

옛날 옛적, 모로코의 와르자자트에서는

할리우드 영화를 모로코에서 촬영하면 제작비가 절감된다. 와르자자트, 마라케시, 카사블랑카에서는 엑스트라 시급이 약 2달러에 불과하다. 기술자들은 노동조합에 가입하지 않는다. 마을은 아름답고 비용은 저렴하며, 정보는 안전을 보장하고 재정적 지원도 두둑하다. 결국 모로코 영화계는 서구의 외주업체가 돼 버렸다. 모로코의 소프트파워는 쇠락의 길로 가는 것일까?

피에르 돔 ▌기자, 특파원

모로코 사막의 관문 와르자자트에 열기가 피어오른다. 리들리 스콧(85세) 영화감독은 아이트 벤 하두의 크사르(요새 마을)에 자신의 귀환을 알렸다. <에일리언>(1979), <블레이드 러너>(1982년), <델마와 루이스>(1991년), <아메리칸 갱스터>(2007년)를 제작한 리들리 스콧은 유네스코 세계유산에 등재된 이곳에서 <글래디에이터>(2000년) 후속작을 촬영할 예정이다. 막

시무스를 연기했던 러셀 크로우는 전작에서 사망했기 때문에 속편에는 나오지 않는다. 대신 샬롯 웰스 감독이 찍은 <애프터썬>의 아일랜드 신에 배우 폴 메스칼과 대배우 덴젤 워싱턴이 등장할 예정이다. 먼지가 휘날리는 반원형 자갈밭 작업장에서 포클레인과 인부들이 격렬한 로마 전투가 벌어질 장소를 제작하느라 바위와 씨름하고 있다.

영화 촬영을 위해 가게 문을 닫아라

작업장 위쪽 크사르 거리 상인들은 반신반의하는 분위기다. 얼마나 오래 가게를 닫아야 하나? 아무도 모른다. 보상액은? 1일 500디르함(약 45유로), 1,000디르함(약 90유로), 1,500디르함(약 135유로) 등 제각각이다.(1) 화가 아지즈는 "선택권이 없다. 가게를 열면 경찰이 올 것"이라고 토로했다. 그는 지역 특산품인 차와 사프란으로 그린 그림 한 점 가격에 해당하는 1,000디르함을 받길 원한다. 이번 영화에 엑스트라 수천 명이 고용될 예정이다. 그들은 1일 11시간 일하고 300디르함(약 27유로)을 받을 것이다. 프랑스는 노사협정에 따라 1일 8시간 최저임금은 105유로이며, 고용주는 사회보험금을 부담한다.

이번에 현지인 엑스트라 캐스팅을 맡은 와르자자트 출신 하미드 아이트 티마그리트는 "내가 〈글래디에이터〉 속편의 캐스팅 담당자라는 소문이 퍼지면, 전화통에 불이 날 것이다. 하지만 모두를 채용할 수는 없다. 매일 이력서가 쌓인다"라며 난감해했다. 하미드는 이번 대규모 영화 제작에 들뜬 기색보다는, 과거에 대한 향수를 드러냈다. "1990~2000년대 와르자자트를 봤다면, 놀라움을 금치 못했을 것이다. 영화 8~10편이 동시 제작됐고, 호텔도 만원이었다! 하지만 지금 보라. 와르자자트는 죽은 도시다. 겨우 한두 편 찍는 게 전부다. 팬데믹에 우크라이나 전쟁까지 겹치는 바람에 지금은 한 푼도 없다!"

세계적 스타들이 다녀간 5성급 호텔 벨레르, 팔메레, 리아드 살람 등도 문을 닫았다. 〈글래디에이터〉 속편 촬영이 이곳에 활력을 다시 가져올까? 라인 프로듀서 아흐메드 아부누옴, 일명 '지미'의 대답은 회의적이다. 모로코 최대 영화사 중 하나인 듄 필름스의 사장이기도 한 지미는 "이 영화가 모든 호텔과 기술진을 몇 달간 독점해서, 다른 영화들은 다른 곳에서 촬영될 것"이라고 예견했다. 다른 곳, 즉 경쟁 국가로 넘어갈 거라는 소리다(박스 기사 참조).

천일야화를 찍기 딱 좋은 무대

아이트 벤 하두에서의 영화 촬영은 이번이 처음이 아니다. 전부터 수차례 영화 촬영지로 활용됐다. 유구한 세월을 품은 이 요새 마을은 데이비드 린 감독의 〈아라비아의 로렌스〉(1965)의 동양적 배경으로 사용됐고, 〈007 리빙 데이라이트〉(1987, 티모시 달튼이 제임스 본드 역)에서는 아프가니스탄 무장조직 무자헤딘의 본거지였으며, 스티븐 스필버그 감독의 〈인디아나 존스-최후의 성전〉(1989)에서는 성배로 향하는 길로 등장했다. 이밖에도 미국과 이탈리아 대규모 영화 촬영지로 수없이 사용됐다. 심지어 마틴 스코세이지는 〈쿤둔〉(1997)에서 아이트 벤 하두를 티베트로 둔갑시켰고, 눈 덮인 아틀리스 고원을 히말라야 산맥으로 꾸며냈다! 방문자 수가 너무 많아지자, 크사르 주민들은 영화 제작자들과 촬영지를 찾는 관광객들에게 자리를 내어주고 계곡 반대편으로 이사 갔다. 그러면서도 예전 집들을 여전히 정성스럽게 관리하고 있다.

아이트 벤 하두의 사례가 특별한 것은 아니다. 와르자자트는 40년 전부터 세계적인 영화 촬영지였다. 마틴 스코세이지의 〈예수의 마지막 유혹〉(1988), 베르나르도 베르톨루치의 〈마지막 사랑〉(1990), 스티븐 소머즈의 〈미이라〉(1999), 알랭 샤바의 〈아스테릭스: 미션 클레오파트라〉(2002), 올리버 스톤의 〈알렉산더〉(2004), 리들리 스콧의 〈킹덤 오브 헤븐〉(2005년), 크리스토퍼 맥퀴리의 〈미션 임파서블: 로그네이션〉(2015) 등이 와르자자트에서 촬영됐다. 드라마 시리즈로는 〈엘리트 스파이(Le Bureau des légendes)〉(2014~2019, 8개 시즌), 〈왕좌의 게임〉(2010~2017, 8개 시즌), 〈홈랜드〉(2010~2019, 8개 시즌) 등이 촬영됐다.

이 지역에서 촬영된 장편영화와 드라마는 무척 많다. 성서 관련 다큐픽션과 광고도 있다. 성공비결은? 우리가 만난 전문가들은 모두 '세계 어디에도 없는 다양한 자연경관'을 원인으로 꼽았다. 아흐메드 아부누옴은 "와르자자트 100km 반경에 오아시스, 오래된 마을, 산, 눈, 모래언덕, 자갈사막, 강, 바다 등 온갖 환경이 공존하며,

독특한 분위기를 자아낸다. 게다가 런던, 파리에서 비행기로 겨우 2시간 거리다"라고 설명했다.

천일야화를 찍는 데 모로코 전통가옥 리아드가 필요한가? 마라케시에 있다. 거리도 200km밖에 되지 않는다. 유럽 마을을 찍어야 하는가? 카사블랑카에 가면 된다. 구시가지 부근 중앙시장에 식민시대의 아르데코 건축양식이 다양하게 존재한다. 게다가 엑스트라도 손쉽게 구할 수 있다. "이곳 사람들은 매우 오래된 부족 출신이기 때문에 성서시대의 셈족이나 고대 로마인 얼굴형을 다양하게 갖추고 있다." 영화산업 발전을 돕기 위해 와르자자트에 설립된 아틀라스와 CLA 스튜디오는 이렇게 설명했다(전자는 1983년, 후자는 20년 후에 설립). 여기서 말하는 '셈족과 고대 로마인 얼굴형'이 할리우드가 만들어낸 이미지인가에 대한 의구심도 없으며, 과학자들도 여전히 예수의 얼굴을 궁금해한다.

'모로코 기술자는 노조에 가입하지 않는다'

또 다른 핵심적 성공 요인은 바로 안전이다. 마라케시 명문 시각예술대학 ESAV의 압데일라 힐랄 기술감독은 "사실 최고로 아름다운 풍경은 알제리와 리비아에 있다. 하지만 가장 안전한 촬영지는 모로코다"라고 털어놓았다. 모로코 전국 도로에서 무장 헌병이 검문을 하고, 도시 전역에서는 사복 경찰이 현지인으로부터 관광객을 보호해주는데, 두려울 게 있겠는가? 모로코 정부는 촬영지로서의 경쟁력을 높이고자 각종 혜택을 쏟아내고 있다. 부가가치세 및 사회보험금 면제, 로열 에어 모로코의 할인 혜택, 현지 지출액의 30% 환급, 행정 절차 간소화 등이 그것이다.

칼리드 사이디 모로코영화센터(CCM) 사무총장은 다음과 같이 설명했다. 참고로 CCM은 모로코 영화를 지

사우디아라비아가 차기 경쟁국?

모로코는 유명 외국 영화 촬영지로 튀니지와 오랜 경쟁관계였다. 안소니 밍겔라의 〈잉글리쉬 페이션트〉(1996), 조지 루카스의 〈스타워즈〉(1978)의 일부 장면 등도 튀니지에서 촬영했다. 모로코인 프로듀서 사림 파시피리는 "2000년대부터 튀니지에서 촬영허가를 받기 어려워졌다. 특히 2011년 '아랍의 봄' 이후 혼란에 빠진 튀니지를 찾는 사람이 없어졌다"라고 말했다.

남아공도 오랜 경쟁국이었지만, 텔레비전 광고가 감소함에 따라 10년 전쯤 시장에서 후퇴했다. 칼리드 사이디 모로코영화센터(CCM) 사무총장은 "바다, 모래언덕, 사막 등 자연경관에 있어서 우리의 직접적인 경쟁국은 몰타, 포르투갈, 스페인 그리고 모로코 맞은편에 위치한 카나리아 제도다. 그러나 우리는 현재 매우 강력한 신규 경쟁국에 맞서야 한다. 바로 아부다비와 사우디아라비아다"라고 말했다. 모로코 영화계에 두 나라는 악몽 같은 존재다. 2014~2022년 8년간 CCM 회장을 역임한 사림 파시피리는 "우리는 사우디아라비아 때문에 막대한 피해를 입었다. 이들은 높은 급여를 내세워 모로코 일류 기술자들을 꾀어낸다. 이 때문에 모로코는 4~5년 이후 심각한 문제에 봉착할 것이다"라고 예견했다.

몇 달 전, 사우디아라비아 북부의 사막 한복판에 길이 170km의 미래도시를 건설하는 대규모 프로젝트가 시작됐다. 모하메드 빈 살만 황태자가 계획한 이 미래도시는 '더 라인(The Line)'이라 불릴 예정이며, 영화 스튜디오를 비롯한 모든 것이 계획돼 있다. 익명을 요구한 관계자는 "이는 불공정한 경쟁이다. 사우디아라비아는 비용을 최대 40%까지 환급해주겠다고 선언했다. 그러나 실제로는 현지 촬영비 전액을 환불해준다. 이들에게 돈은 문제가 아니다. 중요한 건 나라 이미지다." 2022년 12월, 아랍 국가를 포함한 전 세계 영화 제작사들이 사우디아라비아의 지원금을 받기 위해 지다 영화축제에 대거 참석했다.(1)

모로코도 다른 나라처럼 다양한 지원책을 마련할 수밖에 없

원하고 외국 영화 촬영을 관리하는 기관이다. "모로코는 상징적 가격에 군대를 영화 제작에 지원하는 세계에서 몇 안 되는 나라다. 실제 전투 무기 반입도 허용된다!" 〈미션 임파서블: 로그네이션〉 제작자가 마라케시 우회 도로를 9일간 완전 폐쇄해 달라고 요청했을 때도, 수많은 도로 이용자의 피해를 감수하고 요청을 들어줬다. 화룡점정으로 서양 제작자를 위한 CCM 영문 브로셔에는 '모로코 기술자는 노조에 가입하지 않는다'라고 적혀 있다.(2)

모로코 정부의 의지는 수치로 증명된다. 칼리드 사이디 사무총장은 "2022년 외국 영화 제작사가 모로코에서 지출한 금액이 1억 유로에 달했다. 코로나 전인 2019년에 기록한 8,000만 유로를 초과했다"고 자랑스럽게 말했다. 사실 1억 유로는 외국인직접투자 총액(2016년 15억~35억 유로)에 비하면 미미한 수준이다.(3) 그러나

와르자자트 규모로 보면, 사막에 유로/달러 비가 내리는 셈이다. 와르자자트, 에라시아다가 속한 드라타필랄레트 지방은 매우 가난하기 때문이다. 학생들은 매일 몇 킬로미터를 걸어서 통학하며, 외국인을 마주치면 푼돈을 구걸한다. 길에서는 여성들이 몸을 굽혀 저녁식사용 카눈(화로)에 필요한 땔감을 준비한다.

메크네스 국립농업대(ENA)에서 사회적 농업 분야를 연구하는 모스타파 에라지는 다음과 같이 말했다. "이곳은 고립된 지역이다. 식민시대에 프랑스는 이곳을 '쓸모없는 모로코'라 불렀다. 독립 이후, 그 유명한 펠릭스 모라가 이 빈곤한 지역에 와서 프랑스 북부 광산에 필요한 힘센 일꾼을 모집하기도 했다.(4) 물론 외국 영화 제작자들이 현지 주민들에게 약간의 현금을 지급하지만, 매우 불안정한 수입에 불과하다. 오아시스 마을에서 중요한 역할을 하는 청년층이 떠나는 것을 막기에는 부족

었다. 세금을 감면하고, 군대를 무료로 지원했으며, 비용 환급률은 2018년 20%에서 4년 동안 30%까지 증가했다. 경쟁의 끝은 어디일까? 경제학자 나지브 아케스비는 이렇게 답했다. "모로코는 외국 프로덕션에 재정적 혜택을 제공하는 방식으로 돈을 써서 시장 점유율을 유지하고 있다. 이런 성과는 경제성뿐 아니라 상징성이 있다. 할리우드의 미디어 영향력을 활용해, 국제 경제시장에 모로코를 홍보하는 것이다."

이 글로벌 무역전쟁에 모로코 영화를 활용한다. 칼리드 사이디 CCM 사무총장은 "여성들의 상황, 동성애, 이슬람주의 반대 등 모로코는 개방적인 나라임을 서구에 보여준다"라고 설명했다. 그러나 나빌 아우크 감독의 〈머치 러브드〉(2015)에 대해서는 "라마단 기간에 성관계 장면까지 찍었다!"며 난색을 표했다. 이는 마라케시 매춘을 다룬 영화로, 대중의 반발 때문에 상영이 중지됐다.

한편 마리암 투자니 감독의 프랑스-모로코 합작영화 〈더 블루 카프탄〉는 살레 지역의 한 수공업자와 직원과의 동성애를 묘사했는데, 2023년 아카데미 시상식에 모로코 대표작으로 선정됐다. 칼리드 사이디 CCM 사무총장은 이런 상황을 바탕으로 모든 불안을 떨쳐버린 듯했다. "2022년 외국 프로덕션이 모로코에서 지출한 금액은 1억 유로에 달했으며, 이는 시작에 불과하다. 우리의 목표는 3억 유로에 빠르게 도달하는 것이다."

그러나 또 다른 현상이 CCM의 야망에 그림자를 드리우고 있다. 바로 기술의 발전이다. 카림 데바그 프로듀서는 "영국은 환상적인 특수효과를 낼 수 있는 그린 스크린을 스튜디오에 설치하고 있다. 클릭 몇 번에 모로코의 모래사막, 크사르(요새 도시), 오아시스를 재현할 수 있게 됐다"라고 설명했다. 이는 결국 '와르자우드'의 종말을 의미한다. ⓛⓓ

글·피에르 돔 Pierre Daum
기자, 특파원

번역·이보미
번역위원

(1) Lamia Barbot, 'Cinéma : les producteurs internationaux viennent chercher des financements à Djeddah(세계 영화 제작사들, 지원금 받기 위해 지다를 찾다)', <Les Échos>, Paris, 2022년 12월 8일.

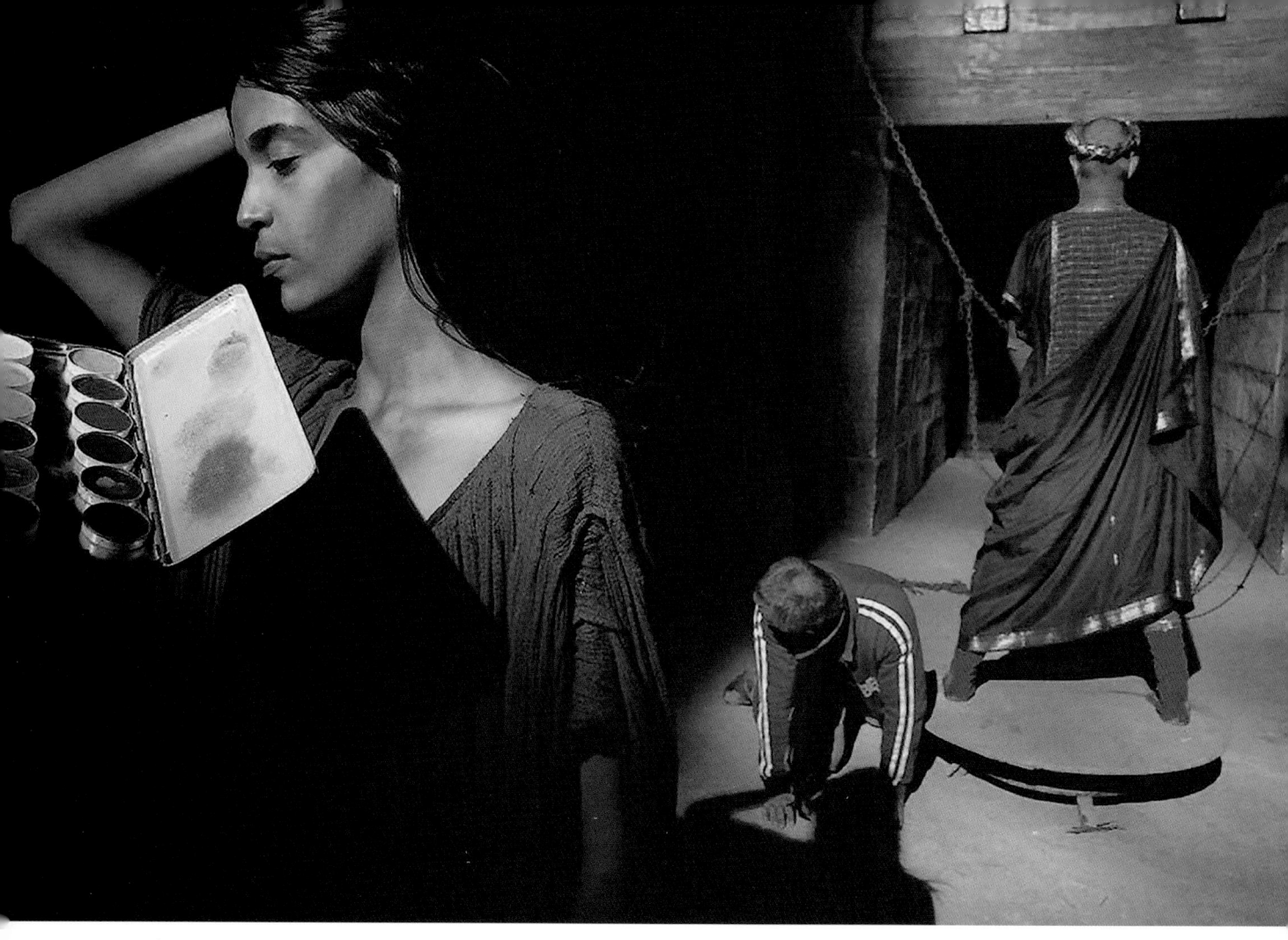

<클레오파트라의 자매에 의한 영국 다큐멘터리의 귀환>, 모로코의 와르자자트, 2008 - 델핀 워린

하다. 청년들만이 야자수 꼭대기까지 올라가 수분 작업을 할 수 있는데 말이다. 또한 화재는 오아시스 생존을 위협하는 주요인이지만, 버려진 오아시스에 마른 잎사귀를 모을 인력도 턱없이 부족하다."

모로코를 찾는 진짜 이유, '저렴한 가격'

취재 당시 와르자자트에서 남쪽으로 20km 떨어진 아름다운 오아시스 마을 핀트에서 영화 촬영이 한창이었다. 넷플릭스에서 제작하는 <공포의 보수>(앙리조르주 클루조 감독, 1953) 리메이크작이었다. 지하디스트 근거지를 공격하는 장면도 있었다. 9.11테러 이후 모로코 출신 단역들은 아프가니스탄, 이라크, 파키스탄, 시리아 등 국적에 상관없이 이슬람주의 악역을 도맡고 있다. 모하메드 바디는 우리에게 마을을 구경시켜주며 말했다. "우리 오아시스 마을은 영화 제작자들에게 인기가 매우 높다.

<바벨>(알레한드로 곤잘레스 이냐리투, 2006), <퀸 오브 데저트>(베르너 헤어조크, 2015), <나사렛 예수>(프랑코 제페렐리, 1977) 등은 모두 우리 마을에서 촬영됐다." 핀트 마을 100여 가구 중 5가구만 자동차를 소유하고 있으며, 폐허가 된 집이 수두룩하다. "하지만 영화 제작자들은 전쟁 장면을 찍을 수 있어서 오히려 선호한다."

모하메드 바디의 집은 넓고 수수했다. 이런 집과 야자나무, 관개시설을 관리하는 일은 만만치 않다. "촬영이 있을 때마다 모든 주민이 번갈아가며 일을 한다. 엑스트라는 일당 300디르함(약 27유로), 인부는 일당 200디르함(약 18유로)을 받는다." 주민들이 몇 세대, 몇 세기에 걸쳐 지켜온 오아시스 마을의 아름다움에 대한 대가는? "우리 오아시스가 배경으로 등장하면 여성단체에 300디르함을 지불하고, 특정 구획에서 촬영하면 그 주인에게 최대 3,000디르함(약 270유로)을 지불한다. 이곳 촬영비는 저렴하다. 그래서 영화 제작사들이 다시 찾는 것이다."

40년 전부터 와르자자트에 '달러 비'가 내리고 있지만, 드라타필랄레트 지방의 1인당 GDP는 여전히 1만 8,000디르함(약 1,630유로)으로 모로코 12개 지방 중 가장 가난하다. 모로코 평균 GDP의 절반을 갓 넘는 수준이다. 라바트 농경가축연구소(IAV Hassan II) 경제학자 나지브 아케스비는 다음과 같이 반문했다. "외국인들은 자연경관의 빛과 아름다움을 찾아 모로코에 오는데, 그런 것들은 미국에도 있다. 실상 비용 절감을 위해 오는 것이다. 엑스트라, 의상담당자, 목수, 미장이, 스태프 등 말이다. 영화는 섬유, IT처럼 노동집약적 산업이다. 수익을 극대화하기 위해 티셔츠는 방글라데시, 휴대폰은 베트남, 영화는 모로코에서 제작한다."

공식적인 최저 월급은 3,000디르함(약 270유로)이지만, 실상 노동자의 54%가 무계약으로 일하므로 이보다 적다. "모로코 석공의 실제 급여는 1,500~2,000디르함(약 135~180유로)인데, 그것도 일이 있을 때의 이야기다. 이런 상황이니, 사람들이 영화 촬영지에서 일하려고 필사적일 수밖에 없다. 독립 이후, 프랑스 북부 광산에서 일하려고 모라에게 매달렸듯 말이다."

오만한 프랑스인들의 멸시, 등골 휘는 현지인들

'와르자우드' 주민들을 활용하는 방식도 나라마다 각양각색이다. 모로코 10대 대형 제작사에 속하는 카스바 필름의 창립자 카림 데바그는 다음과 같이 딱 잘라 말했다. "그중 최악은 프랑스인이다. 미국인에게 영화는 비즈니스다. 미국인은 모로코에 와서 돈다발을 내밀고 서비스를 요구한다. 그런데 프랑스인은 자신을 대단한 아티스트라고 여기며, 모두가 예술을 존중하는 자세로 프로젝트를 대하길 바란다. 게다가 항상 돈이 부족하기 때문에 몇 푼이라도 아끼려고 식민지를 대하듯 멸시하는 태도로 현지인들의 등골을 뽑아 먹는다."

드라타필랄레트 주민들에 대한 가혹한 처우는 모로코 정부가 계획하는 개발정책으로 상쇄될까? 그렇지 않다. 나지브 아케스비는 다음과 같이 설명했다. "모로코는 외국인 투자자와 관광객을 현혹하는 화려한 인프라를 개발하는데 능숙하다. 우리의 멋진 고속도로를 예로 들어보자. 도로망 1,800km 중 1,000km는 수익을 내지 못하며, 30분을 운전해도 차 한 대 마주치지 못하는 경우도 있다. 탕헤르와 카사블랑카를 잇는 LGV(프랑스 TGV를 본뜬 모로코 고속철도) 노선도 마찬가지다. 와르자자트를 잇는 철도나 고속도로도 없다. 우리는 여전히 식민시대의 '쓸모없는 모로코' 사고방식에서 벗어나지 못하고 있다."

한편, 2008년 개시한 '모로코 그린 프로젝트'는 점입가경이다. "모로코 정부는 농기업들(일부는 유럽 자본)의 대규모 야자수 농장 설립을 지원하겠다고 밝혔는데, 여기에 대량의 물이 투입되기 때문에 정작 오아시스 마을들이 사용할 물이 부족해졌다." 드라타필랄레트 출신이자 라바트 농경가축연구소(IAV Hassan II) 교수였던 농학자 아흐메드 부아지즈는 이렇게 설명했다.

모로코인 현장책임자와 스태프들은 촬영현장에서 수십 년간 경험을 쌓으며 카메라, 프레이밍, 조명, 사운드, 전기, 기계, 의상, 메이크업 등 온갖 업무를 배웠다. 이후 마라케시, 라바트, 와르자자트에 학교가 설립됐으며, 학생들은 현재 실습부터 시작해서 외국 영화 촬영지에 활발히 채용되고 있다. 모로코에서 영화를 제작할 경우, 법적으로 인력의 25%를 모로코인(단역 제외)으로 고용해야 한다. 최근 열 번째 장편영화를 찍은 모로코 영화감독 압델하이 라라키는 "그 결과, 모로코는 뛰어난 기술자들을 얻었다"라고 말했다. "최근 나는 모로코 독립운동에 관한 영화를 찍었다. 폭발, 사격 등 모든 특수효과를 디지털에 의존하지 않고 예전 방식대로 현장에서 직접 만들 기술자들이 와라자자트에 있었다."

이 시스템의 진정한 승자는?

이처럼 긍정적인 상황에서도 미묘한 차이는 존재한다. 2011년에 마라케시 시각예술대학 ESAV를 졸업한 보조 촬영기사 함자 벤무사(33세)는 다음과 같이 설명했다. "사실 외국 제작자들은 우리를 온전히 신뢰하지 않기 때문에 보조 기술자로만 채용한다. 그래서 시키는 일

<모로코의 와르자자트>, 1986 - 해리 그뤼아트

만 수행하거나 번역 업무를 맡는다. 난 개인적으로 모로코 드라마 제작현장에서 일하길 선호한다. 여기선 진짜 촬영기사로 일할 수 있다. 주급으로 1,200유로를 받는데 꽤 만족한다. 다만, 프랑스처럼 고용이 불안정한 산업에 적용되는 실업보험은 없다. 일이 없으면 수입도 없다."

라바트에서 활동하는 프랑스계 모로코인 감독 소피아 알라위(33세)는 첫 장편영화 <아니말리아>로 선댄스 영화제에서 심사위원상을 수상했다. 그녀는 함자 벤무사

를 포함해 우리가 만난 모든 젊은 감독과 의견을 같이했다. "미국인들은 달러 뭉치를 들고 팀 전체를 데려온다. 그리고 모든 포지션에 모로코 기술자를 이중으로 배치한다. 모로코 기술자는 직함도 있고 급여도 높지만, 진짜 업무가 주어지지 않는다. 문제는 내가 모로코 기술자를 고용하고 싶어도 그들은 너무 높은 수준의 조건을 요구하며, 무엇보다 저예산 영화에 적응하지 못한다."

우리가 인터뷰한 사람들이 하나같이 꼽는 문제점이

할리우드 프로덕션이 한 번이라도 방문하면, 해당 지역 주민들은 영화 촬영을 방해하지 않는다는 조건으로 하루 100달러를 요구한다. 모로코 프로덕션 입장에서 감당하기 힘든 금액이다.

이 시스템의 진정한 승자는 모로코 출신 책임 프로듀서들인 듯하다. 그들에게는 모로코 영화산업 발전에 기여할 의무가 있다. 모로코영화센터(CCM)는 책임 프로듀서 자격을 유지하려면, 4년마다 모로코 장편영화 1편 또는 단편영화 3편을 제작하도록 요구한다. 그러나 칼리드 사이디 CCM 사무총장은 "실제로는 그렇게 빡빡하게 굴지 않는다. 모로코 영화산업에 매년 수천만 유로를 투자하는 기업을 방해하고 싶지는 않기 때문"이라고 넌지시 말했다.

34세의 왈리드 아유브 감독은 "책임 프로듀서들은 CCM이 요구하는 조건을 날림으로 처리한다. 이들은 CCM 지원금만 받고 아무런 책임도 지려 하지 않는다."고 지적했다. 단편영화 3편을 제작한 33세의 림 메즈디 감독은 "10년 전부터 알제리 영화도 흥미로워지고 튀니지 영화도 쇄신을 거듭했건만, 우리 모로코 영화는 왜 두각을 드러내지 못할까?"라며 안타까움을 드러냈다. 외국 영화 촬영지로 각광받는다는 장점이 모로코 국내 영화 발전의 걸림돌이 돼버린 듯하다. **ID**

또 있다. 일류 모로코 기술자들은 일정이 외국 영화 프로젝트로 이미 차 있기 때문에, 국내 영화 제작에 시간을 내지 못한다. 또한, 집이 아무리 작아도 조금이라도 아름다우면 가격이 높아진다는 문제도 있다. 압델하이 라라키 감독은 "페스 지역에 있는 모로코 전통가옥 리아드에서 촬영을 하고 싶었는데, 외국 프로덕션에서 한번 사용했던 집이라며 내가 제시한 금액의 5배를 불렀다"라고 말했다. 메디나(모로코 구시가지)의 경우도 마찬가지다.

글·피에르 돔 Pierre Daum
기자, 특파원

번역·이보미
번역위원

(1) 1,000디르함은 약 90유로에 해당된다.
(2) 'A celebration of 100 years of foreign film production in Morocco – 1919-2019', <CCM(Centre cinématographique marocain)>, www.ccm.ma
(3) 'Rapport sur l'investissement dans le monde 2022', 유엔무역개발회의(UNCTAD), 2022년 6월 9일, https://unctad.org
(4) Marie Cegarra, 'Mora, le négrier 노예상인 모라', <르몽드 디플로마티크> 프랑스어판 2000년 11월호.

윤리와 정치 사이에 놓인 생애 말기에 대한 논쟁

모두에게 존엄한 죽음을 보장하려면?

시민 자문기구 '생애 말기에 대한 시민 협약'이 '적극적 조력사' 허용에 찬성하는 입장을 표명했다. 프랑스 의회는 올 가을까지 구체적인 법적 테두리를 마련할 예정이다. 이미 10여 개 국가에서는 '적극적 조력사'를 허용하는 법률이 존재한다. 하지만 법제화만으로는 충분하지 않다. 공공의료 체계 보존 및 강화만이 진정한 환자의 선택권을 보장할 수 있을 것이다.

필리프 데캉 ▮〈르몽드 디플로마티크〉 프랑스어판 기자

"한 시간 전에 약을 먹었어. 자정이면 나는 이 세상에 없을 거야."

나치 수용소 생존자인 79세 할머니 모드와 자살 시도가 취미인 청년 해롤드의 이야기를 담은 영화 〈해롤드와 모드(Harold and Maude)〉 속 대사다. 해롤드는 모드로 인해 삶에 대한 의욕을 찾았지만 모드는 자살로 생을 마감한다. 1971년, 할 애쉬비 감독은 캣 스티븐스의 노래가 흐르는 이 컬트무비를 통해 죽음을 선택할 자유에 대해 질문을 던졌다. 1974년, 프랑스 생화학자 자크 모노를 비롯한 3명의 노벨상 수상자는 "존엄하게 생을 마감할 권리 보장"을 촉구했다.

이후 대부분의 선진국은 생애 말기 의료를 개선하는 법률을 채택해 고통을 완화 및 단축할 가능성을 도입했다. 많은 국가들이 법률 제정이나 판례를 통해 '소극적 조력사'를 합법화했다. 하지만 엄격한 조건이 충족될 경우 '적극적 조력사' 역시 허용하는 국가는 10여 개에 불과하다(지도 참조). 인구 고령화, 극심한 고통을 유발하는 질병의 확대, 종교의 쇠퇴를 배경으로, 칠레, 뉴질랜드, 캐나다 퀘벡주, 남아프리카공화국의 단체, 의회, 법원에서는 활발한 논쟁이 벌어지고 있다.

조력사 법제화의 선구자인 스위스는 1942년 이미 "이기적인 동기"가 없을 경우 "자살 조력"을 처벌하지

않는 형법을 채택했다. 21세기에 접어들자 스위스에서는 조력사 요청 건수가 크게 증가했다. 조력사로 생을 마감한 스위스 국민의 수는 2000년 이전 100명 미만에서 2021년 1,391명(외국 국적 환자 221명은 제외)으로 증가해 전체 사망자의 1.9%를 차지했다.(1) 2001년 "환자의 요청에 의한 안락사 및 조력사"에 관한 법을 채택한 네덜란드에서도 안락사 및 조력사로 생을 마감한 환자의 수는 매해 증가해 2022년 전체 사망자의 5.1%에 해당하는 8,707명을 기록했다.(2) 2016년부터 안락사와 조력사를 허용한 캐나다는 시행 첫해 1,018명이 의사 조력사를 선택했으며 이 수치는 2021년 10배로 증가했다.

프랑스에서는 40여 년 전 출간된 『죽음을 바꾸다(Changer la mort)』라는 책이 여론에 큰 영향을 미쳤다.(3) 이후 정기적으로 실행된 여론 조사에서 대다수의 프랑스 국민은 개인의 선택 존중과 '적극적 조력'에 찬성하는 입장을 보였다. 하지만 프랑스 의회의 입장은 달랐다. 가장 최근의 안락사 및 조력사 법제화 시도는 2021년 4월 올리비에 팔로르니 의원이 발의한 법안이다. 이 법안은 공화당 의원들의 반대에 가로막혔다. 환자들의 가슴 아픈 사연과 주변 국가들 및 의료계의 변화로 프랑스 의회의 입장이 바뀔 수도 있는 가능성이 열렸다.

엘리자베스 보른 총리는 이 문제에 대한 논의를 무

작위로 추첨된 시민 184명으로 구성된 '생애 말기에 대한 시민 협약'(이하 '시민 협약')에 일임했다. 시민 협약은 "현행 생애 말기 지원 체계는 의료 현장이 맞닥뜨리는 다양한 상황에 적합하지 않다"라는 합의에 도달했으며 자문위원 3/4이 "적극적 조력사" 허용에 찬성했다.(4) 지난 4월 3일, '시민 협약'의 제안을 수용한 에마뉘엘 마크롱 프랑스 대통령은 가을 전에 새로운 법안을 준비하겠다고 발표했다. 많은 관련자와 단체의 입장 표명이 뒤따랐다. 적극적 조력사 허용을 둘러싼 논쟁을 이

해하려면, 실질적 반대와 표면적 반대 의견을 구분할 필요가 있다.

개인 또는 공동의 선택, 자유 또는 평등

19세기 말, 프랑스 사회학자 에밀 뒤르켐의 연구 결과, 나이가 들수록 자살을 선택하는 비중이 높다는 사실이 밝혀졌다. 아프리카를 포함한 전 세계 모든 대륙의 자살률은 65세 이상, 특히 75세 이상 인구에서 급격히 높

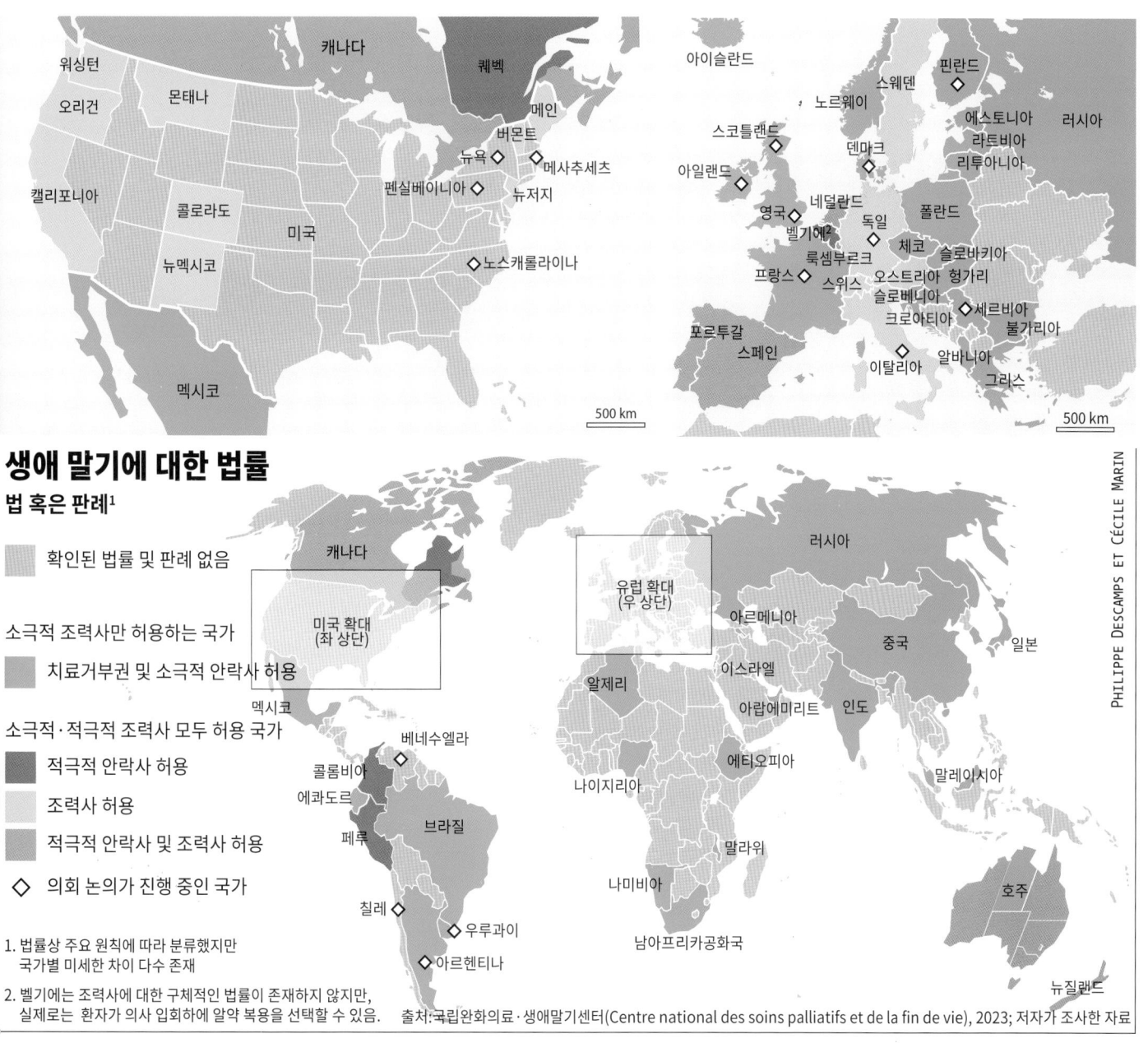

생애 말기에 대한 법률
법 혹은 판례[1]

확인된 법률 및 판례 없음

소극적 조력사만 허용하는 국가
치료거부권 및 소극적 안락사 허용

소극적·적극적 조력사 모두 허용 국가
적극적 안락사 허용
조력사 허용
적극적 안락사 및 조력사 허용

◇ 의회 논의가 진행 중인 국가

1. 법률상 주요 원칙에 따라 분류했지만 국가별 미세한 차이 다수 존재
2. 벨기에는 조력사에 대한 구체적인 법률이 존재하지 않지만, 실제로는 환자가 의사 입회하에 알약 복용을 선택할 수 있음.

출처: 국립완화의료·생애말기센터(Centre national des soins palliatifs et de la fin de vie), 2023; 저자가 조사한 자료

PHILIPPE DESCAMPS ET CÉCILE MARIN

아진다.(5) 시몬 드 보부아르는 50년 전 이미 이점을 지적했다. "노인 자살의 일부는 치료에 실패한 신경성 우울증의 결과지만 대부분 돌이킬 수 없고, 절망적이며, 견딜 수 없는 상황에 대한 자연스러운 반응이다."(6) 많은 이들이 조력사 합법화를 기다리지 않고 자살을 선택했으며, 또 죽음을 선택할 권리를 개인의 자유로 간주하며 이 권리를 행사하겠다는 의지를 밝혔다(박스기사 참조). 폴 라파르그(카를 마르크스의

딸)와 로라 마르크스 부부, 앙드레 고르와 도린 고르 부부는 각각 1911년, 2007년 동반 자살을 선택했다.

어떻게 하면 적절한 조건 하에 개인의 선택을 보장할 수 있을까? 프랑스 경제사회환경위원회(CESE)는 무엇보다 노령자와 환자가 "사회와 타인에게 짐"이 된 느낌을 받지 않도록 공동체가 이들을 책임져야 한다고 권고했다.(7) '시민 협약'의 자문위원 184명은 선언문 서두에서 "그 어느 때보다 모든 환자, 특히 임

종을 앞둔 환자를 지원하는 보건 체계를 강화할 필요가 있다"라고 강조했다.

3월 20일, 인권연맹, 교사연맹, 존엄사권리협회(ADMD), 국가정교분리운동위원회를 비롯한 총 18개 단체는 법적인 틀을 개선하기 위한 "진보주의 및 공화주의 동맹"을 형성했으며 4월 6일 "법적인 틀을 개선하기 위해서는 (완화 의료에 대한) 평등한 접근성을 보장할 수 있는 예산이 뒷받침돼야 한다"라고 강조했다.(8)

적극적 조력사, 소극적 조력사

1995년 이후 생애 말기에 관한 5개의 법이 제정됐지만 여전히 모호함이 존재한다. 이 중 최초로 도입된 법은 2005년 4월 22일 프랑스 의회가 만장일치로 채택한 일명 '레오네티'법이다. 이후 프랑스는 '소극적 안락사' 형태의 관행을 허용했지만 안락사라는 용어를 명시적으로 사용하는 대신 불치병 환자가 '무의미한 치료'를 거부할 수 있도록 허용해 "임종 과정을 연장하지 않는다"라는 표현을 사용했다. '레오네티'법 2조는 "불필요하고, 지나치며, 인위적인 생명 유지 외에 다른 효과가 없는" 일부 의료 행위를 시행하지 않거나 중단할 수 있다고 규정한다. 공중보건법(L.1110-10조)은 "완화 의료"의 목적을 "통증 및 정신적 고통 완화"에 제한했다. 환자의 명시적 요청

이나 사전연명의료의향서에 의해 치료 행위를 중단하면 환자는 얼마 지나지 않아 사망한다.

하지만 '과잉 치료'와 '안락사' 사이의 중간을 추구한 프랑스의 접근법은 이내 한계를 드러냈다. 2012년 12월 디디에 시카르가 프랑수아 올랑드 대통령에게 제출한 보고서를 비롯한 다수의 보고서는 완화 의료 접근성 문제를 고발했다. 시카르 보고서 발표 몇 달 전 대선 후보 시절의 프랑수아 올랑드는 "존엄하게 생을 마무리할 수 있는 의료 조력"을 허용하겠다는 공약을 내세웠다. 하지만 2016년 2월 2일 채택된 일명 '클래이-레오네티'법에서도 별다른 진척은 없었다. 이 법은 완화 의료 접근성을 개선하고 사전연명의료의향서의 구속력과 대리 의사 결정권자의 권한을 강화했다. 하지만 '클래이-레오네티'법 3조는 매우 특정한 경우에만 "강한 진정제를 지속적으로 투여해 사망 시점까지 의식불명 상태를 유지"할 수 있는 권리를 인정하는 데 그쳤다.

강한 진정제를 지속적으로 투입한 상태로 사망한 환자의 수에 대한 신뢰할 만한 데이터는 아직 존재하지 않는다. CESE는 "모호하고 심지어 위선적인" 일부 용어 때문에 "해석의 문제, 즉 남용의 위험"이 있다는 의사들의 우려에 주목했다. CESE는 또한 '클래이-레오네티'법은 환자와 환자 가족에게 혼란을 유발한다고 지적했다. 환자 스스로 안락사를 희망하는 경우도 있는 반면 강제로 안락사 당할까봐 두려워 마취 자체를 거부하는 환자도 있기 때문이다. '시민 협약'은 강한 약물을 투여해 진정상태를 지속시키는 방식은 "상대적으로 거의 사용되지 않으며 적용이 쉽지 않고 국내 관행이 일치하지 않아 더 이해하기 힘든 복잡한 상황"을 야기한다고 지적했다.

프랑스 의학 아카데미는 "중증 불치병으로 임종이 임박한" 환자의 경우 현행법 체계로도 충분하다는 입장이다.(9) 하지만 그 한계 역시 인정하며 임종이 임박하지 않은 환자의 앞날을 결정할 법안을 준비 중인 의원들에게 질문을 던졌다. "회복 불능 상태에서 엄청난 공포와 고통에 시달리는 환자가 자신의 상태가 계속 악화되는 것을 방관하지 않고, 다른 이들도 이를 지켜보지 않기를 바라는 정당한 요구를 어떻게 거부할 수 있는가?"

완화 의료 혹은 적극적 조력사

2022년 대선에서 이 문제에 대한 우파와 좌파의 입장은 극명하게 갈렸다. 발레리 페크레스, 마린 르펜, 에릭 제무르, 니콜라 뒤퐁에냥은 완화 의료 개선에 초점을 맞췄다. 안 이달고, 나탈리 아르토, 장뤽 멜랑숑, 야니크 자도, 필리프 푸투, 파비앵 루셀은 조력사 법제화를 주장했다. 장 라셀과 에마뉘엘 마크롱은 대대적인 공개 토론 또는 '시민 협약'을 통한 논의를 제안했다. 완화 의료의 부실성과 개선 필요성은 모두가 동의하는 부분이다. 정부는 공공 보건 전문가인 프랑크 쇼뱅 교수에게 완화 의료망 구축 10개년 계획 수립을 맡겼다. 하지만 일부 의료진, 대부분의 우파 의원, 프랑수아 브라운 전 보건장관을 비롯한 일부 마크롱 지지자들은 현상 유지를 원한다. 상원에 제출된 한 보고서는 이들의 입장을 대변한다.

"완화 의학은 1990~2000년대에 큰 발전을 이룩했다. 프랑스 국민이 여전히 열악한 상황에서 임종을 맞는 것은, 전국적인 완화 의료망이 구축되지 않았기 때문이다. 따라서 프랑스가 나아갈 길은 적극적 조력사 합법화가 아니라 완화 의료 서비스망 구축이다. 적극적 조력사는 만족스러운 의료 서비스의 공급 부족 때문에 불가피한 선택이 될 위험성이 크다."(10) 프랑스 주교회의 역시 완화 의료에 초점을 맞추는 "프랑스식 방식"을 옹호하며 "가장 바람직한 것은 죽음에 대한 적극적 조력이 아니라 삶에 대한 적극적 조력이 아닐까?"라고 질문했다.(11)

프랑스 완화의료지원협회(SFASP)도 같은 입장이다. 클레르 푸르카드 SFASP 회장은 "인위적 임종의 합법화보다 더 시급한 문제는 모든 국민이 프랑스 전역에서 완화 의료의 혜택을 누릴 수 있도록 정한 현행 법률을 제대로 적용해 마지막 순간까지 존엄한 삶을 누릴 기본권을 모든 국민에게 보장하는 것"이라고 주장했다.(12) 반면, ADMD가 이끄는 간병인 단체는 "길고 느리며 고독한 임종 과정"을 강요하는 현 체계와 "의식이 있는 상태에서 환자 스스로 받아들이고 친지 및 간병인이 함께하는 빠른 임종"을 비교하며 "의식과 의사결정 능력이 있

는 환자에게 제공할 수 있는 최상의 의료 서비스는 존엄성을 지키기 위한 적극적 조력사를 요청할 때 이를 허용하는 것이다"라고 주장했다.(13)

'시민 협약'은 생애 말기 지원 서비스의 중요성을 충분히 인정했다. '시민 협약'은 "누구나 어디서든 접근 가능한 완화 의료 서비스 제공"을 위한 방안들을 제안하며 이를 실현하기 위한 수단으로 홍보 캠페인, 의료 서비스 개선, 재택치료, 전국적인 의료망 구축, 간병 인력 교육, 예산 할당 등을 제시했다. '시민 협약'은 "어떤 경우에도 환자의 의사와 자유 의지가 우선한다"는 기본 원칙을 인정하며 "현행 제도의 완전한 적용을 보장하는 것만으로는 충분치 않다"는 결론에 도달했다.

안락사 또는 조력사

프랑스 국가윤리자문위원회(CCNE)는 2022년 9월 발표한 권고문에서 "임종이 임박하지는 않았지만 치료로 완화할 수 없는 고통에 시달리는 일부 중증 불치병 환

"나는 선택할 자유를 원한다"

2022년 12월 7일, 나는 집 근처 라자르자트(La Jarjatte) 스키장(드롬(Drôme)주 소재)에서 그해 겨울 첫 산악 스키를 탔다. 도착 지점을 코앞에 두고 넘어진 나는, 머리를 심하게 부딪혔다. 몸을 움직일 수가 없었다. 구조 헬기가 출동했고 나는 가프를 거쳐 마르세유로 이송됐다. 사소한 낙상도 삶을 순식간에 바꿔버릴 수 있다. 나는 마비된 몸에 갇힌 포로 신세가 됐다. 엄청난 정신적 충격에 휩싸였다. 모든 빛이 사라지고 암흑이 나를 뒤덮는 듯했다.

흡수되지 않은 혈종으로 인한 척수 압박이라는 진단이 내려졌다. 지난 9개월 동안 의사들은 미미하지만 호전될 가능성이 있다고 나를 위로했다. 하지만 마비된 몸에 갇혀버린 나는 의사들의 말을 믿지 않는다. 너무 잔인했다. 나는 '의식이 있는 식물인간'이 돼버렸다. 이제 내 몸에서 내 의지로 움직일 수 있는 부분은 오직 뇌뿐이다. 이런 상황이 얼마나 지속될 것인지 가늠할 수 없다. 끝이 보이지 않는 터널 속에 갇힌 듯하다.

나는 이내 결심을 굳혔다. 조금이라도 몸을 움직이기 위해 매일 사투를 벌일 만큼 나는 강하지 않다. 사고 이틀 후, 마르세유 병원에 입원 중이던 나는 "최대한 빨리 단식투쟁을 시작"하기로 결심했다. 내가 20년만 젊었다면, 내 생각은 완전히 달랐을 것이다. 하지만 79세인 나는 이미 충분히 살았다고 생각한다. 그저 생존에 불과한 삶에 적응할 여력이 없다. 더 이상 애쓰고 싶지 않다. 이것은 정말 개인적인 결정이다.

내 아들 야니크는 SNS에서 친구 그룹을 만들어 간병 일정표를 짰다. 100여 명의 사람들이 이에 동참했다. 당시 알프드오트프로방스(les Alpes-de-Haute-Provence)의 의료시설에 6개월간 입원 중이던 나에게, 먼 거리에도 불구하고 매일 한 명씩 찾아와 식사를 챙겨줬다. 심지어 사부아 퐁뒤를 만들어 온 사람도 있었다! 한번은 음악가 친구들이 찾아와 시설 내 모든 환자들을 위해 공연을 해주기도 했다. 나는 많은 보살핌을 받았다. 가장 내밀한 대화도 나눴다. 내 친구들은 내 결정을 받아들였다. 누구도 내 마음을 돌리려 애쓰지 않는다.

나는 가족과도 내 결정을 의논했다. 내 아내와 두 자녀는 전적으로 내 선택에 달린 문제라고 말했다. 야니크는 내게 "부모님을 돌보는 일이 부담스럽지는 않다. 계획과 준비가 필요하지만 내가 선택한 일이다. 지난 몇 달 동안 해왔고 지금도 순조롭다. 우리는 전보다 가까워졌다. 나는 아버지의 선택을 존중한다. 하지만 다른 사람들을 편하게 해주기 위한 선택이라면, 반대한다"라고 말했다.

8월 초, 나는 집으로 돌아왔다. 사회와 내 지인들은 전적으로 나를 돌봐줄 준비가 돼 있고 실제 매일 돌봐주고 있다. 하지만 나는 짐이 되고 싶지 않다. 나는 항상 복지국가와 약자와의 연대를 옹호해 왔다. 병원 및 재활 시설 직원들과 친구들에게 감사 인사를 전한다. 내 '용기'를 격려하는 이들도 있지만, 내 결정은 비겁한 선택일 수도 있다. 포기하지 않는 것이 더 용기 있는 선택일지도 모른다.

나는 사전연명의료의향서를 작성하지 않았다. 다른 많은 이들처럼 이 문서의 존재를 몰랐기 때문이다. 나는 35년 전에 암에 걸린 적이 있다. 예후가 좋지 않은 악성 종양이었다. 하지만 나는 암에 맞서 싸웠다. 그때는 자녀들이 아직 어려 독립을 하기 전이었다. 또 나는 지역 생산자들과 함께 양모 상점을 운영하고 있었다. 암과 싸울

자의 경우 법이 허용하는 범위 내에서 이 비참한 고통에서 벗어날 수 있는 방법을 항상 찾을 수 있는 것은 아니다"(14)라고 인정했다. 변화의 필요성을 인정했다면 새로운 법적 틀부터 설정해야 한다. "의사는 치명적인 약물을 투여해 고의적으로 환자를 사망에 이르게 할 수 없다"는 이유로 안락사를 거부하는 프랑스의사협회도 이제 조력사의 가능성을 고려하고 있다.(15)

미국 오리건주는 1997년 "의사가 처방한 치사량의 약물을 환자가 직접 복용 및 주입하는 임종 방식"을 허용하는 법률을 채택했다. 이후 독일, 오스트리아, 이탈리아를 비롯한 다수의 국가가 오리건주의 뒤를 따랐다. 환자는 마지막 순간까지 결정을 번복할 수 있다. 이 법률 덕분에 환자는 자신의 운명을 스스로 결정할 수 있고 의료진은 환자의 마지막 순간에 대한 책임에서 자유롭다. 적극적 조력사를 선택한 오리건주의 환자 1/3은 처방된 약물을 투여하지 않았다. 실행에 옮기기 전에 사망했거나 결정을 번복했기 때문이다.(16) 반면 이 법은 신체적으로 약물을 자가 주입할 능력이 없는 환자에게는 적용

이유가 충분했다. 다른 생각은 해본 적도 없다. 같은 사람, 같은 시련이라도 직면한 시기에 따라 결정은 달라질 수 있다.

나는 자식에 대한 소유욕이 매우 강한 홀어머니 밑에서 자랐다. 어린 시절 내게 자유는 매우 소중한 가치였다. 지금 나는 바로 그 자유를 위해 싸우고 있다. 다른 사지 마비 환자가 내게 묻는다면, 나는 겁쟁이이고 쉬운 길을 택했다고 인정할 것이다. 하지만 청년이 내게 묻는다면, 나는 확신에 찬 목소리로 내 선택을 옹호할 것이다. 프랑스에서 생의 마지막을 선택할 자유에 대한 논의가 진전이 전혀 없는 것은 종교의 영향력 때문이다. 내 이성은 더 높은 의식의 존재를 인정할 수 없다. 나는 가톨릭 신자로 자랐고 첫 영성체도 받았다. 하지만 산에 올라 하늘에서 빛나는 수많은 별을 보며, 나는 신이 존재하지 않는 증거라고 생각했다. 나는 사후세계에 대한 기대가 없다.

"프랑스에서도 이런 선택권을 가질 때가 됐다"

왜 이 글을 기고하는가? 프랑스 사회, 특히 법을 바꾸기 위해서다. 대통령은 많은 약속을 했지만 실현된 것은 전혀 없다. 우리는 선택의 자유를 보장해야 한다. 나는 '생애 말기에 대한 시민 협약'의 논의를 지켜봤다. 이들의 논의는 올바른 방향으로 나아갔다. 변화를 주저하는 것은 의료계다. 일부 의료진 입장에서는 받아들이기 힘든 변화라는 사실을 이해한다. 하지만 나는 내 입장을 전적으로 이해하는 의사들과도 의견을 교환했다. 올해 가을, 내 계획을 실행에 옮길 예정이다. 프랑스의 상황이 변한다면 더 기다릴 의향도 있다. 의학의 발전이라는 만약의 가능성도 남겨뒀다.

하지만 솔직히, 내 결정은 변한 적이 없다. 의지를 관철시키기 위해 벨기에나 스위스행을 택하는 사람도 있다. 방법을 모르거나 재정적 제약으로 계획을 실행하지 못하는 사람도 있다. 벨기에와 스위스의 조력사 비용은 각각 약 6,000유로, 1만 3,000유로에 달한다. 참으로 불공평한 일이다! 우리의 기본권은 명백한 불평등을 겪고 있다. 내 계획 실행의 첫 단계는 벨기에 의사와의 화상 회의였다. 다음 단계는 벨기에 현지로 가서 정신과 의사와의 면담을 거치는 것이다. 나와 같은 사람들이 늘어난다면, 국가는 결국 안정 장치를 동반한 법 개정에 나서야 할 것이다.

내 삶을 돌아보면, 나는 일정한 논리를 가지고 살아왔다. 황량한 외딴 산골에 정착한 것은 내 선택이었다. 농사를 지을 때도 나는 생산성 지상주의, 농약 사용, 집약적 농업에 강하게 반발했다. 나는 농민연맹의 회원이었으며 노조 활동의 한계를 느낀 후에는 정치에 몸담아 내 마을에서 3선 시장을 역임했다. 자화자찬으로 들릴지도 모른다. 하지만, 이런 모든 시도를 할 수 있었던 것은 내가 공익을 추구하는 사람이었기 때문이다. 적어도 나는 그렇게 믿고 싶다.

삶의 마지막을 선택할 자유를 위한 내 투쟁도 같은 맥락에 속한다. 우리는 아직 이 자유를 쟁취하지 못했다. 과거 낙태 합법화 이전 부유한 여성들이 영국행을 선택했듯이 오늘날 일부 사람들은 프랑스 주변국에서 이 자유를 누릴 수 있다. 이제 모두가 이런 선택권을 가질 때가 됐다. **lb**

글·장클로드 가스트
은퇴 농민, 전 생쥘리앵앙보셴(Saint-Julien-en-Beauchêne) 시장

번역·김은희
번역위원

되지 않는다. CCNE는 "다른 환자에게는 조력사를 허용하면서 신체적 핸디캡이 있는 환자의 고통 완화는 거부하는 것이 과연 정당한가?"라고 질문했다.

벨기에는 안락사만 처벌 대상에서 제외했다. 몇 년 전부터 안락사와 조력사 모두 허용하는 네덜란드, 룩셈부르크, 캐나다 등에서는 대부분의 환자가 의료진에 의한 약물 투여를 선호했다. 이 문제에 대해서는 '시민 협약' 내부에서도 입장 차이를 보였다. 자문위원의 40%는 두 가지 적극적 조력을 모두 보장해야 한다고 주장한 반면, 10%는 조력사만, 3%는 안락사만 허용해야 한다는 입장을 보였다. 18%는 모든 적극적 조력에 반대했으며 28%는 조력사와 더불어 특별한 경우에 한해 '예외적 안락사'를 허용해야 한다는 입장을 보였다.

사전연명의료의향서의 중요성

오랜 세월, 의사들은 직업윤리를 앞세워 큰 영향력을 행사해 왔다. 그동안 여러 법을 거치며 환자에게 부여된 권리는 무조건적인 것은 아니다. 적극적 조력사를 허용하려면 여러 법률적 합의가 필요하다. 형법상 간병 인력의 환자 임종 조력을 금지하는 조항을 삭제하고, 직업적 양심을 인정하는 조항을 마련해야 한다. 환자는 반복적으로 의사를 피력해야 하며 환자의 의사는 신중히 검토돼야 한다. 외부의 압력이 개입할 여지가 있어서는 안 된다. 환자는 분별력이 온전한 상태여야 하며 질병 악화나 사고로 분별력이 손상된 경우 사전연명의료의향서와 대리 의사 결정권자가 결정적인 역할을 한다. 사전연명의료의향서의 중요성을 알리는 것이 시급한 이유다. 현재 프랑스 국민 5명 중 1명 미만(65세 인구에서는 1/3)만이 사전연명의료의향서를 작성했으며 57%는 이 서류의 존재조차 모르고 있다.(17)

의학적 소견의 합의 수준, 제도 모니터링 방식, 이의 제기 방법 등 일부 세부 제도에서는 국가별 차이가 존재한다. 모든 국가가 치유 및 고통 완화 불능을 조건으로 정했지만 기대 수명 예측은 이 조건에 해당하지 않는다. 신뢰성이 떨어지기 때문이다. 여전히 논쟁의 대상인 조건들도 있다. 관련 환자 수가 많을수록 더 치열한 논쟁이 필요하지만 현실은 그렇지 않다.

<이 사람을 보라>, 2021 - 제롬 보렐

치매 환자 일부에게 안락사를 허용하는 네덜란드의 경우 2022년 안락사로 사망한 환자 중 치매 환자의 비중은 2.8%에 불과했다. 안락사를 신청한 환자들은 대부분 암, 신경계 혹은 복합 질환으로 고통받는 이들이었다. 2014년 안락사 연령 제한을 전면 철폐한 벨기에서 지금까지 안락사가 허용된 미성년자는 4명에 불과했다. 이들은 모두 매우 특수한 질환을 앓고 있었다. 캐나다 퀘벡주에서는 미성년자 안락사 허용 여부 및 치료 불가 중증 신경인지 장애 진단을 받은 환자의 안락사 사전 신청 가능성에 논의가 현재 진행 중이다.(18)

고령화로 인한 사회·경제적 손실과 비경제활동 인구에 대한 폄하를 방지하기 위한 더 복합적인 보호막 구축이 필요하다. CCNE는 "노령층이 인간 생명 경시 풍조에 동화돼 스스로를 사회에서 배제할 수 있다"라고 경고하며 "모든 사회 구성원에 대한 연대와 형제애라는 책임감으로 이 용납할 수 없는 추세에 대응"할 것을 촉구했다.

죽음에 대한 질문은 지난 7월 11일 94세를 일기로 타계한 유명 작가 밀란 쿤데라의 『이별의 왈츠(La valse aux adieux)』를 관통하는 주제다. 이 작품 속에서 야쿠프는 조국을 떠나기 전날 올가에게 푸른 알약을 보여주며 말한다.

"이건 내게 원칙의 문제야. 모든 인간은 성인이 되는 날 엄숙한 예식을 거쳐 독약을 받아야 해. 자살을 부추기기 위함이 아니야. 반대로 더 큰 확신과 평온을 누리며 살기 위해서야. 자신이 삶과 죽음을 결정할 수 있음을 알면서 살기 위해서지."(19) 🄛🄓

글·필리프 데캉 Philippe Descamps
<르몽드 디플로마티크> 프랑스어판 기자

번역·김은희
번역위원

(1) 'Causes de décès 사망 원인', 스위스연방통계국, 2023년 4월 17일자 자료, www.bfs.admin.ch

(2) 'Jaarverslagen 2022 2022년 연보', Regionale Toetsingscommissies euthanasie, www.euthanasiecommissie.nl

(3) Léon Schwartzenberg & Pierre Viansson-Ponté, 『Changer la mort 죽음을 바꾸다』, Albin Michel, Paris, 1977.

(4) 'Rapport de la Convention citoyenne sur la fin de vie 생애 말기에 대한 시민 협약 보고서', 프랑스 경제사회환경위원회(Conseil économique, social et environnemental), 2023년 4월, www.lecese.fr

(5) 'Prévention du suicide, l'état d'urgence mondial 자살 예방. 전 세계적 비상사태', 세계보건기구(WHO), Genève, 2014.

(6) Simone de Beauvoir, 『La Vieillesse 노년』, Gallimard, Paris, 1970.

(7) 'Fin de vie : faire évoluer la loi? 생애 말기. 법 개정의 필요성?', 프랑스 경제사회환경위원회(Conseil économique, social et environnemental), 2023년 5월, www.lecese.fr

(8) 'Le Pacte progressiste fin de vie salue les travaux de la Convention et appelle le gouvernement et les parlementaires à prendre leurs responsabilités 진보적 생애 말기 협정은 '시민 협약'의 결정을 환영하며 정부와 의회가 책임을 다 하길 촉구한다', 존엄사권리협회(Association pour le droit de mourir dans la dignité), 2023년 4월 6일, www.admd.net

(9) 'Favoriser une fin de vie digne et apaisée : répondre à la souffrance inhumaine et protéger les plus vulnérables 존엄하고 평화로운 생애 말기: 비인간적인 고통에 대한 대응과 취약계층 보호', 프랑스 의학아카데미 권고문, 2023년 6월 27일 총회, www.academie-medecine.fr

(10) Christine Bonfanti-Dossat, Corinne Imbert & Michelle Meunier, 사회보장위원회 위임 보고서, 'Fin de vie : privilégier une éthique du soin 생애 말기: 간병 윤리 강조', 보고서, 상원, 2023년 6월 28일.

(11) 프랑스 주교회의 상임위원회 선언문, 2022년 9월 24일.

(12) 'Fin de vie, les données du débat 생애 말기를 둘러싼 논쟁의 자료' SFAP, 2023년 3월, https://sfap.org

(13) 'Fin de vie : "Nous, professionnels de santé, disons haut et fort que l'aide médicale à mourir est un soin" 생애 말기: "의료진은 의료조력사도 일종의 치료임을 강력히 주장한다", <르몽드>, 2023년 2월 6일.

(14) 'Avis 139 – Questions éthiques relatives aux situations de fin de vie : autonomie et solidarité 권고문 제 130호-생애 말기에 관한 윤리적 문제: 자율성과 연대', 2022년 9월 13일, www.ccne-ethique.fr

(15) 'Fin de vie et rôle du médecin 생애 말기와 의사의 역할', 국립의사협회(Conseil national de l'Ordre des médecins) 2023년 4월 1일, www.conseil-national.medecin.fr

(16) Oregon Health Authority, 'Oregon Death with Dignity Act, 2021 Data Summary', Salem, 2022년 2월 28일.

(17) 'Les Français et la fin de vie 프랑스인과 생애 말기', BVA, 2022년 12월 8일, www.bva.fr

(18) 'Rapport annuel d'activités du 1/04/21 au 31/3/22 2021년 4월 1일~2022년 3월 31일 연례 활동 보고서', 생애 말기 의료 위원회, Québec.

(19) Milan Kundera, 『La Valse aux adieux 이별의 왈츠』, Gallimard, 1976.

아이리시 뷰티의 탄생

맥도나의 〈이니셰린의 밴시〉

정문영 ▮영화평론가

지난 3월, 마틴 맥도나의 4번째 장편영화 〈이니셰린의 밴시〉(The Banshees of Inisherin, 2022)가 개봉됐다. 아카데미 시상식에서 8개 부문 9개에 걸쳐 유력후보에 올랐으나, 한 부문도 수상하지 못한 아쉬운 결과가 발표된 직후다. 그러나 이 영화는 "절대 놓칠 수 없는 걸작"이라는 극찬을 받으며 베니스국제영화제, 골든 글로브, 영국 아카데미를 비롯해 유명한 국제 시상식과 영화제에서 120여 개 부문을 수상하고 330여 개 부문에서 후보로 지명됐다.

맥도나의 최신작인 이 영화는 『이니시어의 밴시』(The Banshees of Inisheer)를 각색한 작품으로 보인다. 극작가로서 그의 데뷔작인 코네마라 삼부작에 연이어 발표한 두 번째 삼부작, 아란 삼부작 중 그가 후일 다시 쓰겠다며 출판을 보류했던 작품이다. 물론, 원전이 미출판인 관계로 이 영화와의 상호텍스트성을 확인할 수는 없다. 영화의 배경도 실제 섬 이니시어가 아니라 이니셰린이라는 가상의 섬이다. 그러나, 영화 〈이니셰린의 밴시〉가 미출간 희곡 『이니시어의 밴시』를 각색한 작품임은 분명해 보인다. 그 근거는 제목의 유사성과 연극성 외에도 영화 속에 산재해있다.

단기간에 연극계에 성공적으로 입문한 맥도나는 자신의 극작 동기가 연극계보다 영화계 진출을 위한 것임을 주저 없이 밝혔다. 사실 그의 데뷔작들은 존 밀링턴 싱의 연극에서 따온 파편들을 쿠엔틴 타란티노 영화의 포스트모던 스타일로 재구성한 것이라는 간결하면서도 폄하적인 평가를 받기도 했다. 이에 "싱과 타란티노 사

이의 혼종"(1) 극작가라는 레벨이 붙은 맥도나의 극작은 어쨌든 시작부터 영화와의 긴밀한 연관성, 즉 연극과 영화의 상호매체성을 전제로 하고 있다는 것은 사실이다. 이런 관점에서 20여 년 전 쓴 아란 삼부작의 마지막 작품의 각색영화 〈이니셰린의 밴시〉는 초기의 그의 연극과 영화의 상호매체성과 아일랜드 서부, 골웨이에서 찾고자 한 아일랜드성(Irishness)에 대한 다시 보기를 영

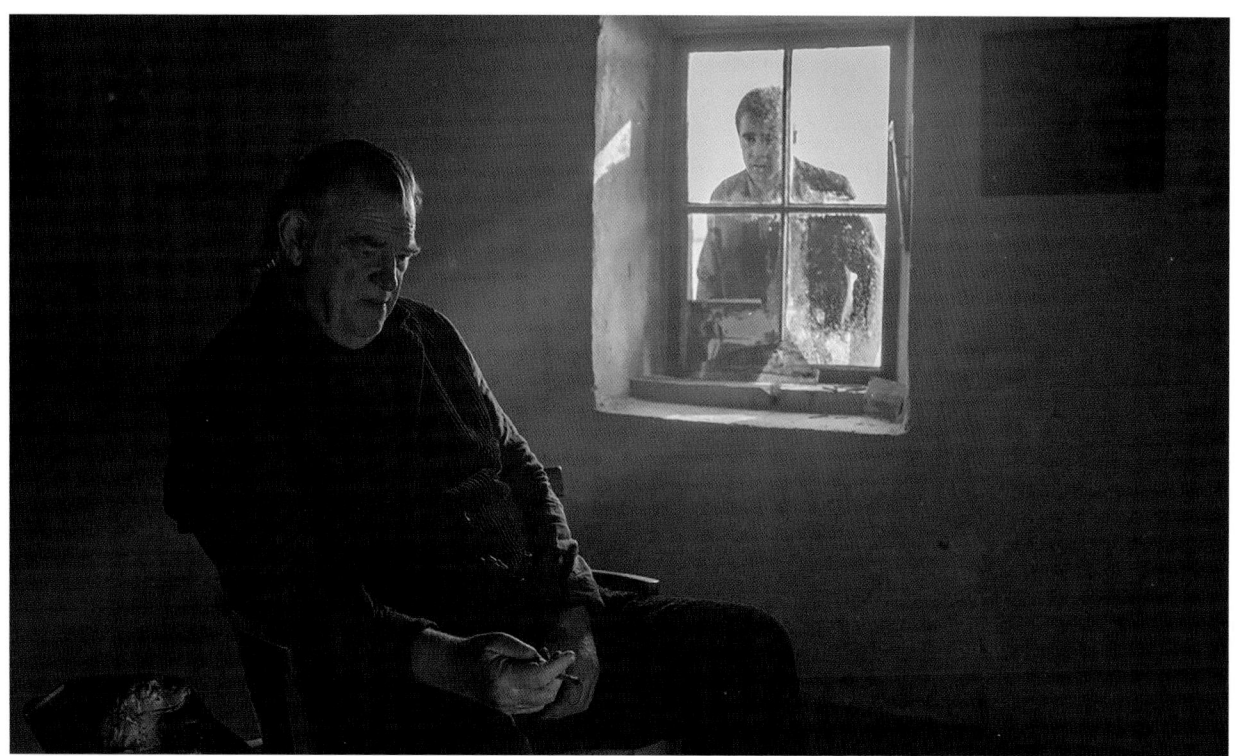

화를 통해 시도한 작품으로 볼 수 있다.

아일랜드 이주 노동자의 아들로 런던에서 태어나 그곳을 기반으로 작품 활동을 시작했던 맥도나의 연극과 영화에서 재현된 아일랜드는 사실성이 결여된 상상의 아일랜드라는 지적을 피할 수는 없다. 그러나 그의 특이한 입지, 아일랜드의 안과 밖을 넘나드는 '주변인'의 입지는 오히려 안에서 또는 밖에서는 볼 수 없는 아일랜드 사회의 다양한 경험들과 복합적인 문제들을 볼 수 있고 드러낼 수 있는 동인을 생성할 가능성도 내포하고 있다.

그의 이니셰린은 가상의 섬으로 구축된 연극적이고 인위적인 스펙터클이다. 이런 연극성에 기반을 둔 아일랜드 영화는 그 사회가 당면하고 있는 실제적인 상황과 이슈를 다루기에는 한계가 있다는 지적은 당연하다. 그러나 이 영화의 관심사는 아일랜드가 당면하고 있는 정치적, 사회적 현실의 문제들 자체가 아니다. 이 영화가 탐구하고자 하는 것은 현실적 문제들을 야기하고 대응하는 주류 사회적, 습관적 인식들로는 간과할 수 없는 인위적인 스펙터클의 이면에 작동하고 있는 폭력과 야만의 본질적 세계이며, 그 속에서 찾을 수 있는 아일랜드

성, '아이리시 뷰티'인 것이다.

예이츠 "순수한 아일랜드성의 마지막 보루"

이 영화는 맥도나의 기존 영화들과는 달리 시대적 배경을 아일랜드 내전이라는 역사적 사건이 진행되고 있는 1923년으로 특정화하고 있다. 그러나 내전은 그야말로 이 영화의 먼 배경이 될 뿐이다. 수시로 들리는 대포 소리는 등장인물들이 겪고 있는 심리적 동요를 드러내는 청각 이미지로 사용되고, 어느 쪽이 우세인지 전세가 어떤지는 이곳 이니셰린 주민들의 관심 밖 뉴스일 뿐이다.

이 영화가 다루고 있는 사건은 내란이라는 큰 전쟁이 아니라 이니셰린의 두 남자, 파우릭(콜린 파렐)과 콜름(브렌단 글리슨) 사이의 작은 전쟁이다. 이 영화 또한 맥도나의 다른 영화들처럼 연극성을 기반으로 비극의 삼일치를 따르고 있다. 이니셰린이라는 한 장소를 벗어나지 않고, 2023년 4월 1일부터 '며칠'이라는 시간이 흐르는 가운데 두 남자 사이의 전쟁이라는 단일 사건을 다

룬다. 그리고 이 사건에 대한 개입과 관객의 역할을 하는, 그리고 연주와 합창을 하는 선술집 손님들과 섬 주민들의 코러스 기능까지 갖춤으로써 비극의 전통을 따르고 있다.

이 영화는 맥도나의 기존 영화들처럼 블랙 코미디, 희비극(Tragic comedy) 장르로 분류된다. 그러나 '생각하는 사람' 콜름과 '다정한 사람' 파우릭, 파우릭의 똑똑하고 다정한 여동생 시오반 그리고 파우릭보다 더 바보 취급을 당하는, 셰익스피어의 바보광대(Fool)를 연상시키는 도미닉을 연기한 배우들의 열연이 담긴 이 영화("도합 60개 이상 연기상을 휩쓴 미친 앙상블")는 비극적 연극성이 부각된 영화다. 이렇게 두 남자 사이의 코믹하지만 진지한 사건을 다룬 이 영화는 '테리빌리타(Terribilità, 공포감마저 드는 극한의 아름다움)'의 아일랜드성을 추구한다.

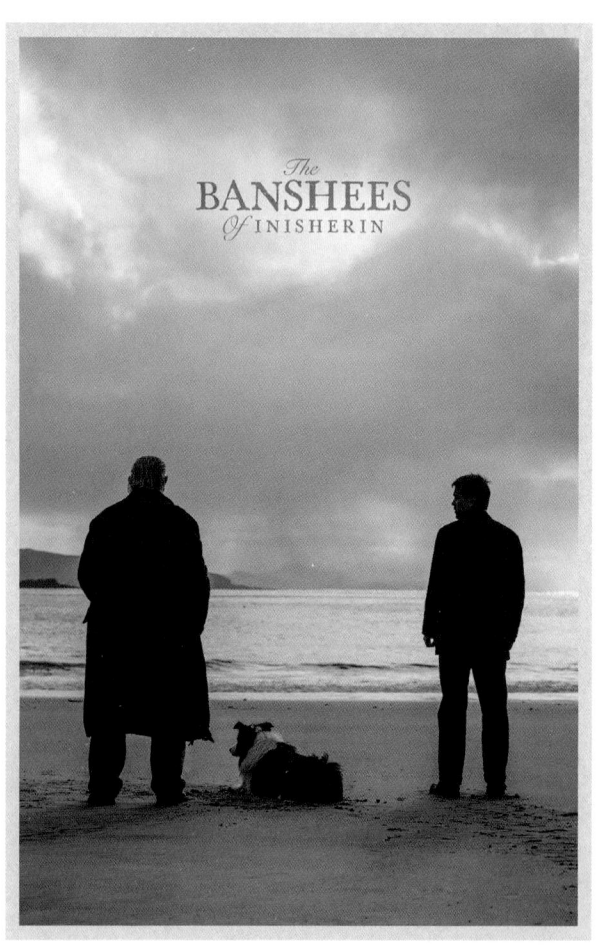

"무서운 아름다움", 1916년 부활절 봉기

이런 작은 사건 속 비극을 통해 "슬픈 아일랜드"의 "비극적 운명"(2)이 탄생시킨 아이리시 뷰티를, "광활한 자연 본래 그대로"로 담아낸 "가장 아름다운 아일랜드 영화"라는 과찬의 평가를 받을 만하다. 아일랜드 민족주의자들과 윌리엄 버틀러 예이츠와 싱과 같은 1세대 극작가들에게 고립되고 근대화되지 않은 농촌 아일랜드 서부는 영국의 식민 통치로 오염되지 않은, 즉 영국화 되지 않은 순수한 아일랜드 정신을 간직하고 있는 곳이다. 애비 극장을 중심으로 아일랜드 문예부흥 운동을 이끈 시인 예이츠는 특히 골웨이의 아란 제도를 "순수한 아일랜드성의 마지막 보루"(3)가 되는 신화적인 장소로 여겼다.

한편, 싱은 아란 섬 주민들이 고양된 삶을 살면서 애비 극장이 고취시키고자 한 순수한 아일랜드성에 대한 환상을 부추기지 않았다. 예이츠보다는 싱을 계승하는 것으로 평가되는 3세대의 대표적 극작가 맥도나의 삼부작 작품들처럼 이 영화 또한 이니셰린 섬 주민들의 삶이 순수한 아일랜드성을 간직하고 있다는 환상을 불러일으키지 않는다. 그러나 맥도나의 다른 삼부작 작품들이 배경으로 한 실제 아란 제도의 섬들과는 달리, 이 영화의 가상의 섬 이니셰린은 예이츠가 추구한 아일랜드의 극한의 아름다움('아이리시 뷰티')을 탄생시킬 수 있는 신화적 장소를 연상시킨다. 따라서 순수한 아일랜드성이 결코 회복될 수 없다는 싱의 비판적 입지를 반영했던 다른 삼부작들에서와는 상당히 달라진 맥도나의 아일랜드성에 대한 관점을 이 영화를 통해서 확인할 수 있다.

1923년 잔인한 4월에 일어난 이니셰린의 두 남자의 우정과 절교가 일으킨 작은 비극적 사건이 탄생시킨 '테리빌리타'의 아일랜드성은 아일랜드 독립의 실제적인 동력이 된 1916년 4월 더블린의 부활절 봉기라는 커다란 사건이 탄생시킨 "무서운 아름다움"(A terrible beauty is born)으로 포착한 예이츠의 아일랜드성과는 그 격이 떨어지는 것이라고 단언할 수는 없다. 더블린 길거리에서 흔히 마주쳤던 평범한 사람들로 하여금 갑자기 변해서 성급하게 과격한 행동을 하고 결국 비극적인

희생을 치르게 만든 부활절 봉기가 "무서운 아름다움"을 탄생시켰다.

마찬가지로 별일 없으면 오후 2시쯤 선술집에서 만나 맥주 한잔을 마시며 늘 함께 시간을 보내왔던 이니셰린의 평범한 두 남자의 내분 또한 부조리하기 짝이 없지만 테리빌리타의 아이리시 뷰티를 탄생시킬 수 있는 계기가 될 수 있다. 간간이 본토에서 들리는 공허한 대포 소리를 내전의 현장에서 사정거리를 벗어나 있는 이니셰린 섬의 단절과 고립을 상기시키는 음향효과가 더해져 이 영화가 전경화한 두 남자의 비극적 전쟁은 이니셰린에서는 내전보다 더 중요한 의미와 영향력을 행사한다.

이 영화에서 가장 슬픈 장면은 콜름과 파우릭이 각자 다른 길로 가는 모습이다. 파우릭은 도미닉의 변태적인 아버지이자 경찰관인 피더에게 맞고 쓰러진다. 콜름은 쓰러진 파우릭을 마차에 태워주지만, 내내 오열하는 파우릭을 애써 외면한다. 콜름은 마리아상 앞에서 고삐를 파우릭의 손에 쥐어 주고 마차에서 내린다. 즉, 콜름과 파우릭은 식민 통치의 폭력적인 공권력(피더)에는 연대하지만, 결국 갈라서는(독립파와 현실타협파의 분열) 아일랜드의 비극적 운명을 보여준다.

영화 중반부에 콜름이 파우릭에게 경고한 대로 자신의 왼손 손가락을 잘라 그에게 보내고 나서, 마치 고흐가 귀를 자르고 그림에 몰두했던 것처럼, "이니셰린의 밴시"라는 가제의 음악 작곡에 탄력을 가하며 몰입하는 "적극적 멜랑콜리"를 구가할 수 있게 된다. 반면에 파우릭은 아무 것도 할 수 없는 "절망적 멜랑콜리"(4)에 빠지게 된다.

이런 상황을 전개하기 위해 편집한 일련의 몽타주들은 이니셰린을 신화적 장소로 만들어준다. 비가 내리는 우중충한 하늘, 환상적인 초록빛의 광활한 들판, 아름다운 일몰, 폭풍우가 몰아치는 거친 해변 등이 그것이다. 이렇게, 이 영화의 중요한 캐릭터가 되는 자연 풍경의 몽타주들과 함께 이니셰린을 떠나는 시오반, 당나귀 제니의 죽음 등의 장면들의 교차 편집은 그로테스크를 넘어서 야만성이 불러일으키는 테리빌리타의 아름다움을 담아내는 순수 시각 이미지들을 생성한다.

이 영화의 엔딩은, 죽음을 예고하는 밴시의 역할을 대신하는 맥코믹 부인(쉴라 플리톤)이 불만스러운 표정으로 지켜보는 가운데, 콜름과 파우릭이 바다 넘어 고요한 본토를 바라보며 내전에 관한 짧은 대화를 나눈 후, 파우릭이 떠나가면서 점점 두 사람 사이의 거리가 멀어져 가는 것으로 끝난다. 멀어지는 두 사람의 거리는 본토에서 일어난 내전이 가져온 아일랜드의 분열을 우회적으로 드러낸다.

그러나 엔딩의 의미는, 아일랜드의 정치적 현실에 대한 시사가 아니라 다른 곳에서 찾을 수 있다. 콜름이 흥얼거린 "이니셰린의 밴시"의 몇 소절이 바다로 흘러들어가 사라지듯이, 이니셰린을 현실에서는 회복이 불가능한 "순수한 아일랜드성"을 간직한 아이리시 뷰티를 탄생시킬 바다에 접한 신화적 장소로 남겨둔 채 끝을 맺는다. **ᴅ**

글·정문영
영화평론가, 연극과 영화 비평이론, 연극, 영화, 각색에 관한 논문과 평론을 쓰고 있다.

(1) https://www.independent.co.uk/arts-entertainment/theatre-dance/reviews/the-beauty-queen-of-leenane-young-vic-london-2033155.html
(2) 박지향. 『슬픈 아일랜드』. 기파랑. 2008. 25쪽.
(3) 아일랜드 드라마연구회. 『아일랜드로 가는 연극 여행: 아일랜드, 아일랜드』. 이화여자대학교출판부. 2008년.
(4) 라이너 메츠거. 『빈센트 반 고흐』. 하지은·장주미 역. 마로니에북스. 2018년.

10월의 〈르몽드 디플로마티크〉 추천도서

『Eye 살겠다』
하미경 지음 | 마루그래픽스

눈의 구조와 시력, 눈 질환 등을 한의학적 관점으로 진단한 책이다. 난치성 눈 질환의 증상과 원인을 설명하고, 구체적인 치료 방법과 사례를 담았다. 한의학적 관점에 따라 눈과 신체 각 장기들의 유기적인 관계에 주목하는 이 책은, 눈 질환의 양의학적 치료에 한계를 느낀 이들에게 한 줄기 빛이 될 것이다.

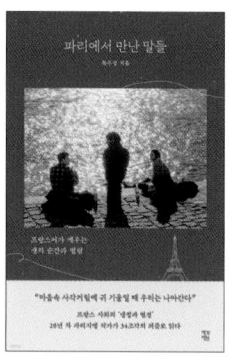

『파리에서 만난 말들』
목수정 지음 | 생각정원

한국과 프랑스, 두 사회를 오가며 분석해온 목수정 작가가 이번엔 '말'에 주목했다. 저자는 프랑스의 언어 속에는 그 사회의 역사가 고스란히 담겨 있다고 주장하며, 다양한 프랑스어 단어를 소개한다. 금융자본주의의 지배 방식, 더불어 살아가는 기술, 결핍과 열망 등 흥미로운 사회 이야기가 펼쳐진다.

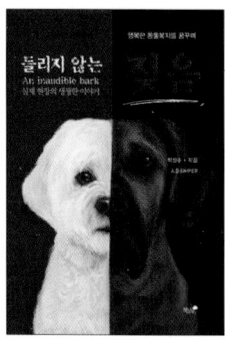

『들리지 않는 짖음』
박성수 지음 | 책과나무

개, 고양이로 대표되는 반려동물을 가족으로 여기는 시대라지만, 동물 학대와 유기, 개 농장과 경매장 등이 사라지지 않고 있다. 이런 불편한 진실과 마주한 박성수 동물권 운동가가 현장의 소리를 전한다. '유기견', '개농장', '동물권 집회' 등을 주제로 한 글과 동물권운동가 15인의 인터뷰가 실렸다.

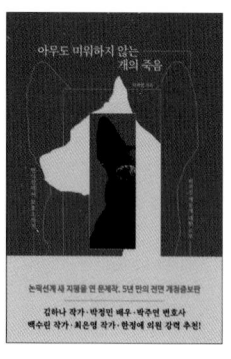

『아무도 미워하지 않는 개의 죽음』
하재영 지음 | 잠비

번식장에서 보호소까지, 버려진 개들에 대한 생생한 르포가 담긴 책이다. 개농장과 도살장을 취재한 작가는 번식업자, 육견업자, 동물 보호소 운영자, 애견 미용사 등을 직접 만나 그들의 목소리를 전한다. 작가는 온갖 동물학대 사건과 관련 법 조항을 샅샅이 조사하고, 특유의 문학적 감수성까지 입혔다.

『동아시아 영화도시를 걷는 여성들』
남승석 지음 | 갈무리

〈엽기적인 그녀〉, 〈화양연화〉, 〈밀레니엄 맘보〉, 〈여름궁전〉, 〈아사코〉 5편의 영화의 배경이 된 서울, 홍콩, 타이베이, 베이징, 도쿄는 각각 국가적 트라우마를 경험한 도시다. 저자는 영화 속 주인공들의 몸짓에서 이 도시들이 지닌 각각의 의미와 아름다움을 발견한다.

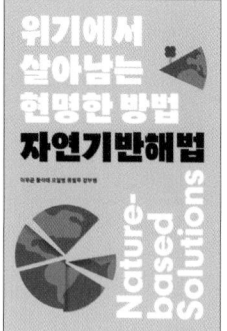

『위기에서 살아남는 현명한 방법 자연기반해법』
이우균 외 4인 지음 | 지을

자연을 보호, 보전, 복원하는 '자연기반해법'이 지속가능한 발전과 탄소중립을 동시에 달성하는 방안으로 주목받고 있다. 자연기반해법의 개념부터 사례, 한계 및 과제와 관련된 국제사회의 흐름과 논의를 담은 이 책은 해외의 관점과 노력, 적용 사례, 확산 전략, 오해와 비판 등을 전한다.

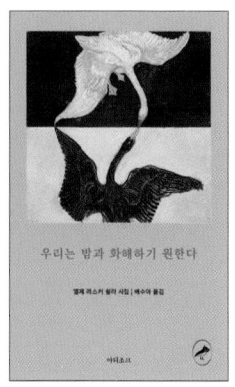

『우리는 밤과 화해하기 원한다』
엘제 라스커 쉴러 지음 |
배수아 옮김 | 아티초크

서정시인 엘제 라스커 쉴러의 시선집이다. 20세기 독일문학사에서 몇 안 되는 중요한 여성 작가이자 유대인인 쉴러는, 홀로코스트 시대 망명 작가로 삶을 마쳤다. 사람을 구원하는 사랑의 힘을 믿은 쉴러의 시는, 혐오와 냉소로 점철된 현대인들에게 강렬한 울림을 선사한다.

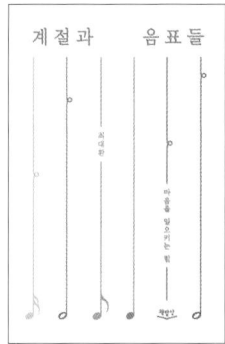

『계절과 음표들』
최대환 지음 | 책밥상

철학자이자 인문학자인 최대환 신부가 변화하는 계절 속에서 깊게 묵상한 생각들, 그리고 함께 들었던 음악을 소개한다. 저자는 각자가 변화의 순간에서 '내 마음의 계절'을 감지하고 그 속에 소중히 간직된 '음표'를 찾는 것이, 삶의 의미를 일깨우고 일상의 리듬을 회복하는 순간임을 알려준다.

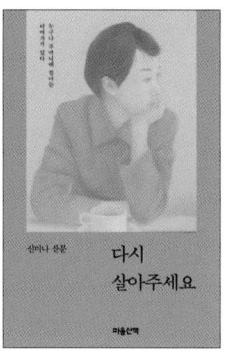

『다시 살아주세요』
신미나 지음 | 마음산책

"슬픔은 평범한 얼굴로 찾아왔다. 조용한 조문객처럼" 올여름, 아버지를 떠나보낸 신미나 작가가 묵묵히 써 내려간 산문집이다. 가족과 저자의 투병 이야기, 일상 속 잔잔한 이야기, 짧은 소설 세 편과 저자가 언니들에게 보내는 편지를 담았다. '이야기'를 통한 애도와 삶을 살아갈 힘을 전하는 책이다.

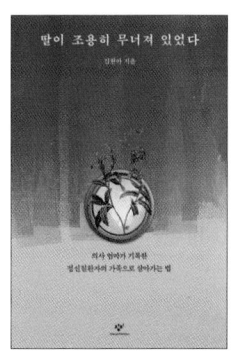

『딸이 조용히 무너져 있었다』
김현아 지음 | 창비

의사 엄마가 정신질환자의 가족으로 살아가는 법을 기록한 책이다. 저자는 건강한 줄 알았던 딸이, 자해를 해왔다는 청천벽력 같은 사실을 마주한다. 그 이후의 7년간의 투병 과정을 회고하며 정신질환을 앓는 가족과의 대화법, 자해·자살 시도를 목격했을 때 대처하는 자세, 병원 선택 시 유의사항 등을 알려준다.

우울증 환자가 체험한 홀로코스트 여행

아우슈비츠 수용소를 가다

아르노 드 몽호예 ▌작가

"**돈,** 결혼생활, 몸과 마음의 건강 등에 대한 온갖 걱정은 귀족처럼 사는 나를 퇴화시킨다."

저자와 동명인 소설 속 화자 '제리'는, 저자의 삶과 닮은 꼴인 자신의 삶을 이 한 마디로 요약한다.(1) 70세를 앞둔 제리는 우울증에 시달리고 있다. 세 번의 결혼은 자식들을 남긴 채 모두 실패로 끝났다. 몸에 좋지 않은 음식을 달고 사니 온갖 병도 달고 산다. 시나리오 작가이긴 하나 큰 성공을 거두지는 못했다. 유대인이기에 역사와 관련된 사후 트라우마에 간접적으로 시달리고 있다.

그러던 어느 날, 제리는 인터넷에서 한 무리의 사람들이 "죽음의 수용소에서 홀딱 벗고 술래잡기를 하는" 장면을 보게 된다. 이를 계기로 '수용소 순례'를 하기로 마음먹는다. 인터넷에서 아우슈비츠, 부헨발트, 다하우 수용소를 검색하면, 혹할 만한 여행상품들이 쏟아진다. 전문 가이드와 운전 서비스를 포함한 올인클루시브 여행 상품설명서에는 '스릴'까지 보장한다고 상세히 적혀 있다.

제리는 글로벌 여행사의 2주 상품을 예약하고, "저마다 슬픔을 간직하고 있는" 10여 명과 함께 떠난다. 일행 중에는 베스트 프렌드인 팜과 트루디, 럭비선수였던 불도저 밥, 한눈에도 텍사스 출신임을 알 수 있는 타드와 마지 커플, 더글라스와 티토가 있다. 그리고 화자의 노인 버전인 숄모가 있다. 숄모는 이곳에 처음 온 것은 아니지만, 관광을 목적으로 방문했던 것은 아니라고 한다. 숄모는 '집단 기억'에 대해 계속 이야기한다. 각자의 여행 동기가 있는 만큼 가식적인 동정과 호의적인 수다, 이들을 환영하는 식당들이 있는 '홀로코스트 쇼'에 대한 느낌도

제리 스탈(Jerry Stahl) 저, 『Nein Nein Nein ! 아니, 아니, 아니야!』

각자 다르다.

아우슈비츠의 식사는 형편없다. 하지만 프리모 레비 호밀빵과 파스트라미(소고기를 양념과 함께 소금물에 절인 뒤, 건조 및 훈연한 음식-역주)를 체험할 수 있다. 부헨발트는? 음식은 그나마 아우슈비츠보다는 낫지만, '우리는 (가해국) 독일 땅에 있다'라고 생각하니 차

마 넘어가지 않는다. 다하우의 식당은 흰색 페인트를 너무 많이 칠했다. 전반적으로 역사적·문화적 요소들이 아쉽다. 제리와 일행은 가이드의 설명을 들으며 여행을 계속한다. 바르샤바의 유대인 거주지를 방문해 기념품으로 '유대인의 부적'을 사고, 가짜 금화를 손에 든 작은 동상을 본다. 사형을 집행하던 중세 독일의 소문난 성을 둘러보고, 아돌프 히틀러가 지인들과 큰 소리로 떠들었다는 선술집을 지나 뮌헨 맥주 축제에 간다. 수용소 전문 가이드 수잔나가 훌륭히 인솔하는 꿈의 여행이다.

제리는 자학적인 말실수와 이따금 보여주는 통찰력 사이에서 망설인다. 그는 이 우스꽝스럽고 끔찍한 여행에 대해 이야기함으로써, 화려한 상술 속에 존재하는 현실을 보여준다. 제리로 인해 이 역사기행은 우리를 각성시키는 도발적인 블랙 코미디 로드 무비가 된다.

"홀로코스트는 결코 예외가 아니었다. 예외는 각 홀로코스트 사이의 타임랩스 즉, 경과 시간이다." **ID**

글·아르노 드 몽호예 Arnaud de Montjoye
작가

번역·송아리
번역위원

(1) 저서로 『Thérapie de choc pour bébé mutant 돌연변이 유전자를 가진 아기를 위한 충격요법』(Rivages, 2014년)과 『Speed Fiction 스피드 픽션』(13e Note Éditions, 2013년)이 프랑스어로 번역돼 있다.

르몽드 디플로마티크 구독 안내

정가 1만 5,000원	1년 10% 할인	2년 15% 할인	3년 20% 할인
종이	18만원 16만 2,000원	36만원 30만 6,000원	54만원 43만 2,000원
온라인	1년 13만원	2년 25만원	3년 34만원
	1개월 2만원, 1주일 1만 5,000원 * 온라인 구독 시 구독기간 중에 창간호부터 모든 기사를 보실 수 있습니다. * 1주일 및 1개월 온라인 구독은 결제 후 환불이 불가합니다(기간 변경 및 연장은 가능)		
계좌 안내	신한은행 140-008-223669 ㈜르몽드코리아 계좌 입금 시 계좌 입금 내역 사진과 함께 〈르몽드 코리아〉 본사에 문의를 남겨주시거나, 전화/메일을 통해 구독 신청을 해주셔야 구독 신청이 완료됩니다.		

계간지 구독 안내

	낱권 1만 8,000원	1년 7만원 2,000원 ⇨ 6만 5,000원	2년 14만원 4,000원 ⇨ 12만 2,400원
마니에르 드 부아르	계좌 : 신한은행 100-034-216204		
	계좌 입금 시 계좌 입금 내역 사진과 함께 〈르몽드 코리아〉 본사에 문의를 남겨주시거나, 전화/메일을 통해 구독 신청을 해주셔야 구독 신청이 완료됩니다.		
	낱권 1만 6,500원	1년 6만원 6,000원 ⇨ 5만 9,400원	2년 13만원 2,000원 ⇨ 10만 5,600원
크리티크 M	계좌 : 신한은행 140-011-792362		
	계좌 입금 시 계좌 입금 내역 사진과 함께 〈르몽드 코리아〉 본사에 문의를 남겨주시거나, 전화/메일을 통해 구독 신청을 해주셔야 구독 신청이 완료됩니다.		

낙오자들과 성자들

질 코스타즈 ▮ 기자, 피에르 마크 오를랑상 위원회 회장

1980년 미국에서 출간돼 많은 이들을 감동시킨 『바보들의 결탁』은 쓰레기통에 묻혀있던 작품이다. 당시 교수였던 저자 존 케네디 툴이 이 원고를 들고 수많은 미국 출판사의 문을 두드렸다. 하지만 결과는 늘 퇴짜였고, 그는 좌절 끝에 1969년 32세의 나이에 스스로 생을 마감했다.

존 케네디 툴의 사후, 그의 어머니가 아들의 재능을 알아보고 끈질기게 출판사 이곳저곳에 원고 검토를 요청했다. 결국 모자의 노력은 열매를 맺었다. 워커 퍼시 교수 주도로 루이지애나 대학 출판사(LSU Press)가 『바보들의 결탁』을 세상에 내놓은 것이다. 출간 즉시 『바보들의 결탁』은 성공 가도를 달렸다. 1981년 故 존 케네디 툴은 퓰리처상을 받았고, 『바보들의 결탁』은 전 세계로 번역돼 퍼져나갔다. 최근 개정판도 출간됐다.

저자가 그린 주인공 이그네이셔스 J. 라일리는 '코끼리만 하다'고 해도 과언이 아닐 만큼 뚱뚱하고 기괴한 외모를 지녔다. 게다가 건강에 문제가 있어 위 통증을 달고 산다. 꽤 두툼한 책의 내용은 간단하다. 뉴올리언스를 휩쓸며 말썽을 일으키는 뚱보 주인공 이야기다. 이그네이셔스는 돈을 벌라는 어머니의 성화에, 바지 봉제공장에 취직한다. 그리고 그곳에서 노동자들을 선동해 폭동을 일으킨다.

이후엔 차고와 길거리에서 핫도그를 팔며 돈을 번다. 대학 친구이자 '보수 반동에 맞서는 무기로서의 성애의 자유'를 외치는 극단적 여성운동가인 한 여인과 연애도 하지만 둘은 편지로 매번 싸우기만 한다. 그들의 연애는 결국 이그네이셔스를 '가망 없는 사회 부적응자'로 만들어 병원에 가둔다.

이 원고의 진가를 알아보고 서문을 집필한 퍼시 교수는 주인공 이그네이셔스를 '정신 나간 올리버 하디, 뚱뚱한 돈키호테, 변태 같은 성 토마스 아퀴나스를 한데 모은 인물'이라고 거침없이 묘사한다. 퍼시 교수가 약간 과장하기는 했지만, 이그네이셔스는 우부(Ubu)나 팔스타

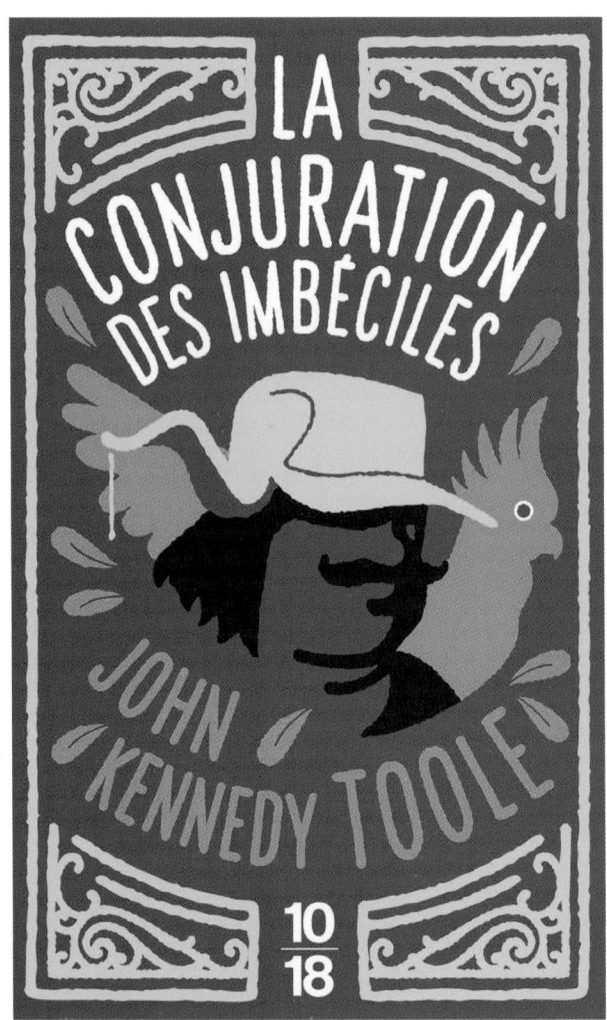

존 케네디 툴(John Kennedy Toole) 저
『바보들의 결탁(La Conjuration des imbeciles)』
원문: 영어(미국), 개정판: 장 피에르 카라소 번역, 파리, 2023년 10월 18일
초판: 로베르 라퐁 출판사, 파리, 1981년

프(Falstaff)를 연상시키는 인물이다. 느릿느릿하고 반복적인 전개 속에서 이그네이셔스는 여러 고난을 겪는다.

1981년『바보들의 결탁』이 인기를 끈 것은, 사회를 향해 던지는 신랄한 시선을 담아냈기 때문이다. 현재도 같은 이유로 대중의 사랑을 받고 있다. 어쩌다 보니 부자와 빈자가 뒤섞여 살아가는 뉴올리언스를 배경으로 하는『바보들의 결탁』은 권력자와 권력자 앞에 무릎 꿇는 중산층에 대해 조롱하고, 1960년대에 일어난 폭동에 관해 저자 개인의 견해를 담아내며, 모국에서 쫓겨났다는 편견에 시달리는 흑인에 대해 유대감을 표하면서 독자들의 마음을 사로잡은 것이다. 번역가 장 피에르 카라소는 서로 안 어울리는 은어와 교양 있는 언어를 마치 장난치듯 섞어 사용하며 다소 젊은 문체를 번역본에 담아냈다.

저자 툴은 사회의 무관심과 비난 속에서 살아가는 흑인과 소외계층에 대해 '낙오자처럼 보이는 이들이야말로 슬픈 이 시대의 진정한 성자가 아닐까?' 자문한다. 위트 넘치고 복수심으로 점철된 이 소설에는 다양한 주변인이 수없이 등장해 아이러니한 분위기를 지어낸다. 내용은 전반적으로 무겁지만, 무기력했다가도 순간 번뜩이는 깨달음을 주는 전개 방식이 주인공과 저자를 똑 닮았다. ᴸᴰ

글·질 코스타즈 Gilles Costaz
기자, 피에르 마크 오를랑상 위원회 회장

번역·류정아
번역위원

★

프랑스 〈르몽드〉의 자매지로 전세계 30개 언어, 51개 국제판으로 발행되는 월간지

1954년 창간 제712호 · 한국판 제58호

2013년 7월호

LE MONDE diplomatique

www.ilemonde.com

르몽드 디플로마티크

프랑스 기자의 눈에 비친
삼성, 공포의 제국

마틴 뷸라르 █ 〈르몽드 디플로마티크〉 특파원

기이한 형태의 우리 건물이 빽빽이 들어선 서울의 빌딩 숲 사이에서조차 삼성의 빌딩을 지나치기란 거의 불가능하다. 그만큼 삼성 고유의 로고는 눈에 띈다. 넓은 대로와 고급 승용차, 최신 유행 스타일의 젊은이들로 서울에서 가장 '변 화'가 느껴지는, 가수 싸이의 '강남스타일'로 세계적 유명지가 된 강남의 중심부에 삼성타워가 우뚝 서 있다.

삼성전자는 3개 층에 최신 발명품을 전시하고 있다. 프 선수나 야구 선수로 변신할 수 있는 거대 스크린, 3D 텔레비전, 속이 훤히 들여다보이는 냉장고 속 제품로 요리 레시피까지 제안하는 시스템을 갖춘 첨단 냉장고, 앞에 서면 심장 박동 수와 체온까지 측정해주는 거울. 또 하나 빼뜨릴 수 없는 것은 삼성 그룹의 보배 같은 인기 제품으로 전 세계를 대상으로 출시된 스마트폰 갤럭시S4이다.

삼성타워는 삼성의 빛나는 얼굴이다. 지난 5월 어느 날 늦은 오후, 수십 명의 젊은이가 이곳을 찾았다. 몇 km 떨어진 곳에 있는 서울대 학생이었으나, 앞서거나 뒤서거나, 전시관을 돌아다니며 삼성이 이루어낸 걸작 앞에서 놀라며 연신 탄성을 질러 고개를 주억인다. 이 학생들은 삼성에서 일하는

로라 랭 █ 언론인

행동경제학, 불확실한 제3의 길

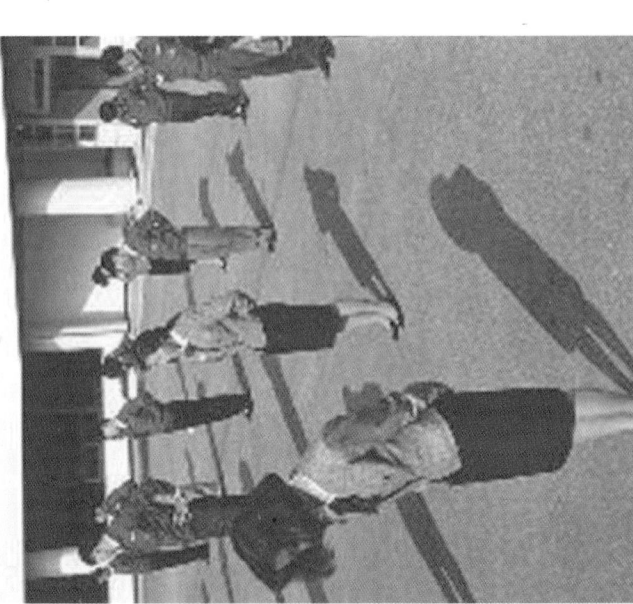

경제학을 지배하던 이론, 즉 케인스 경제학으로 일컬어지던 '신(新) 고전주의 경제학'이 요즘 고전하고 있다.

단지 경제전문가와 금융기관 간 근친상간 관계만 드러난 게 아니라(1), 최근 경제위기에 대한 이들의 책임감도 배일하에 드러났기 때문이다. 신고전주의 경제학의 명실상부한 대가들은 "완벽한 시장의 효율성을 통해 자율 규제의 정당성이 입증됐다"고 입버릇처럼 외쳤다. 그리고 "자율 규제가 경제주체의 완전무결한 합리성의 산물"이라고 외쳤다. 그런데 금융위기 때문에 '착한 아이들'(경제주체)에게 통하던 동화(자율 규제)가 안 먹히는 난관에 봉착했다.

그럼에도 불구하고 자체 교리(신고전주의 경제학)의 무적인 효력 상실이 경제학에 불행한 양산만은 것은 아니다. 이른바 (신고전주의 경제학에) 소극적 개입을 한 대안 세력들은 이런 상황을 받기다. 특히 이런 세력 중 하나인 '행동경제학'이 새로운 지배 교리가 되는데 가장 유리한 자리를 차지했다.

행동경제학파는 주류 경제학과 대부분의 가설과 호환을 유지하며, 거기에다 행동심리학을 접목했다. 그래서 많은 신고전주의 경제학

노블레드는 무엇을 꿈꾸었나?

에블린 피에예 ▮ 〈르몽드 디플로마티크〉 기자

계몽된 민주주의 사회에서 정치인들은 더 이상 예술을 말하지 않는다. 2012년 프랑스 대선 당시 프랑수아 올랑드가 약속한 60개 공약에서는 '예술'이라는 단어를 찾아볼 수 없다. '전국적 예술교육 계획'이라는 말이 한 번 나왔을 뿐이다. 상대 후보인 니콜라 사르코지 전 대통령은 아예 한 번도 사용하지 않았다. 놀랄 일은 아니다.

'엘리트들'의 화법에서 '예술'이 '문화'로 대체되었기 때문이다. 문화는 애매모호한 용어다. 누구도 문화가 정확히 무엇을 의미하는지 모르고, 모든 것이 뒤섞여 있는 말이다. 하지만 수십 년 전부터 권력을 가진 정치인들에게 다양한 사회계층을 통합시켜주는 도구로서 문화의 '민주주의'가 중요한 정책으로 자리했다. 예술을 통합의 도구로 단순화하고, 오랫동안 뜨거운 논란의 대상이던 주제를 왜곡시키는 놀라운 방법이 아닐 수 없다.

거의 두 세기 동안, 사회적 문제의 대두와 함께 예술의 역할에 대한 두 가지 개념이 충돌하게 되었다. 예술은 영혼을 보완하는 것인가, 아니면 인간의 조건을 구체적으로 변화시키기 위한 도구인가?

지식인을 위한 작품인가, 아니면 민중을 위한 예술인가? 이 질문은 '문화의 의무'와 '모든 시민의 문화에 대한 권리'를 마술처럼 사라지게 할 수 있는 중요한 것이며,(1) 오늘날 정치·사회적 갈등이 커지면서 다시 제기되는 근본적인 것이기도 하다.

푸조자동차 노동자이며 래퍼인 카시는 '더 이상 계속될 수 없다'는 랩을 만들었다. 푸조의 올네 공장 폐쇄에 대한 분노와 조롱을 표출한 뮤직비디오도 많은 인기를 얻었다.

10면에 계속 ▶

해 추가 도구를 개발해야 한다. 우선, 사람들이 모든 경제모델의 중심에서는 호모에코노미쿠스(기업처럼 경제적 원리에 따라 행동하는 인간)의 특성을 드러낸다는 점을 염두에 두고 생각해야 한다. 행동경제학이 심리학에 기대는 것은 위기 상황 시의 결정을 설명하기 위한 것이다." 그러나 트리셰는 정치적 용어로 해석된 행동경제학이 오류 수정보다는 심각한 위험을 초래할 수 있다는 말은 하지 않았다.

행동경제학자들은 선험적 주장을 내놓고 있지만, 자유주의 시장 경제학자 밀턴 프리드먼의 추종자들은 행동경제학자들의 주장을 극구 부정한다. 이들은 경제주체가 자신의 이익을 극대화하기 위해 최상의 결정을 내리는 완벽한 합리주의자가 아니라고 말한다.

경제주체가 한편으론 자신의 감정, 신념, 직감을 따르거나 응집된 추리력에 따라 행동하지만, 또 한편으론 자신의 이익을 증대하는 데만 신경 쓰지 않는다. 이따금 도덕과 사회 규범에 자극을 받아 협력적인 태도를 보이거나, 심지어 이타적 태도를 보인다고 이들은 주장했다.

4면에 계속 ▶

CORÉE 한반도

너희가 홍범도를 아느냐

소설 『범도』, 장군 홍범도, 그리고 2023년 한국

방현석 ▌소설가, 중앙대 교수

내가 소설 『범도』를 쓰기로 작정했던 것은 13년 전, 만주에서였다. 신흥무관학교 창설 100주년을 앞두고 서간도와 북간도 일대를 답사하면서 나는 전율했다.

전율은 충격과 부끄러움으로 이어졌다. 이토록 눈물 겨우면서도 시리게 아름다웠던 사람들의 흔적을 우리 역사는 지금까지 어떻게 이토록 철저하게 지우고 덮어버릴 수 있었을까. 우리 문학은, 한국어로 문학을 하는 나는 처절하면서도 압도적으로 근사하게 한국어의 삶을 살아낸 사람들의 흔적을 외면하고 지금까지 대체 한국어로 무엇을 써온 것일까.

인간의 이야기를 쓰고, 인간의 이야기를 어떻게 다루는지를 가르치며 살아온 나를 한없이 부끄럽게 만드는 사람들의 이야기가 내게 말을 걸어왔다. 어떤 기억의 보살핌도 받지 못한 채 사라져서는 안 될 사람들의 이야기가 나를 붙들었다. 나는 우리 역사가 지워버리고, 우리 문학이 외면한 사람들의 이야기를 쓰기로 작정했다. 마치 전혀 없었던 것처럼 취급돼온 항일무장투쟁사를, 소설로 쓴 '항일무장투쟁사 교과서'를 만들고 싶었다.

그러나 이 소설의 주인공이 처음부터 홍범도는 아니었다. 나는 10년 가까이 이 소설을 쓰기 위해 조사와 취재를 하면서 몇 번이나 주인공을 바꾸어가며 집필에 착수했으나 번번이 실패했다. 내가 선택했던 주인공들은 그 한 사람으로 보면 주인공으로서의 매력이 차고도 넘치는 인물들이었다. 하지만 누구도 항일무장투쟁사 전체를 관통하면서, 그 투쟁에 뛰어들었던 사람들의 이야기를 총체적으로 감당해내지 못했다.

홍범도가 가장 오래 싸우고 가장 크게 이겼던 이유는?

결국, 가장 오래 싸우고 가장 크게 이겼던 홍범도를 통해서만 항일무장투쟁에 나섰던 평범한 사람들의 비범한 이야기를 감당해낼 수 있다는 사실을 깨닫는 데 10년이 걸린 셈이다. 홍범도를 위대한 장군으로 그릴 생각은 조금도 없었다. 나는 홍범도를 통해서 한 시대의 가치가 어떻게 새롭게 출현하고, 그 가치가 어떻게 낡은 가치를 돌파하면서 자신의 길을 가는지를 알고 싶었다. 홍범도를 주인공으로 선택하고 나서야 비로소 내가 이 소설을 끝까지 써낼 수 있었던 것은, 그가 항일무장투쟁사의 주인공이면서도 주인공이 아니었기 때문이다. 시리게 아름다웠던 대한민국 항일무장투쟁사의 주인공은 누구라 할지라도 단 한 사람이 차지해서는 안 되는 자리였다.

홍범도는 무엇보다 다른 사람을 주인공으로 만들 줄 아는 주인공이었다. 홍범도는 소설 『범도』의 수많은 주인공을 만들어내고, 동시에 그들이 얼마나 근사한 주인공들이었는지 증언하는 관찰자이며 서술자다. 그래서 이토록 긴 대하소설을 1인칭 시점으로 견뎌내는 것이 가능했다. 그가 아닌 다른 누가 이 대하 서사를 1인칭으로 홀로 감당해낼 수 있겠는가. 홍범도가 처음 포수들을 규합해 창설한 항일연합포연대의 총대장이 홍범도였는가. 오로지 평생을 포수로 살아온, 포수 아닌 무엇도 해본 적이 없고 포수 아닌 무엇도 돼보려 한 적이 없는 원로포수 임창근을 총대장으로 내세운 사람이 홍범도다.

봉오동전투의 총사령관도 흔히 생각하는 것처럼 홍

범도가 아니었다. 대한민국의 이름으로 수행한 첫 전쟁의 첫 전투였던 봉오동전투의 총사령관 자리를 최진동에게 기꺼이 양보하고 1군 사령관으로 내려가 싸운 인물이 홍범도였다. 홍범도가 그렇게 임창근과 최진동을, 최재형과 리범진을, 김수협과 진포를, 김숙경과 김성녀를, 장진댁과 은희를, 안국환과 김종천을, 차이경과 길선주, 여연, 류진철, 한상호, 전홍태... 신포수를 주인공으로 만들고, 그들이 주인공의 자격이 있음을 보증하는 증인이 됨으로써 비로소『범도』는 완성될 수 있었다.

범포수 홍범도, 실전에 강했던 승리의 아이콘

역사적 사실과 실존한 인물을 바탕으로 쓴 소설『범도』를 출간한 후, 나는 종종 독자와 만나는 자리에 불려 나갔다. 어디에 가든지 빠지지 않는 세 가지 질문을 받았다.

첫 번째 질문. 어디까지가 사실이고 어디부터가 허구인가? 나는 이렇게 대답한다. 소설 속에서는 모두 사실이다. 소설은 물론 영화와 드라마, 뮤지컬, 웹툰과 같은 서사예술은 작가가 창조한 새로운 세계. 서사예술의 사실성은 그 서사의 세계 안에서 사실 여부를 가릴 일이지 밖에서 가릴 일이 아니다. 그래서 소설의 사실성은 그 소설 안에서 '팩트'라고 불리는 구체성에 의해 결정된다.

그림을 예로 들면 쉽다. 입을 꼭 다물고 있는 손녀에게 밥을 떠먹이는 '다정한 그림'에서 할아버지가 입을 다물고 있으면 아무리 두 사람의 표정이 해맑아도 그건 사실이 아니다. 그림 밖에서는 그 할아버지가 손녀에게 실제로 얼마나 살갑게 밥을 떠먹였는지를 알 수 없다. 그러나 그림 안에서는 전혀 사실성이 없다. 그건 친할아버지와 친손녀 사이가 아니다. 친할아버지라고 해도 남의 할아버지보다도 못한 할아버지임이 분명하다. 다정한 그 웃음은 거짓이다. 입을 다문 아이에게 밥을 먹이고 싶어 하는 할아버지라면 당연히 '아'하며 자신의 입부터 벌리기 마련이다.

두 번째 질문. 이 이야기가 정말인가? 이건 첫 번째 질문과 비슷해 보이지만 다른 차원의 질문이다. 사실성이 아니라 진실성을 묻는 것이다. 소설의 진실성 여부는 소설 안팎에 걸친 개연성에 의해 결정된다.

소설 안에서는 앞뒤가 맞아야 한다. 어제까지 총 한 방 쏘아보지 않은 농부 출신의 의병이 오늘 전투에 나가 백발백중으로 적을 잡는 이야기는, 개연성이 없다.

홍범도부대가 가장 오래 싸우고 크게 이길 수 있었던 개연성은 '끝까지 싸운다'는 홍범도의 정신만으로 확보될 수 없다. 홍범도부대는 포수들이 중추를 이룬 부대였다. 포수들은 군인들보다 전투력과 사격술이 훨씬 뛰어나다. 군인은 훈련 때만 사격을 하지만 포수들은 일상적으로 총을 사용한다. 총이 신체의 일부처럼 익숙한 포수들은 실전에 누구보다 강하다. 더구나 홍범도는 범포수였다. 한 방에 범을 잡지 못하면 자신이 죽어야 하는 것이 범포수다. 홍범도가 승리의 아이콘이 될 수 있었던 것은 그가 포수들의 부대를 이끄는 범포수였기 때문이다.

개연성은 사실성과 달리 소설 안에서만 머무르지 않는다. 2023년의 학교를 배경으로 하는 소설에서 교사가 학생을 사정없이 매질한다면 이건 정말이 아니다. 이문열의 『우리들의 일그러진 영웅』이나 김국태의『우리 교실의 전설』같은 지난 시대를 배경으로 한 소설에서는 얼마든지 정말일 수 있다.

세 번째 질문. 그럼 역사와 소설은 어떻게 다른가. 이 질문을 받으면 나는 조너선 스펜스와 움베르토 에코를 소환한다. 두 사람은 역사적 사실과 자료, 실존한 인물을 바탕으로 글을 쓰는 방법을 아주 효과적으로 활용한 대표적인 학자와 작가다. 중국 역사 전문가인 예일대 교수 조너선 스펜스는 소설형식의 역사책을 써서 역사학자는 물론 일반 독자들까지 사로잡았다.『룽산으로의 귀환』같은 그의 저술들은 역사책으로는 드물게 세계적인 베스트셀러가 됐다.

움베르토 에코는 학자인 조너선 스펜스와 달리 역사적 사실과 실존 인물을 바탕으로 역사책이 아닌 소설을 쓰는 방법을 뛰어나게 구사한 작가다.『장미의 이름』으로 국내에도 잘 알려진 이탈리아 작가 움베르토 에코는 역사소설에 대해 이렇게 말했다.

"나에게 역사소설은 실제 사건을 허구화하는 것이 아니라, 실제 역사를 더 잘 이해할 수 있게 하는 허구다."

나는 조금 다르게 생각한다.

역사는 결과를 중심으로 사건을 다룬다. 그러나 소설

은 과정을 중심으로 사람을 다룬다. 소설은 역사와 달리 결과가 아닌 과정, 사건이 아닌 사람에 관심을 기울인다. 움베르토 에코가 말한 것처럼 단순히 역사를 더 잘 이해할 수 있게 하는 것에 그치지 않고 그 역사를 살아보게 만들어 주는, 과정으로서의 예술이 진정한 역사소설이다.

독립운동에 앞서
스스로의 삶을 독립시켰던 홍범도

그랬기 때문에 역사소설 『범도』를 취재, 조사하고 집필한 지난 13년은 내가 홍범도부대의 부대원으로, 항일무장투쟁전선의 종군작가로 살았던 시간이다. 나는 『범도』의 사람들과 함께 100년 전의 비바람을 함께 맞으며 함께 울고 웃고, 싸우며 이 소설을 썼다. 그렇기에 이 소설은 나 혼자서 쓴 것이 아니다.

이 소설의 모든 장면은 그 장면을 장식한 인물들과 대화하며 당시의 이야기를 옮겨 적은 것이다. 나는 어떤 장면에서, 그 누구도 마네킹처럼 세워두지 않으려고 노력했다. 나는 독자들이 자신의 모든 것을 바치고도 무엇도 바라지 않고 아무것도 남기지 못한 채 바람처럼 살다 바람처럼 사라져간 『범도』의 사람들과 더불어 100년 전의 바람 소리를 들으며 며칠이라도 살아볼 수 있기를 기대했다. 『범도』의 사람들과 반대편에 섰던 악인들, 적들의 선택과 행동에도 고개가 끄덕여질 수 있기를 바랐다.

100년을 거슬러 항일무장투쟁의 시간과 공간을 살아보게 될 독자들에게 소설 『범도』의 사람들이 던지는 이야기는 홍범도의 어록 1번에 압축돼 있다.

"남 탓하는 자를 믿지 마라. 남 욕하기 좋아하는 자를 멀리해라. 대체로 그자가 더 나쁘다."

홍범도는 최악의 조건 속에서 살고 싸웠지만 단 한 번도 누구에게 의지하거나 줄 서지 않았다. 오직 자신의 힘으로 자기 앞의 문제를 돌파했다. 만주와 연해주에서 수많은 독립지사들이 가난한 동포들을 대상으로 모금운동에 나설 때 홍범도는 블라디보스토크 부두의 하역노무자로 일했고, 시베리아 광산에서 광부로 일했다. 그렇게 번 돈으로 총기와 탄환을 장만해 다시 국내 진공 작전에 나섰던

홍범도였다. 그는 나라의 독립운동을 하기 전에 스스로의 삶을 독립시켰던 인물이었다.

우리 가슴 속 『범도』의 사람들은 결단코 철거 못해

"없는 차이를 만들지 마시오."
경고였다.
"남의 근력이 아무리 세면 뭐하오. 남의 근력이 내 근력이 되는 걸 보았소?"(소설 『범도』2권, p.423)

자신의 능력으로 자기에게 주어진 일을 해결하지 못하는 자들이 쓰는 가장 흔하고 비겁한 수법이 없는 차이를 만들어 남 탓하며 자신의 책임을 떠넘기는 것이다. 지금 대한민국의 국민은 100년 전에 자신의 모든 것을 바쳐 제국주의의 침략에 맞서 싸웠던 이들을 아무 근거도 없이 소환해내, 있지도 않았던 차이를 만들어 능멸하는 기가 막힌 상황을 지켜보며 분노하고 있다. 그러나 놓치지 말아야 할 것은 2023년의 대한민국을 책임진 그들이 없는 차이를 만들어 항일무장투쟁의 영웅들을 능멸하는 사이에 철저히 외면당하고 있는 대한민국의 엄중한 현주소다.

『범도』에서 홍범도는 언제나 말하는 상대의 입이 아닌 그의 눈빛과 손발의 움직임을 주시했다. 홍범도는 지금 없는 차이를 떠드는 그들의 입이 아니라 그들의 손끝이 무엇을 노리는지 지켜볼 것이다.

살아보지 않았던 시간과 공간을 살아보도록 하는 경험을 제공하는 과정으로서의 예술이 소설이다. 『범도』를 읽으면서 익힌 주인공들의 눈빛이 독자들에게 지금의 현실을 읽고 바라보는 데 도움이 될 수 있을까. 진정한 역사소설은 소설로서 역사이어야 하고 역사로서 소설이어야 한다.

권력은 유한하고 진실은 영원하며 역사는 엄중하다. 권력으로 흉상은 철거할 수는 있겠지만 우리의 가슴 속에 있는 『범도』의 사람들을 철거할 수 있겠는가. **ID**

글·방현석
소설가, 중앙대 교수

깨어 있는 시민이 이 시대의 독립군

최성주 ▮ 최운산 장군의 후손, 시민운동가

역사는 발전한다고 믿는다. 30년 넘는 세월을 시민운동가로 활동하며 겪어야 했던 수많은 실패 앞에서도 흔들리지 않았던 믿음이다. 비록 일시적으로 퇴보하는 것처럼 보일지라도, 역사의 눈으로 보면 그래도 세상은 진보하고 있다는 것을 알고 있기 때문이다. 나이 들면서 여유가 생기기도 했고, 언론 영역에서 오래 활동하고 있어 미디어가 분화·발전하며 사회변화를 주도하는 일에 예민하게 대응하느라 웬만한 일에는 놀라지 않을 만큼 세상을 이해하고 있다고 생각했다. 그런데 최근 인내의 한계를 넘어서는 일들이 너무 자주, 전방위적으로 일어나고 있다. 역사의 수레바퀴를 거꾸로 돌려 달려가는 현 정부의 행태에 하루하루가 힘겹다. 해답을 찾지 못하는 여야의 정치 상황까지 바라보자니 지난 1년이 마치 10년 같았다. 아직 내가 경험하지 못한 블랙홀이 더 남아 있을지도 모른다는 불안감이 자꾸만 고개를 내미는 나날이다.

일제 군국주의의 상징 욱일기를 단 일본 군함이 부산항에 입항할 때부터 조짐이 이상했다. 우리 군이 '일본해'라 적힌 군사지도로 훈련하고 일본자위대의 통제를 받으며 한·미·일 연합훈련을 한다는 소식은 해일처럼 밀려오는 역사 퇴행과 친일매국 행위의 신호탄에 불과했다. 일본이 방사능 오염수를 해상 방류해 우리 먹거리에 비상이 걸려도, 대한민국 정부는 방사능 위험을 걱정하는 국민을 괴담유포자로 몰고 혈세를 들여 일본 입장을 홍보하고 있다.

논란으로 논란을 덮으려는 의도일까? 핵폐수 위기로 가슴앓이하는 국민 앞에 대한민국 군인의 사표로 삼기 위해 육사에 설치한 독립투사들의 흉상을 철거하겠다는 기막힌 소식이 날아들었다. 독립투사 대신 친일인명사전에 등재된 간도특설대 출신의 백선엽을 들먹인다. 독립투사 홍범도와 백선엽의 이름이 비교되는 것만으로도 모욕과 분노를 느끼지 않을 수 없다.

대한민국의 첫 군대 '군무도독부', 국내진공작전 감행

나는 북간도 봉오동 신한촌을 무장독립군기지로 개발하고 독립군을 양성해 봉오동 청산리 독립전쟁을 승리로 이끌었던 최운산 장군의 손녀다. 증조부 최우삼은 조선시대 말기 간도에서 조선인을 보호하기 위해 청나라와 무력충돌하며 국경분쟁을 감당했던 연변 도태(관리사)였다. 조선의 영토를 지키기 위해 목숨을 걸고 싸웠으나 병력의 열세로 패했고, 온 가족이 고난을 겪었다. 정의로웠던 아버지 최우삼의 선택을 존경한 아들들은 민족정신을 잃지 않고 현실의 어려움을 지혜롭게 극복했다. 중국이 황무지였던 북간도 지역의 토지를 정리할 때 왕청현 봉오동 일대의 대규모 토지를 소유하게 된 최운산은 성실한 경제활동으로 간도 제일의 거부(巨富)가 됐고 그 경제력을 바탕으로 무장투쟁에 뛰어들었다.

북간도 연길에서 태어나 중국어에 능통했고 뛰어난 무술 실력과 사격술로 청년 시절 중국군에서 군사훈련을 담당했던 최운산은 중국 측의 양해 아래 봉오동에서 사병부대를 운영하기 시작했다. 당시 횡행하던 마적으로부터 주민들을 보호하겠다는 명목이었지만 실질적으로는 독립군 양성이었다. 한일병탄 이후 봉오동으로 모여든 애국청년들은 '봉오동사관학교'에서 정예 독립군으로 성장했다.

전투 현장

봉오동 독립군기지

두만강

투먼시

1915년 병사들이 수백 명으로 늘어나자 봉오동 숲을 개간해 삼천 평 규모의 연병장을 만들고 베어낸 나무로 900평, 800평, 500평의 대형 목조 막사 세 동을 지었다. 그리고 본부 둘레에 폭이 1m가 넘는 토성을 건축했다. 대규모 무장독립군기지가 건설된 것이다.

평소 잘 훈련된 군대라야 유사시에 능력을 발휘할 수 있다. 최신 성능의 무기를 실전에서 잘 다루기 위해서는 사격훈련과 매일의 지속적인 관리가 필요하다. 또한 충분한 영양공급과 체력관리, 정신무장을 위한 학습과 교육도 필수적으로 요구된다. 나라를 잃고 목숨을 걸고 싸우던 독립군에게도 꼭 필요한 훈련과 교육이었다. 북간도 봉오동에서 이것이 가능했다. 최운산 장군의 자금력이 봉오동 무장독립군기지 형성과 운영의 근거였기 때문이다. 식량과 군복, 무기를 공급받으며 훈련에 매진할 수 있는 봉오동은 독립군들의 해방구였다.

1919년 3월 26일 북간도 왕청현 백초구에서 1,500여 명의 동포들이 모여 독립선언을 했다. 이 독립선언식을 주관했던 최진동, 최운산 형제들은 임시정부가 수립되자 본격적으로 독립전쟁 준비에 박차를 가했다. 10년간 봉오동에서 양성된 최운산의 사병부대는 대한민국의 첫 군대 '군무도독부'로 전환·재창설됐다. 최진동 장군이 사령관을 맡았다. 참모장으로 군대 운영을 총괄했던 최운산 장

군은 계속 늘어나는 독립군의 식량과 군복을 마련하고 블라디보스톡에서 체코군의 신형무기를 대량으로 사들였다. 한편 군무도독부는 국내 진공 작전에 돌입했다. 1919년 하반기부터 다음 해 봉오동 독립전쟁 발발까지 수십 차례 온성, 종성, 경성, 회령 등 두만강변의 헌병대와 국경수비대를 공격해 큰 피해를 입혔다. 이러한 북간도 독립군의 실력과 기상을 바탕으로 상해 임시정부는 대한민국 2년(1920년) 1월 '독립전쟁 원년'을 선포했다. 당시 일본군은 봉오동 독립군의 실력이 만만치 않다는 것을 이미 알고 있었다. 봉오동으로 대량의 무기가 반입되고 있다는 내용의 보고서가 이어졌다. 3월 19일 보고서에 "소총 500정, 탄환 5만 발, 권총 430정, 권총 탄환 5천 발, 기관총 2문 봉오동 도착"을, 4월 5일 보고서가 "소총 700정 봉오동 도착"을 알렸다. 1920년 5월 중국 측에 공식 서한을 보내 "봉오동의 부녀자들이 8대의 재봉틀로 군복을 만들고 있으며 천 명이 넘는 독립군이 봉오동에서 훈련 중"이라며 항의하기도 했다. 사병부대 시절부터 10년 이상 독립군의 먹거리와 군복 제작을 책임졌던 최운산 장군의 부인 김성녀 여사와 봉오동 부녀자들의 노고를 알 수 있는 기록이다.

군무도독부가 중심이 돼 북간도 독립군 통합에 박차를 가했다. 여러 차례의 회동 끝에 5월 5일 신민단, 군정서, 군무도독부, 광복단, 국민회, 의군부 6개 단체 대표가

모여 '재북간도각기관협의회서약서(在北墾島各機關協議會誓約書)'를 발표했다. 개별 단체 모연대의 소환, 상호 강제편입 불허, 개별모금 반대 등을 약속하며 무장단체 간의 경쟁이 아니라 협의회를 통해 서로 협력하겠다는 의지를 밝혔다. 그동안 독립군 모집과 군자금 모집에서 치열한 경쟁 관계에 있던 무장단체들이 본격적인 전쟁을 앞두고 힘을 하나로 모은 것이다.

독립전쟁의 제1회전, 봉오동 독립전투

이 간단치 않은 합의가 이뤄진 배경에는 무기와 식량 군복, 무기를 제공하겠다는 최운산 장군의 약조가 있었다. 치밀한 첩보 활동을 통해 전쟁이 임박한 것을 간파한 최운산 장군은 5월 중순부터 봉오동 상촌을 둘러싼 여러 산에 지형을 따라 교통호 형식의 참호를 파고 매복전을 준비했다. 그리고 봉오동 주민들은 모두 마을 밖으로 피신시켰다. 일본군을 봉오동으로 유인하기 위한 철저한 작전계획을 세운 것이다. 5월 19일 제일 규모가 컸던 군무도독부와 국민회가 통합해 '대한북로독군부'가 창설되었다. 대한북로독군부 독립군은 서산, 남산 동북산에 각 중대별로 분산 배치되었다. 전쟁 준비가 마무리될 무렵, 국민회에 소속되어 봉오동에 도착한 홍범도 장군도 연대장으로 봉오동전투에 참전했다. 사령관 최진동 장군과 참모장 최운산 장군을 중심으로 봉오동에서 대통합을 이룬 북간도의 대한북로독군부의 독립군은 단결된 힘으로 6월 7일 봉오동 독립전쟁에서 일본 정규군을 상대로 대승을 거뒀다.

3.1 독립선언과 '독립전쟁의 제1회전'이라 불린 봉오동 독립전투는 한일병탄 이후 시나브로 꺼져가던 독립운동 열기를 되살린 횃불이 됐다. 봉오동의 승전을 헐벗고 굶주린 독립군의 극적인 승리라고, 마치 신화처럼 설명하는 분들이 있으나 무기의 유무, 기술과 성능이 승패의 관건이 되는 현대전의 승리는 절대로 거저 얻을 수 없다. 봉오동 독립전쟁의 승전에는 10년 이상의 체계적 준비와 전투경험, 뛰어난 전술과 작전, 그리고 봉오동에 모여 목숨을 걸고 싸운 수천 독립군 선조들의 뜨거운 의지가 있었다.

1922년 1월 모스크바에서 열린 원동민족혁명단체대표회의(약칭 극동민족대회)에 우리나라 독립운동가 50여 명이 대거 참석했다. 일제의 조선 강점에 대해 외교적으로 문제를 제기하고 국제적 도움을 얻고자 했기 때문이다. 당시 우리나라는 미·영·프·일 제국주의 국가들의 이해관계에 밀려 파리강화회의에 이어 워싱턴회의에서도 대회장에 들어가지 못하는 수모를 겪은 뒤였다. 모스크바 대회에서 김규식 선생은 1920년의 봉오동과 청산리 독립전쟁 승전을 설명하며 세계에 우리의 독립 의지를 알렸다. "빨치산이 서부 간도 지방에서 소대로 나뉘어 무장을 기도하고 있는 사이에, 북부 간도 지구 민중은 장래의 대규모 전쟁을 위한 준비에 집중적으로 종사하고 있었다. 전부 2개 사단의 완전히 무장된 강력한 일본군에 직면해 적어도 10회에서 9회까지 적을 철저하게 패주 시킬 수 있었던 것은 놀랄만한 일이다…."

시민운동가는 길이 없는 길을 걸어야 할 때가 많다. 나는 살면서 겪었어야 했던 어려운 순간마다 할아버지 최운산 장군의 삶을 생각하며 용기를 내곤 했다. 우리 민족은 스스로 독립을 쟁취하기 위해 해방이 올 때까지 단 한 순간도 쉬지 않고 싸웠다. 나이 들면서 우리 무장투쟁의 역사가 제대로 정리되고 후세에 전해져야 한다는 책임감이 더 커지고 있다. 지금 우리는 경험하지 못한 새로운 숙제 앞에 섰다. 앞이 보이지 않는 하루하루지만 정치의 부침에 일희일비하지 않고 주어진 몫을 사는 일이 우선이다. 문화강국 대한민국, 눈떠보니 선진국이란 자부심이 매일 뒷걸음질 치는 경제지표에 내려앉고, 장기적 목표 아래 운영해야 할 국가 예산이 쌈짓돈처럼 낭비되는 것이 여기저기서 눈에 들어오고, 정부가 비상식적으로 공적 기관을 장악해 언론자유를 억압하고 있지만 함께 저항하고 버텨내야 한다. 나라를 잃고 길이 없을 때 길을 만들어 걸었던 선조들의 노력을 불길 삼아, 곁불을 쬐며 이 시간을 견뎌내야 한다. 언제나 그랬듯 대한민국의 발전은 평범한 시민들이 어깨 걸고 함께 걷는 길에 있음을 잊지 말기로 하자. 이 시대의 독립군은 깨어 있는 시민이다. **ld**

글·최성주
최운산 장군의 후손, 시민운동가

그리스인의 자유와 다른 윤 대통령의 자유

공동체의 자유를 탈취하는 '그들'만의 자유

한성안 ▌경제학자

기 원전 5세기 페르시아는 동방을 제패한 대국이었다. 페르시아의 왕 다리우스는 소아시아 해안지방을 지배하고 있었는데, 그곳의 그리스 도시들에서 반란이 일어났다. 아테네는 이 지역에 원군을 보냈다. 그리곤 아테네인들은 페르시아의 속령 리디아의 수도를 불태워 버렸다. 하지만 다리우스는 대제국에 도전하는 아테네의 존재를 도저히 묵과할 수 없었다. 다리우스의 아들 크세르크세스가 그리스로 진군하고 있을 때였다. 리디아의 한 부유한 귀족이 다리우스를 크게 환대했다. 부탁할 게 있었던 모양이다. 그 귀족은 호화로운 만찬을 차려놓고, 다리우스에게 겸손하게 간청했다.

"왕이시여, 군대에 제 다섯 아들이 있사옵니다. 아뢰옵기 황송하오나 그중 한 명이라도 저와 함께 남아 있기를 허락해 주시옵소서." 그러자 왕은 "네가 어찌 그런 요청을 하느냐? 너는 나의 노예이며 네가 가진 모든 것을, 심지어는 너의 아내까지 나에게 줄 의무가 있는 네가 감히?" 하고 호통을 쳤다. 다리우스는 그 귀족의 장남을 잡아, 그의 몸을 둘로 절단해서 군단이 지나가는 도로의 양편에 놓으라고 명령했다.

노예왕국 페르시아와 자유인의 공화국 아테네

이렇듯, 페르시아인들은 모두 왕의 노예였다. 노예로 불렸으며, 노예 대접을 받았다. 그들은 자유가 무엇인지 알지 못했고, 당연히 주장하지도 않았다. 헤로도토스가 『역사』에서 들려주는 이야기다(『고대 그리스인의 생각과 힘』, 이디스 해밀턴 지음, 이지은 옮김, 2009, 까

치). 그는 자유가 부재한 페르시아의 또 다른 이야기를 들려준다. 한 귀족이 수년 동안 왕의 호의를 누리다 관계가 틀어져 버렸다. 절대자 왕의 심사가 편할 리 없었다. 페르시아 왕은 그 귀족을 초대해 고기를 대접했다. 귀족은 묵묵히 그 고기를 먹었다. 식사 후 뚜껑이 달린 바구니를 건네받았다.

뚜껑을 열어 본 귀족은 소스라치게 놀랐다. 바구니에는 자기 외아들의 머리, 손, 발이 담겨 있었던 것이다. 왕은 재미있는 듯 물었다. "네가 먹고 있는 짐승의 종류를 이제 알겠느냐?" 그 귀족은 감정을 숨겨가며 대답했다. "네, 잘 알고 있습니다. 왕께서 마음에 들어 하시는 것은 무엇이든 저를 기쁘게 합니다." 페르시아의 모든 신민은 이처럼 노예였다. 그렇기에 그들은, 살기 위해 자기통제에 능숙해야 한다는 것을 잘 알고 있었다.

그러나 그리스인은 달랐다. 그들은 자유인이었다. 한 페르시아 장교가 몇 명의 그리스인더러 페르시아 왕에게 굴복하라고 종용했다. 그러자 그리스인들은 단호히 대꾸했다. "당신은 노예가 되는 것이 어떤 것인지 잘 알고 있소. 당신은 한 번도 자유를 경험해보지 않았으니 자유가 얼마나 달콤한지 모르겠구려! 만약 당신이 자유를 맛보았더라면, 당신은 자유를 지키기 위해 우리에게 창으로만 싸우도록 권하지 않을 것이요. 어쩌면 나무를 깎는 연장을 들고서라도 싸우라고 설득할 것이요." 그리스인에게 자유는 목숨을 걸고 지킬 가치가 있는 것이었고, 노예로 산다는 것은 견딜 수 없는 일이기 때문이었으리라.

BC 492년, 세계를 제패한 노예의 왕국 페르시아와 자유인의 공화국 아테네의 대전쟁이 일어났다. 그 유명

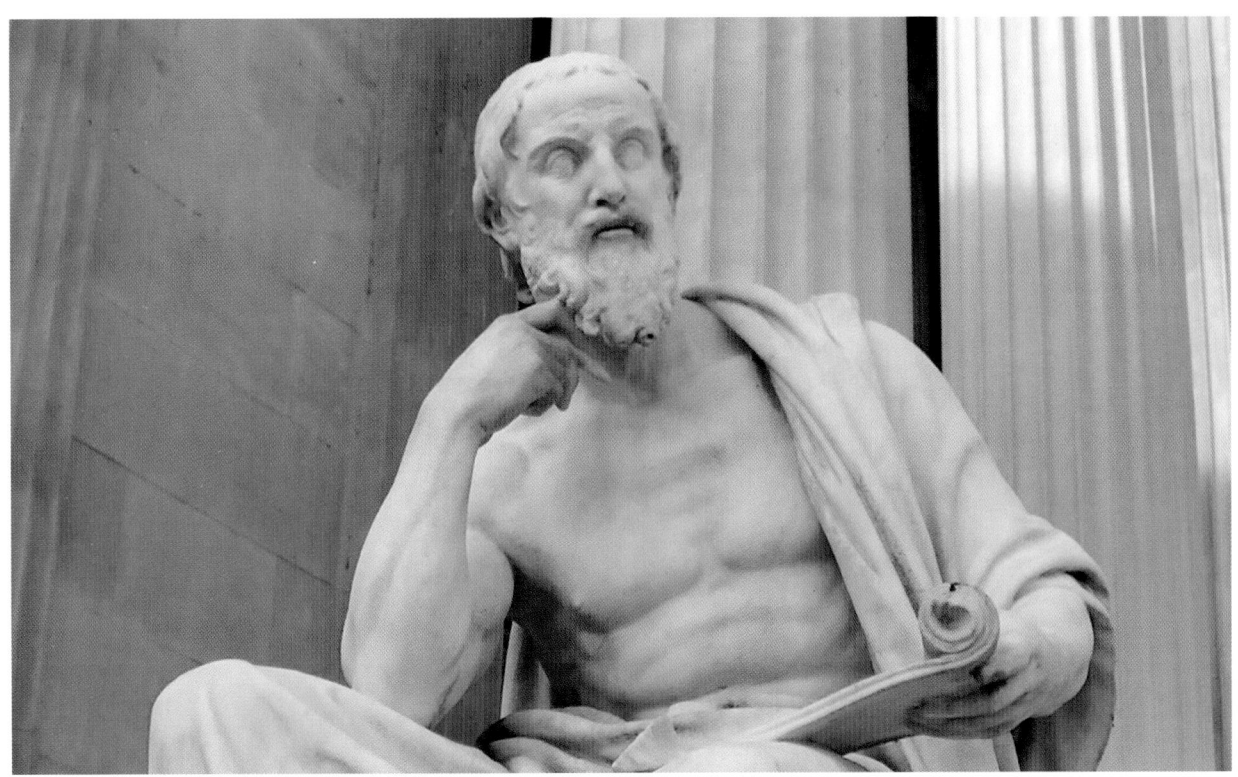

공동체 자유의 가치를 역설한 역사가 헤로도토스

한 페르시아 전쟁이다. 다윗과 골리앗의 싸움과 마찬가지였으니, 아테네에겐 가망이 없었다. 그러나 1,2차에 걸친 전쟁에서 다윗은 골리앗을 이김으로써 자유인의 공화국을 지켜냈다. 이 전투의 결말은 '마라톤의 유래'로 잘 알려져 있다. 믿어지지 않는 전쟁, 믿어지지 않는 승리였다. 어떻게 소규모의 수비군이 제국의 강력한 군사력에 맞설 수 있었을까? 헤로도토스는 그 비밀을 알아냈다. 페르시아가 공격하기 직전에 아테네 지휘관들은 병사들에게 이렇게 말했다. "페르시아인과 싸울 때, 모든 것에 앞서 자유를 기억하라." 그리스인들은 자유를 위해 죽음을 각오했던 것이다. 한 목격자는 그리스인들이 이렇게 외치며 적을 향해 힘차게 전진했다고 증언했다.

"자유를 위해서, 그리스의 아들들이여,
조국과 자녀와 아내를 위한 자유,
숭배를 위한, 우리 조상의 무덤을 위한 자유."

여기서 자유는 '자신의' 자유가 아니었다. 이들에게 자유란 '조국과 아내, 자녀를 위한 자유', 곧 '공동체의 자유'였다. 공동체의 자유를 지켜내지 못한다면, 나와 내 가족의 자유도 지킬 수 없다고 본 것이다. 출정 시 그리스 군인들 역시 두려움과 공포에 떨었다고 한다. 그들은 로마인처럼 국가를 위해 몸을 불사를 생각이 없었다. 그들도 작고 나약한 인간이었던 것이다. 하지만 그들은 자유, 나아가 나와 내 가족의 자유를 지켜줄 공동체의 자유를 지키기 위해 그 두려움을 이겨내야 했다. 헤로도토스는 그리스인의 당시 복잡한 심리를 잘 드러내 줬다.

마라톤에서 아테네들인은 구보로 힘차게 전진했다. 자유를 수호하고자 믿는 자유인들의 발걸음은 무겁지 않았다. 반면, 적의 지휘관은 채찍을 휘두르며 노예들을 전투로 몰아넣었다. 하지만 자유를 수호하기 위해 싸우는 자유인의 기백에 대항하는, 노예들의 수적 우세는 아무런 힘이 없었다. 페르시아전쟁을 무대로 삼아 당시 유명 작가였던 아이스킬로스는 극작품을 만들었다. 거기서 페르시아의 여왕이 묻는다. "누가 그리스인들 위에 전제 군주로 군림하느냐?" 그러자 자부심에 넘치는 목소리가

극장을 울렸다. "그리스인들은 누구의 노예도, 봉신(封臣)도 아닙니다."

노예가 아니라 자유인이었기 때문에 이겼다는 사실을 당시 그리스인들은 스스로 분명하게 알고 있었던 것이다. 그리고 그 자유인들은 힘들고 두려웠지만, 그 소중한 자유를 지키기 위해 목숨을 불사하며 힘차게 진군했던 것이다. 그들이 두려움에 떨면서도 자유를 지키고자 용감히 싸운 이유는 무엇보다 가족의 자유를 지키기 위함이었으며, 가족의 자유를 지켜내기 위해서는 공동체를 지켜내야 했기 때문이다. 더 큰 자유를 지켜내기 위해 내 작은 자유는 유보할 수밖에 없었던 것이다. 그리스인들은 자유를 지키고, 누리기 위해 필요한 비용과 의무를 기꺼이 받아들였다.

공동체의 자유를 탈취하는 윤석열의 자유

윤석열, 요즘 그는 입을 '자유'로 떡칠하고 있다. 마치 자유를 위해 일생을 바친 투사나 되는 듯 말이다. 자주 말하다 보면 스스로 믿게 된다던데, 이젠 자신이 대한민국 자유의 아이콘으로 등극했다고 착각하는 모양새다. 불가해한 고무줄 시력으로 병역을 면제받은 사람이 말이다. 진정 자유를 사랑하는 그리스인들은 자유를 지키기 위해 모두 군대에 갔다. 심지어 소크라테스도 예외가 아니었다. 두렵고 힘들지만 내가 아니면 내 가족과 공동체의 자유를 지켜낼 수 없었기 때문이다.

'신의 시력'으로 자유수호의 책무를 면제 받은 자가 목청을 돋우며, '자유'라는 단어를 악을 쓰며 외치고 있다. 제대로 된 근대국가 중 이런 사람이 대통령이 되는 나라가 있는지 의문스럽다. 이런 사람이 대통령인 나라도, 이런 대통령을 뽑은 유권자도 정상이 아니다. 그의 자유는 공동체에 대한 배신이며, 타인의 자유를 탈취할 자유이며 공동체의 의무를 회피할 자유다. 나아가 오로지 의무를 타인에게 떠넘기고 자신의 영달을 위한 자유일 뿐이다.

마지막으로 그의 자유는 왕이 되어 우리를 노예로 만들 자유다. 검찰들의 자유왕국은 국민들이 노예가 되

는 왕국이다. 우린 자유로운 공화국을 희구하는데도 말이다. 매일 술을 마시고도 거뜬할 정도로 건강한 자가 고무줄 시력으로 병역을 면제받았으며, 그 후 온갖 영화와 권력을 다 누렸다. 그러고서도 전사한 '군인'들의 영전에서 울컥했단다. 소시오패스가 아니면 할 수 없는 행동이다. 가증스럽다.

윤석열 대통령은 최근 신원식 의원을 국방부 장관 후보자로 내정했다. 그런데, 신원식은 2020년 6월 〈월간조선〉과의 인터뷰에서 "국민 다수는 '군대 안 간 이명박·박근혜보다 군에 다녀온 노무현·문재인이 낫다'고 생각한다"는 말에 "그 점은 상당히 아쉽다"며 "군 미필자가 앞으로 국가지도자가 되는 것에 원칙적으로 반대한다"고 답한 바 있다. 그런 신원식은 병역 면제자 대통령, 윤석열을 어떻게 생각할까?

사이비 자유주의자를 보자니 천불이 나, 작년에 읽었던 책을 복기해 봤다. 윤 대통령이야 수치심 때문에 거들떠보지도 않겠지만, 그를 찍은 분들은 꼭 읽어 보시면 좋겠다. '윤석열의 파렴치한 자유'는 오히려 '그리스인의 고매한 자유'를 배반하고 있으며 '공동체를 적에게 노예로 헌납할 자유'라는 사실을 알기 위해서라도! **LD**

글·한성안
경제학자, 문화평론가. 영산대학교 교수를 역임했다. 현재 '좋은경제연구소장'으로 활동하면서 집필, 기고, 강연 중이다. 페이스북과 블로그를 통해 진보적 경제학을 주제로 시민들과 활발히 소통 중이다.

〈악귀〉, 마녀보다 더 악독한 악귀들의 세상

김경욱 ▌영화평론가

드라마 <악귀> 포토

이 태원에서 도와달라고 절규하는 이들을 외면하고 끝내 수많은 목숨을 잃게 만든 사람들, 버스에 탔던 이들과 자동차를 몰던 이들이 폭우로 물이 불어난 오송 지하차도에 갇혀 죽음에 이르도록 방치한 사람들, 구명조끼도 입히지 않고 젊은 병사를 물속으로 처넣은 사람들, 젊은 여교사를 극단적 선택에 이르도록 괴롭힌 사람들, 비탄에 빠진 유족들을 모욕하고 조롱한 사람들, 그들은 모두 악귀이거나 악귀에 씐 괴물들이다.

그들에게는 국민의 생명과 안전을 지켜야 하는 책무가 있었지만, 돈과 권력에만 관심이 있었기 때문인지 비극을 수수방관했을 뿐만 아니라 이후 진정한 사과도 하지 않았고 책임도 지지 않았다. 또 돈과 권력을 무기로 삼아 갑질할 수 있는 대상이라면 가리지 않았던 그들은 이상할 정도로 튼튼한 방패 뒤에 숨어 파문이 가라앉기만을 기다리고 있다. 그 악귀들과 괴물들에게 "이제 만족하냐?"고 질문한다면, 모두 한 치의 망설임 없이 "아니, 아직 멀었는데"라고 답할 것이다.

왜냐하면 드라마 〈악귀〉에서, 그들을 대표하는 인물인 나병희는 타인들의 죽음은 물론이고 남편과 아들과 며느리가 차례로 죽어 나가도 눈썹 하나 까딱하지 않고 악귀와의 동맹을 유지하는데, 그녀에게 가장 중요한 것은 오로지 자신의 목숨과 돈이기 때문이다.

악귀의 탄생

드라마 〈악귀〉에서 인용된 신문 기사에는 '태자귀'를 만드는 '염매'에 대한 설명이 나온다. "무당이 지역의 여아(女兒)를 유괴 또는 납치해서 가둬놓고 곡기를 제공하지 않는다. 17일 후, 굶주린 여아에게 대죽에 주먹밥을 끼워 내민다. 여아의 모든 정신력이 대죽을 잡으려 할 때, 칼로 쳐 죽이고 그 여아의 손가락을 신체(神體)로 삼는다." 1958년 장진리, 나병희와 남편 염승옥은 거부가 되려는 욕망을 실현하기 위해 무당 최만월에게 태자귀/악귀를 만들어 달라고 주문한다. 최만월은 십 대 소녀 이향이를 낙점하고, 그 징표로 그녀에게 붉은 댕기를 준다. 향이가 희생자로 낙점된 이유는 가난한 어부 가정에서 둘째로 태어난 딸(유교의 관습에서 장자는 보호해야 한다)이기 때문이다.

나병희 부부는 향이 부모에게는 거액을 지불하고 가난한 마을 사람들에게는 돈을 뿌리고 사건을 수사하는 형사들을 어음으로 매수한다. 돈에 홀린 그들은 모두 끔찍한 범죄를 수수방관한다. 향이는 믿었던 가족과 이웃들 전체로부터 배신을 당한 것이다. 그런데 향이가 다른 어떤 악귀보다 더 강력하고 위험한 악귀가 된 데는 몇 가지 이유가 더 있다. 가난한 마을에서는 매우 귀한 댕기를 받고 기뻐하던 향이는 부모의 대화를 엿듣고 자신이 당할 일을 알게 된다. 향이는 댕기를 탐내는 여동생 목단에게 주고, 최 무당은 댕기를 한 목단을 유괴한다.

가족이 다 굶어 죽는 것보다 낫다는 명분으로 향이의 희생을 받아들였던 엄마는 목단이 사라지자 목숨을 끊는다. 아버지와 오빠는 바다에서 익사하고 만다. 향이는 엄마가 동생을 더 사랑했다고 여기며 원망이 더 깊어진다. 다른 한편으로는 동생을 죽음으로 몰아넣었다는 죄책감도 커진다. 향이는 나병희 부부에게 받은 돈을 최 무당에게 건네며, 동생을 살려달라고 애원한다. 그러나 결국 최 무당의 손에 동생도 죽고 그 누구보다 살려는 의지가 강했던 향이도 죽는다. 따라서 향이는 갈증과 굶주림에 더해 원망과 분노와 죄책감이 가득한 무시무시한 악귀가 된다. 가난한 부모도 귀찮은 동생도 다 없어지고, 부잣집에서 태어나 훨훨 날아가기를 원했던 십 대 소녀 향이의 소망이 기이한 형태로 실현된 것이다.

악귀의 먹이

최 무당은 나병희 부부에게, 악귀는 당신들이 원하는 것을 들어주겠지만, 거기에는 반드시 '대가'가 따를 것이

드라마 〈악귀〉 포토

다"라고 말한다. 그들은 망설임 없이 "우리가 원하는 걸 얻을 수 있다면, 상관없다"고 답한다. 악귀의 도움으로 충분한 부를 축적하게 된 염승옥이 악귀의 위험성을 알아채고 제거하려 할 때, 나병희는 악귀와 결탁해 남편을 죽게 만든다. 자녀와 손자를 희생하는 대가를 치른다 해도, 나병희는 돈만 얻을 수 있다면 아랑곳하지 않는다. 이런 나병희가 자본주의 사회의 화신이라면, 그녀가 운영하는 중현캐피탈(대부업/사채업)은 자본주의 사회의 흡혈귀다. 집안의 서재에서 검은 옷을 입고 드라큘라처럼 차가운 표정으로 앉아 있는 그녀의 모습은 악귀와 다를 바 없다.

이 글의 도입부에서 열거한 인간들과 나병희 부부와 무당 같은 인물들만 악귀와 가깝다면, 악귀가 판치는 세상이 되기는 어려울 것이다. 악귀가 사라지기는커녕 더욱 번성하는 데는 돈에 현혹된 장진리 마을 사람들 같은 이들이 자본주의 소비사회에 득실거리기 때문이다. 악귀는 "탐욕에 빠진 사람들은 나를 이용해 돈과 권력을 얻으려고 했다"라고 말한다. 그들은 명품이 탐나 살인을 저지르고, 보험금을 타내려고 부모를 죽인다. 악귀는 그들의 욕망을 채워주면서 점점 더 커간다. 소비사회에서는 인간의 모든 욕망이 소비를 통해 채워질 것처럼 유혹하지만, 그것은 결코 채워질 수 없는 것이다. 그러므로 악귀에 씐 사람들은 파멸에 이를 때까지 악행을 멈추지 않는다.

악귀의 욕망

악귀는 사람의 가장 약한 면을 이용하는데, 우울감에 빠지거나 불행한 일을 당한 사람들에게 파고든다고 한다. 〈악귀〉의 주인공 구산영은 엄마가 어렵게 모은 돈을 보이스피싱으로 모두 잃고는, 절망에 빠진다. 산영에게 씐 악귀가 처음 한 일은 보이스피싱의 범인을 자살하게 만든 것이다. 산영이 범인에게 분노해 처벌을 원할 때, 악귀가 그 소망을 들어준 결과다.

산영은 자신이 악귀에게 씌었다는 걸 알지 못한다. 나병희의 손자이자, 귀신을 볼 수 있는 민속학자인 염해상은 산발한 산영의 그림자를 통해 악귀의 존재를 파악하게 된다. 이 드라마에서 나병희 같은 류의 인간들과 악귀

의 관계가 자본주의 사회를 은유한다면, 악귀가 그림자로 드러나는 설정에서 산영과 악귀의 관계는 정신분석학에서 설명하는 인간의 정신 구조에 대한 알레고리(Allegory, 유사성을 적절히 암시하면서 주제를 나타내는 수사법)라고 할 수 있다.

특히 심리학자 칼 융은 자아가 제어할 수 없는 무의식적 요소를 '그림자'라고 표현했다. 자아는 그림자 안에서 극도로 이기적이고, 냉혹하고, 강압적인 능력을 갖추게 된다. 자아에 내재한 어두운 마음은 자기중심적으로 어떤 대가를 감수하고라도 쾌락을 성취하려고 한다. 그림자는 인간의 악의 원천이며, 그 안에 인간의 주요한 죄가 도사리고 있다. 그러므로 의식적 자아는 그림자를 부정하거나 갈등하게 된다. 이것이 신화와 이야기에서 캐릭터를 통해 상징화되면, 나르치스와 골드문트, 지킬 박사와 하이드, 카인과 아벨, 이브와 릴리트, 아프로디테와 헤라 등으로 나타나게 된다. 산영과 악귀는 또 다른 사례라고 할 수 있다.

산발을 한 그림자가 활성화될 때, 산영은 억압된 분노를 표출한다. 이삿짐 나르는 일을 하다 부유한 집 아이가 아끼는 인형을 훔쳐 망가뜨리거나, 부잣집 친구의 결혼식 피로연에서 깽판을 친다. 이것은 가난해서 희생자로 전락한 향이의 분노이자, 한편으로는 편모슬하에서 어렵게 자라면서 쌓여간 산영의 분노이기도 하다. 또 산영이 고등학교 선배이자 강력계 형사로 일하는 이홍새를 적극적으로 유혹하는 행동도 악귀의 영향 같지만, 산영이 억압한 성적 욕망이기도 하다.

악귀가 표적이 된 사람을 제거하는 과정을 보면, 악귀는 먼저 문을 두드린다. 문을 열지 않으면, 악귀의 손길은 그 사람에게 미치지 못한다. 그러나 결국 대부분 문을 열게 된다. 이때 악귀는 "(내가) 문을 열었어"가 아니라 "(네가) 문을 열었네"라고 조롱하듯 말한다. 산영의 아버지 구강모가 죽는 장면에서, 방문을 두드리며 절박하게 부르는 어머니 소리에 구강모가 문을 열었을 때, 거기에는 어머니가 아니라 자기 자신이 서 있다.

그는 또 다른 자기 자신, 자기의 그림자와 마주하게 된 것이다. 따라서 악귀를 부른 것은 그 자신이며 악귀가 문을 두드리는 소리는 무의식에 억압된 충동이라고 할 수

있다. 구강모의 경우처럼, 악귀와 연관된 죽음의 방식이 타살이 아니라 자살인 이유는 악귀의 희생자들이 결국 자신의 욕망을 제어하지 못하고 자기 자신을 파괴하는 지경에 이른 것으로 해석할 수 있다.

악귀의 이름

〈악귀〉에서, 악귀를 제거하려는 이들이 실패하는 원인에는 악귀의 이름에 얽힌 문제가 있다. 염해상과 산영은 조사 결과 악귀의 정체를 이목단으로 판단했다가 틀렸다는 것을 알게 된다. 그들은 악귀의 이름을 찾으려고 안간힘을 쓰는데, 이름을 알아야 악귀의 정체를 알 수 있고, 악귀를 없애버릴 수 있기 때문이다. 따라서 나병희는 악귀의 이름을 감추려고 발악하게 된다. 언어가 지배하는 인간의 세상에서 존재를 증명하려면 반드시 이름이 있어야 한다. 이름이 없으면 실재한다 해도 말로 표현할 수 없으므로 존재하지 않는 거나 마찬가지가 된다.

여기서 흥미로운 점은 악귀의 이름이 밝혀졌을 때, 악귀의 정체성이 생전의 향이처럼 돼가는 것이다. 끝까지 살려고 저항했던 악귀/향이는 이제 살아서 이루지 못한 소망을 산영을 통해 실현하려고 한다. 악귀/향이는 산영에게 모습을 드러내고, "계속 같이 살자"라고 제안한다. 산영이 거부하자 산영의 자아를 거울(그림자)에 가두고 산영이 되려고 한다. 악귀/향이는 자신의 신체가 파괴될 위기에 처하자, "우리는 친자식을 팔아먹으면서까지 어떻게든 살아남으려고 발악했는데, 너희들은 죽고 싶어 한다. 내가 열심히 치열하게, 하고 싶은 거 다 하면서 살아 볼 테니 살려달라"고 호소한다. 그러므로 죽을지, 살지, 악귀와 함께 살아갈지, 물리칠지는 산영의 선택에 달리게 된다.

이때 산영의 자아는 자신이 지금까지 쓰고 있던 가면, 페르소나를 인식하게 된다. 그녀는 자신의 욕구와 쾌락을 통제하고, 사려 깊고 신중하고 공감적이며 상냥하게 보이는 페르소나를 장착하며 살아왔다. 결국 그녀는 "한순간도 자신을 위해 살지 않았다"는 것, 가혹하게 어둠 속으로 몰아세우며 자신을 죽이고 있었던 게 악귀가 아니라 바로 자기 자신이었다는 것을 깨닫게 된다. 그런 다음 "오직

자신만을 위해 살아가기로, 온전히 자신의 의지로 살아가겠다"고 결심할 때, 악귀/향이는 소멸하게 된다.

이것은 자아가 드러내고 싶은 페르소나와 감추고 싶은 그림자를 통합하는 과정이라고 할 수 있다. 이 과정이 결코 쉽지 않기 때문에, 산영에게는 마지막 시험이 기다리고 있다. 산영이 현재의 시력을 계속 유지하려면 악귀가 필요한 상태이므로, 악귀를 물리치는 건 곧 시력을 잃는 것이 된다. 산영은 "나답게 살겠다"는 삶에 대한 강한 의지로, 시력을 포기하고 용기 있는 결단을 내린다.

〈악귀〉에서, 악귀를 둘러싼 문제는 용감한 인물들에 의해 해결됐다. 그런데 지금 한국 사회는 악귀들과 악귀에 씐 괴물들이 더욱더 활개를 치며 더 많은 사람을 사지로 몰아넣고 있다. 어떻게 해야 득실거리는 악귀들과 괴물들을 제어할 수 있을 것인가? 우리에게 주어진 매우 어려운 과제다. ▣

글·김경욱
영화평론가

창간 15주년 맞는 〈르디플로〉 한국어판에 바란다

목수정 ▌재불 작가

1**0**여 년 전, 파리 전체가 개기일식을 앞두고 술렁이던 때가 있었다. 일생에 다시 보기 힘든 우주쇼가 펼쳐진다며 언론은 떠들썩하게 나팔을 불었다. 나 역시 그 분위기에 휩쓸려 특수 안경을 사놓고, 개기일식이라는 스펙타클을 관람할 기대에 부풀어 있었다. 그런데 정작 그날이 다가오자, 아침부터 하늘에는 구름이 두텁게 껴, 그무엇도 볼 수 없었다. 하지만, 일기예보는 곧 구름이 걷히고, 맑은 하늘을 볼 수 있다고 여전히 장담하고 있었다.

예정된 그 시간이 다가왔고 또 지나가고 있었다. 그러나, 하늘의 시커먼 구름 장막은 움직일 줄 몰랐다. 함께 하늘을 바라보던 이웃은 낙심한 표정으로 "개기일식 구경은 물 건너갔다"라고 말했지만, 나는 핸드폰의 일기예보를 보여주면서, 일기예보는 다르게 말하고 있다며 끝까지 희망을 가질 것을 설파했다. 하늘에서 펼쳐지는 현실을 명백히 내 눈으로 보면서도, 나는 인터넷을 타고 전해지는 언론의 말을 더 믿고 있었다. 그때 문득 깨달았다. 인간은, 적어도 나는 내 눈보다 언론의 말을 더 신뢰한다는 사실을. 내 눈이 하얀 것을 보고 돌아섰음에도 언론이, 그것도 모든 언론이 검은 것이었다고 말하고 있다면, 나의 착각이었다고 스스로를 설득할 판이라는 사실을.

그 개기일식에서 일생일대의 우주쇼를 볼 수는 없었지만, 미디어의 노예가 돼있는 나 자신을 자각하는 계기를 얻었다. 그리고 알게 됐다. 나를 비롯한 21세기 사람들은 더 이상 자신의 감각과 직관, 경험, 거기에서 나오는 판단을 신뢰하지 않는다는 것을. 21세기까지 진화해 오면서 인류는 무궁무진한 테크놀로지의 발달과 성취를 이뤘지만, 인간 개개인이 가진 능력은 그 어느 때보다 퇴화해, 각각의 인간은 이전보다 축소된 자아와 능력을 지니고 살아가고 있다는 점도 자각하게 됐다. 하늘과 땅, 동물, 식물과 직접 교류하며 각자의 경험과 지혜를 축적해가던 호모 사피엔스는 이제 그들의 모든 활동들을 분업 혹은 아웃소싱하여 돈을 주고 교환하는 패턴으로 살게되면서, 각자의 방식으로 돈을 벌지언정 모든 능력에서 멀어져 가는 특별한 방향으로 진화 혹은 퇴화를 거듭해 온 것이다.

디지털 세상으로 급속히 전환해온 세계에서 가장 크게 본질의 변화를 가져온 영역은 미디어다. 세상사를 널리 전할 뿐 아니라, 겉으로 보이는 세상사 이면에서 벌어지는 진실을 조명하는 것이 언론의 사명이었던 시대는 디지털의 세기로 진입하며 순식간에 파산했다. 이 새로운 세기는 초월적인 부가 극소수 일부에 집중되는 세상이기도 하다. 부를 거머쥔 자들은 그것을 더 크게 확장하는 방향으로만 진화했고, 그들은 기꺼이 자신의 스피커가 돼줄 언론들을 쇼핑하듯 주워 담거나, 광고비로 그들을 다스렸다. 누구에게나 그렇듯, 언론인들에게도 생존을 넘어서는 과제는 없다. 그것은 모든 다른 거대명분을 물리치게 하는 절체절명의 과제였기에 그들은 거리낌 없이 과거의 옷을 벗고 클릭 장사꾼, 권력과 자본의 하수인이라는 새옷을 걸치게 됐다. 미련도 아쉬움도 없이.

〈르몽드 디플로마티크〉는, 그렇게 오랜 직업윤리를 몸에서 털어낸 미디어계에서 독립 언론의 표상으로 살아남은 희귀동물이었다. 기업 광고 하나 없고, 그 흔한 보도 사진도, 자극적 헤드카피도 없는 이 고고한 비판적 지성의 요람, 전설의 언론 〈르몽드 디플로마티크〉 본사를 방문한 적이 있다. 파리 13구의 한 한적한 거리에 아담한 마당을 가운데 두고 디귿자 모양으로 둘러서 있는 3층 벽돌 건물이었다. 33개국에서 매월 200만 부를 발행하고 있는 신문의 본산이라기엔 소박했지만, 자본으로부터 자

유로운 편집의 독립성을 가진 자부심 강한 언론임을 보여주기엔 충분했다. 그들은 건물 일부를 신문사로 쓰고 나머지 공간은 임대를 하고 있는 소위 '건물주'였다. 그들의 집은 너무 크지도 초라하지도 않았고, 적당히 격이 있으면서 검소했다. 넉넉한 빛이 창으로 들어오는 사무실 공간은 구성원들이 자부심을 가지고 일하기 충분한 우아함을 지니고 있었다.

나를 건물로 안내해준 기자는 '교정 직원들이 일하는 곳'이라며 넓은 방을 보여줬다. 점심시간이라 대부분 자리를 비운 상태였지만, 교정 직원들을 위해 저만한 자리를 할애하는 이 진득하고 성실한 언론의 진정성을 엿볼 수 있는 또 하나의 장면이었다. 이들의 건물은, 90년대 출범한 협회, 〈르몽드 디플로마티크의 친구들〉이 소유한 절반의 자본과 함께 〈르몽드 디플로마티크〉가 초기(1954)의 대범한 생각을 버리지 않고 지금까지 지키게 해준 물적 토대다. 공식적으로는 같은 요람에서 태어났으나, 〈르몽드 디플로마티크〉에 〈르몽드〉의 언론인들을 전면 저격하는 글이 거리낌 없이 실릴 수 있게 하는 바탕이기도 하다.

그것은 자본주의 이데올로기와 그것이 미치고 있는 전 세계적 영향, 자유 무역의 생태적, 사회적, 문화적 결과에 대한 비판적 고찰, 지정학적 변화가 가져오고 있는 새로운 시대에 대한 전망들을 러시아를 비롯한 33개국의 협력자들과 함께 고찰해 가는, 66개의 눈을 달고 있는 것 같은 이 독보적 언론의 존재를 설명해주는 중요한 단서다.

비슷한 시기, 르몽드 본사에도 간 적이 있다. 보건독재가 세상을 지배하던 시간, 편파 보도를 일삼는 거대 언론사들의 횡포를 비난하기 위해 악명높은 주류언론들을 방문 시위하는 시위대가 조직된 적이 있다. 과거 르몽드가 갖던 정론지의 태도 따위 던진 지 오래건만, 여전히 그 사회적 아우라를 유산처럼 달고 사는 르몽드는 시위대가 첫 목적지로 삼은 대표적으로 맞이 간 언론이었고, 나는 그 시위대의 한 사람이었다. 르몽드 그룹이 소유한 6개(르몽드, 텔레라마, 라비, 꾸리에 인터내셔날, 롭스, 허핑턴 포스트) 언론의 1,600명 직원들이 함께 일하는 2만 3,000㎡의 포스트모던한 건물은 세상을 내려다보며 그들만의 견고한 논리 속에서 갇혀버린, 황금 팔찌를 찬 현대 언론 노예의 운명을 찬란하게 전시하고 있었다.

〈르몽드 디플로마티크〉는 르몽드의 자회사로 출발했고, 지금도 여전히 르몽드 그룹이 절반의 지분을 소유한 자매지다. 그러나 그들은 2020년 세느강변 좌안에 들어선 르몽드 그룹의 이 새 건물에서 다른 동업자들과 함께 빵을 먹지 않고, 한적한 거리, 아담한 건물에 머물러 있다. 이 선택은, 여전히 세상을 바꾸겠다는 희망을 놓지 않는 사람들에게 독자적 시각으로 신문을 만들어 전하는 그들의 현재를 설명해 주고 있었다.

69세라는 초로의 나이에 이른 〈르몽드 디플로마티크〉로부터 이제 15세라는 청소년기에 이른 〈르몽드 디플로마티크〉 한국어판은 출발했다. 이 소년에겐 어엿한 성인으로 성장해 더 멀리 항해할 미래가 기다리고 있다. 한국어판은 〈르몽드 디플로마티크〉의 색깔을 온전히 간직하는 동시에, 디지털화라는 영역에서 지구촌 최첨단 국가이자 분단국가라는 독특한 정체성 속에 붙잡혀 있는 한국이라는 오묘한 사회를 비판적으로 조명해야 하는 사명을 함께 지닌다. 지금까지 한국어판 〈르몽드 디플로마티크〉가 그 역할을 잘 수행해 왔음은, 기업 광고 없는 종이 매체로서 이만큼 성장해온 오늘의 현실이 입증해주는 바다.

20년째 삶을 함께하고 있는 옆지기로 인해 파리의 우리 집 욕실에는 일 년 내내 〈르몽드 디플로마티크〉가 놓여있다. 〈데크루아상스(Décroissance)〉라는 매체와

함께 우리가 구독하는 단 2종의 종이신문이다. 덕분에 나는 프랑스어로 〈르몽드 디플로마티크〉의 기사를 먼저 접하고, 종종 한국어판에서 같은 기사를 만난다. 모국어로 접하는 글은 건너뛰었던 기사를 다시 세세히 만나는 기회를 주기도 하지만, 종종 원본에 깃들여 있던 꿈틀거리는 생명력이 반감된 듯한 느낌을 받기도 한다.

작가와 번역가라는 두 가지 직업을 오가는 나는, 글을 쓸 때면 원고를 전적으로 주재하는 신의 자아를 장착하지만, 번역을 할 때는 저자의 심장과 뇌를 해부하는 외과의사의 자세가 된다. 외국어로 표현된 작가의 진심을 모국어를 통해 전달하는 일은 반역을 천형으로 삼는 고약한 직업이다. 외과의사가 인간의 신체에 메스를 들어 훼손을 가해야만 하는 운명을 지닌 것과 같다. 번역자가 지니는 반역의 천형에도 불구하고, 작가의 뇌를 들여다보며 숙고하는 시간을 거치고 난 후에는 기꺼이 메스를 집어들 정당성을 갖게 되며, 그렇게 완성된 번역은 원본의 생명력을 훼손하는 법이 없다.

즉, 번역이란 작업이 온전히 가치 있는 지적 노동이 될 수 있으려면 그들이 기꺼이 시간을 투자할 노동 조건이 뒷받침돼야 하는 것이다. 〈르몽드 디플로마티크〉가 오늘날 구축하고 있는 명성은, 그 구성원들 각각의 강건한 기자 정신만으로 완성된 것은 아닌 것처럼. 인공지능이 가장 먼저 대체할 직업은 번역가라고들 하지만, 인공지능은 기계라는 중립 지대의 본질을 잊고 너무도 신속히 인간을 배반하고 있음을 발견하는 중이기도 하다. AI는 결국 그것을 소유한 자본가의 이익을 위해 철저히 설계된, 위험한 물건의 운명을 벗어날 수 없는 것이다. 하여, 번역가라는 직업에 부여된 미션은 여전히 신성하며, 번역가의 뇌 속에 AI

칩이 부착되지 않는 한, 상당히 오랫동안 그러할 것이다.

넷플릭스를 통해 드라마를 볼 때 종종 엄청난 오역을 범하는 자막을 발견하곤 한다. 그럴 때면 나는 오역을 해버린 번역자보다, 오역을 정정할 시간을 허락하지 않는 번역자의 척박한 노동 조건을 탓하게 된다. 지적 노동자들의 노동가치는 그들이 영혼을 팔 각오를 하지 않는 한, 언제나 저평가돼 왔다. 그 피해는 오역된 드라마를 보며 오해와 혼란을 겪을 시청자에게 전가되며, 거기서 얻어지는 사소한 이득은 자본가의 주머니로 들어갈 뿐이다.

유년기를 지나, 15세 청소년기에 접어든 〈르몽드 디플로마티크〉가 한국 사회가 간직하고 키워가야 할 중요한 매체로 확고히 성장하기 위해, 나는 번역자들이 충분히 필자들의 머릿속으로 들어가 씨름할 수 있는 시간을 가질 수 있는 물적 토대를 제공해주실 것을 주문하고 싶다. 그것이 대한민국이라는 섬에 갇혀, 국내 미디어가 주입하는 대로 사고하기를 거부하고, 세상을 폭넓게 바라보며, 여전히 그 세상을 함께 바꾸기를 원하는 독자들을 위해 〈르몽드 디플로마티크〉 한국어판이 할 수 있는 최적의 방법이기 때문이다. **LD**

글·목수정
파리에 거주하며, 칼럼 기고와 책 저술, 번역을 하고 있다. 2023년 최근 저작으로 『파리에서 만난 말들』, 역서로는 『마법은 없었다』 (알렉상드라 앙리옹-코드 저)가 있다.

돌아와 거울 앞에 선 누님이
카이사르와 국화주를 마신다

안치용 ▍ESG 연구소장

 동복이 사라진다

지구온난화로 사계절의 구분이 과거와 달라져 가는 추세다. 본래 정장에서 '춘추복'이란 여름과 겨울, 겨울과 여름 사이에 입는 의복인데, 요즘에는 따로 챙기는 경우가 점차 줄고 있다. 이 추세라면 춘추복이라는 개념 자체가 소멸하는 게 시간 문제일 듯하다. 춘추복이 사라지고 하복에서 동복으로 넘어가든가, 어쩌면 춘추복이 동복을 대신할지도 모르겠다. 후자라면 개념상 혹은 내용상 춘추복은 살아남는 것인가, 소멸하는 것인가.

기정사실로 굳어지는 이런 복식의 변천과 별개로 가을은 그래도 엄연하다. 어려서 우리나라에 사계절이 뚜렷하다고 배웠고, 통상 3개월 단위로 계절을 구분했기에 가을은 으레 9월에 시작한다. 11월까지가 가을의 영토다. 어릴 때 교과서에 읽은, 어느 수필의 "얇아진 여름옷"이란 표현을 체감하는 시기가 점점 뒤로 밀리고 있지만, 그래서 장차 9월을 여름에 빼앗길지 모르지만, 그래도 가을은 온다. 가을을 좋아하는 사람이라면 마음을 느긋하게 먹는 게 좋겠다. 가을이 계속 지각할 테니까. 또 더 많이 지각할 테니까.

기상학에서 말하는 가을의 기준은 기온이다. 일평균기온의 이동 평균이 20℃ 미만으로 9일 동안 떨어진 후 올라가지 않는 날을 가을의 시작으로 본다. 이동 평균은 해당일의 앞뒤 4일을 포함한 9일의 평균으로, 예를 들어 10월 5일의 이동 평균은 10월 5일로부터 4일 전인 10월 1일부터 4일 후인 10월 9일까지의 평균을 뜻한다.

그러므로 1년 중 어느 때인가 가을이 올 수밖에 없다.

한국에서 겨울은 9일간 일평균기온의 이동 평균이 5℃ 미만으로 떨어진 뒤 올라가지 않는 첫날에 시작한다. 가을이 사라지려면 순서상 겨울이 먼저 소멸해야 한다. 죽기 직전에 체험할 한반도의 사계절이 어려서 겪은 것과 얼마나 달라질까. 가을의 문턱에서 먼저 지구온난화를 떠올리게 되는 감성에 어떤 우수가 깃들까. 이것을 우수라는 단어로 포괄해도 무방할까.

가을의 전설

가을 영화 하면 많은 사람이 1995년에 개봉한 〈가을의 전설〉을 떠올릴 법하다. 브래드 피트의 '리즈 시절'을 대표하는 영화라고 해도 좋을 정도로 그의 모습이 인상 깊다. 보편적 삶과 사랑의 이야기가 캐나다에 접경한 미국 서북쪽 지역 몬태나주의 아름다운 자연을 배경으로 펼쳐진다. '몬태나'는 라틴어로 산악지방을 뜻한다.

영화 원제는 〈Legends of the Fall〉로, 여기서 'Fall'이 번역한 것처럼 가을이 아니라 '몰락', 혹은 '추락' 정도의 의미를 지니기에 〈가을의 전설〉은 대표적인 영화 제목 오역 사례로 거론된다. 동시에 성공한 오역으로 손꼽히기도 한다. 오역은 한국에서만 일어나지 않았고 적잖은 국가에서 'Fall'을 '가을'에 해당하는 자국어로 번역했다고 한다. 이쯤 되면 오역이라고 하기도 힘들어 보인다. 크리스찬 베일 주연의 영화 〈몬태나〉(2018년)는 아예 창작 제목이다. 원제는 '적대'라는 뜻의 'Hostiles'인데, 영화의 주요 무대가 몬태나일 따름이다.

영화 〈붉은 10월〉의 등장인물인 부장 바실리 보르딘이 미국 망명에 성공하면 정착하고 싶은 곳으로 몬태나를 말한다. 그런 설정이 가능한 것을 보면 그곳에 묘한 매력이 있는 모양이다. 땅은 넓고 인구가 적은 몬태나는 말하자면 가장 미국적이면서 동시에 미국의 본류와 먼 지역이라고 해야겠다. 참고로 그곳엔 가을이 매우 짧고 사실상 겨울이 가을과 동시에 등장한다고 한다. 언젠가 몬태나의 기후가 지금 한반도와 비슷해져 있을지도 모르겠다. 그때 몬태나의 'Fall'은 가을이며 몰락이다.

국화 옆에서

개인의 삶은 그다지 존경스럽지 않은 시인 서정주(1915~2000년)의 대표작 『국화 옆에서』는 그럼에도 몇 손가락 안에 드는 한국인의 애송시다. 한국인 중에서 외우고 있는 시를 들라고 하면 이 시를 드는 사람이 제법 많을 것이다. 어려서 이 시를 처음 접하고 매혹적이면서 더불어 잘 감각되지 않던 표현이 "내 누님같이 생긴 꽃이여"였다. 그 앞의 수식어 "그립고 아쉬움에 가슴 조이던 머언 먼 젊음의 뒤안길에서 인제는 돌아와 거울 앞에 선"까지 붙으면 더 아리송하다.

누나가 아닌 그 누님은, 시인의 연배를 감안할 때 몇 살 정도나 되는 어떤 인생역정을 걸은 여자일까. 내게 여자 형제가 없어서 더 와닿지 않았던 것 같기도 하다. 절차탁마를 거쳤겠지만, "젊음의 뒤안길에서 인제는"

<메텔. 마츠모토 레이지가 은하철도 999에서 창조한 신비한 여인이 기타큐슈 공항 출국장에서 매혹적인 자태로 또 다른 행성을 향하고 있다. 올 2월 별세한 이곳 코쿠라 출신의 마츠모토를 기리기 위해 마련된 추모전이다>, 2023 - 성일권

돌아왔다면 그 누님이 내 생각에 거울 앞에 서지는 않을 것 같다. 국화가 누님이라면 그는 거울 앞에 서고 시인은 그의 옆에 선다. 누님이 다른 것 옆에 서고 내가 국화 앞에 서는 것은 어떠했을까.

한국, 중국 등 동아시아에선 음력 9월 9일은 중양절(重陽節)이라 해 중요한 날로 삼았다. 이날에 국화차나 국화주를 마시고 국화전을 부쳐 먹으며 꽃놀이를 했다고 한다. 9는 양을 뜻하는 홀수 중에서 가장 큰 수로 양기(陽氣)가 가장 강하기에 9가 중첩된 9월 9일엔 양기가 가장 뻗친다고 보았다. 양기가 가장 승한 날과 국화

사이에는 무슨 관련이 있을까.

중양절의 유래에 관해 다음의 전설이 있다. 중국 동한(東漢) 때 앞날을 잘 맞추는 비장방(費長房)이라는 도인(道人)이 어느 날 학생인 항경(恒景 혹은 桓景)이라는 사람에게 "자네 집은 9월 9일에 큰 난리를 만나게 될 터이니 집으로 돌아가 집사람들과 함께 수유(茱萸)를 담은 배낭을 메고 높은 산에 올라가 국화주를 마시면 재난을 면할 수 있네"라고 했다. 항경이 시킨 대로 이날 가족을 데리고 산에 올라갔다가 집에 돌아오자, 집의 가축이 모두 죽어 있었다고 한다. 중양절에 수유 주머니를 차고 국

장이머우 감독의 영화 <황후화>(2007)의 한 장면. 바닥의 노란색이 국화로 극중에서 중양절을 앞두고 궁중을 치장한 것이다.

화주를 마시며 높은 산에 올라가는 등고(登高) 풍속은 이 전설에서 비롯했다고도 한다.

9월에 꽃을 피우는 국화로 술을 빚어 중양절에 마시는 풍속이 인제는 사라졌지만, 서정주 시 속의 누님 같은 이와 "그립고 아쉬움에 가슴 조이던 머언 먼 젊음의 뒤안길"을 안주 삼아 국화주를 마시는 게 좋은 풍경이 되지 싶다. '고'로 끝난 "그립고"의 향이 흠뻑 우러난 국화주이면 좋겠다. 눈이 부시게 푸르른 날에 국화주에 대취하면 좋겠다. '상국(賞菊)'하며 시주풍류(詩酒風流)를 한껏 즐기다 보면 초록이 지쳐 우리 인생이 단풍 들겠다.

은하철도 999의 누님 메텔

마츠모토 레이지의 SF 만화 〈은하철도 999〉는 일본어로도 『銀河鉄道９９９(スリ―ナイン)』라고 쓰고, "긴가 테츠도우 쓰리나인"이라고 읽는다. 작중 등장하는 열차의 명칭이기도 하다. 999를 읽는 방법이 우리와 차이가 있다.

이 작품의 내용은 가볍지 않다. 기계인간이 되려는 호시노 테츠로(철이)와 신비로운 여인 메텔이 기계 몸을 무료로 받을 수 있다는 안드로메다의 어느 별로 가기 위해 은하철도 999호를 타고 우주 공간을 달리는 여정을 그린 작품이다. 얼핏 아동물로 착각할 수 있지만, 내용이 생각보다 심오해 성인에게 더 적합한 만화다. 원작, TV, 영화 등 다양한 버전이 있어 내용이 조금씩 달라지고 그려내는 세계관과 철학적 전언이 묵직해 이야깃거리가 많다.

여기서 철이 옆을 지키다가 철이 앞으로 돌아와 철이와 함께 떠나는 메텔을, 앞서 논의한 누님 모델로 제시하면 어떨까 하는 다소 황당한 생각을 떠올린 것으로 넘어가자. 국화 같은 누님, 서정시 시 속의 국화 같은 누님을 닮은 메텔. 나쁘지 않은 듯도 하다. 국화는 성숙한 꽃이다.

입신

바둑의 등급에서 최고위가 9단이다. 한국기원의 단급

제도에서 급은 30급까지, 단은 9단까지 있다. 급은 낮을수록, 단은 높을수록 실력이 뛰어나다. 즉 바둑을 가장 못 두는 사람이 30급이라면 가장 잘 두는 사람은 9단이다. 9단의 별칭이 입신(入神)인 것에서 드러난다. 신의 경지에 이르렀다는 뜻이니 사람의 실력이 아니다. 일본에 십단전이라는 타이틀이 있으나 명인, 국수처럼 일종의 대회이지 정식 단수로는 인정하지 않는다.

1982년 조훈현 기사가 국내 최초로 9단에 올랐고 현재는 100명을 돌파했다. 9단을 받으면 이후 실력이 떨어져도 반납하지 않기에 9단 숫자가 계속 늘고 있다. 한국기원에 소속된 프로기사가 400명대이니, 이런 속도로 9단이 늘어나면 9단에 특별한 의미를 부여하기 힘들 것이란 얘기가 나온다. 농담 삼아 프로 바둑계가 곧 사람 반, 신(神) 반의 세상이 될 것이란 얘기를 한다. 한국에서만 100명에 달하는 기사가 '인간'에서 벗어났는데, 이 비(非)인간 중에 가장 특별한 기사를 들라면 인공지능(AI) 기사 알파고다. 알파고는 사람 외의 존재 중에서 유일무이하게 9단증을 받았다. 신이 된 것이니, 사람이 된 것과 뉘앙스가 묘하게 달라진다. 또한 100명이나 되는 신의 하나가 아니라 내용상 유일신의 지위를 차지했다고 봐야 한다.

2016년 3월 9~15일 열린 알파고-이세돌의 5번기 대국의 주인공으로, 구글 딥마인드(Google DeepMind)가 개발한 AI 바둑프로그램인 알파고(AlphaGo)가 이세돌 9단에 4 대 1로 승리한 사건은 바둑사에서뿐 아니라 인간 역사에서 중요한 장면이다. 알파고는 4국에서만 이 9단에게 불계패했다. 알파고-이세돌의 대결은 계가로 가지 않고 모두 중간에 불계로 끝났다. 권투로 치면 판정으로 가지 않고 KO로 승부를 갈랐다는 뜻이다.

알파고는 현재 '은퇴'해 현역으로 활동하지 않는다. 요즘 왕성하게 활동하는 AI 기사는 카타고다. 카타고는 9단증을 받지는 못했다. 카타고는 최근 미국 아마추어 기사 켈린 펠린에게 15전 14패를 하는 수모를 당했다. 알파고의 통산 전적이 73승 1패로, 이세돌에게 패한 1패가 유일한 패배인 반면 아마추어 기사에게도 대패해 AI 기사의 체면을 구겼다. 인간이 AI의 약점을 집중 공략하기 전에 알파고가 은퇴해서 수모를 면했을 수도 있다. 떠날 때를 아는 이의 아름다운 뒷모습이 AI에게도 적용된다고 해야 할까.

9단증을 받은 알파고는 당시 흔히 알사범이나 알구단으로 불렸다. 알파고를 인격체로 간주했다는 얘기다. 인간에 대응하는 최초의 비(非)생물 존재를 의인화하는 게 인간 관행에서 자연스럽긴 하다. 그렇다면 성(性)은 무엇일까.

서양에서 배나 자동차에 종종 여성대명사를 사용하듯 알파고 개발자들은 알파고에게 She, Her 등으로 부르며 여성으로 취급했다. 당시 중계 등에서 He라고 부르는 사람에게 개발진이 She라고 부르라고 정정하는 모습이 목격됐다. 그렇다면 카타고 또한 여성으로 봐야 하겠다.

다만 알파고에게서 "돌아와 거울 앞에 선" 누님 같은 풍모나, "그립고"를 떠올릴 수 없다. AI와는 국화주를 함께 마시고 같이 취하는 게 불가능하다. 어쩌면 함께 술 마시고 취한 척하는 AI가 등장할 법도 하다만⋯. 누님 같은 AI, 메텔 같은 AI가 언젠가 가능할 텐데, 어쨌든 알파고는 최초의 여신으로 기억될 것이다.

September는 원래 일곱 번째 달

영어, 독일어, 프랑스어, 스페인어 등에서 9월은 로마 달력의 아홉 번째 달, 즉 September에서 유래했다. 흥미롭게 septem은 '일곱'이란 뜻이다. 9월이란 서양 어휘에 담긴 의미가 왜 7일까.

서양사에서 매우 중요한 인물인 고대 로마의 율리우스 카이사르가 기원전 46년에 제정해 기원전 45년에 시행한 율리우스력 때문이다. 율리우스력 도입 이전의 옛 로마 역법에서는 새해가 3월에 시작하기에 September는 연도의 일곱 번째 달이었다. 카이사르의 새 역법 시행으로 새해가 두 달 앞당겨질 때 September 또한 두 달 앞당겨졌으면 이런 곤란이 안 생겼겠지만, 현대인으로선 상상하기 힘든 사태가 카이사르의 생일이 7월에 들었다는 데서 발생했다.

카이사르의 생일이 있는 달인 7월이 Július(July)가 되고, 로마 제정의 시원이 되는 옥타비아누스가 8월을 자신(Augustus)을 따서 명명(August)하며 두 개 달

이 권력자의 이름으로 채워진다. 이런 연유로 원래 7월이어야 September는 9월이 됐다. 이후 연쇄적으로 10월 Octobris, 11월 Novembris, 12월 Decembris가 된다. 8, 9, 10이 10, 11, 12로 2씩 더해져 월의 명칭이 된 배경이다. 역법에 심각한 만행을 가한 셈이지만, 그들 개인에게는 나쁘지 않았다. 이런 사정을 알든 모르든 카이사르와 아우구스투스를 세계인이 모두 기념하고 있으니 말이다.

현재의 역법은 1582년 10월 교황 그레고리 13세가 율리우스력을 개정하며 도입됐기에, 그레고리력이라고 한다. 동방 정교회는 일상 활동에서는 국가에서 정한 그레고리력을 사용하나, 예배와 예전을 명시한 교회력에서는 보편교회 시절부터 사용한 율리우스력을 따른다. 동로마 교회와 서로마교회가 서로 대립하고 갈등했기에 동로마교회는 서로마교회 교황의 정책을 받아들이지 않았다. 동방 정교회의 성탄절은 율리우스력 12월 25일로, 그레고리력으로는 1월 7일이다. 따라서 동방 정교회의 성탄절은 우리 기준으로 1월 7일이다.

졸수(卒壽)

나이와 관련한 단어가 많지만 90세를 뜻하는 졸수(卒壽)는 긍정적 가치가 담긴 단어다. 그 뜻이 '완성된 생'이란 의미여서 90세를 살아온 인생에 큰 존경을 포함했다고 해석된다. 자주 쓰는 말이 아니지만, 인정할 만한 삶을 표시할 때 적절하게 쓰면 좋겠다. 그렇다고 90세까지 살았다고 무조건 졸수라고 갖다 붙일 수 있는 건 아니다. 90세 노인에게 가혹하게 대하는 것 같기는 하지만, 모든 90세 노인이 졸수에 이르지는 않는다.

90세까지 산 것만으로 어느 정도 존중은 받아야 하겠지만, 그런 취지라면 자신의 부모 정도에나 적당히 사용하면 되지 않을까. 1933년생인 나의 어머니에게 나는 졸수라는 용어를 얼마든지 쓸 수 있다.

망구(望九)라는 말은 90세를 바라본다는 뜻으로 81세를 일컫는다. 인생 70세를 예로부터 드물다고 했고 90세에 대해선 더 큰 의의를 부여한 반면, 80세에는 다소 시큰둥하다. 70세나 80세나 드문 것은 매한가지이고, 80세

를 넘기면서 90세를 제대로 대비해야 한다는 취지로 망구라는 말을 만들었다고 받아들여도 좋겠다. 70세에 대해선 드물다는 빈도만을 강조했지만, 90세에 대해서는 완성이란 가치를 부여했다는 게 차이다. 80세는 그 자체로는 의미가 없다. "모든 고귀한 것은 어려울 뿐만 아니라 드물다"는 스피노자의 유명한 경구는 노년을 구획지을 때도 유효하다.

아홉 번 하기

정월 대보름 세시풍속에 나무 아홉 짐하고 밥 아홉 번 먹기라는 게 있다. 말 그대로다.

우리 선조들은 정월 대보름에는 무슨 일을 하든지 아홉 번 해야 좋다고 받아들였다. 나물을 아홉 바구니 하거나, 삼을 아홉 바구니 하기도 한다. 심지어 책을 아홉 번 읽기도 하고, 매를 아홉 번 맞기도 하는데, 이렇듯 무슨 일이든 아홉 번을 하면 한 해 동안 기운을 내서 건강하고 부지런하게 살 수 있다고 믿었다.

9가 지닌 상징적 의미가 완성, 성취, 달성, 처음과 끝, 전체를 의미하고, 천계와 천사의 숫자이며, 불후의 숫자이기에 정월 대보름 세시풍속에도 반영된 모양이다. 죽염을 만들 때 대나무 통속에 천일염을 넣고 소나무 장작불로 9번 구워서 만든 것이 같은 이유이겠다. 모든 죽염을 그렇게 만들지는 않고 좋은 죽염의 제법이 그렇다.

하늘의 가장 높은 곳을 구중천(九重天)이라고 하거나 불교나 도가에서 천계를 9로 설명한 것도 같은 맥락이다. 윤석열 대통령이 사법고시를 9수한 것은 어떤 의미일까. 꿈보다 해몽 격이지만, 일단 대통령이 되는 데까지는 어떤 식으로든 기여한 것 같기는 하다. 좋은 대통령이 되는 데에 어떤 역할을 할지가 걱정이다. 죽염을 만들기 위해 9번 굽는 것과 9수는 달라도 많이 다르니 드는 생각이다. **ID**

글·안치용
인문학자 겸 영화평론가로 문학·정치·영화·춤·신학 등에 관한 글을 쓴다. ESG연구소장으로 지속가능성과 사회책임을 주제로 활동하며 사회와 소통하고 있다.